张盛 著

数字雕塑技法与3D打印

清华大学出版社
北京

内 容 简 介

本书以简练易懂的语言和雕塑创作的思维讲解 ZBrush、Marvelous Designer、KeyShot 等数字雕塑的技法，并深入讨论数字雕塑的特征与新的可能性。技法章节配有高清中文教学录像，扫描书中二维码即可观看，方便读者反复观看学习，极大地提高了学习效率。本书还深入讲解了 3D 打印技术与 CNC 雕刻技术，并以丰富的雕塑创作案例介绍其在架上雕塑、大型公共雕塑项目中的应用，是一本难得的数字雕塑教材佳作。

本书是知名数字雕塑家张盛倾力所著，希望本书能成为传统雕塑家学习数字雕塑工具与创作方法的领路灯。本书适合所有从事雕塑学习和创作的雕塑家、学生、雕塑爱好者、手办创作者。

本书封面贴有清华大学出版社防伪标签，无标签者不得销售。
版权所有，侵权必究。举报：010-62782989，beiqinquan@tup.tsinghua.edu.cn。

图书在版编目（CIP）数据

数字雕塑技法与3D打印/张盛著.—北京：清华大学出版社，2019（2024.1 重印）
ISBN 978-7-302-51496-1

Ⅰ.①数… Ⅱ.①张… Ⅲ.①数字技术－应用－雕塑技法 ②立体印刷－印刷术 Ⅳ.①J31-39 ②TS853

中国版本图书馆CIP数据核字（2018）第255191号

责任编辑：王剑乔
封面设计：刘　键
责任校对：刘　静
责任印制：沈　露

出版发行：清华大学出版社
网　　址：https://www.tup.com.cn,https://www.wqxuetang.com
地　　址：北京清华大学学研大厦A座　　邮　编：100084
社 总 机：010-83470000　　邮　购：010-62786544
投稿与读者服务：010-62776969, c-service@tup.tsinghua.edu.cn
质量反馈：010-62772015, zhiliang@tup.tsinghua.edu.cn
印 装 者：三河市龙大印装有限公司
经　　销：全国新华书店
开　　本：185mm×260mm　　印　张：23.75　　字　数：502千字
版　　次：2019年1月第1版　　印　次：2024年1月第8次印刷
定　　价：139.00元

产品编号：077523-01

序 1

DIGITAL SCULPTURE TECHNIQUE & 3D PRINTING

数字雕塑技法与3D打印

张盛是我学习ZBrush软件的老师。相比年轻人，我的ZBrush能力并不好。张老师专门为我定编了一套ZBrush的教学视频，我的学习也是断断续续，需要的时候往往是忘记了，然后再看看张老师的视频教学，不求甚解，够用了就不再精学。这就是我学ZBrush的状态。

在与张盛的交往中，雕塑方面的问题他又请教于我，我们聊了很多。所以我与他是一种互为老师和互为学生的关系。一来二去，就成为很好的朋友。

与张盛的接触，最早可以追溯到2012年。那时我刚刚接触三维软件Sketch Up和Sculptris，北京的青年雕塑家赵勇极力推荐了他。这样我就联系上了他，得到了当时的全套视频教材。张盛的讲解字正腔圆，内容详尽而富有层次，如果全部认真学完，一定能学会。

其实会三维建模的高手并不少，现在各大艺术院校的动漫专业也都有像张盛这样的老师。但张盛不一样的就是他较早地（2011年）将自己的ZBrush能力聚焦在了雕塑领域，尤其是他对于古典主义雕塑的数字化临摹，地道而熟练，其水平之高在国内玩ZBrush建模的业内也是少见的。

早在2008年，张盛就出版了数字雕塑建模技术专著《ZBrush 3高精度模型制作实战技法》。2011年他录制的ZBrush数字雕塑课程视频在国内广泛流传，在雕塑界引起较大反响，成为众多雕塑家学习数字雕塑技术的启蒙教材。本书名为《数字雕塑技法与3D打印》，它是张盛继以上两次行动之后的重大著述行动。从2008年到2018年，整个过程跨

越 10 年。如果说《ZBrush 3 高精度模型制作实战技法》和 2011 年录制的数字雕塑视频还仅仅停留在 ZBrush 软件建模层面，那么今天的《数字雕塑技法与 3D 打印》一书则全面地囊括了实现数字雕塑的整个流程：软件平台介绍、数字建模理念与方法、具象雕塑与抽象雕塑的建模方法、效果制作、数字雕塑的实体制作等。贯穿全书的主线就是雕塑。张盛的专业背景是油画，但是 10 年专注雕塑以及与雕塑界的朋友们接触，你会发现他已经发生了蜕变，他已经成为一位具有雕塑修养的数字雕塑家。所以，我还想说的是，这本关于"数字雕塑"的书不仅仅是一本数字建模的技法性书籍，而且还涉及了关于数字雕塑的学术性议题。它有对数字雕塑前景的前瞻性判断，有对三维软件建模作为数字雕塑的媒介语言的探索，还有关于数字雕塑创作方法论解析，传统雕塑与数字雕塑的比较性分析，数字雕塑的实体实现途径与短长的陈述等。说它既是教科书、工具书还是一本研究性专著并不为过。

如果说工业革命扩展了人类的体力能力，那么数字革命则扩展了人类的脑力能力。工业革命的主要角色是机器，而数字革命的主要角色是计算机。由于计算机具有强大的计算能力，所以它的一个特色就是模拟性。它可以模拟气候的变化、模拟核爆炸。当使用计算机进行三维空间与物件的设计时，它可以接近完美地模拟空间维度和物件实施完成时的效果，这样就极大地降低了设计者的劳动强度，为工作带来空前的便捷。以 3D 打印为标志的智能制造革命就是把计算机与机器结合，将虚拟的东西转化为物质的实在形态，使人类的造物行为进入一个全新的时代——智能制造。

今天，"中国制造 2025"已经伴随我们左右。而"中国制造 2025"的重要理念之一就是"数字中国"，"数字中国"在制造上的主要内容就是智能制造。作为以物态为基本特点的雕塑以及以造物为基本特点的雕塑家创作活动，自然会被

裹挟其中：三维建模、实体模型扫描、数据放大、虚拟塑造、数据传输、3D打印、CNC雕刻……就是再保守的人，也总会与某些环节相关联，不管你愿意还是不愿意。在我们的雕塑石刻加工重镇惠安和曲阳，CNC雕刻机已经全面普及；在铸造行业，3D打印蜡型和砂型正在起步；在不锈钢锻造行业，数字放大取样早就流行。雕塑的制造行业并没有学术上的扭扭捏捏，速度和效益才是硬道理。

英国现当代雕塑大师托尼·克拉克说过，数字技术带给雕塑的革命等同于照相技术带给绘画的革命。数字化条件下的雕塑革命无非是两方面：一是雕塑创作上的，即雕塑本体上的，在这一方面，广大的雕塑家和学者都在这样提出，正反两方面的意见都有，实践还刚刚起步；二是雕塑制作上的，这一方面已经迈出了一大步，在提高制作效率、制作精准度、生态化生产方面已经显现出强大的优势和效率，也仍是在路上的状态。我相信，张盛的这本《数字雕塑技法与3D打印》在这场革命中能够扮演一个小小的角色，扮演一名小小宣传员，并期待在这场革命的浪潮中张盛能不断取得新的研究性成果。

2018年7月29日于北京

数字雕塑技法与3D打印

DIGITAL SCULPTURE TECHNIQUE & 3D PRINTING

序 2

他是一个另类，一个让人不得不赞扬几句的跨界另类。

本书作者张盛，原本是四川美术学院油画系本科生，读书期间绘画功夫就不错，却痴迷地爱上了3D，并一发不可收拾。2003年毕业时经过四川音乐学院美术学院严格考核，接纳到动画系执教。此君虽为人平和低调，但历年全院教学检查的一批亮点中每每不缺此君，且墙内开花还秀到墙外，2008年他出版过一部专著，据悉在CG领域还小有名气。这是他长期从事3D数字艺术教学与研究的阶段性成果，并且坚持不懈挺进纵深。

当今是一个高科技迅猛发展的时代，科技的新成就引起了艺术的观念与形式语言的革命。计算机技术、计算机图形图像技术与传统架上艺术的结合开辟出一条令人耳目一新的道路。一些画家在十多年前就开始利用Photoshop软件处理图片辅助油画创作，在雕塑领域也不乏利用软件创作雕塑效果图进行设计的案例。然而用软件直接进行雕塑创作还是近两年的事。显然，张盛在这个领域属于先行者。他于2011年制作的网络视频课程就是以卢浮宫一件古典雕塑为对象，利用3D软件进行临摹和再创作，以探索数字3D图像技术与传统雕塑的结合。据反馈，一些雕塑家从他的视频课程中获得了启迪。近几年，几所艺术院校邀请他参加专题学术论坛、受聘作为国家艺术基金相关项目客座教授授课等，这些是对他学术业绩的客观认可。面对这股科技与艺术结合的潮流，广州美术

学院于2017年申报了数字雕塑专业，以中央美术学院为首的一批资深美术院校也相继在雕塑系开设数字雕塑课程，这已成为雕塑艺术拓展的新契机。

张盛的这本书应运而生，本书从3D技术教学的角度展开，为年轻的雕塑学子们开辟了一条雕塑创作的新道路，解决了业内缺少具有针对性的数字雕塑教材的问题，从基础理论到具体的技术环节一一展开论述，这是他多年研究的所得，也融合了自身在3D雕塑创作探索中颇有情怀的创新体验。我作为一个非界内人士，无法从专业角度深加评论，但对于这样一位颇具另类色彩的有志青年，我衷心为他点个赞！

吕一平

2018年9月18日于成都

数字雕塑技法与3D打印

DIGITAL
SCULPTURE
TECHNIQUE
& 3D
PRINTING

前言

今天的世界处在一个学科边界不断被消解、学科间相互融合的时代。视野的跨界、技术的跨界、审美的跨界和思想的跨界会成为传统学科的新的发展动力。

1999年我考入四川美术学院油画系，选择了第三工作室学习当代艺术。很偶然的机会接触了3ds Max软件，知道了好莱坞电影《终结者2》中的机器人、《侏罗纪公园》里面的恐龙、《星球大战》中的飞船都是使用数字图形图像技术创作的，我被3D技术深深地吸引，从此走入了数字艺术的世界。2003年在四川美院毕业时，我创作了一件油画+数字影像投影的综合跨媒介作品，同时还和朋友合作创作了三件3D动画影像作品，获得了当年油画系和动画系的优秀毕业作品奖。这是我的第一次跨界，从油画走向了数码艺术。

此后的10多年里，我在四川音乐学院美术学院任教，从事3D数字和数字媒介创作，一直活跃在CG（计算机图形）领域。早年参与过特效广告、动画、电影、游戏的制作，也将无数学生送入了国内最好的游戏、动画和广告公司。

但艺术一直是我的钟爱，也是我一直思考的问题，我一直认为数字图形图像技术能深刻地影响架上艺术，同时，我也不断地以有限的条件进行着尝试。2004年开始使用ZBrush软件进行数字模型创作，2007—2008年，我在中央美术学院进修期间撰写并出版了《ZBrush 3高精度模型制作实战技法》，书很畅销，多次印刷，影响了国内3D建模领域的许多人。

2011年，录制了《ZBrush 4中文角色案例教程》等系列网上视频课程，这些课程原本是面向动画和游戏行业学习者的，但阴差阳错国内一些雕塑家学了我的课程，影响了包括中央美院、清华美院、中国美院、四川美院、鲁迅美院、广州美院等在内的一些雕塑系的青年教师和学生。2016年，四川美院朱尚熹教授建议我针对雕塑专业的学生写一本数字雕塑的教材，说这个事情由我去做最合适。"说者无心、听者有意"，此后我花了一年多的时间写作此书。

所以，我以一个数字媒体艺术家的身份再次跨界到雕塑领域，在雕塑圈创作和参展数年，写作了本书。

朱尚熹教授的建议督促我写了这本数字雕塑的教材，并给予我很多帮助，在此特别感谢！感谢四川美院前副院长、川音成都美院创院院长马一平先生对书稿的斧正！感谢清华大学出版社编辑对本书出版做出的巨大努力！感谢书中介绍到的各位中外艺术家为本书提供高质量的作品图片！感谢好友田涛给予的帮助和建议！本书的顺利完成还要感谢妻子李扬，她给予了我巨大的支持，并为本书进行最初的校对工作。感谢我母亲和女儿的默默付出！

1. 本书适合的读者

我是以一个雕塑创造者的身份和角度来写作本书的，希望本书能成为传统雕塑家学习数字雕塑工具与创作方法的指路灯。故此，所有从事雕塑学习和创作的雕塑家、学生和雕塑爱好者都可以成为本书的读者。考虑到国内学院雕塑教育的现状和大部分雕塑艺术家对计算机软件技术知之不多的现实，我在写作本书时尽可能的以简练易懂的语言和雕塑创作的思维讲解数字雕塑的技法，尽量减少使用三维数字图形图像的专业词汇，力求让读者能够轻松快速地掌握。

本书的重点在于教授数字雕塑的工具使用和讨论数字雕塑的新材料、新工具将带来的新的可能性，而不是讨论诸如人体造型、人体解剖、创作思想等。

2. 您将学到的内容

我把这本书定义为数字雕塑理论和技法工具书。在本书第1、2章中，首先对数字雕塑材料和工具的语言特征进行了论述，试图厘清数字技术对于雕塑而言的真正价值和在未来几年的深刻变化。从第3章开始详细讲解数字雕塑的相关技术，并配以视频录像，让真正想要学习数字雕塑技术的年轻雕塑家们能从中受益，打开数字雕塑的大门。我相信，在认真学习完本书后，您已经可以自如地进行数字雕塑创作了。

3. 如何使用本书

在阅读和学习本书内容时，我倾力录制了丰富的教学视频录像，内容和本书的软件技法相关章节对应，读者可通过手机扫描各章节的二维码获得相关教学视频与模型文件（不愿一一扫描二维码的读者也可登录 www.tup.tsinghua.edu.cn，搜索栏内输入书名，找到本书页面，可统一下载）。观看视频可以极大地提高学习效率，降低学习难度。另外，我尽可能地将教学中使用到的数字雕塑模型文件也一起提供给读者，方便读者学习时使用。请读者谅解的是，一些雕塑文件涉及版权问题不宜公开，读者可以使用其他文件代替。读者应注意做到跟随书中演示进行同步操作练习，这样可以快速掌握数字雕塑技法。

4. 如何联系作者

如果您在学习过程中有疑问，或者想交流数字技术心得，

都欢迎您联系我。

E-mail：b.zszsstudio@qq.com。

微信公众号：张盛的艺术世界。

新浪微博：张盛 zszs。

张　盛

2018 年 7 月

数字雕塑技法与3D打印

DIGITAL
SCULPTURE
TECHNIQUE
& 3D
PRINTING

目 录

第1章

雕与塑，从传统走向数字 1

 1.1 数字雕塑创作的过程 6

 1.2 与数字雕塑相关的新技术 8

 1.3 数字3D建模技术在其他艺术领域中的应用 12

 1.4 国内数字雕塑教育现状 17

第2章

数字材料特征和数字工具特征 19

 2.1 数字雕塑的"数据化"和"虚拟性"特征 19

 2.2 数字雕塑的"非线性"特征 22

 2.3 数字雕塑的深度"交互式"特征 25

 2.4 数字雕塑的"多维度"特征 26

 2.5 数字雕塑的核心价值是新的语言可能性 26

 2.6 数字泥土材料的语言特征 28

 2.7 数字雕塑工具的特征 29

 2.8 雕塑创作、收藏和教育的近未来面貌 31

第 3 章

数字雕塑软件基础 35

- 3.1 ZBrush 软件介绍和数位板的配合使用 36
- 3.2 ZBrush 数字雕塑创作流程 36
- 3.3 界面——雕塑家的数字工作台 40
- 3.4 灯箱——雕塑和工具的仓库 43
- 3.5 操控虚拟空间 43
- 3.6 雕刻和对称雕刻 45
- 3.7 雕塑模型数据的保存和打开 48
- 3.8 笔触和 Alpha 49
- 3.9 常用的雕刻笔刷 51
- 3.10 高级画笔设置 53
- 3.11 设置中文语言 57
- 3.12 "历史"是台时光机器 58
- 3.13 材质和灯光 59
- 3.14 数字模型的点、边、面特征 60
- 3.15 DynaMesh 数字泥土 61
- 3.16 模型细分和细节 62
- 3.17 参考图系统 62

第 4 章

具象雕塑核心工具训练 67

- 4.1 设置快捷键 68
- 4.2 分析头部造型 69
- 4.3 塑造头部大形 70
- 4.4 塑造耳朵 72
- 4.5 遮罩的用法 75

4.6	对称和非对称塑造	77
4.7	深入塑造头部	78
4.8	制作衣物大形	79
4.9	提取斗篷领子	84
4.10	手的塑造	85
4.11	子工具的用法	86
4.12	几何体制作底座	88
4.13	几何体的用法	90
4.14	剪切画笔	92
4.15	无遮挡的雕塑创作	94
4.16	制作衣服扣子	95
4.17	拓扑模型和细节还原	97
4.18	深入头部细节	100
4.19	Alpha 制作毛孔和小皱纹	100
4.20	Alpha 制作衣物花纹	102
4.21	变换工具调节动态	103

第 5 章

数字泥土制作人体雕塑		107
5.1	构建和塑造人体	109
5.2	塑造头部	114
5.3	调节人体动态和比例	115
5.4	多边形组	117
5.5	切开右臂的方法	120
5.6	塑造二号人体	122
5.7	布料的塑造	125
5.8	管道画笔制作巨蟒	128
5.9	手的制作和共用	131

5.10	Sculptris Pro 局部细化模型	133
5.11	控制模型数据量	135
5.12	控制点、边、面的均匀度	139
5.13	合并多个雕塑文件	141

第 6 章

Z 球和模块化创作　　　　　　　　　145

6.1	Z 球概述	145
6.2	Z 球的创建	147
6.3	编辑 Z 球形态	150
6.4	制作中的注意事项	152
6.5	Z 球转化成模型	154
6.6	Z 球创作雕塑案例	155
6.7	木偶的用法	159
6.8	模块化创作概述	160
6.9	现成模型的利用	161
6.10	模型零件和插入画笔	163
6.11	Alpha 3D 画笔	167

第 7 章

抽象数字雕塑技法　　　　　　　　　173

7.1	硬表面画笔塑造法	174
7.2	形体组合加减法	181
7.3	减面法	189
7.4	表面提取法	193
7.5	ZModeler 多边形建模法	201
7.6	形体复制镜像法	212

7.7	曲线成型法	218
7.8	剪影造型法	224
7.9	文字和矢量图形的创建	227

第 8 章

Marvelous Designer 布料动力学 231

8.1	其他数字雕塑造型方法	231
8.2	初识 MD	236
8.3	拉奥孔的 T 恤	243
8.4	田汉雕塑园项目案例	255
8.5	常用工具讲解	267

第 9 章

雕塑效果图技法 295

9.1	ZBrush 中给雕塑上色	297
9.2	ZBrush 输出效果图	300
9.3	KeyShot 渲染过程简介	301
9.4	模型导入 KeyShot	301
9.5	KeyShot 材质的调用和设置	303
9.6	KeyShot 在地性雕塑环境	306
9.7	KeyShot 灯光环境设置	307
9.8	分区域指定不同材质	309
9.9	KeyShot 照明预设	310
9.10	纹理贴图的使用	311
9.11	铸铜效果制作	313
9.12	夜景灯光	316
9.13	效果图输出	318

第 10 章

3D 扫描应用于雕塑创作　　321

10.1　3D 扫描在雕塑创作中的用途　　321

10.2　3D 扫描设备介绍　　326

10.3　3D 扫描过程演示　　328

10.4　修复扫描模型　　332

第 11 章

3D 打印和 CNC 雕刻　　335

11.1　3D 打印与雕塑　　336

11.2　CNC 数控雕刻与雕塑　　352

参考文献　　360

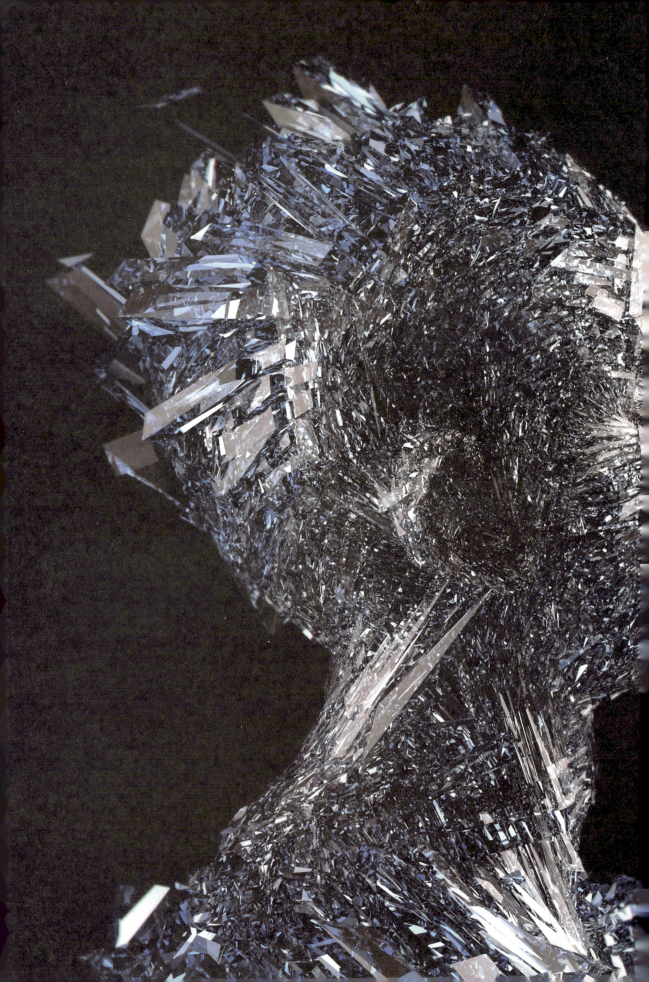

第1章 雕与塑，从传统走向数字

科技是第一生产力，科技推动了社会的发展。在近100年的时间里，我们看到了科技的发展是如何影响和改变传统艺术与新艺术的。从黑白无声电影到彩色有声电影再到有华丽特效的科幻电影；从留声机到磁带再到MP3和智能音乐手机，科技一步步地发展、一步步地改造电视、电影、音乐等艺术的形态、载体和传播方式，同时也影响着艺术家们的创作思维，不断提升这些艺术的创作自由度和高度。看看艺术的历史，会发现也是一样的进程，每一次艺术革命都和新技术、新材料的诞生有直接的关系。从丹培拉到油画材料的发明，工业化管装颜料和印象派的诞生，工业印刷和波普艺术，电视机和多媒体艺术，尽是如此。那么在雕塑艺术领域，科技是否也会产生较大的作用呢？我想答案应该是肯定的。作为代表着当今时代最高科技之一的计算机数字化技术也应该为雕塑创作所利用，转化成推动雕塑艺术探索和发展的重要动力。

在我国雕塑界，相当长的一段时间里，很多雕塑家有意无意地在躲避科技对自己的影响，可能是对科技刻意地保持谨慎审视的态度，可能是当代艺术对技术越发的轻视，也可能是因为不了解。不管出于什么原因，计算机作为当今人类最高科技智慧之一，如果不能用最先进的科技作为雕塑艺术发展的动力，这必将是一个巨大的损失。

今天，由于计算机3D软件已经发展得相当成熟，加之

3D打印技术和CNC数控精雕成型设备的出现和快速发展，传统的雕塑艺术正面临一场新的技术革命，即利用计算机数字3D软件制作数字雕塑数据，然后使用3D打印机或CNC雕刻设备制作出雕塑实物的"数字雕塑"创作方式已悄然出现，并且正在被国内外少数雕塑家使用着。这种全新的雕塑创作方式将带来全新的雕塑创作体验，新材料、新工具和新语言为雕塑创作带来巨大的新的可能性，也将为雕塑艺术注入新的活力。

一些雕塑家，如王培波先生等在20世纪90年代已经开始使用Photoshop和3ds Max技术制作雕塑效果图，进行雕塑的辅助设计，实现了雕塑创作的部分数字化。而现在，雕塑家完全可以使用3D软件直接创作雕塑作品数据，并由数据加工成实物，这是两个不同的概念。这里要强调的是，数字雕塑不仅仅是一种雕塑放大和建造实施的手段，也并非指雕塑效果图制作，而是一种数字化创作的手段、材料和工具，它不仅用于雕塑辅助设计，还被用于雕塑的塑造与后续加工生产，全程影响创作过程和创作结果。可以说

数字雕塑是一套全新的雕塑创作和加工制作的方法。目前数字雕塑技术在雕塑的生产上正在产生颠覆性的革新，在创作上也将产生深远影响。

近几年，国内雕塑界对数字雕塑开始给予更多关注和讨论，一些雕塑家开始学习并尝试运用数字雕塑的技术优势进行公共雕塑的设计和建造，也有一些雕塑家直接使用数字软件创作雕塑。下面按照发生的时间顺序，将近年数字雕塑在国内发生的一些事件和重要实践进行一个简单的梳理。

1. 2008年的Autodesk"数码石雕展"

2008年夏，由唐尧策划展出的"数码石雕展"在北京今日美术馆开幕。美国著名雕塑家布鲁斯·比斯利、乔恩·伊舍伍德、罗伯特·史密斯；中国雕塑家王中、史金淞、李晖、李震、李怀骥等作品参展。这是我国第一次正式举办的数码雕塑展。在开幕致辞中，唐尧先生说："毫无疑问，数码技术正在成为人类当代生活最活跃、最重要的技术手段，它已经庞大到笼罩并颠覆了我们整个的生活：书法的毛笔和钢笔被键盘取代；邮寄信件的历史被E-mail和QQ终结；柯达和富士胶片被数码相机挤出了市场；加上铺天盖地无所不能的网络……如此来势汹涌的数码技术不可能与艺术无关！……未来世界或许是用数字创建和管理的世界。毕达哥拉斯说上帝是数学家，从这个意义上说，数码技术正在使我们接近造物的秘密与狂喜。"图1.0.1所示为展览开幕式现场策展人、艺术家和嘉宾合影。

2. 2013年中国美术馆"来自苍穹——王开方当代数字雕塑个展"

2013年9月跨界艺术家王开方在中国美术馆举办个展，为中国美术馆首个当代数字雕塑展。共展出3个系列的9件数字作品，全部以24K金表现，采用国际前沿的3D打印技术及逻辑学、数学、立体几何学等多学科应用，表达磅礴、神奇、万物互联、天人合一的当代东方宇宙观。展览作品和现场如图1.0.2所示。

3. 2014年龙翔《人体雕塑3D模型放大透视矫正软件》获得国家专利

由著名雕塑家龙翔主导研发的雕塑数字辅助造型软件《人体雕塑3D模型放大透视矫正软件》获得国家专利。通过数字技术解决雕塑空间尺度和视觉形变的问题。

第1章 雕与塑，从传统走向数字

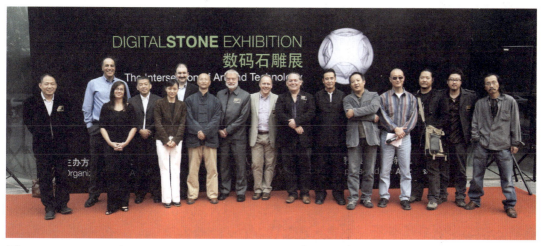

图 1.0.1

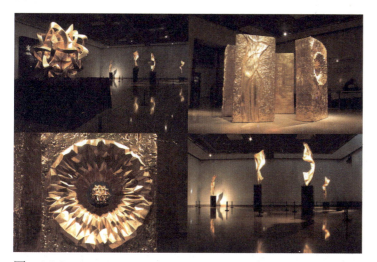

图 1.0.2

4. 2015年朱尚熹数字雕塑一日展

著名雕塑家朱尚熹一直在深入研究数字雕塑，近几年朱先生一直尝试用数字雕塑工具进行写生和创作，积累了丰富的经验，相关论文也很多，为数字雕塑在中国的传播、实践和发展起到了非常重要的作用。朱尚熹在2015年9月中国长沙国际雕塑文化艺术节现场举办"朱尚熹数字雕塑一日展"。该展展出了朱尚熹3件新创作的小尺寸数字雕塑作品，每件高10cm左右，数字建模创作，CNC雕刻，铝合金材料，表面氧化着色。展览虽小，但像一个数字雕塑的宣言。朱尚熹说："雕塑的数字化进程已经实实在在地在我们身边发生，它已经到来。现在的问题是我们有相当多的雕塑同行还在犹豫和怀疑。我在此呼吁我们的雕塑青年们，你们已经浸泡在了数字化时代，不要回避雕塑的数字化问题，而且应该努力去适应。数字化的最大优势是提高我们的雕塑创作与制作的效率，改变我们的创作与制作的方式、工作环境，使之更加绿色。关于雕塑的数字化问题，中国雕塑界有乐观与悲观的对立思考。我个人的观点是，数字化仅仅是工具，它并不能改变雕塑的本质，雕塑永远是雕塑。"展览作品如图1.0.3所示。

5. 张盛的数字雕塑视频课程在雕塑界产生反响

张盛于2008年出版数字雕塑建模技术专著《ZBrush 3高精度模型制作实战技法》以及在2011年录制的ZBrush数字雕塑课程视频在国内广泛流传，在雕塑界引起较大反响，成为众多雕塑家学习数字雕塑技术的启蒙教材。2015年张盛创作

《茧》系列数字雕塑作品，在上海、苏州、成都等地展出，2018年该系列作品在第6届四川省青年美展上获最高奖。2016—2017年张盛受钱绍武文化艺术中心邀请，用数字雕塑技术协助和参与著名雕塑家钱绍武先生的公共雕塑创作。图1.0.4所示为张盛在钱绍武文化艺术中心参与主创的太湖石系列公共雕塑作品。

图 1.0.3

6. 何力平的数字雕塑作品

2015年笔者在著名雕塑家何力平先生的工作室看到了何先生的数字雕塑作品，创作的是何母的肖像，那应该是何力平第一件完整的数字雕塑作品。看到时还是数字稿，尚未用打印出来。之后何先生不断尝试用数字雕塑技术创作架上作品和公共雕塑作品，成果颇丰。图1.0.5所示为何力平的数字雕塑作品《黑暗与自由》。

图 1.0.4

7. 2017年3月隋建国的"肉身成道"佩斯北京个展

著名雕塑家隋建国的《手迹》系列作品的呈现也大量借助3D扫描和3D打印技术。将高10cm左右带有艺术家指纹的泥塑作品完美放大到几米的尺寸。隋建国在接受

图 1.0.5

采访时被问道:"您这次的作品运用了3D打印技术,您是如何看待当代艺术与新科技关系的?"隋建国这样说:"我觉得当代艺术是借助工具进化的,3D打印技术其实就是人类最新发明的一种科学工具……接下来我还会延续这个思路继续将这个系列进行下去,未来可能会有更深入的研究,继续进行一种艺术与科技的碰撞。"展览作品如图1.0.6所示。

8. 2017年6月展望的个展"境象"

著名雕塑家展望个展"境象"于2017年6月25日在上海龙美术馆(西岸馆)举办,策展人由森美术馆馆长南条史生担任。展望的创作团队大量使用数字技术进行创作。作品用3D扫描艺术家的身体,然后粒子化,之后置入同样粒子化的流体场中,通过计算流体力学的算法和计算机指令模拟熔岩在自然界中无数可能的变化,变化中形象和流体环境之间的自动随机关系,促使诸多完整的独立形象逐步发生形变。图1.0.7所示为展览现场的作品《境象》。图1.0.8所示为展望作品《隐形》中的数字雕塑模型数据。

9. 2017年6月邓威"红色记忆——数字雕塑作品展"

数字雕塑家邓威的"红色记忆——数字雕塑作品展"在大连美术馆举行,展出邓威近年来创作的近30件红色主题雕塑作品。邓威先生在2014年先后出版《水晶石精品讲堂:

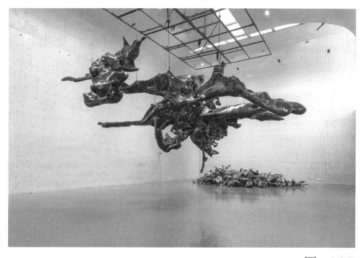

图 1.0.7

图 1.0.6

图 1.0.8

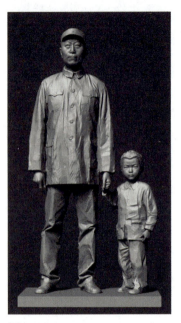

图 1.0.9

图 1.0.10

ZBrush 雕塑艺术完美呈现》和《数字肖像雕塑》两本专著，在数字技术的传播推广上做出了重要贡献。图 1.0.9 所示为邓威作品《聂荣臻和日本遗孤》。

10. 2017 年 7 月霍波洋个展"规矩 RULES"

著名雕塑家霍波洋个展"规矩 RULES"7 月 28 日于蒲扇艺术空间举行。在展出的作品中，大量新作使用 3D 建模和 CNC 直接加工金属成型。图 1.0.10 所示为展出的作品《酒家-2》。

11. 2017 年 12 月"全国高等艺术院校数字雕塑教学研讨会"在西安美术学院召开

"全国高等艺术院校数字雕塑教学研讨会"暨"2017 中国·西安数字雕塑作品展"于 2017 年 12 月 22 日在西安美术学院举行，来自全国的 10 余所高等艺术院校的专家学者齐聚西安，共同探求艺术与科学交融的新思维、新方法，开启雕塑艺术创作的新方向，这标志着数字雕塑已成为显示时代特征的重要学科方向。笔者也应邀参会。

1.1 数字雕塑创作的过程

如前所述，数字雕塑是指雕塑家使用计算机数字化三维软件制作数字雕塑数据，然后使用 CNC 设备或 3D 打印机等数字化成型设备制作出雕塑实物的雕塑作品。数字雕塑的创作工具有计算机、3D 软件、数位板、VR 设备、CNC 精雕机、3D 打印机。数字雕塑的材料是 3D 软件中的"数字泥土"和用于打印或精雕成实物的木材、金属、石材、树脂、塑料等。

数字雕塑创作过程可以分为两类，如图 1.1.1 所示，一类是半数字化的创作流程，即有泥塑参与创作的流程。雕塑家先制作一个小尺寸的泥稿，然后经由 3D 扫描仪扫描成数字模型，然后在 3D 软件中对雕塑模型进行深入塑造直到完成，最后再由雕塑工厂的 CNC 大型设备加工出数米高甚至数十米

第 1 章　雕与塑，从传统走向数字

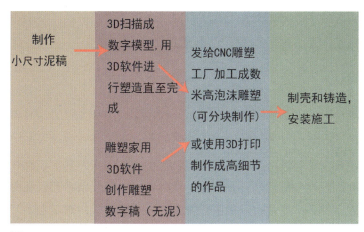

图　1.1.1

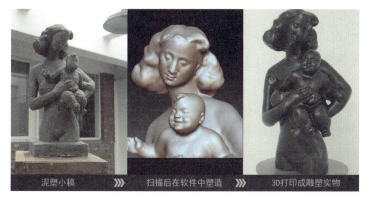

图　1.1.2

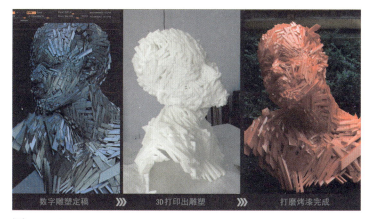

图　1.1.3

高的雕塑作品。另一类是纯数字化创作流程。即雕塑家直接在数字雕塑软件中进行创作，制作出数字雕塑的数据，然后交给 CNC 雕塑工厂或 3D 打印公司制作出雕塑实物。整个过程不再使用泥土等传统雕塑材料和工具。

之所以称为数字雕塑，就是特指使用计算机数字 3D 软件制作的雕塑作品。数字技术直接参与雕塑的创作塑造阶段，而并非只是加工生产阶段。如果第一类中雕塑家直接做出雕塑泥稿成品，3D 扫描后没有使用 3D 软件进行再创作，而是扫描后直接进行 CNC 或 3D 打印，那么这种创作也很难称为数字雕塑。

图 1.1.2 所示为朱尚熹作品《母子》的创作过程，这件作品采用了半数字化的创作方式。

图 1.1.3 所示为笔者使用纯数字化创作的过程，雕塑直接在 3D 雕塑软件 ZBrush 中制作完成，全程没有使用传统的雕塑工具和材料。

将传统雕塑创作流程（以泥塑为例）（图 1.1.4）和数字雕塑创作过程相比较，不难看出之间的差异：①在制作大型雕塑作品时，使用数字雕塑的流程就会省去制

图　1.1.4

作1:1泥塑的环节,省时省力,节约制作费用,作品尺寸越大优势越明显;②数字雕塑可以无泥创作,用的是虚拟的数字泥土作为材料,新材料提供了新的可能性。

1.2 与数字雕塑相关的新技术

大部分雕塑家和雕塑创作者对数字雕塑及其相关的事物还都比较陌生,所以首先了解一下数字雕塑创作过程中用到的几项新技术。

1. 3D建模软件

计算机数字图形图像软件基本上可以简单分为两大类,即2D平面软件和3D图形软件。比如,Adobe Photoshop就是2D平面软件,而Autodesk 3ds Max是一款3D图形软件。国内一部分雕塑家对数字图形图像软件其实并不陌生,在之前的10多年,数字图形图像软件是作为雕塑创作的辅助设计软件而存在的,基本上用其来做雕塑效果图,让自己的雕塑方案更容易获得认可。但在这种创作方式中,雕塑家在创作雕塑本身时使用的仍然是传统的雕塑工具和材料,并没有使用数字图形软件来创作雕塑本身,这种方式并不是我们讲的"数字雕塑"。显然,雕塑家如何利用3D软件创作出雕塑作品是"数字雕塑"的关键。

3D软件是伴随着计算机的发展而发展起来的。早期的3D软件主要用于军事领域,到20世纪70年代后期,随着PC的出现和平民化,计算机数字图形图像软件才逐渐应用于诸如平面设计、服装设计、建筑设计等领域。80年代,随着计算机软硬件的进一步发展,计算机图形处理技术的应用得到了空前的发展,计算机美术作为一个独立学科真正走上了迅猛发展之路。我国在20世纪90年代中后期开始尝试使用3D软件参与电视、电影的特效制作,又逢美国皮克斯公司推出的3D动画电影《玩具总动员》(1995年)的热映,国内动画和影视圈开始关注3D软件和3D图像技术。大家熟悉的3ds Max和Maya等3D软件主要用于动画片和电影特效的制作,一般称它们为"3D动画软件"。使用3D软件制作数字人物或物品的过程称为建立数字模型的过程,简称为"建模"。使用3D软件制作的人物和物品模型数据,称为"3D数字模型",简称为"3D模型"。

由于早期个人计算机的数据处理能力比较低下,这些3D软件在建模上被设计为应对低面数数据的工具,其建模方式也只适合于做一些相对简单概括的造型,比如建筑和电子游戏中的人物(由几百到几千个面构建的模型),而对于制作像雕塑这样复杂且细节要求高的造型是不擅长的。故此3D动画电影和3D动画软件在全世界如火如荼迅猛发展的这20年里,3D软件技术却并未真正走进雕塑的世界,直到ZBrush软件的出现。图1.2.1所示为笔者用数字雕塑软件ZBrush临摹巴洛克雕塑大师贝尼尼(Giovanri Lorenzo Bernini)的作品,从侧面显示了ZBrush软件作为雕塑工具的可能性和能力。

ZBrush由Pixologic公司开发,和以3ds Max为代表的其他3D软件不同,它专注于高细节数字模型的制作,提出雕刻建模的理念,可以轻松制作由数百万甚至数千万面构成的数字模型,足以完成雕塑的创作。ZBrush诞生于1999年,起初默默无闻,直到2003年前后才开始在好莱坞被少数的模型师用于电影特效的制作,之后逐渐被世人了解。2007年田涛撰写并出版《我型我塑——ZBrush实例创作详解》,2008

第 1 章 雕与塑，从传统走向数字

图 1.2.1

年笔者撰写和出版了《ZBrush 3 高精度模型制作实战技法》。之后不断出版 ZBrush 书籍和译著，ZBrush 也逐渐在国内流行起来，成为美术学院动画和游戏专业的必修课。

像 ZBrush 这种以雕刻为主要建模方式的 3D 软件，也称为"数字雕塑软件"。目前国际上数字雕塑软件逐渐多起来，很多其他的传统 3D 软件（如 MODO 等）也逐渐加入了雕刻建模的行列，数字雕刻技术已经非常成熟，在电影艺术、3D 动画、计算机游戏、高级珠宝设计和高级玩具工业已广泛应用多年。其独特的雕刻建模理念完全是从传统雕塑而来，非常适合雕塑家学习和使用。

严格来讲，不仅数字雕塑软件可以创作数字雕塑作品，其实任何 3D 软件都可以用于数字雕塑的创作。故此，在本书中笔者多用"数字 3D 软件"的称谓，而不是"数字雕塑软件"。

2. 数码绘图板和数位屏

数码绘图板（Graphics Tablet）又称为数位板或手绘板，是一种使用电磁技术的计算机周边输入装置，它的使用方式是以专用的电磁笔在数码板表面的工作区上书写或绘画。电磁笔可发出特定频率的电磁信号，通过数位板输入计算机，从而实现模拟现实中的书写和绘画的体验。目前国内外品牌众多，如 Wacom、汉王、友基等。图 1.2.2 所示为 Wacom 影拓 Pro 数位板。

数位屏是将绘图板与 LCD 液晶显示屏相结合，使用者能直接在彩色显示屏上绘画和雕塑。图 1.2.3 所示的是 3D 艺术家使用 Wacom 新帝 27QHD 液晶数位屏进行创作。数位板和数位屏解决了用鼠标操作无法实现的绘画体验，使我们使用 3D 软件进行绘画和雕刻时有流畅的笔触和压力感应，是目前数字雕塑创作的必备工具。

3. CNC 数控精雕技术

计算机数字化控制（Computer Numerical Control，CNC）雕刻机是由机械手臂（或机床）和多种钻头组成的高精度机械设备，采用数字化控制，以计算机数字

图 1.2.2　　　　　　　　　　　　　　　　　　　　　图 1.2.3

模型数据为图纸，可将整块泡沫、石材、木料、金属等材料雕刻成雕塑实物。这套技术已经应用于制造业多年，非常成熟，在国内外已经被大范围地应用于大型公共雕塑的制作。可以省去雕塑泥稿手工放大的工序，大大节省大型雕塑的制作成本。该设备在沿海等地区也常用来生产家具或装饰木雕。国内少数雕塑厂已经开始使用该技术加工大型雕塑。图 1.2.4 所示为意大利雕塑家 Selwy 使用 CNC 设备雕刻木雕头像的过程。CNC 是减材制造。

 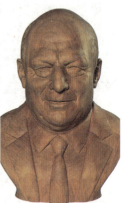

图 1.2.4

4. 3D 打印技术

3D 打印技术是用计算机数字模型数据为图纸，将塑料、树脂、金属等材料一层一层地塑造出实物的技术。3D 打印是增材制造。由于这种独特的成型方式，可以打印成型几乎任何复杂的结构，将对雕塑的创作方式产生巨大影响。图 1.2.5 所示为笔者的一件 3D 打印雕塑作品。

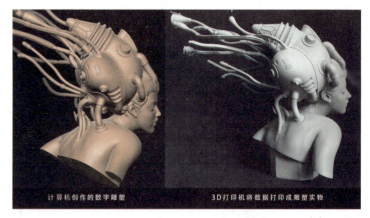

图 1.2.5

自 2014 年起，3D 打印技术就被国内外很多重要的经济学家看好，甚至有经济学家认为可能会掀起第四次全球工业革命。2015 年 2 月 28 日，工信部正式发布《国家增材制造产业发展推进计划（2015—2016）》，其中明确提出要大力发展 3D 打印技术。该技术正处在快速发展期，常见的打印材料

有 PLA 塑料、ABS 塑料、树脂、铸造蜡、金属、食品材料等。国内外常见的工业级打印设备目前一次性成型 60cm 以内尺寸的高精度实物，且设备造价较贵。用于制作小型雕塑或者雕塑小尺寸稿效果很好。通过分块打印拼接也可以制作大尺寸雕塑。能直接打印 1~2m 高的 3D 打印机虽然已经出现，但打印精度较差。目前国内已有几家公司成功研发了直接打印砂型的设备，可打印出 3~4m 的砂型，可直接铸造。未来 3~5 年时间，3D 打印技术很可能会发展到新的水平，打印尺寸、精度和造价等限制很快会被突破和解决。

5. 3D 扫描技术

3D 扫描，即通过 3D 扫描设备将实物（雕塑、真人、泥稿等）扫描成数字模型的技术，如图 1.2.6 所示。扫描得到的数字模型可以打印或精雕使用，也可以在计算机雕塑软件中再创作。该技术现在也已经非常成熟，在汽车、航天等工业逆向工程、文物修复领域已广泛应用多年。3D 扫描设备种类多样，可方便买到。高精度的 3D 扫描设备价格较为昂贵。

6. VR 技术

虚拟现实（Virtual Reality，VR）是利用计算机模拟产生一个 3D 空间的虚拟世界，提供给用户关于视觉等感官的模拟，让用户感觉仿佛身临其境，可以及时、没有限制地观察 3D 空间内的事物。用户进行位置移动时，计算机可以立即进行复杂的运算，将精确的 3D 世界视频传回产生临场感。该技术集成了计算机图形、计算机仿真、人工智能、感应、显示及网络并行处理等技术的最新发展成果，是一种由计算机技术辅助生成的高技术模拟系统。

目前虚拟现实的 APP 应用开发如火如荼，如 Tilt Brush 和 VRClay。Tilt Brush 是一款在 VR 设备上使用的立体绘画应用，由 Google 开发。艺术家使用 Tilt Brush 和 HTC VIVE 的可穿戴 VR 设备即可进行虚拟数字绘画和雕塑创作。这些创作都是三维空间的，艺术家在空间中走动创作，可以在虚拟的作品间穿行。2016 年，Google 邀请 6 位艺术家使用 Tilt Brush 进行虚拟艺术创作。图 1.2.7 所

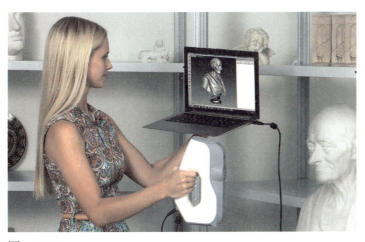

图　1.2.6

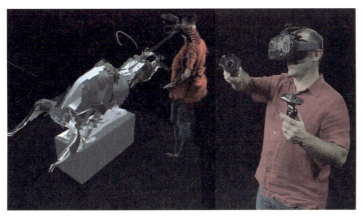

图　1.2.7

示为该艺术项目的艺术家正在创作一个数字虚拟雕塑作品。

VRClay（虚拟黏土）是由两位虚拟现实爱好者 Vojtech Kr 和 Ondrej Jamriska 开发的 VR 软件应用，VRClay 通过 Oculus Rift 头戴显示器和体感控制器 Razer Hydra 的结合使用，艺术家可以通过动作操控对虚拟数字泥土进行塑造，创作虚拟数字雕塑，如图 1.2.8 所示。

可以看出，VR 技术可以为数字雕塑创作解决两个和体验有关的问题：①让艺术家可以直接面对"3D 空间"，而不是面对一个显示器平面；②数字雕塑的触感问题，触感手套已经发明，尚未普及，虽然仍有待进一步发展，但值得期待。不过目前 VR 设备上的 3D 软件工具较少，还远没有计算机上的使用方便。

1.3 数字 3D 建模技术在其他艺术领域中的应用

1.2 节中我们了解的这些技术，之所以说它"新"，其实是针对雕塑领域而言的，这些技术在军事、航天、汽车制造、建筑设计等大型工业，以及在电子游戏、电影电视特效、建筑设计、工业产品、玩具手办等领域已经应用多年，成就巨大。

今天，人们看电影、电视、玩电子游戏所花费的时间远远超过逛博物馆、画廊、欣赏艺术品的时间，我们不得不承认是电影、电视、电子游戏等这些新的视听艺术更加具有吸引力。究其原因，是因为这些艺术形式的工业化程度更高。动辄数百人一起创造一个电影或游戏，其作品中注入了数百位艺术家的智慧和劳动。

接下来看一看数字 3D 建模技术在其他艺术领域中的应用，从另一个侧面，或者说是跨界的视野来审视和思考一下。

1. 建筑

在建筑辅助设计方面，建立建筑数字模型、效果图制作和 CAD 施工图制作都是必不可少的工作。建筑设计的数字化程度非常高，大量使用 3D 建模技术辅助设计和论证可行性。著名建筑师 Zaha Hadid（扎哈）的设计团队大量使用参数化建模进行建筑设计与表现。图 1.3.1 所示为扎哈的建筑作品 Heydar Aliyev Centre（阿利耶夫文化中心）。

2. 影视特效

在影视领域，3D 技术应用得很早且成就非凡。自 3D 特效技术在电影《终结者 2》（1991 年）和《侏罗纪公园》（1993 年）取得巨大的成功后，为电影艺术打开了一条新的创作之路，让艺术家们能够更加天马行空地发挥想象力，创造幻想世界和未来世界，给人类带来了前所未有的视觉体验。

在科幻电影中，3D 数字艺术家创作出的 3D 人物会被添加数字骨骼和肌肉，通过控制器来驱动骨骼，使人物能够做出不同的姿态。通过在不同的时间点上制作不同的姿态，就可以让数字人物运动起来，让其逼真再现。从某种意义上说，这些都是被赋予了生命的雕塑。图 1.3.2 所示为电影《阿凡达》中外星

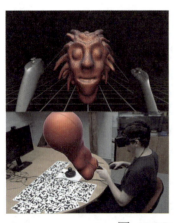

图　1.2.8

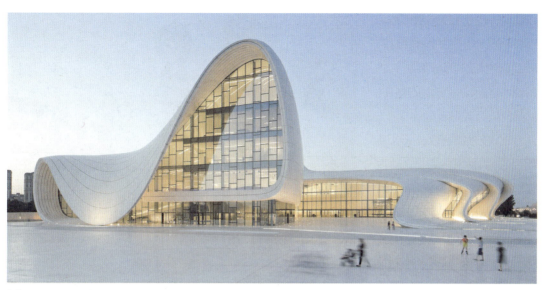

图 1.3.1

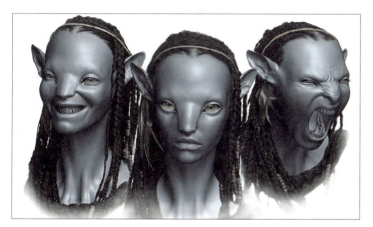

图 1.3.2

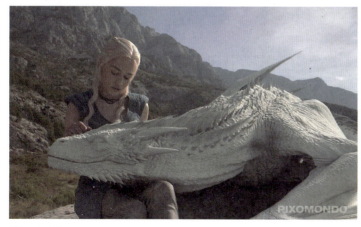

图 1.3.3

人女主角的数字模型,由美国数字雕塑家 Scott Patton 制作。随着 3D 特效制作成本的降低,一些电视剧中也逐渐加入了丰富的 3D 特效,图 1.3.3 所示为美剧《权力的游戏》中火龙的 3D 模型。

3. 动画片

在动画片领域,自美国皮克斯公司出品的第一部 3D 动画电影《玩具总动员》诞生以来,3D 技术在动画电影领域基本上已经一统天下。放眼全球动画电影市场,已经难以看到 2D 动画的身影。近年来上映的《功夫熊猫》《驯龙高手》《疯狂动物城》《超能陆战队》等,都是 3D 动画片。图 1.3.4 所示为美国动画电影《超能陆战队》的 3D 模型。

3D 动画片的创作过程和特效电影中的数字人物的创

作类似，也是 3D 艺术家按照设计稿创作出 3D 人物模型，然后创建相应的骨架和肌肉系统，进行动画表演的创作，然后渲染合成形成影片。

3D 技术之所以流行，是因为它解决了传统 2D 动画电影高成本、低效率的问题，使得动画创作更方便、画面品质更高、空间立体感更强。让动画艺术在视觉上达到了新高度。

图 1.3.4

4. 电子游戏

电子游戏在今天的发展非常迅猛，其在年轻人中的影响力已经超越了电影。电子游戏是互动的艺术，是"由玩家控制进程的电影"。目前在一些高品质的 3D 游戏中，其人物和场景的模型制作非常出色，可以把它看作雕塑艺术的延伸，即雕塑艺术在现代娱乐工业中的应用。

3D 艺术家在游戏的世界里创建一个虚拟的 3D 时空，让玩家能"穿越"到这个时空中，化身成那个世界的一员，在里面进行畅游和生活，这就是游戏的魅力。图 1.3.5 所示为游戏《战神》(*God of War*) 中的人物数字模型，由美国艺术家 Patrick Murphy 和 James 制作。图 1.3.6 所示为游戏《神秘海域4》中的数字角色，由韩国艺术家 Soa Lee 建模。

图 1.3.5

图 1.3.6

5. 手办

手办是现代的收藏性人物模型，就是一尊小雕塑或活动人偶。手办的创作题材大多是知名电影或动画片、漫画中的

第 1 章 雕与塑，从传统走向数字

图 1.3.7

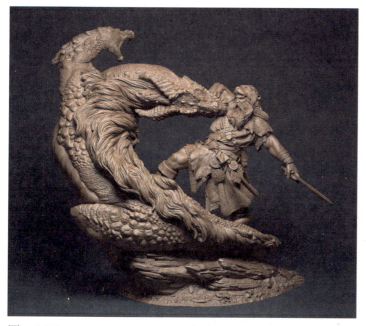

图 1.3.8

图 1.3.9

形象，也有动物或想象出的形象的作品。手办作品的尺寸从几厘米到 1m 多高，售价从几十元到上万元不等。传统手办的制作是雕塑家使用精雕油泥进行创作。目前，大量的手办创作转向 3D 数字建模方式。图 1.3.7 所示为日本艺术家 Sakaki Kaoru 的作品。图 1.3.8 所示为伊朗艺术家 Ali Jalali 的作品。图 1.3.9 所示为法国艺术家 Cyril Farudja 的作品。这些手办作品都采用了数字建模的方式进行创作，细节非常丰富，完全能够满足大众的审美需求。

6. 珠宝

传统的珠宝行业是以蜡为材料，在上面手工雕刻出珠宝造型，再使用失蜡法进行铸造生产的。利用 3D 建模技术，能够将作品进行细腻地雕琢，也更便于设计。制作后通过 3D 打印机直接打印成蜡模，就可以用于生产了。图 1.3.10 所示为英国珠宝设计师 Du Rose 使用 3D 建模进行设计和制作的高级珠宝作品。

7. 工业设计

工业设计领域使用计算机进行辅助设计和模型制作已经很多年，以前也是用精雕油泥来做出实物。随着 3D 打印技术的普及，目前工业设计的创作过程也发生着变

图　1.3.10

图　1.3.11

图　1.3.12

图　1.3.13

化，设计师可以更加方便地进行概念设计和实验，随时打印设计稿实物，然后讨论找出问题，再进行优化设计。图 1.3.11 所示为设计师 Vasiliy Vatsyk 使用 Rhino 软件设计制作的耳机。

8. 3D 数字绘画

使用 3D 软件创作绘画作品，在国内纯艺术圈应该还算是比较新的领域。但对于 CG 圈已经是常态。图 1.3.12 所示为美国艺术家 Daniele Valeriani 的 3D 数字绘画作品《花园的乐趣》(*Garden of Delights*)。图 1.3.13 所示为笔者创作的 3D 数字绘画作品 *Meet You*。

9. 漫画

漫画一直都是传统的 2D 绘画，但近几年也逐渐有一些漫画家尝试使用 3D 建

第1章 雕与塑，从传统走向数字

图 1.3.14

模的方式创作插画和漫画作品。创作者可以对人物进行不同姿态的修改，从 3D 模型的不同角度渲染，得到不同的镜头。图 1.3.14 所示为 3D 模型制作的漫画作品，作者是 Benjamin 和 Olivier。

1.4 国内数字雕塑教育现状

目前国内雕塑界已经逐渐意识到数字雕塑是雕塑发展的重要方向，全国范围内美术学院的雕塑教育正在全面铺开，开始尝试开展数字雕塑的教学，这一点在 2017 年 12 月于西安美院召开的"全国高等艺术院校数字雕塑教学研讨会"上，各个美术学院雕塑系都有相关的陈述。

在美术学院中，广州美院雕塑系是最早开始数字雕塑教学的院系。广州美院雕塑系于 2006 年将数字雕塑教学正式写入本科教学大纲，并开设全院选修课。2011 年将数字雕塑课程设为公共雕塑专业的必修课。2016 年将数字雕塑课程正式设为雕塑系本科必修课程。2017 年申报数字雕塑专业方向。目前开设的和数字雕塑相关的课程有"数字雕塑基础""数字雕塑创作""互动装置设计"和"新媒介艺术实验"，成果丰硕。广州美院雕塑系对数字雕塑系列课程的定位是"系列课程基于科学技术发展的时代背景下公共雕塑、装置对新技术的利用与融合的需求。系列课程教学定位于数字技术的利用，并强调艺术观念的介入，利用多媒介等手段进行创作，鼓励学生跨学科学习。"

中国美术学院雕塑与公共艺术学院在数字雕塑的教学方面也走在了前列。自 2008 年起，正式将虚拟造型、视频制作、程序控制等数字化课程纳入本科教学。学院教授 3ds Max 和 ZBrush 创作抽象与具象雕塑的技巧，侧重于虚拟数字造型语言技能训练和拓展造型手段的数字雕塑。将其用于动态雕塑和互动多媒体装置的创作上成果丰硕。

鲁迅美院雕塑系和广西艺术学院在 2011 年开设数字雕塑的相关课程。清华美院雕塑系、中央美院雕塑系、四川美院雕塑系等其他学院在 2016—2017 年开设相关教学课程。

目前国内使用 3D 建模技术创作的艺术家大多是动画或数码媒体专业出身，而并非纯艺术专业出身。使用计算机软件进行创作的数字艺术家们基本上都混迹于电影、动画和电子游戏行业，这就是现状。

17

第 2 章
数字材料特征和数字工具特征

材料和工具是雕塑创作至关重要的因素，是雕塑的介质。不同的材料和工具，有不同的材料语言特征和语言范围。数字雕塑的材料和工具存在着两种不同的状态，即数据状态和实物状态。数字雕塑在数据状态时，其材料和工具都是数字化的，它们的本质特征是"数据化"和"虚拟性"，这些特性使得数字材料和数字工具具有和现实雕塑材料完全不同的特性。数字雕塑的使命是通过新材料和新工具发掘雕塑艺术新的可能性，以及产生出新的数字美学，而不仅仅是对传统雕塑创作的数字化克隆。

2.1
数字雕塑的"数据化"和"虚拟性"特征

数字雕塑的数据状态就是雕塑的"数据化"，雕塑不再是实物，而是一个数据。当雕塑成为数据，就成为一个"虚拟"物体。"虚拟"就是"非现实存在"的东西。"虚拟性"决定了数字雕塑是可以无限复制的、没有重量的、可相互穿透、不会像泥那样垮塌和裂开等，这造就了数字雕塑的独特材料

语言和发掘雕塑新的形体语言的可能性。"数据化"和"虚拟性"是从不同的角度阐释数字雕塑同一个特性,这也是数字雕塑的根本特性。

数字雕塑一旦通过3D打印(或CNC等其他成型技术)做成实物,就立刻丧失了"虚拟性"。本章大部分的讨论都是针对数字雕塑数据状态的。

1. 雕塑的数据化

雕塑变成了数据,这对于雕塑而言有着重要的意义。"数据化"就意味着可以被计算机程序测量、计算、模拟、重构,意味着和计算机技术发生了深刻的关联。也意味着和"互联网""大数据""VR虚拟现实""人工智能"等当下和未来影响人类发展的重要技术产生了关联。由于数据化,雕塑从古老的艺术形式一跃成为当代的艺术形式之一。这其中由于数字雕塑大量使用了新媒体的相关技术,使其和新媒体、数码艺术可以并行发展,充满新的活力。

2. 雕塑创作的模块化

模块化设计在其他设计领域已经发展成为一种新的设计思想和技术,被广泛应用于建筑、工业产品、机床、电子产品、航天航空等设计领域,取得了巨大的成就。由于雕塑创作和设计的一些差异,导致模块化在雕塑领域仍然是个新的课题。

模块化创作是数据化雕塑时代的创作方法。雕塑数据化是模块化雕塑创作的基础。当雕塑在数据阶段时,数据是虚拟的,它们可以被轻易地复制、修改和传播。那么作为数字雕塑家,应该善于利用数字雕塑数据化、虚拟化的特点,让其为雕塑创作服务。

模块化雕塑创作是指根据创作的需求,制作出一些造型要素单元,即"模块",然后将这些造型单元进行组合、重构、再塑造,创作出新的雕塑作品的方法。一个圆球、一个人物、一匹马都可以看作一个造型单元,即一个"模块",通过复制、修改、重组,制成体量庞大的作品。例如,笔者在创作图2.1.1所示的雕塑时,先制作出其中一件,然后在3D雕塑软件中进行复制和一系列修改,以此方式做出另一件。这就是将整个人物的造型作为一个"模块单元"进行创作的例子。对于多人物的大型群雕创作,或者是同一物体不同造型的系列创作来说,模块化的创作方式都是极其有效的。模块化创作不仅可以用于写实雕塑的创作,也可以用于抽象雕塑。

图 2.1.1

3. 雕塑和互联网

"互联网的发展过程,本质是让互动变得更加高效,包括人与人之间的互动,也包括人机交互。"

雕塑成为数据之后,就和互联网发生了关联,这对雕塑的发展也极其重要。雕塑数据可以通过互联网传播、异地协同创作、网上3D展示、网上数据出售等,这些都使雕塑的创作与流通变得更加高效,跨越了时间和空间的限制。

以雕塑创作与互联网的关系为例,目前已经有很多国内外的公司生产并在互联网上销售数以万计的各种3D模型数据。这些模型数据有的收费,有的可免费下载。从互联网上搜索下载,或在淘宝网上购买的方式,可以得到各种人物、动物、植物、建筑、石块等数字模型数据,建立起一个"造型库",库里面都是将来创作可以使用的"形体单元"。这些造型单元可作为雕塑的基本造型来使用。这就是"互联网""数据化"时代的雕塑创作方式。这对于雕塑创作将产生深远的影响。

2017年10月,笔者参与主创和制作湖南田汉雕塑园的主雕——田汉像。团队主创人员幸鑫、吴玥和笔者经过讨论,决定使用数字雕塑的方式来创作,以照片写实的效果来呈现这座雕像。笔者在互联网上搜索皮鞋3D模型,在大量的皮鞋模型中选择并下载了一双皮鞋的数据模型,如图2.1.2所示,然后以此为大形进行再创作,结合田汉的相关史料、照片,创作出最终的皮鞋雕塑数据。然后使用3D打印成型并铸铜,完成雕塑的创作。

用百度搜索"人物3D模型下载",显示找到相关结果约3 610 000个。搜索"3D模型下载",显示找到相关结果约13 000 000个(2018年1月8日数据)。用360搜索"人物3D模型下载",显示找到相关结果约5 480 000个。搜索"3D模型下载",显示找到相关结果约61 100 000个(2018年1月8日数据)。国内数以百计的3D模型下载网站提供人物、动物、文物雕塑、交通工具、建筑、机械、家具、生活用品、电子产品等不同分类3D数字模型的免费下载或出售服务,如图2.1.3所示。在淘宝网搜索"3D模型库",共找到相关店铺10 888家(2018年1月8日数据)。当这些海量的3D模型数据被真正用于雕塑创作时,会对雕塑的创作带来

图 2.1.2

图 2.1.3

难以估量的影响和改变。

虽然目前提供下载的多是面向动漫游戏的模型数据,但并不影响用于雕塑的创作。今后雕塑的数据在互联网上也会越来越多。

2.2 数字雕塑的"非线性"特征

传统雕塑制作是一个"线性"的过程。以泥塑为例,先搭架子,然后上大泥,最后深入塑造形体直到完成,如图 2.2.1 所示。这个过程具有不可逆性,也就是说,我们无法在这几个阶段之间随意改变其顺序,也不可能随意在其之间跳跃。这就好比是一条直线,开了头就只能沿着这条线滑下去,没有回头路。这就是"线性过程"。"线性"过程的问题在于一旦前面的环节出错,那么后面的环节都会跟着一起错下去,如果要修改错误,就要倒回去,回到错误发生之前的状态接着做。

试想一下,如果我们能做到任意地跳跃,那将会是一种什么样的雕塑创作状态?比如已经做出雕塑作品的细节,突然灵光一闪,想给这个雕塑换一个动态,并且能够简单地就做到。数字雕塑创作就是这样的一个过程。把这种能在任意阶段间进行跳跃的雕塑创作过程称为"非线性雕塑创作",如图 2.2.2 所示。

1. "线性"和"非线性"的由来

"线性"和"非线性"编辑概念是从电影、电视的制作中来的。在早期的电影、电视后期制作中,使用的是线性编辑系统。电影的后期制作过程是将拍好的一段段的电影镜头调整并组接在一起,由导演和剪辑师协作调整影片的镜头长度、影片节奏的过程。在线性编辑时代,影片的载体是磁带。以磁带为基础的线性编辑中,如果想修改影片中一些镜头的长短或删除某个镜头都非常麻烦,需要将所要修改镜头之后的所有画面翻录一版,再重新编辑,同时会磨损磁带画面,损害影片的品质。

我国在 2000 年前后全面进入影片的"非线性编辑"时代。非线性编辑是指通过

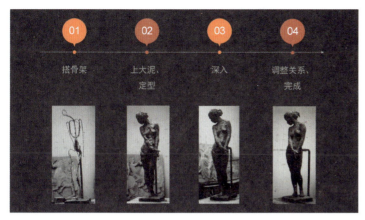

图　2.2.1

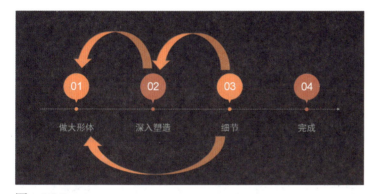

图　2.2.2

计算机操控，以硬盘存储为基础的多媒体编辑系统。最大的特点就是用计算机硬盘编辑方式取代传统的磁带编辑方式。拍摄好的镜头都存在硬盘中，是数字信号而不再是磁带。在非线性编辑过程中，图像和声音可以随意调动、更换、增减、修改镜头的长度，任意编辑顺序，大大提高了影片制作效率，并且不再有影片磨损的问题。这些优势都给影片的剪辑和创作带来了很大的便利，极大地释放了导演和电影艺术家们的创造力。这就是新材料和新技术带来的变化，把磁带胶片换成了数字化影像。

2. 传统雕塑制作是一个线性的过程

如前面所述，传统雕塑制作是一个"线性"的过程：搭架子→上大泥→深入塑造形体。这是一个不可逆的过程。可以回想一下自己用泥塑创作的过程，经常会遇到由于"线性"而造成的问题。比如在搭架子的过程中就一定要非常仔细、反复考量。尤其是在制作尺寸较大的雕塑作品时，一定要慎之又慎，必须将架子做好，把动态和比例做准，骨架能承载

的重量也要充分考虑到。因为一旦没做好，上了大泥或是做了一些细节后才发现架子有问题，那基本上就是灭顶之灾，多半推倒重来。要么将就改改，作品的品质必然受损。

再比如，做到中后期才发现人物的上半身比想要的造型做短了一点点；发现胸腔盆骨的转动不够等问题。这些问题是经常遇到的，都是制作初期雕塑骨架没搭好造成的。

有时还会遇到大形体没做准所带来的问题，如把五官细节做好了才发现面部做小了一点点；或者，做好了面部皱纹、毛孔等细节后，才发现形体的体量做得不够，需要再做得厚一点。这时就很纠结，改厚点的话，花了大量力气刚做好的皱纹细节就没了。该怎么办？基本上只能一声叹息，暗骂自己学艺不精。

有时遇到的问题是，我们的创作灵感突然迸发，而制作速度跟不上灵感迸发的速度。比如一个形体做了一大半，突然强烈地感觉到如果换个动态作品会更好；或者想尝试更多的形式。但这时架子是死的，已无再改动的可能。

以上在雕塑创作中的种种问题，归结起来都是由于传统的雕塑技法和材料自身的限制造成的，都是"线性"创作方式造成的局限性。

3. 数字雕塑制作过程的非线性特征

数字雕塑的创作过程和传统雕塑比有巨大的不同。这种不同既源自于材料本身的特性差异，同时也源自于计算机技术的特点。用3D建模软件做雕塑，材料不再是现实中的泥土、石材、木头、金属，而是"数字泥土"材料。由于其自身的"虚拟性"，即它不是现实中的物体，而是计算机中"数字泥土"，其本质是一个计算机数据，所以它没有重量、没有材料的消耗、不会龟裂坍塌，也不会相互碰撞。

数字雕塑创作的非线性特征主要体现在以下几个方面。

1）制作不同阶段的顺序可任意跳跃

首先，由于在计算机软件中制作雕塑的数字泥土是没有重量也不会坍塌的，它永远是悬浮在计算机模拟出的3D空间中，所以在创作中也就不需要搭架子。也就是说，在数字雕塑创作过程中，一开始就可以直接制作大形体（类似于传统雕塑制作的上大泥过程），然后深入塑造直到作品完成。

"做大形"和"塑造细节"这两个阶段是可以在数字雕塑制作过程中随时跳跃的，动态也是可以随时进行修改的。这里以ZBrush雕塑软件为例加以说明，比如制作中遇到动态不对的问题，可以使用ZBrush雕塑软件中的TransPose（变换姿态）工具大幅度修改动态。如图2.2.3所示，以人物腰部为轴心对上半部分进行转动，修正动态。

再比如，制作了鼻子上的毛孔等细节以后，突然想修改鼻子的造型而又想保留毛孔细节不变，这在数字雕塑制作中也是可以简单实现的。在ZBrush软件中，数字模型是有不同细节级别的，可以任意进入不同的细节等级对雕塑的造型进行塑造。如图2.2.4所示，毛孔、皱纹等微小细节都储存在高等级的细节级别中，而低等级的细节级别里只有大的形体而没有微小细节。所以，要保留细节而只修改形体的话，只需要使用ZBrush软件中的雕刻画笔对低细节级别的形体进行修改，修改后返回到高细节级别即可，细节保持不变。"细节级

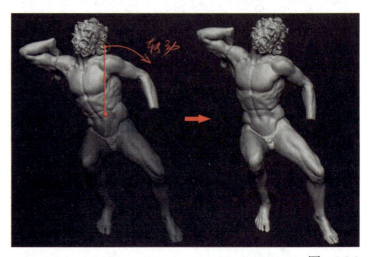

图 2.2.3

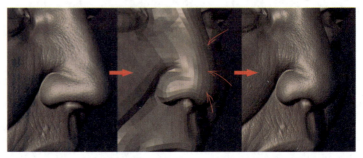

图 2.2.4

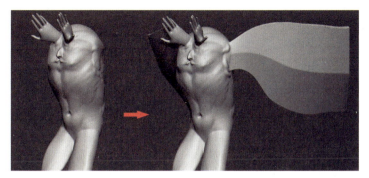

图 2.2.5

别"是数字雕塑软件中才有的独特能力,它实现了在"做大形"和"塑造细节"这两个阶段中随时跳跃。

2)切掉和再添加任意形体部分

在传统的泥塑创作中,一旦搭好架子也就意味着作品的基本结构已经固定。如果在制作中细节已经做了一些,突然要改变方案,需要切掉一部分或添加一部分就会比较麻烦。切掉一部分也许还比较好实现,但如果要添加一部分新的结构就会非常困难。非线性的数字雕塑创作就能很容易地做到切掉或添加新结构。图 2.2.5 所示为用 ZBrush 的 CurveSnapSurface(曲线吸附曲面)笔刷功能添加一个翅膀结构。

3)模块化的创作方式

在创作众多人物的大型群雕时常常会想:如果能将做好的第一个人体泥塑进行复制,然后更改不同的动态和面部衣着,就基本完成了另一个人物的制作,如果能这样创作该多好啊,必将大大提高创作效率!这对于传统雕塑来说是无法实现的梦想,但对于数字雕塑来说却完全可以成真。

数字雕塑创作出的形体是可以重复利用的。进一步地,将一件独立雕塑或雕塑的一个独立部分看成一个"造型单元模

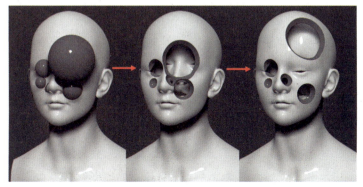

图 2.3.1

块",通过建立大量的"造型单元模块",用这些模块去组织构建一件大型的作品,这种创作方式称为模块化的创作方式。"模块"的概念最早出现在计算机编程领域,后来也成为设计领域的一个重要方向。

2.3 数字雕塑的深度"交互式"特征

现实材料的雕塑创作都是"非交互式"。在传统的雕塑创作中,以泥塑为例,如果要在一个造型上挖去一个标准的立方体或球形,或者在空间复制出几十个造型单元并排列它们,这些都是非常耗费时间的工作。如果对结果不满意,想要改变这个"洞"的位置、大小或是复制品的排列方式,那将是一件令人头疼的事儿。

在数字雕塑中,数字化的工具作用于雕塑数据,可以实时地看到结果,即"实时反馈"。例如,利用 3D 软件中的"布尔差集"工具,可以在 1 秒内完成标准圆球的挖去工作,而且如果对挖去造型的位置或大小不满意,还可以马上调节,并立刻看到结果。图 2.3.1 所示为笔者一件作品

的交互式创作过程。这就是"交互式"的创作体验。

这种交互式的创作体验在数字雕塑的很多工具中都有体现。关于交互式创作的更多演示，请看本书 7.6 节的相关内容。

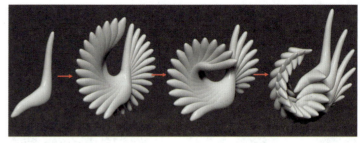

图 2.4.1

关于多维度的视频演示，请看本书交互式创作的相关视频。

2.4 数字雕塑的"多维度"特征

一般来说，雕塑是 3D 空间的艺术。然而在数字雕塑中，交互式调节的过程是一个"时间""运动"非常明显的介入雕塑的过程，使雕塑具有"多维度"的特征。如图 2.4.1 所示，笔者用一个基本造型单元对其在空间中复制和旋转，改变其旋转的轴心和角度，会得到随时间的变化而运动变化的雕塑形态。

2.5 数字雕塑的核心价值是新的语言可能性

如果用传统雕塑的思维来使用数字雕塑技术，那仅仅是利用数字手段模拟传统雕塑的创作过程，充其量只是在一些方面提高创作效率和降低创作成本。数字雕塑真正的核心价值是数字泥土和数字化工具带来的新的可能性和新的雕塑语言，产生一种以数字化手段为基础的雕塑创作思维和新的数字美学。

1. 数字泥土材料突破了传统材料的语言范围

每种雕塑材料都有其基本的语言范围，比如泥就不擅长做图 2.5.1 所示的雕塑《茧》的空间构架，这说明泥这种材料

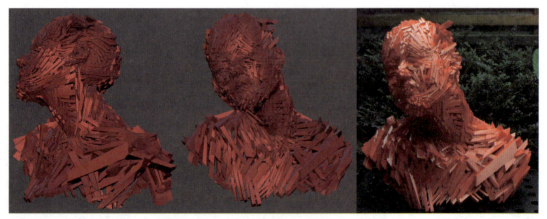

图 2.5.1

决定了其语言的基本特征,也同时有其语言范围。

由于数字雕塑用的是数字雕塑软件中的"数字泥土"材料,和现实中的泥土、石材、金属等材料有非常大的不同。其明显的不同点之一是"可穿透的特性",数字物体之间是可以相互穿透的,毫无阻力和障碍,并且不会受重力而垮塌。在笔者的数字雕塑作品《茧》系列中,运用了数字材料的这一特性,用成千上万的方形条状数字物体相互刺穿,共同构架出一种空间形态。现实世界中的任何材料都不具备这样的材料特性。

2. 数字雕塑技术突破了空间对雕塑的限制

数字雕塑技术对空间限制的突破,可能会为雕塑带来新的语言。其对空间的突破主要体现在以下几个方面。

(1)在空间上解放了雕塑家。雕塑创作不用限制在工作室里,而是可以走出去,带上平板电脑和雕塑软件,即可在世界各地的街头巷尾、原始丛林或躺在床上进行雕塑创作。其对雕塑艺术产生的影响难以估量。曾经有一批画家不满足于在画室内封闭作画,于是走出画室,走到大自然中,为印象派做出了不朽贡献。

Wacom 公司新出品的"新帝 Companion"可移动便携式数位屏计算机,造型类似于 iPad,可以使用 3D 雕塑软件 ZBrush,使外出雕塑写生成为现实。在苹果应用商店还有如 Putty 3D、Forger 这些在 iPad 和苹果手机上使用的 3D 雕塑软件,可随时随地进行雕塑创作。图 2.5.2 所示为 Adobe 正在开发在 iPad 上使用的雕塑软件。

(2)创作雕塑不再需要巨大的工作室空间。年轻雕塑家们不再被高昂的工作室房租打垮。只需要一个能容下办公桌和计算机的小房间,就可以创作数十米高的雕塑作品。

(3)保存作品不再需要巨大空间。只需要保存好雕塑的数字模型数据,需要展览时提前进行 3D 打印(或 CNC 雕刻),铸造成实物即可,随用随打。一些即兴创作后无法带走作品的问题也可以通过 3D 扫描成数字雕塑模型的方式带走保存。

3. 数字雕塑技术突破了时间对雕塑的限制

(1)数字雕塑具有一个时间机器——历史。利用历史,可以让雕塑家返回到之前的任何一个步骤。比如突然觉得昨天做的效果可能更好,就可以通过历史返回到昨天制作的效果去看一看,如果真的很好,就留在那一刻接着创作。

(2)数字雕塑数据永远不会被风化和侵蚀。如果打印出的雕塑实物因在自然环境中长时间的展示而被损坏,可再次打印出一个新的完整作品。这从某种意义上说突破了时间对雕塑的限制。

图 2.5.2

2.6 数字泥土材料的语言特征

一些雕塑家比较关心数字雕塑软件能不能做出泥味儿。数字雕塑中的数字泥土完全是一种新材料,用一种材料去模仿另一种材料的语言特性是很困难的,也是不对的。数字泥土和工具有其自己的材料特性,这使其有自己独特的语言魅力,没有必要去模仿泥塑效果(虽然也是可以模仿的),应该挖掘数字材料的新的可能性。

数字雕塑材料的本质特性是"虚拟性",对其进行研究可以发现数字材料的以下语言特征。

1. 可不受自然力作用

数字泥土和现实中的材料不同,它可以不受重力、碰撞力、摩擦力等这些自然界中作用力的影响。所以,在3D软件中做雕塑,不用担心雕塑会垮塌、下坠、变形、开裂、干燥、碰坏等问题。所以数字雕塑在创作时,也不需要搭骨架。

2. 可模拟自然力的作用

在3D软件中也可以模拟各种自然力的作用,如重力、风、摩擦力、碰撞、破碎、潮汐水浪等,使雕塑创作的手段大大丰富。图2.6.1所示为笔者的作品《皮囊》系列中的一件,笔者用3D软件将雕塑拉奥孔制作成软体,将重力作用在上面,使其像一件衣服一样自然垂下。

3. 形体的可穿透性

数字雕塑软件中的数字物体可以相互穿透和重叠,这是数字雕塑重要的独特语言之一。可参看2.5节的举例描述。

4. 形体的可快速复制性

用数字泥土制出的形体可以快速复制、拆分和重新组合。如图2.6.2所示,在数字雕塑软件中,将做好的人体部件分割出来成为模块,重新组合,创作出新的雕塑数字稿。对于传统雕塑技法而言,这个特性不仅会大大提高创作效率、作品数量和作品体量,而且将从雕塑创作思维方式上改变雕塑家创作。快速复制性使得模块化创作成为可能。

5. 点、边、面构架

目前数字模型数据都是以点、边和面的方式构成的,这一点和现实世界中的材料很不一样。一个数字雕塑的点、边、面也是有具体数量的,其细节受到这些点、边、面的限制。

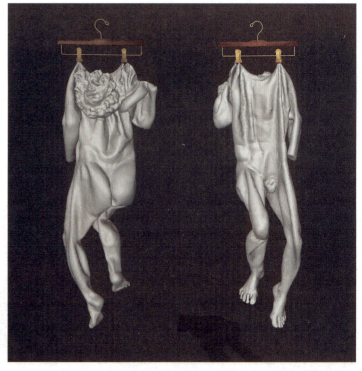

图 2.6.1

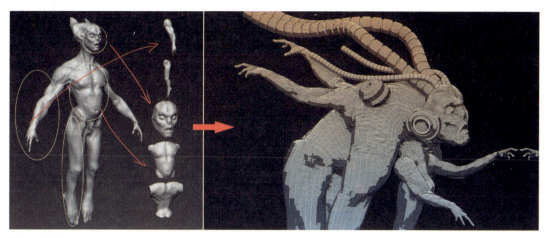

图　2.6.2

图　2.6.3

在图 2.6.3 中，左侧数字雕塑模型的面数总和为 800 万面左右，称为高模。右侧模型面数总和是 5000 面左右，称为低模。在低模上，可以清楚地看到模型是由很多个小平面构架而成的。目前国内外很多艺术家以低模效果进行雕塑创作。通过对该效果变化、组合，也可以延伸出其他的视觉语言。

6. 不占用实体空间

空间一直是雕塑的一个本体属性，而数字雕塑数据的存在方式是可以不占用实体空间的。雕塑数据并非必然地需要做成实物来呈现，今天的互动多媒体投影成像技术，以及 VR 立体成像技术都可以成为数字雕塑的呈现方式。数字雕塑被 3D 全息投影在真实世界里，仅仅以光的形式存在，雕塑将成为真正意义上的非实体形态，即看得见、摸不着。

另外，数字雕塑数据的保存和携带不需要实体空间，存在 U 盘中即可。对以后的雕塑运输、展览、收藏等都将产生深远影响。这也是数字泥土材料"虚拟性"特征的体现。

2.7 数字雕塑工具的特征

1. 交互式创作

如前所述，数字雕塑创作是交互式的创作过程。在数字雕塑中，数字化的工具作用于雕塑数据，可以实时地看到结果。这种高交互性源于数字化工具和材料，突破了现实工具和材料的局限。

2. 完美的对称性

在现实世界中，很多形体都是以对称的形式存在的，有的是轴对称，有的是中心对称。传统的雕塑创作中，雕塑家只能做完左脸做右脸。而在数字雕塑软件中，只需要制作一侧即可，对称的另一侧会同时自动完成。如图 2.7.1 所示，在临摹制作贝尼尼雕塑作品中的三头犬时，

利用对称性的特点，只需要制作一边就可以完成整个狗的制作，这样可以节省大量的人力和时间。为了让两边看起来不一样，可以再单独修改每一边。最后做出需要的动态，完成制作。

当然，数字雕塑也是可以不对称制作的，只需要关闭对称雕刻的开关即可。

另外，在某种特定情况下，即使是在雕塑有了动态后，仍然可以对称塑造，这是传统的雕塑家难以想象的。

3. 动态的可调节性

在传统雕塑的创作流程中，动态是首先要找准的。而在数字雕塑的创作中，动态是可以放在雕塑制作的任何阶段进行制作和修改的。如图 2.7.1 所示，笔者在完全对称的情况下制作了三头犬的造型和细节，最后再对其动态进行设置。

4. 无遮挡的自由性

被雕塑本身的一部分遮挡而无法下刀的问题不会在数字雕塑创作中出现，因为在数字雕塑软件中进行创作时，任何部分都可以被暂时隐藏。在加工成雕塑实物的环节，3D 打印技术由于是一层层叠加成型的，故不存在无法下刀的问题，这也给雕塑创作带来极大的自由，比如制作和探索雕塑内部的空间。图 2.7.2 所示为笔者尝试内部空间创作的一件作品。

5. 数学逻辑的特征

一些 3D 软件可以通过数学逻辑来进行抽象造型的制作。线性代数、立体几何、拓扑学和分形几何都可以成为创作抽象雕塑的出发点。软件是程序，程序和数学之间有着天然的紧密联系，而自然界和数学又是天然的共同体。从某种意义上说，使用数学逻辑呈现出的形体更加贴近自然的某种本质。图 2.7.3 所示的是女雕塑家 Bathsheba 的作品，她使用参数化建模软件来进行抽象雕塑创作。

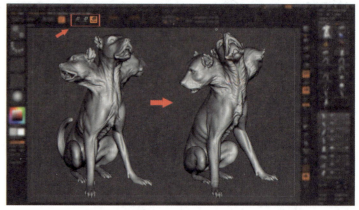

图　2.7.1

图　2.7.2

图　2.7.3

图 2.7.4

图 2.7.4 所示的是日内瓦数字艺术家 Chaotic Atmospheres Geneva 的作品。他利用 3D 软件将数学方程式创造成 3D 形态，并以此方式创作出数字雕塑作品。

以上几点数字雕塑语言特征，其中一些看似是技术性问题，但其会对雕塑家的创作思维进行扩展。这也就是前面说到的创作思维的问题。当一个雕塑家深入地了解到数字雕塑的相关技巧时，这些新工具也反过来使雕塑家产生新的雕塑创作思维，从而展现雕塑更多的可能性和表现力。

2.8 雕塑创作、收藏和教育的近未来面貌

随着科技的不断发展，新的数字化工具层出不穷，不断给艺术创作提供新的创作方式。同时随着数字雕塑技术的分享和传播，预计在未来的 10 年内，雕塑的创作方式、收藏方式和教育体系或许会发生很大的变化。

1. 数字化

雕塑创作、雕塑收藏和雕塑教育都会逐步走向数字化。本书全篇都是以"雕塑创作的数字化"问题为核心讲述的，这里不再赘述。

雕塑的收藏也必将从实物收藏逐渐走向对雕塑数据的收藏。2015 年，美国博伊西州立大学雕塑专业教师 Benjamin Victor 收藏了笔者数字临摹的贝尼尼的《普鲁托和帕尔塞福涅》的雕塑模型数据，将其 3D 打印成 1.2m 左右的实物，用于学院的雕塑和绘画教学。图 2.8.1 所示为 2015 年初美国加州 Fathom 工作室联合其他公司发起的复制米开朗基罗雕塑作品的项目，用 3D 扫描和 3D 打印技术精确地复制了多件雕塑。

雕塑数据更便于收藏，也更便于未来数字化的展览呈现方式。但也面临数据泄露和被盗版的风险，这是另一个话题。客观来说，即使是实物雕塑，也一样面临被翻制的风险。问题本身不在于数字雕塑技术，而是人的问题。

2. 无泥化

数字雕塑这种无泥化的

雕塑创作会成为重要的创作方式，在未来也可能会发展成为主要的创作方式。这是符合人类活动大的发展规律的。人类历史就是一部以科技水平划分时代的历史，石器时代、青铜器时代、铁器时代、火器时代一直到今天的数字化时代。数字雕塑技术更符合当代的科技水平，当下也将像智能手机一样更受年轻人喜爱。

3. 室外化

数千年来，由于雕塑的工具和材料过于笨重，一直将雕塑家"禁锢"在雕塑工作室内。现在数字雕塑技术让雕塑家可以走出去。所有材料、工具都在一个便携式计算机中，在全球任何地方都可以进行雕塑创作。这种变化给雕塑艺术带来的新气象很值得期待。

4. 实验性

数字雕塑材料和工具带来的雕塑创作的巨大自由度和新的可能性，必将使雕塑创作更加具有实验性。

5. 网络平台化

雕塑创作和网络必将产生深层次的结合。这种结合主要体现在"网络协同创作""网络展示"和"网络销售"等多个方面。目前，网络展示和网络销售都已经有了，比如一些在线艺术网站举办的网络展览。一些微信

图　2.8.1

图　2.8.2

公众号以推文的形式在网络上展示和推销雕塑作品。包括一些雕塑家通过网络销售平台（如淘宝、微店）销售自己的作品。图 2.8.2 所示为雕塑家向京和瞿广慈创立稀奇品牌的淘宝店铺。

现在，雕塑家可以带着便携式计算机在圣彼得大教堂内临摹米开朗基罗的作品，并且再创作，完成后将做好的数字雕塑数据传输到中国的个展现场，以现场的 VR 设备实时呈现出雕塑家的新作！或在现场用 3D 打印机打印出实物，实时展出！雕塑家朱尚熹先生就这样做过，他将自己做好的数字雕塑数据发送到淘宝的 3D 打印服务商，服务商打印出来后直接寄到展场。朱尚熹先生说他也是在展场才看到雕塑实物的样子。

"网络协同创作"一方面是指雕塑家创作模型数据，通过网络找到 3D 打印服务和 CNC 精雕服务的提供者，在网络上

进行沟通和协作，促成雕塑作品的最后完成；另一方面是指在雕塑创作阶段，在 3D 软件中同时由多位雕塑家共同进行创作，一起完成一件或一系列作品。2018 年笔者所在的 Sigma 艺术小组就是通过网络协作的方式创作综合媒介作品《悬界》。

6. 更易做出满意的作品

如前面所述，数字雕塑技法的"非线性"特征提供给雕塑家更大的自由度。以前雕塑制作中的技术问题，在数字雕塑技术上都比较容易解决。这必能提高雕塑创作的效率和作品的品质。

7. 对雕塑创作思维的改变

数字雕塑技法给了雕塑家前所未有的自由度，形体结构想加就加、想减就减，以及在不同创作阶段之间可以随意跳跃。这些必将导致雕塑创作流程的巨大改变，以及更个性化创作方式的出现。例如，我做一件人体雕塑作品，可以先把人体做成直立的，等做好后再去做动态，完成作品的制作。这些新的方式也必将影响雕塑家的创作思维方式。传统雕塑中的一些要绕开的禁区或不敢想的东西，现在使用数字雕塑技法也许就可以想、可以做了。

8. 将雕塑家从体力劳动中解放出来

和传统雕塑制作相比，数字雕塑在制作中所花费的时间和体力会大大减少，使雕塑家可以把更多的精力和时间专注于作品的艺术和思想层面。

9. 更容易制作大型雕塑作品

制作的便利以及模块化的创作方式，使大型雕塑作品的创作变得容易很多，接下来很可能会涌现出一批这样的作品。

10. 学院雕塑教育

近年来随着数字化和互联网的快速发展，人类社会信息的传播方式发生了巨变，已经彻底改变了人类接受知识的方式。雕塑艺术也处在这样的一个变革时期，如何让雕塑教学方式跟上新时代的步伐是一个急需讨论的话题。

关于数字雕塑教学方面，目前部分学院的雕塑系教学体系已经加入数字雕塑的短期课程。笔者认为很有必要尽快组建数字雕塑专业，对数字雕塑进行深入研究、实践和教学。国画、油画、雕塑等传统构架艺术在今天受到电影、电视、电子游戏等各种新艺术的巨大冲击，已经逐渐势微，这是不争的事实。发展雕塑艺术，装置、行为、影像的介入是一种有价值的尝试，"数字雕塑"则是另一条重要的道路，值得探索。

笔者认为，建立数字雕塑专业应以传统雕塑和 3D 软件技术的学习为基础，放眼于电影、3D 动画、电子游戏等工业化程度更高的新艺术领域，从数字化、互联网以及未来虚拟化和智能化的角度深刻思考雕塑艺术的发展，才是数字雕塑研究和教学的正途。

在数字雕塑专业开设一段时间，有了一定积累之后，还应该思考泥塑训练和数字雕塑训练的关系。思考泥塑训练的目的是什么？在新时代新工具面前泥塑训练是否依然高效？是否有必要 5 年全是泥塑训练（单指某些全泥塑训练的工作室）？哪些是泥塑训练最有价值的部分？哪些是泥塑训练已经不适合的，而数字雕塑训练更有优势的？是否可以替换掉某些训练？

引用唐尧在"全国高等艺术院校数字雕塑教学研讨会"上发言的结尾总结："整体看来，各大美术学院基本处于同一条起跑线上，谁抢占了数码艺术的先机谁就抓到了雕塑未来之门的手柄"。

第 3 章 数字雕塑软件基础

　　本章的教学目的是让传统雕塑家能够了解数字雕塑的创作流程，快速掌握数字雕塑软件 ZBrush 的基本使用方法。

　　目前，市面上 3D 软件种类繁多，3D 建模方面比较主流的 3D 软件按照技术特点可分成多边形建模、曲面建模、雕刻建模、动力学建模等类型，这些类型都是相对适合于艺术创作和设计的。多边形建模的代表软件有 3ds Max 和 Maya，曲面建模的代表软件有 Rhinoceros（犀牛），雕刻建模的代表软件有 ZBrush 和 Mudbox。这些软件中，雕刻建模类软件更加贴近雕塑创作的传统工具和思维方式，最适合雕塑创作者使用，所以也称为雕塑软件。目前雕刻类的软件也比较多，其中 ZBrush 既是雕塑软件的始祖，也是目前雕塑功能最为丰富和强劲的一款，是数字雕塑创作的首选。故本书主要以 ZBrush 为核心工具进行讲解。

　　本章涉及大量数字雕塑软件工具的知识点，推荐读者观看配套视频进行学习，可以大幅提高学习效率。

　　接下来就让我们进入这套数字化的雕塑工具的世界，让它成为我们雕塑创作的新利器。

3.1 ZBrush 软件介绍和数位板的配合使用

图 3.1.1

ZBrush 由 Pixologic 公司出品，诞生于 1999 年。起初开发者想将 ZBrush 设计成向 Photoshop 等平面绘画软件发起挑战的 3D 绘画软件，但出乎意料的是其在 3D 建模领域成了明星，给整个数字建模领域带来了巨大影响，如图 3.1.1 所示。

在 ZBrush 的官方网站（http://pixologic.com）中可以得到很多有价值的信息和技巧，以及能看到来自全世界的 ZBrush 使用者的精彩作品。

在使用 ZBrush 进行雕塑创作时，用鼠标无法在 ZBrush 中绘制出自由、流畅的笔触，故安装一台数位板是非常必要的。数位板也叫手绘板，目前和 ZBrush 软件兼容最好的是 Wacom 品牌的数位板，推荐中号大小的 Wacom 影拓 Pro，如图 1.2.2 所示。笔者使用这款数位板多年，一直非常顺手。如果是囊中羞涩的学生，可以考虑 Wacom 影拓系列，或便宜一些的 Wacom 产品，和 ZBrush 的兼容性都不错，只是手感和精度会比 Wacom 影拓 Pro 逊色。在本书中所有的制作案例，笔者都是使用数位板进行创作和演示的。

ZBrush 软件介绍和数位板的配合使用 .mp4

3.2 ZBrush 数字雕塑创作流程

ZBrush 数字雕塑创作流程 .mp4

首先对如何使用 ZBrush 做一件雕塑进行了解，以建立一个宏观的认识。如图 3.2.1 所示，在 ZBrush 中创作雕塑作品大体上是这样一个过程：①使用某种方式制作出雕塑的基础模型结构，这个过程类似于泥塑的"上大泥"阶段；②通过 ZBrush 中的雕刻画笔对形体进行塑造；③在进一步深入塑造细节之前，对模型进行布线的合理化调整，这个过程称为"拓扑模型"，拓扑后得到一个布线结构更便于深入塑造细节的模型，"布线"是指数字模型上点、边、面的分布方式和走向（关于这些概念在本书后面再进行详解），拓扑的这个步骤在一些情况下是可以省略的；④深入塑造雕塑细节，完成雕塑模型的制作；⑤完成后的模型数据可能会非常大，有时一个雕塑模型可能有 1GB，所以这时就需要精简模型数据，使其便于 3D 打印或精雕。

在上述流程中，可以选择多种方式来制作第 01 步的"做出基础模型"，所以按照使用方式的不同主要可以分为以下

3 种，即"动态模型流程""Z 球流程"和"模块化流程"。整个流程如图 3.2.2 所示。在这 3 种流程里，只有第一步不同，后面的步骤都是相同的。

1. 动态模型流程

动态模型流程是使用 ZBrush 中的"动态模型"功能来制作雕塑基础模型的流程。整个流程如图 3.2.3 所示。

图 3.2.4 所示为使用动态模型制作雕塑的一个过程。"动态模型"是指模型可以任意地延展而不会受到初始模型构造的限制。在动态模型的状态下，数字泥土就真的和泥土很相似。首先从一个圆球形的数字泥土上拉扯塑造成躯干，然后拉出腿和手臂，同时也可以使用雕刻画笔进行形体的塑造，直到完成作品。

注意比较这个过程和传统泥塑过程的差别。比如，在这个过程中是不需要制作铁丝骨架的，并且制作人体框架、上大泥、动态和形体塑造的过程是可以同时进行的，这就体现了数字雕塑"非线性"创作的特点。图 3.2.5 是另一个例子，数字雕塑家 Maham Berry 使用 ZBrush

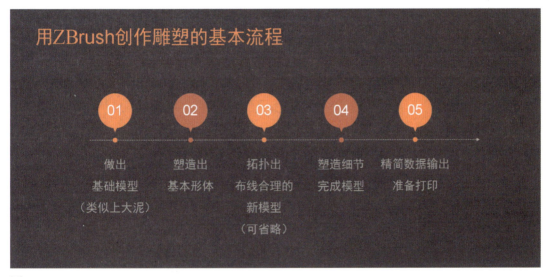

图　3.2.1

图　3.2.2

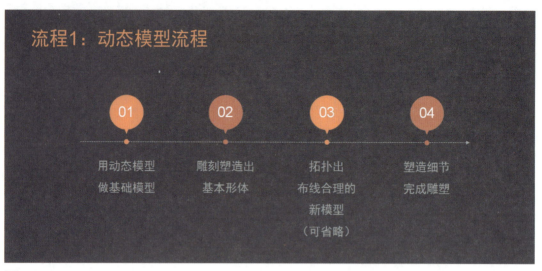

图　3.2.3

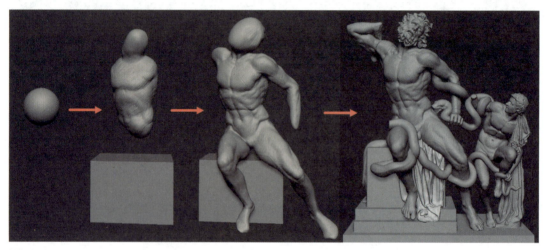

图　3.2.4

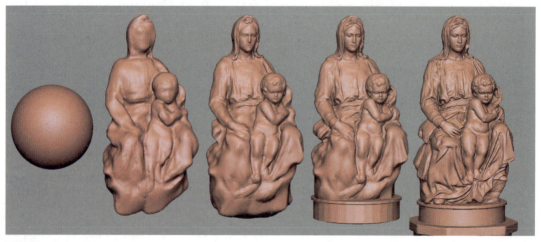

图　3.2.5

第3章 数字雕塑软件基础

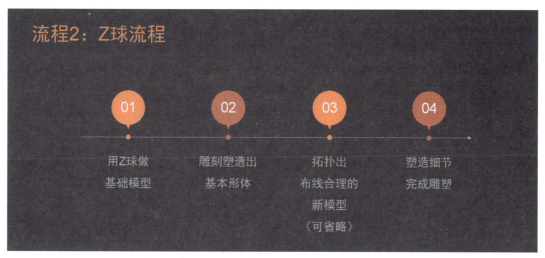

图 3.2.6

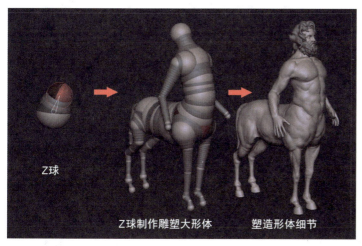

图 3.2.7

临摹制作米开朗基罗的圣母与圣子雕像。

2. Z球流程

Z球流程是使用 ZBrush 的 "Z球" 功能创作雕塑基础模型的流程。整个流程如图 3.2.6 所示。

"Z球"是 ZBrush 独有的一种构造形体的工具。如图 3.2.7 所示，Z球就是用一连串的球形物体来构成模型结构。构架完成后得到的模型可以被雕刻塑造。

3. 模块化流程

模块化的创作流程是指使用已经做好的模型作为"造型单元"，将这些"造型单元"进行组合，然后进行雕刻塑造，创作出新的雕塑作品。整个流程如图 3.2.8 所示。

这些"造型单元"可以是人体、人体的一部分、几何形状、管道、汽车、树叶等。例如，对之前做的人体模型进行动态改变，并以此形体为基础进行雕刻塑造，创作出新的作品；或者是以一些立方体、圆柱体等现成的模型为"造型单元"进行抽象雕塑的创作，如图 3.2.9 所示。

4. Mannequin（人体木偶）

利用 ZBrush 中的 Mannequin（人体木偶）功能进行人体动态的快速设计，也是一种非常有效的人体雕塑构思和创作方式。如图 3.2.10 所示，利用人体木偶设计构思后，再用前面讲的 3 个流程中的某一个进行创作。

有了以上这些宏观的了解，接下来将针对每个阶段

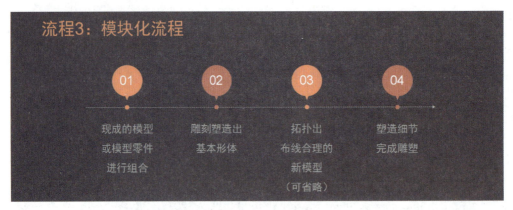

图 3.2.8

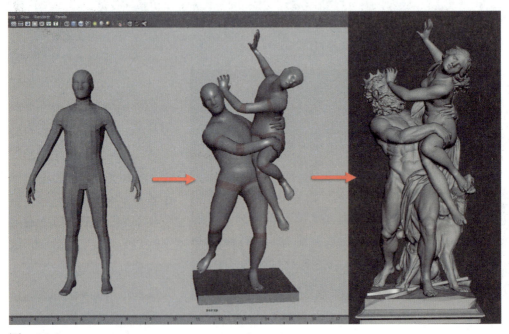

图 3.2.9

图 3.2.10

要用到的具体的 ZBrush 功能进行学习。

3.3 界面——雕塑家的数字工作台

对于数字雕塑家来说，ZBrush 的软件界面就是他们

的工作台，上面摆放着数字雕塑需要的一排排工具。

打开 ZBrush 软件后就会看到默认的界面，如图 3.3.1 所示，界面由 8 部分构成，和图中对照，它们分别是标题栏、菜单栏、顶部工具架、灯箱、文档视图、左侧工具架、右侧工具架、右侧菜单托盘。

界面——雕塑家的
数字工作台 .mp4

下面首先简单了解各部分的用途，重要的功能会在后面的章节中详细讲解。

1. 标题栏

标题栏位于 ZBrush 界面的最上方，里面显示了 ZBrush 的版本、打开的文件名、内存的使用情况等信息。在其末尾是控制界面布局和颜色的一些按钮。

2. 菜单栏

菜单栏位于第二排，是 ZBrush 的所有菜单，菜单里是 ZBrush 的全部功能。每个菜单都有不同的作用。

3. 顶部工具架

顶部工具架里放置着最常用的一些功能，用于调度模型、控制雕刻笔的大小和力度、编辑雕塑的位置、大小和角度等。

4. 灯箱

在打开 ZBrush 时，灯箱会自动打开，以便使用者从中调取模型、画笔等文件工具。单击顶部工具架中的"灯箱"按钮可以关闭和打开这个部分。

5. 文档视图

文档视图就是一个 3D 空间，雕塑家在这里创作和观察 3D 数字雕塑模型。当关闭灯箱后，文档视图的面积会非常大，占据了屏幕最主要的面积。

6. 左侧工具架

左侧工具架位于文档视图的左侧，里面放置了雕刻画笔、笔触和 Alpha 等和雕刻直接相关的工具，非常常用。

7. 右侧工具架

右侧工具架位于文档视图的右侧，里面放置的工具主要和视图控制、视图显示相关。

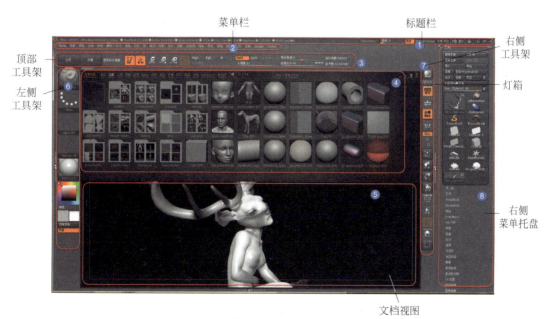

图 3.3.1

其中一些工具也十分常用。

8. 右侧菜单托盘

右侧菜单托盘位于界面的最右侧，默认情况下里面放置着"工具"菜单。工具菜单里包含有创作雕塑时最常用的功能和工具。在右侧菜单托盘的左侧边缘有一个双三角形的按钮，如图 3.3.2 所示，双击它（ZBrush 4R8P2 以前的版本是单击）会收起或展开托盘。

除了右侧托盘，其实 ZBrush 还有一个左侧托盘，它位于界面的最左侧，默认状态下托盘是收起来的，所以看不到它。可以双击双三角形按钮打开它。

托盘的作用主要是将需要使用的菜单放在其中，方便反复使用。将菜单放入托盘常用的方法有两个。

（1）单击菜单，展开菜单后单击菜单左上角的圆形标志，该菜单就会在托盘中打开。也可按住圆形标志，拖动到想放的托盘中。

（2）按住 Alt 键，单击界面上任何一个工具，就可以展开工具所在的菜单到右侧托盘中。这种方式要求操作者必须清楚工具架上的每个工具所属的菜单。

托盘操作的其他常用技巧如下。

（1）在托盘内的空白处按住鼠标上下拖动即可上下滚动菜单。

图 3.3.2

（2）托盘中的菜单过多，也可以单击右上角的圆形标志将其从托盘中删除。圆形标志如图 3.3.3 所示。

（3）单击托盘中的菜单名可以卷起该菜单。按住 Shift 键单击菜单名可以一次卷起 / 展开所有菜单。

9. 隐藏的界面区域

除了以上 8 项外，ZBrush 还有几个隐藏的界面元素，一般情况下很难注意到它们。比如位于菜单栏和顶部工具架之间有一个工具信息反馈行，一般情况下它什么也不显示，所以注意不到它的存在，只有当选择了一个工具或使用特定功能后，这个位置上才会以英文显示出反馈信息，如图 3.3.4 所示。

图 3.3.3

图 3.3.4

另外，在界面的最下面还有一个脚本区，主要用于一些脚本工具的显示。默认情况下是卷起的，可以单击视图窗口下的双三角箭头按钮打开脚本区域。通常情况下，只有载入了特定的脚本，脚本区域才有内容显示。对于雕塑创作来说，该区域极少用到。

图　3.4.2

3.4 灯箱——雕塑和工具的仓库

灯箱——雕塑和工具的仓库.mp4

在硬盘上的保存路径。

单击进入灯箱的投影（项目）仓库，找到图 3.4.2 中的人物模型，用数位板画笔（或鼠标）双击它，经过几秒的加载，这个项目模型文件就打开了。

在打开 ZBrush 时，灯箱仓库会自动打开，以便使用者从中调取模型、画笔等工具。单击顶部工具架中的"灯箱"按钮可以关闭或打开这个部分。如图 3.4.1 所示，在灯箱面板的上方是不同的仓库的名称，通过单击它们，可以进入对应的仓库中。其中常用的有投影（或译为"项目"）（项目模型文件）、工具（工具模型文件）、笔刷、Alpha（笔头形状）、QuickSave（快速保存）等。

有时仓库内东西太多无法全部显示，就需要用数位板画笔（或鼠标左键）按住灯箱仓库内的任意位置并横向拖动，可以横向滚动灯箱仓库，以便选择其中的工具。单击投影（项目）里的一个模型文件，在灯箱面板的最下方会看到该文件

3.5 操控虚拟空间

读入模型后，雕塑家可以通过对视图空间的操控来转动和拉近观察雕塑模型。操控方式如下。

（1）旋转视角：用数位板画笔（或鼠标左键）按住视图的空白处并拖动。

（2）移动视角：先按住 Alt 键，用数位板画笔（或鼠

图　3.4.1

操控虚拟空间.mp4

43

标左键）按住视图的空白处并拖动。

（3）推拉视角：先按住Alt键，用数位板画笔（或鼠标左键）按住视图的空白处并拖动，然后松开Alt键并拖动。

（4）将雕塑模型显示在视图中心：按F键。

在旋转视角时，Shift键有两种不同的重要用法。

（1）先在画布的空白处按住鼠标左键，然后按住Shift键，拖动鼠标会将模型锁定转动到正方向上，得到正前方、正侧面等正视图的效果，如图3.5.1所示。

（2）先按住Shift键，然后在画布的空白处按住数位板画笔，松开Shift键并拉动画笔。可以得到物体按照视图平面旋转的效果，如图3.5.2所示。

上述操控方式是通过按住键盘和单击鼠标自身的动作来完成操作的方式，这种方式操作起来最为方便和快捷，所以被称为"快捷键操作"方式。关于"快捷键操作"的更多内容可参看第4章的相关内容。

除了上述直接使用快捷键外，还可以使用"右侧工具架"中的"移动"按钮、"缩放"按钮、"旋转"按钮来操作3D空间的视角，如图3.5.3所示。用数位板画笔（或鼠

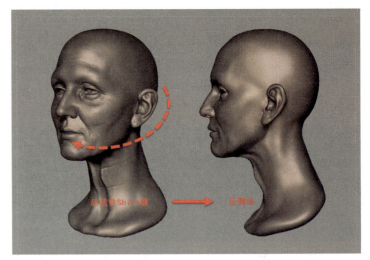

图 3.5.1

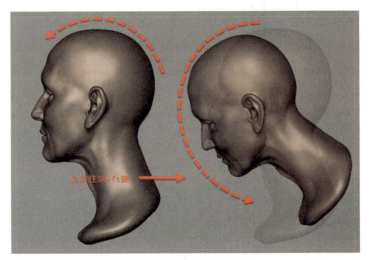

图 3.5.2

标左键）按住并拖动"移动""缩放"和"旋转"按钮，可以达到同样的视图操作效果。用数位板画笔（或鼠标左键）单击"中心点"按钮，可以使雕塑模型显示在视图中心。

使用视图操控，雕塑家可以随时轻松地转动数字雕塑作品进行各个角度的观察，相比泥塑，尤其是对于制作大型雕塑，这种观察方式会带来巨大的便利。

刚开始使用ZBrush会觉得里面的模型很"轻"，为了得到更好的空间感受，可以打开"地网格"的显示。单击右侧工具架中的"地网格"按钮即可打开，如图3.5.4所示。打开后在雕塑物体的下方会出现一个网格地面，让雕塑有站在地面上的感觉。

图 3.5.3

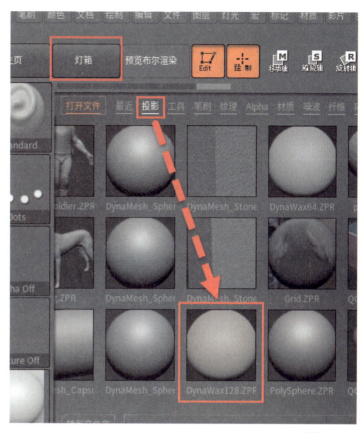

图 3.6.1

图 3.5.4

雕刻和对称雕刻 .mp4　　　雕刻和对称雕刻 .ZPR

3.6 雕刻和对称雕刻

找到 DynaWax128.ZPR 文件，如图 3.6.1 所示，用笔刷双击它将其打开。如果在双击后出现关闭项目面板，这是询问之前的模型文件是否需要保存。单击"否"按钮，不保存，直接打开 DynaWax128.ZPR 文件。这个 DynaWax128.ZPR 就是一个球形的数字泥土。

雕刻是 ZBrush 最重要的塑造形体的手段，是用雕刻笔刷在雕塑模型表面进行绘制，就可以对形体进行塑造，接下来感受一下。首先单击顶部工具架中的"灯箱"按钮，在"投影"（项目）里

然后单击左侧工具架上的第一个大方块，这是笔刷按钮，会弹出一个面板，如图 3.6.2 所示，里面放置了很多球形的图标，这些就是笔刷。笔刷的数量很多，功能各异。有些是雕刻塑造造型的，有些是切割模型的，有些是选择局部模型的，有些是添加新造型的等。选择一个名为 ClayBuildup（黏土塑造）的笔刷。

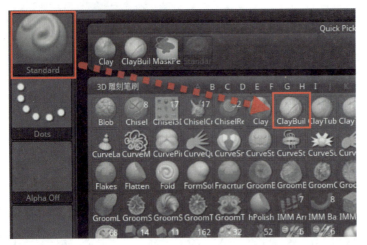

图 3.6.2

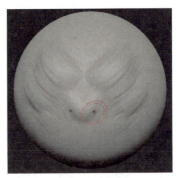

图 3.6.3

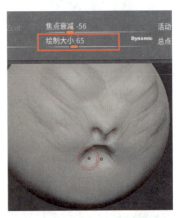

图 3.6.4

用笔刷在数字泥土球上绘制几笔,就会看到在上面添加了一层层的厚度,这是在往上添加泥。效果如图 3.6.3 所示。你会注意到另一侧也绘制出了对称的效果,这是由于默认情况下,ZBrush 将对称雕刻功能打开了。笔刷的位置是一个红色圆环,对称的一侧是以一个红点表示笔刷的位置。在这两部分中间,有一条看不见的"对称轴"。

如果画上去的笔触太宽太大,可以将顶部工具架中的"绘制大小"参数改小。接下来,按住 Alt 键,用笔刷在鼻孔和嘴巴的位置雕刻,会看到数字泥土被层层削去,挖出了一个造型。效果如图 3.6.4 所示。

如图 3.6.5 所示,单击"笔刷"按钮,选择 Move(移动)笔刷。用笔刷按住下嘴唇向上拉动,可将下嘴唇提起,达到塑造造型的目的。

图 3.6.5

如此方式,使用 ClayBuildup(黏土塑造)和 Move(移动)笔刷对下巴、鼻头和颧骨等位置进行塑造,做出一个有趣的造型。效果如图 3.6.6 所示。

这只是一个小例子,展示雕刻的方式,让你初次体验一下数字化的雕和塑,你会感受到数字雕塑做起来是非常快的。而且它没有体积大小的概念,做任何尺寸的雕塑都像有在股掌之间的感觉。

1. 雕刻相关的基本参数

在这个例子中使用了两个雕刻画笔,它们有各自的不同效果和塑造方式。还有几个参数控制着画笔的状态和效果,

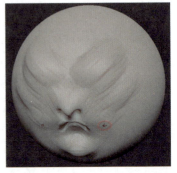

图 3.6.6

第3章 数字雕塑软件基础

图 3.6.7

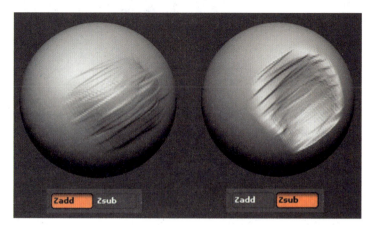

图 3.6.8

它们位于顶部工具架中，如图3.6.7所示。

雕刻前首先要确认Edit（编辑）和Draw（绘制）按钮都是打开的。

（1）Edit（编辑）：打开时3D雕塑模型处在可被编辑制作的状态，关闭时无法编辑制作，雕塑模型变成了一个固定角度的图像，无法转动。快捷键：T。

（2）绘制：打开时可以用笔刷雕刻模型。当打开了该按钮右侧的"移动轴""缩放轴"或"旋转轴"按钮时，绘制按钮就会被关闭，将无法雕刻模型。快捷键：Q（"移动轴""缩放轴"和"旋转轴"是用来编辑雕塑的位置、大小和角度的，可以用来调整雕塑的动态。在后面章节有详细讲解）。

（3）Z强度：控制雕刻的力度。数值越大，雕刻的力度越大，也就意味着添加和削去的泥土越厚。需要注意的是，不同的笔刷拥有独立的强度值。也就是说，换成其他雕刻笔刷时，该参数的数值也会换成新笔刷的数值。快捷键：U。

（4）绘制大小：控制笔刷的范围，也就是笔刷的宽度。数值越大，雕刻的笔触越宽。注意该参数后面有一个Dynamic（动态）按钮。双击Dynamic按钮（注：Zbrush 4R8P2版本是双击Dynamic，4R8P2之前的版本的操作方式是按住Shift键单击Dynamic），将其关闭后可使笔刷尺寸变得更大。

Dynamic按钮打开时，笔刷尺寸和雕塑模型呈现同步调节的效果。模型在视图中退远了，笔刷尺寸就自动跟着变小；模型拉近了，笔刷尺寸也跟着变大。这就是"动态"变化的含义。当Dynamic按钮关闭时，笔刷的尺寸就固定了，不再跟随雕塑模型的拉近和退远而变化。快捷键：S。

（5）焦点衰减：控制雕刻力度从笔刷中心向笔刷边缘的衰减。数字越大，衰减越快。在3.10节有详细的讲解。快捷键：O。

（6）Zadd（增加）：打开时，笔刷雕刻是添加泥土的方式。

（7）Zsub（减去）：打开时，笔刷雕刻是减去泥土的方式。效果如图3.6.8所示。

Zadd和Zsub只能打开其一，不能同时打开。在使用时不必用数位笔（或鼠标）去单击，只需要按住Alt键雕刻，就可以从一种效果切换到另一种效果。

2. 对称雕刻

当使用雕刻笔刷雕刻时，会看到横向对称的一侧出现了对称的雕刻效果，这是因

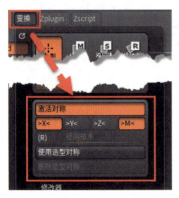

图 3.6.9

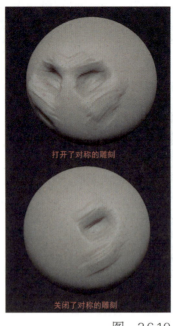

图 3.6.10

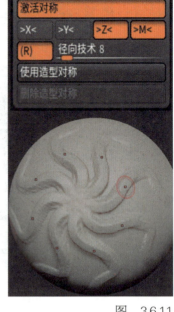

图 3.6.11

为默认情况下 ZBrush 自动打开了对称雕刻功能。对称功能对于创作对称的雕塑非常有用，如人物、动物、建筑等。对称功能的参数在"变换"菜单里面，如图3.6.9所示。

（1）激活对称：橘黄色表示对称已经打开，按下则关闭对称。打开后雕刻雕塑模型会以对称的方式雕刻模型，效果如图 3.6.10 所示。对称的方向由选定的对称轴来决定。快捷键：X。

（2）X、Y、Z（轴对称方向）：分别代表宽、高和深3个方向的对称。可以只打开一个，也可以同时打开，产生复杂的多方向上的对称。

（3）R（圆形轴心对称）：打开后，以选定的 X、Y、Z 方向进行圆形轴心对称雕刻。效果如图 3.6.11 所示。

（4）径向技术：控制围绕轴心点有多少个雕刻笔触。可以拖动滑块或输入的方式调节参数值。

3.7 雕塑模型数据的保存和打开

雕塑模型数据的保存和打开.mp4

雕塑模型的保存分为"项目"和"工具"两种。

目前最常用的保存方式是保存为项目文件。如图 3.7.1 所示，通过选择"文件"菜单中的"另存为"按钮，可以将雕塑模型数据保存为 .ZPR 格式的文件，下次使用时通过单击"打开"按钮打开模型。保存的模型文件是项目文件，包含有模型信息、材质、灯光、历史等信息。

另一种方式是保存为工具文件。如图 3.7.2 所示，单击"工具"菜单中的"另存为"按钮，可以将雕塑模型数据保存为 .ZTL 格式的文件。该格式只包含模型数据，不包含材质、灯光、历史等信息。

下次使用时通过单击"加载工具"按钮打开模型，然后在视图中画出模型，最后单击顶部工具架中的 Edit（编辑）按钮，就可以接着制作了。如果在视图中错误地画出了多个模型，只需要按 Ctrl+N 组合键，将画布清空，重新绘制即可。

第3章 数字雕塑软件基础

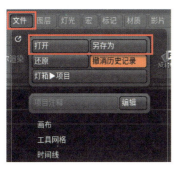

图 3.7.1

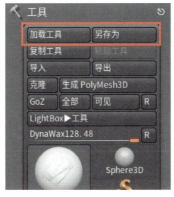

图 3.7.2

3.8 笔触和 Alpha

笔触和 Alpha.mp4

型表面的。如图 3.8.1 所示，单击左侧工具架上的笔触按钮，会弹出一个面板，这里放置了各种笔触可供选择。

（1）Dots（连续点）：选择该笔触雕刻时，笔触连续并重复地作用于雕塑表面。雕刻的动作慢时线条连续；当速度过快，会使点与点之间拉开距离。效果如图 3.8.2 所示。

（2）DragRect（拖扯矩形）：选择该笔触雕刻时，笔刷会拖扯出一个笔触的造型。画笔拖扯的方向可以旋转形状。用于一些特殊图案造型、图案浮雕的制作非常方便。图 3.8.3 所示为使用 DragRect 方式并配合使用不同的 Alpha 笔头图案做出的效果。

笔触和 Alpha（笔头形状）对雕刻的效果影响也非常大，它们和雕刻笔刷一起组成了一套完整的雕刻笔刷系统。

1. 笔触

笔触决定了雕刻笔刷的笔触是以什么方式作用到雕塑模

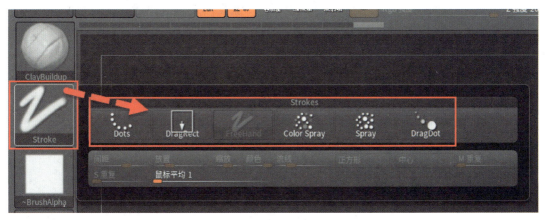

图 3.8.1

图 3.8.2

图 3.8.3

（3）FreeHand（自由手）：在雕刻 3D 雕塑模型时，其效果和 Dots（连续点）的效果一样。只有当使用其进行 2D 绘画创作时才有差别，会比 Dots 更加自由流畅。

（4）Color Spray（颜色喷射）：选择该笔触雕刻时，笔触会无规律随机地喷洒到雕塑模型表面。使用它并配合一些 Alpha 笔头形状可以很好地制造岩石、皮肤、树皮等无规则的纹理效果，如图 3.8.4 所示。

（5）Spray（喷射）：在雕刻 3D 雕塑模型时，其效果和 Color Spray（颜色喷射）的效果一样。只有当使用其进行雕塑颜色的绘画时才有差别。Color Spray 喷射出的颜色会有色相上的变化，而 Spray 是只有灰度的变化。效果如图 3.8.5 所示。

（6）DragDot（拖扯点）：和 DragRect（拖扯矩形）类似，也是通过拖扯来放置笔触。区别在于 DragRect 拉出的笔触会随着拉动变大，角度也受到拉动方向的控制。而 DragDot 拉出的笔触大小由画笔尺寸值决定，不会变大，角度也不受控制。

2. Alpha（笔头形状）

Alpha 决定了雕刻笔触的形状。如图 3.8.6 所示，单击左侧工具架上的 Alpha 按钮，会弹出 Alpha 面板，这里放置了各种图形的笔头形状可供选择。单击面板左下角的"导入"按钮，可以将计算机中的照片或图片导入，供 Alpha 使用。

图　3.8.4

图　3.8.5

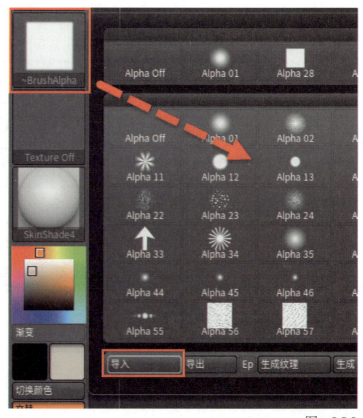

图　3.8.6

图 3.8.7

图 3.8.8

这些其实就是一些黑白图片，图片上白色的部分雕刻到雕塑表面时会产生力度作用（凸起或凹陷）。从白色到灰色再到黑色，力度逐渐变弱到完全没有。效果如图 3.8.7 所示。

在"灯箱"的 Alpha 仓库中有一些皮肤皱纹的笔头图案，通过数位笔双击可以加载使用。图 3.8.8 所示为使用 Standard（标准）笔刷，然后使用 DragRect（拖扯矩形）笔画，配上皮肤皱纹 Alpha 画出的效果。

将雕刻笔刷、笔画和笔头形状配合使用，可以极其方便、快速地创作出丰富的雕刻笔触效果，这是泥塑无法达到的，可以丰富雕塑创作的语言和雕塑形式。

3.9 常用的雕刻笔刷

在了解了笔触和笔头形状（Alpha）之后，回过头来看一下雕刻笔刷（Brush）。单击左侧工具架中的"笔刷"按钮会弹出雕刻画笔面板，效果如图 3.9.1 所示。快捷键：B。雕刻笔刷的种类很多，各有不同的效果和用途。每一个雕刻笔刷都有配套的笔画和笔头形状，它们共同构成一个完整的雕刻笔刷。

本节先来认识几个常用的雕刻笔刷，它们都是用于雕刻塑造的笔刷。

常用的雕刻笔刷 .mp4

图 3.9.1

（1）ClayBuildup（黏土塑造）笔刷：该笔刷是一款模拟泥土雕刻感觉的笔刷，可根据数位笔绘制时的力度控制雕刻的力度，能很好地塑造形体。使用数位板画的力量大，雕刻的厚度就厚，笔触的面积也会更大。该笔刷使用正方形的Alpha（笔头形状），雕刻时产生方形的笔触模拟雕刻刀的痕迹。

（2）Clay（黏土）笔刷：效果与ClayBuildup类似，使用其雕刻时很像一层层往雕塑上加泥。该笔刷没有数位板的压力效果，每一笔塑造出的厚度是一样的，且是一个圆形的笔触效果。可以将该笔刷的Alpha换成里面的62号Alpha图案，就做成简单的模仿泥塑效果的笔刷。效果如图3.9.2所示。

（3）ClayTubes（方形黏土）笔刷：效果与ClayBuildup类似，只是雕刻的力度不会随着用力的大小而变化。

（4）Move（移动）笔刷：使用该笔刷可以拖扯拉伸或压扁雕塑模型，用于拉出新的构造、调整形体比例、调节大形体等非常有效。如图3.9.3所示，使用Move笔刷可对鼻子和下巴等进行拖扯移动。这也是传统泥塑无法实现的便捷。

（5）Smooth（光滑）笔刷：使用该笔刷可以对雕塑的面板进行光滑处理，会使不平整的表面变得光滑平整。注意选择该笔刷的方法比较特殊，不需要单击选择它，只需要按住Shift键即可调出。光滑笔刷的效果如图3.9.4所示。

（6）Standard（标准）笔刷：使用该笔刷配合Alpha图案可以很好地做出图案浮雕效果。也常常用该笔刷配合Zsub（减法）方便地做出深坑效果。

（7）Inflat（膨胀）笔刷：使用该笔刷雕刻可以使形体膨胀变粗，类似于充气效果。对加粗手指、动物尾巴等细长造型的物体非常有效。

图 3.9.2

图 3.9.3

图 3.9.4

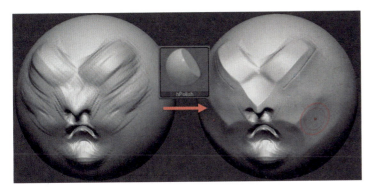

图 3.9.5

（8）hPolish（强抛光）笔刷：使用该笔刷可以对雕塑表面进行削平，也可以起到抛光作用。对塑造平面较多的抽象雕塑非常方便。该笔刷的效果如图 3.9.5 所示。

（9）Pinch（收缩）笔刷：使用该笔刷雕刻，可以使接触到的表面向笔刷中心移动收缩。常用来雕刻塑造棱角。

（10）DamStandard（画线）笔刷：使用该笔刷雕刻可以画出流畅的线条。也常用来雕刻雕塑的低点，如鼻唇沟或凹进去的衣纹等。

3.10 高级画笔设置

高级笔刷设置 .mp4

图 3.10.1

1. 重要画笔参数

在 ZBrush 中还有很多参数设置影响雕刻笔刷的效果，这里选择几个最重要的进行学习。

（1）Lazy Mouse（懒鼠）：该功能起到均匀笔触间距和稳定笔刷（减少抖动）的作用。按钮的位置在 Stroke 菜单下的 Lazy Mouse 的子菜单中，如图 3.10.1 所示。打开该按钮后，雕刻绘制时在画笔后会拖出一个红色的短线。快捷键：L。

（2）延迟步进：控制笔触之间的距离，值越大间距越大，值越小间距越小。一个接近于 0 的值可以使得笔刷雕出连续的线条。

（3）延迟半径：控制雕刻时笔刷运行的稳定度。值越大，雕刻长线条时越稳定流畅，减少笔刷抖动。不同参数的效果如图 3.10.2 所示。

（4）焦点衰减：该参数位于顶部工具架上，控制雕刻的笔触力度从笔刷中心向外侧的衰减速度。值越大雕刻力度衰减越快。不同值的

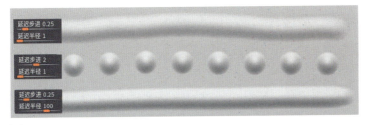

图 3.10.2

雕刻效果如图 3.10.3 所示。注意笔触的轮廓，笔触中心最高，从中心向外侧力度逐渐衰减，直到消失。

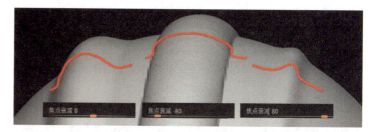

图 3.10.3

"焦点衰减"也起到了控制笔触形状的作用，这和 Alpha（笔头形状）起到的作用类似。它们共同决定了笔触的形状。图 3.10.4 所示为使用"焦点衰减"和 Lazy Mouse 雕出的波浪条纹效果，也可用于表现皱纹和皮肤。

图 3.10.4

（5）深度：该功能位于菜单"笔刷"→"深度"子菜单内，通过"嵌入"值控制笔刷雕刻在雕塑模型表面的镶嵌深度。嵌入值越大，雕刻笔触的作用点就越飞离模型表面，造成较厚的雕刻效果。值越小，雕刻笔触就会一部分或全部埋藏在模型表面下。该效果可以用来填补雕塑的低点，也会形成笔触间相互穿透的效果。该参数的位置和效果如图 3.10.5 所示。

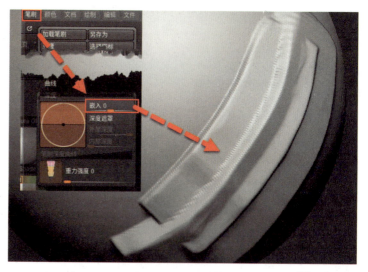

图 3.10.5

（6）重力强度：该参数使得雕刻的笔触产生重力作用下的下垂效果。数值越大，下垂效果越明显。以此方式来模拟较稀的泥土的重力下垂感，效果如图 3.10.6 所示。单击拖动参数左侧的箭头图标，可以改变重力的方向。

2. 制作泥塑笔刷

ZBrush 自带的笔刷中没

图 3.10.6

有和泥塑效果很像的雕刻笔，可以使用画笔设置来定制一些泥塑笔刷。前面讲过的 Clay 和 ClayTubes 笔刷都比较接近泥塑笔触效果，稍加修改就可以得到更逼真、丰富的泥塑笔刷。

首先选择 ClayTubes 笔刷，接下来将其使用的 Alpha（笔头形状）进行修改。如图 3.10.7 所示，在"灯箱"→"纹理"仓库中找到 IMG_4851.jpg 图片，这是一张树皮图片，肌理感有泥塑的效果，用它作为笔刷的笔头形状使用，能较好地模拟泥塑的痕迹。双击这张图片，将其加载到 ZBrush 的纹理工具中。

然后单击"纹理"工具按钮，在弹出的面板中单击"生成 Alpha"按钮，将这张图片转换成笔尖形状并加载到 Alpha 工具中。现在的雕刻效果如图 3.10.8 所示，效果已经很不错了。

接下来可以进一步改善。在菜单 Alpha →"修改"子菜单中有"强度"和"对比度"两个参数，它们可以控制 Alpha 图片的效果。如图 3.10.9 所示，设置"对比度"为 2，可以使笔触的肌理效果增强。现在这个泥塑笔刷效果已经很好了。

分别设置"焦点衰减"值为 −80 和 80，可以得到两种不同的泥塑笔刷，一种边缘硬朗，另一种边缘柔和，效果如图 3.10.10 所示。也可以根据自己的需要，尝试把深度的嵌入设置一下。

接下来将做好的泥塑笔刷保存在硬盘上，方便以后调取。先在模型上画几笔，按 F 键将模型最大化显示。如图 3.10.11 所示，然后单击

制作泥塑笔刷 .mp4

制作泥塑笔刷 .zbp

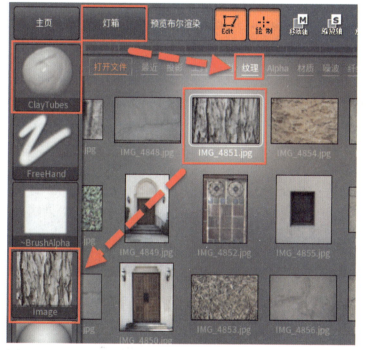
图　3.10.7

图　3.10.8

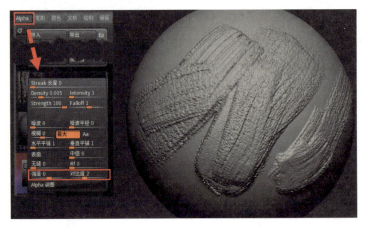

图　3.10.10

图　3.10.9

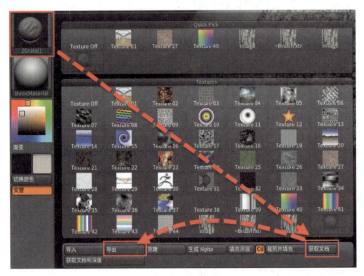

图　3.10.11

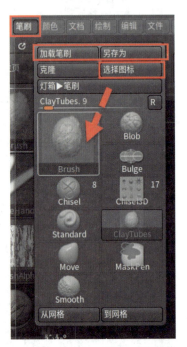

图　3.10.12

"纹理"面板中的"获取文档"按钮，截取球体图片，然后单击"导出"按钮保存成图片。

如图 3.10.12 所示，单击菜单栏的"笔刷"→"选择图标"按钮，读取刚才保存的图片，会看到笔刷的图标已经更换。最后单击"另存为"按钮，命名笔刷并将笔刷保存在硬盘上。下次打开 ZBrush 软件后，可以单击"加载笔刷"按钮读取该笔刷。

如果在设置笔刷的过程中将画笔参数搞得一团糟，不用担心，只需单击"笔刷"按钮，在弹出的笔刷面板中单击"重置所有笔刷"按钮，如图 3.10.13 所示，所有的笔刷将回到初

图　3.10.13

始状态。

图 3.10.14 是印度数字雕塑家 B.N. Vichar 的 ZBrush 雕塑作品，泥的效果逼真强烈。

第3章 数字雕塑软件基础

图 3.10.14

图 3.11.1

3.11 设置中文语言

设置中文语言.mp4

Zbrush4R8张盛中文翻译.zcl

目前 ZBrush 软件有多种语言可供选择，在菜单栏的"首选项"→"语言"子面板中可以选择中文或其他语言，如图 3.11.1 所示。

ZBrush 界面中文翻译得并不太好，很多词汇没有翻译，还有个别的乱码错误。使用者可以自己修改这些翻译的问题，方法如下：在选择中文的情况下，单击打开语言子面板中的"自定义"子面板，首先单击"创建"按钮，然后打开"自动编辑"按钮，按住 Alt 键的同时，用笔刷单击界面或菜单里需要翻译的单词，会打开"修改"面板，如图 3.11.2 所示，在蓝色位置输入正确的中文，然后单击"保存"按钮，再单击"灯箱"按钮关闭面板即可。

在本书的配套文件中有一个笔者设置好的中文翻译文件，文件名为"Zbrush4R8张盛中文翻译.zcl"，通过单击菜单"首选项"→"语言子面板"→"自定义子面板"→"导入"按钮，将该文件导入即可得到完美的中文翻译。

如果想下次打开 ZBrush

图 3.11.2

软件能自动读入这个翻译界面，可以单击菜单栏中的"首选项"→"配准"→"储存配准"按钮即可。

3.12 "历史"是台时光机器

ZBrush 具有的"历史"功能，就像科幻电影里的时光机，数字雕塑家如果对之前的效果更满意，可以返回到前面某一时间点的制作效果。和历史相关的功能在"编辑"→"工具"子菜单中，如图 3.12.1 所示。

1. 撤销和重做

制作中，如果这几笔雕得不好，可以通过单击"撤销"按钮返回到之前某一状态，每按一次按钮就返回一步。按钮上的数字代表可以返回的步骤数。一般直接按 Ctrl+Z 组合键进行撤销。

如果撤销得过多，可以单击旁边的"重做"按钮再退回来。一般直接按 Ctrl+Shift+Z 组合键重做。

2. 历史时间条

对一个模型雕刻几笔后，在视图的上方就可以看到一个由黑色方块组成的横条，这就是历史时间条，如图 3.12.2 所示。画笔放在一个黑色方块上悬停，会显示出该时间点是 18 个时间点中的第 11 个，产生的时间是 2017 年 7 月 17 日的 9 点 45 分。用画笔单击这个时间点，模型的状态就会回到那一时刻。可以以这一时刻为起点继续雕刻。

如果撤销了很多步骤，再继续雕刻时会出现提示面板，如图 3.12.3 所示，这是在提醒如果要继续雕刻，就会删除掉这一时间点之后的步骤。如果确定雕刻，单击"确定"按钮即可。如果不想继续，单击"取消"按钮即可。

3. 保存和删除历史

将雕塑模型保存为项目文件时可以把历史也一起保存。先打开"撤销历史记录"按钮，然后单击"另存为"按钮保存文件即可。

历史太多也会使模型文件太大，造成打开文件缓慢、雕刻时卡顿等问题。如果出现这种情况，也可以通过单击"编辑"菜单中"工具"子菜单中的"DelUH（删除历史）"按钮删除。

"历史"是台时光机器 .mp4

图　3.12.1

图　3.12.2

图　3.12.3

图 3.13.1

3.13 材质和灯光

材质和灯光.mp4

雕塑材质.rar

在雕塑时可以改变雕塑模型的材料质感，预估将来制造成实体后质感的效果。如图3.13.1所示，单击左侧工具架上的"材质"按钮，在弹出的材质面板中选择一个材质球，就可以改变雕塑模型的质感了。如果是形体变化微妙的作品，推荐选择Basic Material（基础材质）球，能很好地看清楚雕塑的形体。

在互联网上可以搜索并下载到很多其他艺术家制作的ZBrush材质球，然后读入ZBrush中使用。

灯光对雕塑的作用也非常重要。灯光的参数都集中在"灯光"菜单里。如图3.13.2所示，菜单中大的圆球代表模型，上面的橘色小点代表灯光照射的角度。拖动小点可以改变灯光照射的角度，用以观察雕塑的形体。菜单中的灯泡按钮代表不同的灯光，橘色按钮代表打开的灯光。强度值控制灯光的亮度。用画笔在左侧白色方块上单击，可以选择不同的灯光颜色。

按Ctrl+P组合键，同时晃动数位笔，可以交互地调节灯光的角度，效果就像是手中拿着灯光晃动一样。用画笔单击可以固定灯光的角度。

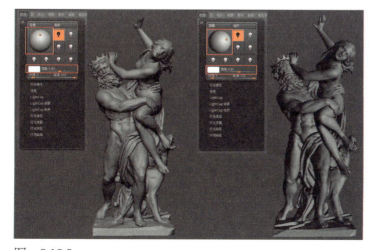

图 3.13.2

3.14 数字模型的点、边、面特征

数字雕塑模型本质上是由点、边和面构成的，所有3D软件制作出的模型都是如此。如图3.14.1所示，单击右侧工具架上的PolyF按钮，可以显示出雕塑模型点、边、面结构，这个结构称为"布线"，即点、边、面是如何分布的。

对点、边、面的控制就是对数字泥土材料的深入控制。数字雕塑家需要控制以下3项。

（1）对面数量的控制。雕塑面越多，越便于做出细

数字模型的点、边、面特征.mp4

腻的线条等细节。但太多也会造成计算机运行吃力，甚至导致无法运行或ZBrush自动关闭的情况。一般计算机能够承载单体模型面数的极限在1000万面左右。如图3.14.2所示，将画笔悬停在"工具"菜单里的模型图标上，会出现模型面数的数据，这样就可以观察到模型目前的面数（多边形=429 834），以及与其他模型（拉奥孔的两个儿子和蟒蛇等）面数的总和（多边形总数=2 219 336）。

（2）对均匀度的控制。用画笔雕刻模型时，其本质是对雕塑模型上的点进行移动，从而达到造型的目的。点、边、面分布得均匀，就更便于雕刻出统一的细节感。如果一件雕塑作品的面部细节较多，也可以有意识地将面部的面多分配一些。

（3）对走向的控制。模型上线的走向情况称为"布线"。如图3.14.3所示，线沿着形体走向分布的模型，能更好地雕刻出线条细节。控制线条走向对于数字材料的理解要求比较

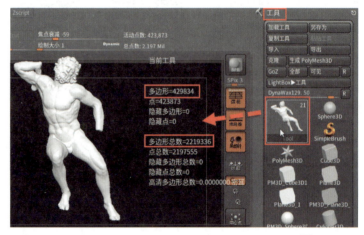

图 3.14.2

图 3.14.1

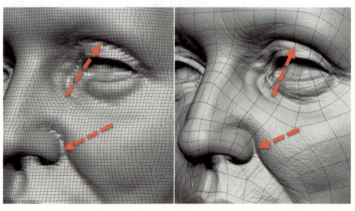

图 3.14.3

深，读者在制作中需多加体会。对于一般的雕塑创作，第（3）项不是必需的，一般做到前两点就可以制作出令人满意的雕塑作品了。

如何使用 ZBrush 的功能做好以上 3 项的控制，将在本书后面的章节逐步讲解。

3.15 DynaMesh 数字泥土

DynaMesh 数字泥土 .mp4

在本章 3.6 节中使用的 DynaWax128.ZPR 文件就是一块数字泥土，用笔刷拉动和塑造它，可以快速地构建出雕塑的大形，和现实世界中的雕塑泥非常相似，所以把它称为"数字泥土"。

当使用笔刷（如 Move 笔刷）拉扯数字泥土，造成面分布稀疏无法雕刻塑造时，如图 3.15.1 所示，可以按住 Ctrl 键，用笔刷在视图空白处框选（注意不要框选到物体），可以对整个模型的面均匀化，布线稀疏的地方会变得均匀且密集，便于雕刻塑造。之所以有这样的特性，是因为该模型打开了"工具"菜单中的"几何"→ DynaMesh（动态网格）→ DynaMesh 按钮。任何模型都可以打开该按钮，模型会自动转化为动态网格模型，也就是"数字泥土"。注意 DynaMesh（动态网格）子面板中的"分辨率"参数，128 是一个一般情况下比较合适的值。当想制作模型细节，如想画出更细、更清晰的线条时，可以将分辨率值成倍提高，然后按住 Ctrl 键，用画笔在视图空白处框选，对模型的点、边、面进行一次刷新（也称为"动态一次"），就可以看到更加密集的面分布在模型上。图 3.15.2 所示分别是分辨率为 128 和 32 时的不同效果。

为了保证刷新后的模型

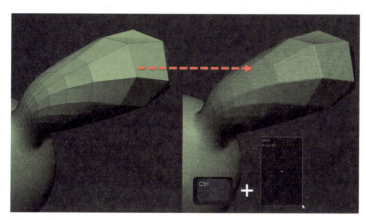

图　3.15.1

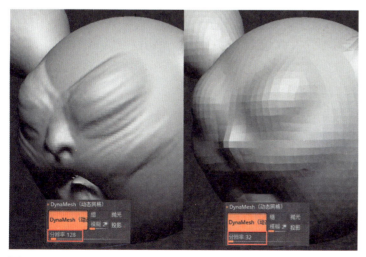

图　3.15.2

细节不会变得模糊，可以在刷新前打开 DynaMesh（动态网格）子面板中的"投影"按钮。

3.16 模型细分和细节

雕塑模型面太少，会在雕刻时产生粗糙的块面效果，如果想进一步塑造光滑且有细节的表面，就需要对模型进行细分。细分的目的是为了增加模型面的数量，便于制作出细节。如图 3.16.1 所示，和细分相关的工具集中在右侧托盘"工具"菜单的"几何"子菜单中。

（1）划分：单击该按钮，可以对选择的模型进行一次细分，面数将提高到原来的4倍。一个模型可以被多次细分，直到面数达到这台计算机计算的极限。快捷键：Ctrl+D。

（2）SDiv（细分级别）："划分"按钮每对模型细分一次，就增加一个细分级别。

模型细分和细节 .mp4

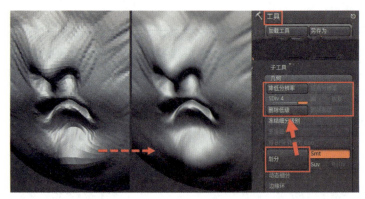

图 3.16.1

图 3.16.2

拖动细分级别滑块，可以让模型进入到不同的细分级别状态，即进入不同面数的状态。可以在高细分级别塑造细节后，到低细分级别雕刻塑造雕塑的大形体，而不破坏高细分级别中的细节，如图 3.16.2 所示。这是传统泥塑无法达到的效果，是数字雕塑非线性特征的体现。

注意：只有在处于最高细分级别时，才能单击"划分"按钮进行细分。

快捷键：除了用拖动滑块的方式，还可以用快捷键的方式调整细分级别。按 Shift+D 组合键可以降低细分级别，直到最低为止。按 D 键可以升高细分级别，直到最高为止。

3.17 参考图系统

参考图系统 .mp4

在 ZBrush 中可以将雕塑草图、照片等图片作为参考图，用于形体比较。雕塑的初学者不宜多用参考图系统，容易养

成照抄轮廓、照抄对象等习惯。

下面讲解两种使用参考图的方法。

1. 界面透明

拖动标题栏上的"透视"滑块，可以使界面变成半透明状态。将参考图打开放在 ZBrush 界面下就可以用于对比了，如图 3.17.1 所示。这种方法简单直接，一般可以满足雕塑创作的需要。

2. 参考图系统

在绘制菜单里有一个和地网格功能结合在一起的参考图系统，允许创作者使用正面、侧面、顶部等多个角度的参考图。具体用法如下。

首先双击打开"灯箱"→"投影（项目）"里的 DynaWax128.ZPR 数字泥土文件。单击菜单栏中的"绘制"→"前后"→"贴图 1"按钮，在弹出的面板里单击"导入"按钮，将准备好的参考图导入到正面。单击"左右"子面板中的"贴图 1"按钮，将图导入到侧面。效果如图 3.17.2 所示。

由于参考图上包含正面、侧面两张图，所以需要裁剪一下。单击"前后"子面板中的"调整"按钮，在弹出的面板里拖动图四角的点，覆盖住正面图片，然后单击图下方的"确定"按钮进行裁剪。以同样的方式，单击"左右"子面板中的"调整"按钮，留下侧面图。效果如图 3.17.3 所示。

"前后"子面板和"左右"子面板各拥有一套相同的参数功能用于对图片状态的调节。

（1）缩放：拖动滑块对图片大小进行控制。

（2）水平移动：水平移动图片位置。在本例中，正面参考图的对称轴和数字泥土的中轴线位置不对应，需要对图片进行少许移动。

（3）垂直移动：竖向上移动图片位置。

（4）角度：旋转图片。

（5）翻转：将图片左右反向。

（6）填充模式：该参数控制雕塑模型和参考图的显

参考图 .jpg

参考图：拉奥孔 .jpg

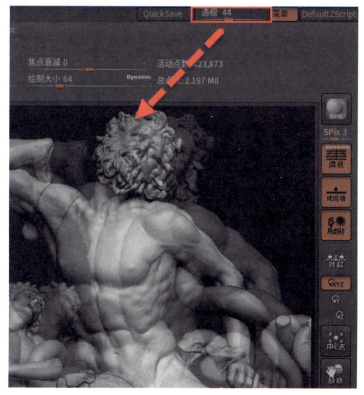

图　3.17.1

图 3.17.2

图 3.17.3

示效果。默认值为 3，模型会显示为半透明状态，以便看到背后参考图的细节。设置为 2，模型不透明，参考图略微变暗，比较适合雕刻，效果如图 3.17.4 所示。

（7）地网格按钮：在右侧工具架上也有这个按钮。当打开时会显示出网格和参考图。注意该按钮上方有 X、Y、Z 这 3 个小按钮，单击可打开或关闭各轴向上网格和参考图的显示。

建立好参考图系统后，如图 3.17.5 所示，就可以使用 Move、ClayBuildup 等雕刻笔刷对数字泥土进行塑造，进入雕塑创作中。

图 3.17.4

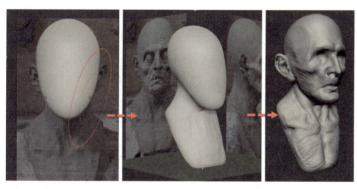

图 3.17.5

本章小结

通过本章的学习，掌握了基本的数字雕刻方法。下章将通过一个完整的雕塑案例制作深入学习数字雕塑制作和其他工具的使用方法。

具象雕塑核心工具训练

第 4 章

本章的教学目的是通过使用数字雕塑软件临摹巴洛克雕塑大师贝尼尼的一件胸像作品，学习数字雕塑的核心工具和技法，同时掌握具象雕塑的创作工具用法。

图 4.0.1 所示的大理石雕像是贝尼尼在 1617 年为 Giovanni Vigevano 所制作，尺寸为 1∶1 大小。之所以选择这件作品，一方面由于贝尼尼雕刻技法高超，在具象雕塑中具有一定的代表性；另一方面是因为该件作品的内容涉及数字具象雕塑技法的各个方面。

本章的教学内容非常丰富且十分重要，读者通过本章的

第 4 章教学目的与内容 .mp4

贝尼尼雕像照片 .rar

图 4.0.1

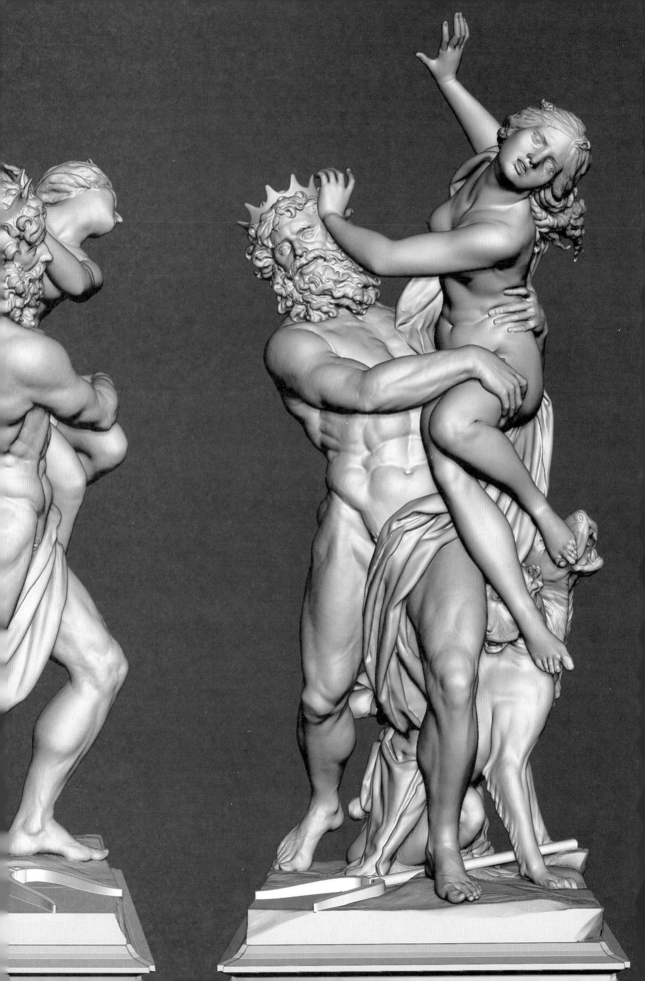

学习，掌握运用数字雕塑工具制作和创作具象雕塑的方法。建议读者通过配套的视频进行学习。

本章教学内容主要包含以下几点。

① 雕刻笔刷塑造造型的方法。

② 遮罩(Mask)的使用。

③ 深入掌握数字泥土的用法。

④ 数字雕塑制作多个物体的方法。

⑤ 几何形体的创建和造型控制。

⑥ 无遮挡的雕塑创作体验。

⑦ 如何控制布线。

⑧ 制作皮肤毛孔和衣物花纹。

⑨ 随时调节雕塑动态。

这些内容共同构成了一套完整的数字雕塑的制作方法，即图4.0.2所示的使用动

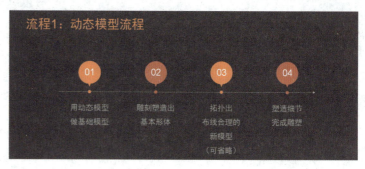

图 4.0.2

态模型制作雕塑的流程，需在学习的过程中多用心体会和思考。

4.1 设置快捷键

设置快捷键.mp4

在接下来的临摹过程中，需要大量地使用第3章讲过的常用雕刻笔刷，如ClayBuildup、Move、DamStandard等。如果每次使用时都在笔刷面板中寻找和选择，会使制作缓慢。为了快速切换笔刷，可以将这些常用笔刷分别设置成不同的快捷键（也叫热键），如2、3、4、5等数字键，设置好后按不同的数字键，就会选中不同的画笔，非常方便。

设置快捷键方法如下：如图4.1.1所示，首先打开"笔刷"面板，然后左手按住Ctrl+Alt组合键，右手单击ClayBuildup笔刷按钮，在信息反馈行会看到出现"按任

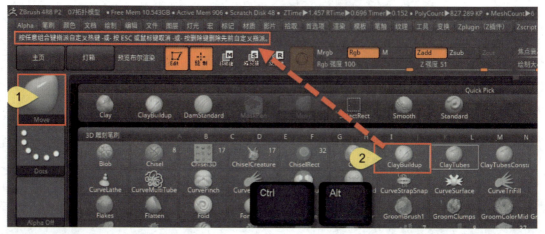

图 4.1.1

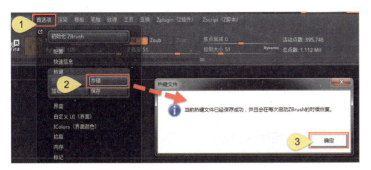

图 4.1.2

意组合键指派自定义热键或按 Esc 键或鼠标键取消或按删除键删除先前自定义指派"。马上按数字键 3，这时数字键指派给 ClayBuildup 笔刷了。用同样的方法分别给 Move、DamStandard、Inflation 笔刷指派数字键 2、4 和 5。笔刷的快捷键设置完毕。

现在，按键盘上的 2、3、4、5 键，可以马上调出对应的笔刷，在制作中应用会非常高效。

单击"首选项"→"热键"→"储存"按钮，如图 4.1.2 所示，在弹出的"热键文件"对话框中单击"确定"按钮，就将设置好的热键储存了，在下次打开 ZBrush 软件时热键依然有效。

4.2 分析头部造型

在开始动手制作前，应该用心观察和感受整个对象，且要具备一定的人物头部造型的知识。如前言中所说，本书重点不在于讲解人体解剖和人体造型，故这里只做概括性讲述。

首先人头部的造型主要由头骨造型决定，肌肉只对面部起一定的作用。如图 4.2.1 所示，头骨分为面部和颅部两部分，注意头骨的形体转折线的位置和形态。

图 4.2.2 所示为人头部的形体概括。对于人物造型掌握不牢的朋友，这张图就相当于一个数学公式，记住它并在制作中用它来检验你的

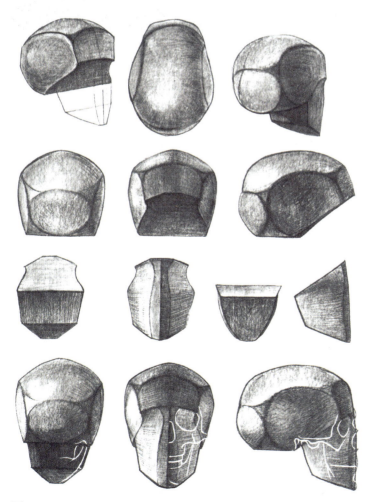

图 4.2.1

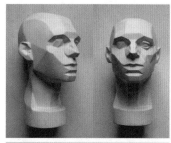

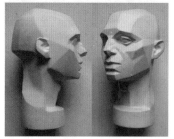

图 4.2.2

件肖像作品，就会发现完全一致。颧骨到犬齿的转折线也是如此。再比如眼睛上眼皮和下眼皮的转折，也是初学者常常忽略的。

需要注意的是，制作中要把作者的感受放在第一位，而不是这个公式。感受是感性，公式是理性。写实肖像类作品是需要一定的理性来检验作品。

在动手临摹贝尼尼的这件作品前，应该先对人物的气质、造型、神情有一定的感受。如图 4.2.3 所示，a 是人物头型给我的整体感受，上宽下窄。b 是理性告诉我们人头是圆中有方的。c 和 e 是对人物形体体块的分析，找到大的体块关系和转折。

有了这些感受和分析，后面的制作就会变得容易起来。

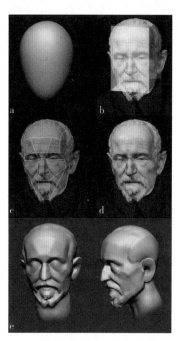

图 4.2.3

头像作品，作品在基本造型上就不会有大问题。比如图中额头部分被分为中间和两侧的 3 个大面，这 3 个面分别朝向不同的方向，和眼窝、头顶一起共同构成额头的大体积。对照本章贝尼尼的那

4.3 塑造头部大形

塑造头部　　塑造头部
大形.mp4　　大形.ZPR

本节开始制作头部的第一个阶段：制作大形。

可以使用传统泥塑的思路和方式用 ZBrush 软件临摹这件作品，但是这里将使用不同的方式去临摹，目的是为了让读者体会到更多的数字雕塑技术的特点。

这件雕塑可以分为头、身体、手和底座 4 个部分，本案分别制作它们。本节将开始制作头部，也就是图 4.3.1 所示的部分，目标是将头部大形体做好。

打开 ZBrush 软件，如图 4.3.2 所示，双击"灯箱"→"投影（项目）"→ DynaWax128.ZPR 文件，打开球形的"数字黏土"。

现在黏土球显示的类似蜡的质感，为了在制作中能更好地看清造型，如图 4.3.3 所示，单击"材质"工具，选择 BasicMaterial（基础材质）。

为了使 3D 打印出的实物数字雕塑看起来和显示器上的造型一致，需要单击"打开"菜单，再单击"绘制"→"透视"按钮，将"视角"值设置为 30，如图 4.3.4 所示。

接下来开始塑造造型。首先选择 Move 笔刷，将画笔尺寸调大些，把球体的下方往下拉曳，拉出人头的大形体，效

第4章 具象雕塑核心工具训练

图 4.3.1

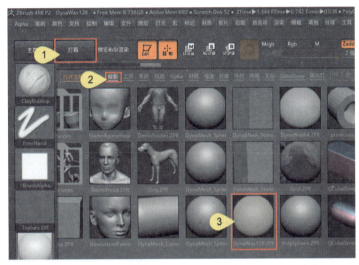

图 4.3.2

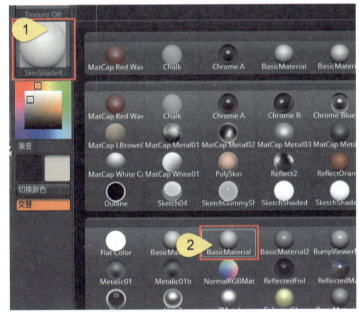

图 4.3.3

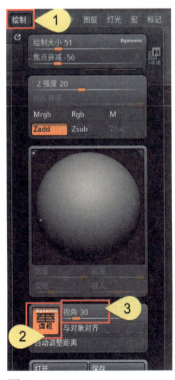

图 4.3.4

果如图 4.3.5 所示。

注意：如果笔刷尺寸不够大，可以双击"绘制大小"参数中的 Dynamic 按钮（注：ZBrush 4R8P2 之前的版本的操作方式是按住 Shift 键单击 Dynamic），将其关闭后即可使画笔尺寸变得更大。

然后在按住 Alt 键的同时，用 ClayBuildup 笔刷在上面塑造出眼窝和颧骨。

注意：如第 3 章所讲，直接用雕刻笔刷塑造是添加泥土，

按住 Alt 键塑造是减去泥土。如果对如何操作还不太熟悉，需重新学习第 3 章的内容。

综合运用 Move 笔刷和 ClayBuildup 笔刷对头部和面部进行塑造，过程如图 4.3.6 所示。在大形的塑造阶段，首先要做到和对象相似，在大的形体感觉和大的造型轮廓上符合对象的基本特征。同时要注意建立作品的基本框架，框架是雕塑的基础，就像一栋大厦的地基和框架，框架做好了，以后的修建和装修都不会有问题。

使用 ClayBuildup 笔刷塑造头发的基本造型，效果如图 4.3.7 所示。每制作一段时间，都要保存一下模型文件。单击菜单中的"文件"→"另存为"按钮保存文件。

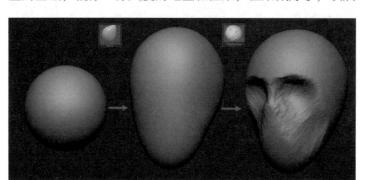

图 4.3.5

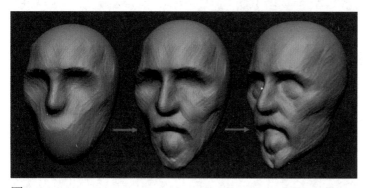

图 4.3.6

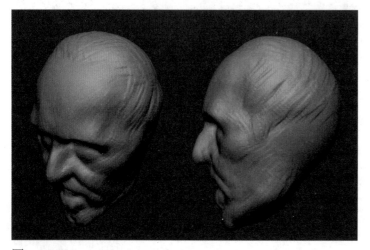

图 4.3.7

4.4 塑造耳朵

本节制作耳朵和脖子大形。可以使用 ClayBuildup 笔刷直接塑造出一个耳朵的造型，也可以类似下面的方式：配合使用"遮罩"工具制作耳朵。

按住 Ctrl 键，用笔刷在耳朵的位置画出一个黑色图形，如图 4.4.1 所示。黑色的区域就是被遮罩的区域，雕刻对这个区域将不再有任何效果，也就是说遮罩的区域

塑造耳朵 .ZPR

塑造耳朵 .mp4

第4章 具象雕塑核心工具训练

图 4.4.1

图 4.4.2

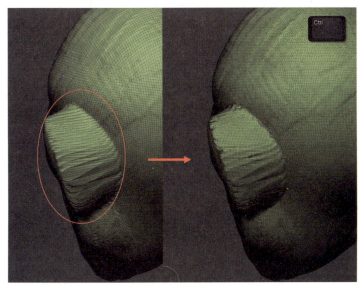

图 4.4.3

被保护了起来。按住 Ctrl 键，用笔刷在视图空白处单击，让遮罩反向，即黑变白、白变黑，将耳朵以外的区域保护起来。

如图 4.4.2 所示，使用 Move 笔刷向外移动耳朵区域，多次拖曳，拉出耳朵基本造型。然后按住 Ctrl 键，用笔刷在视图空白处框选（注意不要框选到任何物体）一次，将遮罩去除。

旋转到耳朵后面，按 Shift+F 组合键，打开线框显示。如图 4.4.3 左图所示，由于耳朵是硬拉出来的，所以这一区域的布线变得不均匀，无法用笔刷在上面直接雕塑塑造。

打开"工具"菜单，单击"几何"→DynaMesh（动态网格）→"投影"按钮，然后按住 Ctrl 键，用笔刷在视图空白处框选（注意不要框选到任何物体）一次，对模型的布线重新进行均匀化计算，均匀后的模型就可以用笔刷塑造了。

注意：前后两次使用了"按住 Ctrl 键，用笔刷在视图空白处框选（注意不要框选到任何物体）一次"的操作，但效果不同。当模型上有遮罩时，这样操作可以去除遮罩；当模型上没有遮罩时（同

73

时需要打开 DynaMesh 模型。本模型默认已打开），这样操作会对模型布线进行均匀化处理。

在均匀化布线前，建议先打开"工具"菜单，单击"几何"→DynaMesh（动态网格）→"投影"按钮。如果不打开，会遇到均匀化后雕塑细节失去锐感而变得圆滑的问题。尤其是在多次均匀化操作后，问题会更加明显。关闭和打开"投影"的不同效果如图 4.4.4 所示。

图 4.4.4

关于这件作品的图片较少，没有雕像背面的图片，可以按照基本的耳朵造型制作耳朵背面。如图 4.4.5 所示的过程，使用 ClayBuildup 笔刷塑造形体关系；使用 Move 笔刷调整耳朵轮廓；使用 DamStandard 笔刷刻画低点线条。

在使用笔刷塑造耳朵边缘轮廓时，会出现错误影响耳朵背面造型的问题，如图 4.4.6 所示。这是由于耳朵形体很薄造成的。先按 Ctrl+Z 组合键撤回到正确的效果，然后为当前笔刷打开"笔刷"→"自动遮罩"→"背面遮罩"选项，这样笔刷塑造时就不会再影响到耳朵背面了。

如图 4.4.7 所示的过程，

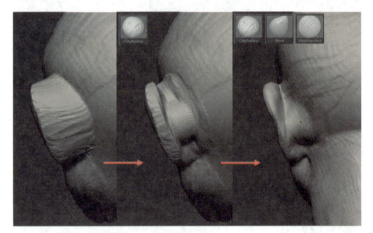

图 4.4.5

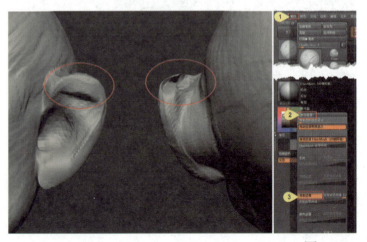

图 4.4.6

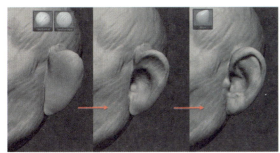

图　4.4.7

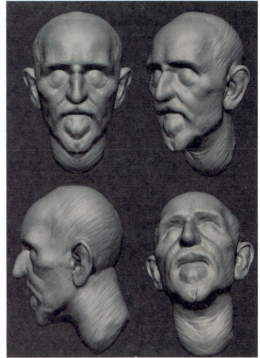

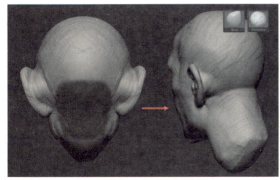

图　4.4.8

图　4.4.9

使用 ClayBuildup 笔刷塑造耳朵正面形体关系；使用 Move 笔刷调整耳朵轮廓；使用 DamStandard 笔刷刻画低点线条。耳朵大形塑造完成。

以与制作耳朵相同的方法塑造出脖子。大致过程如图 4.4.8 所示，先在脖子处画出遮罩，反向遮罩，然后用 Move 笔刷拉出脖子大形，用笔刷塑造。

使用笔刷对头部的大形再进行一些比例上的调整，完成头部大形的塑造，效果如图 4.4.9 所示。值得注意的是，由于打开了对称制作，故制作速度比泥塑快很多。

4.5 遮罩的用法

遮罩的用法 .mp4

在 4.4 节制作耳朵和脖子时使用了"遮罩"功能。"遮罩"就是按住 Ctrl 键，在模型上画出黑色区域。遮罩的作用很多，常见的有：①保护部分区域，使这部分造型不受到雕刻塑造、变形功能的影响，对于制作雕塑大形、雕刻塑造、调节比例和动态等都有重要的作用；②定位区域，如提取造型前定位提取区域；③用于快速分组。关于分组将在后面的部分具体讲述。

（1）绘制遮罩：按住 Ctrl 键，在模型上画出遮罩区域，如图 4.5.1 左图所示。

（2）擦除遮罩：按住 Ctrl+Alt 组合键，在已有的遮罩区域涂抹，如图 4.5.1 右图所示。

（3）框选遮罩：按住 Ctrl 键，从视图空白处向物体框选，被黑色框框住的模型区域被遮罩，如图 4.5.2 左图所示。

75

（4）减选遮罩：按住 Ctrl+Alt 组合键，从视图空白处向物体已有的遮罩区域框选，被白色框框住的区域减去遮罩，如图 4.5.2 右图所示。

（5）模糊遮罩：按住 Ctrl 键，在已有遮罩的模型上单击，每单击一次就会对遮罩边缘模糊一次，如图 4.5.3 左图所示。

（6）锐化遮罩：按住 Ctrl+Alt 组合键，在已有遮罩的模型上单击，每单击一次就会对遮罩边缘锐化一次，如图 4.5.3 右图所示。

（7）反向遮罩：按住 Ctrl 键，单击视图空白处，效果如图 4.5.4 所示。

（8）取消遮罩：按住 Ctrl 键，框选视图空白处（注意不要框选到任何物体）。

（9）对称制作遮罩：当单击菜单中"变换"→"激活对称"按钮后，遮罩的制作就是对称进行的。

以上几点是遮罩的常用技巧，也是按住 Ctrl 键默认打开 MaskPen（钢笔遮罩）笔刷的状态下的使用方法。其实制作遮罩的画笔还有几个，其中较常用的是 MaskLasso（套索遮罩）笔刷。如图 4.5.5 所示，按住 Ctrl 键的同时，单击笔刷工具，选择其中的 MaskLasso（套索遮罩）笔刷，然后松开并再次按住 Ctrl 键，即可调出 MaskLasso 笔刷。

使用该笔刷，可以自由地画出一个遮罩区域，如图 4.5.6 所示。

图 4.5.1

图 4.5.2

图 4.5.3

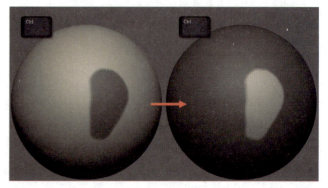

图 4.5.4

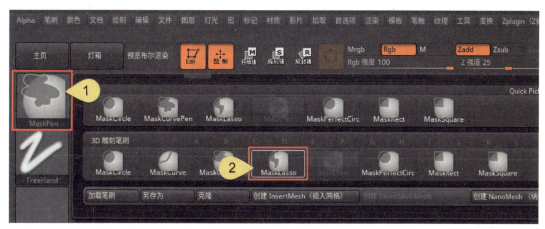

图 4.5.5

图 4.5.6

对称和非对称塑造.mp4

图 4.6.1

在数字雕塑制作中会大量用到遮罩功能,故应该将以上技巧熟记在心。

4.6 对称和非对称塑造

在前面的制作中一直使用的是对称雕刻塑造的方式,这是为了体现数字雕塑工具的特点。当然,人脸的左右两边是不可能完全对称的,完全对称会很僵硬、不生动。可以选择从一开始就不打开对称塑造,左右两边分别塑造;也可以像现在这样,大形阶段打开对称塑造,接下来把对称关了,分别深入塑造。如何运用数字雕塑的这套工具,完全取决于一个雕塑家自己的工作方式。

当使用非对称方式塑造时可能会带来两个小问题:①非对称后再对称雕刻带来的问题;②将不对称的模型镜像对称。

1. 非对称后再对称雕刻带来的问题

如果接下来关闭对称功能,单独改变图 4.6.1 右边的耳朵和眉弓后,又想打开对称功能塑造了,这时对称塑造耳朵和眉弓以外的区域都没问题,完全可以对称塑造;但要塑造耳朵和眉弓,就会出现两边塑造的力度不一致。这是由于 ZBrush 软件是以空间的中轴线为对称轴(人头在空间中心,人头中轴和空间的中轴重合),对称雕刻塑造时,会以到中轴线等距

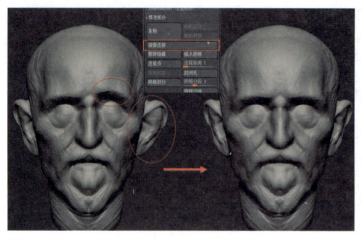

图 4.6.2

离的方式计算另一侧的对称位置。而此时两个耳朵离中轴线的距离和位置已经不同了，故此，雕刻时两边的效果也会不同。

2. 将不对称的模型重新镜像对称的方法

如果模型做得不对称，又想让它重新对称（左、右两边完全一样），这时可以通过单击菜单中"工具"→"几何"→"修改拓扑"→"镜像链接"按钮，即可将图 4.6.2 左边的脸镜像到右边，让两边完全一样。

注意："镜像链接"按钮上有 X、Y、Z 3 个按钮，根据自己模型的对称方向打开对应的按钮，以得到想要的效果。

如果希望保留右边脸的造型，可以先单击菜单中"工具"→"变形"→"镜像"按钮，将左、右脸对调，然后再单击"工具"→"几何"→"修改拓扑"→"镜像链接"按钮即可。

4.7 深入塑造头部

深入塑造头部 .mp4　深入塑造头部 .ZPR

本节进入头部制作的第二个阶段——深入塑造。这里将深入塑造到 70%~80% 的完成度即可。像额头上的皱纹这种小细节是最后去刻画的，现在模型的面数还不够多，无法做出。

现在这个大形虽然已经有点像了，但还不是非常准。如果是泥塑还需要等到做得更准才允许深入细节，但是用数字雕塑做就不用担心，如第 2 章讲到的，数字雕塑是一个非线性的制作过程，即使做出了细节也一样可以调节雕塑的大形。

可以先从局部深入塑造，如鼻子。图 4.7.1 所示为鼻子的塑造过程，整个过程以 ClayBuildup 笔刷为主，画笔尺寸设置得较小。注意鼻子的特征，鼻骨处较宽，鼻翼向上提，笔尖有种"刺"出来的感觉。

眼睛整体呈球形，眼睛小，呈水滴状的感觉，外眼角较圆。图 4.7.2 所示为眼睛的塑造过程。

嘴部由于牙齿、牙床顶起来，呈圆柱的弧面形。图 4.7.3 是嘴和胡子的塑造过程。胡子和头发一样，在塑造时分成一簇一簇的。注意厚度的变化。

在深入塑造的全程都要时刻关注和调整头部整体的特征。大形上的问题，用 Move 笔刷很容易调整，这一点比泥塑方便得多。图 4.7.4 所示为耳朵和额头等的调整过程。

深入塑造后的头部效果如图 4.7.5 所示。目前达到 70% 左右的程度，后面在完成阶段还会深入刻画细节。

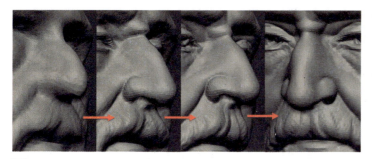

图　4.7.1

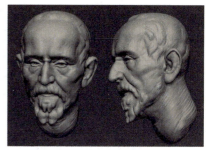

图　4.7.5

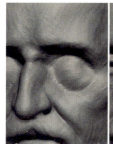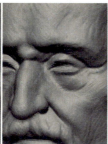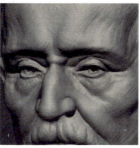

图　4.7.2

4.8 制作衣物大形

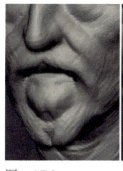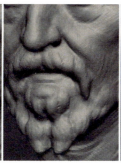

图　4.7.3

身体和衣物的制作涉及如何在 ZBrush 软件中同时制作多个物体的方法，是本节学习的重点。如图 4.8.1 所示，可以把衣物部分看作一个单独的物体，仍然使用"动态模型"的方法和流程去制作和塑造。

首先创建一个球体数字黏土作为身体的基本形。如图 4.8.2 所示，单击"工具"

图　4.7.4

图　4.8.1

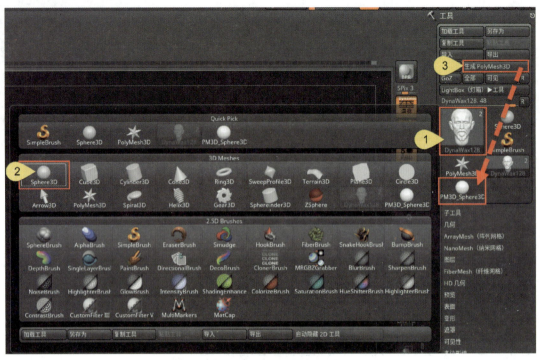

图 4.8.2

制作衣物大形 .ZPR

制作衣物大形 1.mp4

制作衣物大形 2.mp4

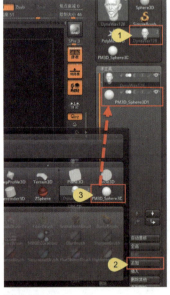

菜单下的"工具"按钮,在弹出的面板中选择 Sphere3D 球体。然后单击"生成 PolyMesh3D"按钮,将球体转化成可以雕刻塑造的 3D 物体,此时在工具中会生成一个新球体,名字以 PM3D_ 开头。

重新选择头,如图 4.8.3 所示,单击"工具"→"子工具"→"追加"按钮,在弹出的面板中选择 PM3D_Sphere3D,将球体加入人头所在的工具中。现在子工具中就有两个物体了,这两个物体在 ZBrush 软件中称为"子工具",它们共同构成了一个"工具"。

现在球体的位置和大小都不对。单击球体子工具(注意单击子工具球形图标或名称位置)选择球体,如图 4.8.4 所示,单击激活工具架中的"移动轴"按钮,然后按住并向下拖动绿色箭头,将球体放在正确的位置。

图 4.8.3

第4章 具象雕塑核心工具训练

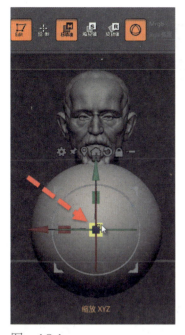

图 4.8.4

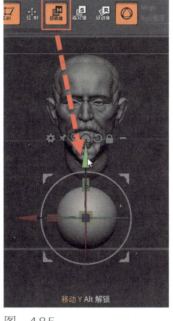

图 4.8.5

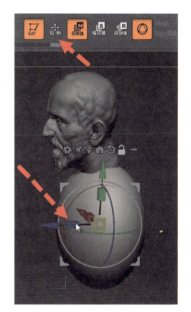

图 4.8.6

接下来要用笔刷塑造衣服造型。首先将这个球体转化成 DynaMesh 数字泥土。如图 4.8.7 所示，在选中球体子物体的情况下，单击激活"工具"→"几何"→ DynaMesh → DynaMesh 按钮，成功转化。

转化后可以打开 PolyF（线框显示）按钮，观察网格密度。如果过密，导致笔刷塑造时计算机卡顿，可以调低 DynaMesh 子面板中的"分辨率"参数值为 80，然后重新关闭并开启 DynaMesh 按钮转化一次。

使用 Move 笔刷对身体的基本形进行塑造。如图 4.8.8 所示，单击激活视图右侧工具架上的"孤立"按钮，将头部

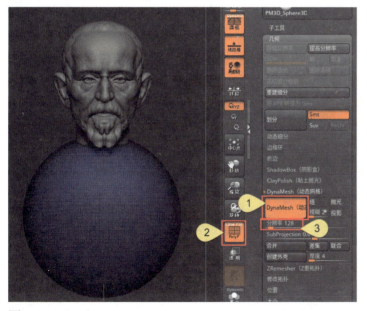

图 4.8.7

现在调大球体。如图 4.8.5 所示，按住操纵器中心的黄色方块并向外拖动，将球放大到合适的大小。注意，向内拖动是缩小。

转动视图到侧面，发现球体太厚。如图 4.8.6 所示，按住操纵器中的蓝色长方块并向内拖动，将蓝色轴向上的球体压扁一些，和身体应有的厚度一致。调节完成后，单击激活工具架中的"绘制"按钮，重新回到绘制状态，并退出"移动轴"工具。

81

暂时隐藏。然后按住 Ctrl 键在脖子处画出遮罩，单击视图空白处反向遮罩，最后用 Move 笔刷拉出领子基本形。然后按住 Ctrl 键，画笔在视图空白处框一下，动态一次，让脖子处的布线均匀化。

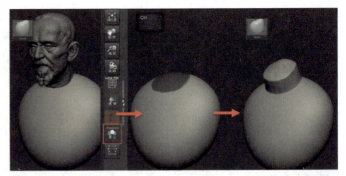

图 4.8.8

再次单击"孤立"按钮，显示头部。下面制作衣领。首先按住 Shift 键调出光滑画笔，在领子处涂抹，让其表面光滑平整。如图 4.8.9 所示，按住 Ctrl 键在领子处画出领子形状的遮罩，然后设置"工具"→"子工具"→"提取"子面板中的参数。"厚度"为 0.03，关闭"双"按钮，单击"提取"按钮，在衣领处可预览衣领造型的物体。确定效果合适后，单击"接受"按钮，衣领物体真正成为一个子工具。

图 4.8.9

"厚度"参数：决定提取物的厚度。

"双"按钮：关闭时，提取物在身体表面以外出现；打开时，提取物在身体内和外各有一半的厚度。

"提取"按钮：打开后预览提取物效果。转动视图后预览物体消失。

"接受"按钮：在预览效果满意后，单击"接受"按钮，使预览物体成为一个真正的子工具。

提取后选择衣领物体，按住 Ctrl 键，在视图空白处框选一次，去除衣领上的遮罩。使用 Move 或 Move Topological 笔刷塑造衣领形状，如图 4.8.10 所示。然

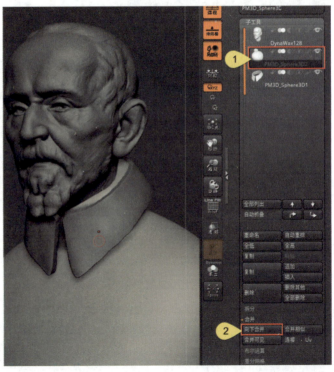

图 4.8.10

后单击选择身体子物体，单击"工具"→"子工具"→"合并"→"向下合并"按钮，将身体和衣领合并成一个子工具。

现在衣领和身体虽然已经合并，但还是两个独立的部分，要想使它们真正融合在一起，可以通过按住 Ctrl 键，用笔刷在视图空白处框选一次，对模型"动态一次"。然后使用 Move、ClayBuildup 和 Smooth（光滑）笔刷对领口处进行塑造，效果如图 4.8.11 所示。

选择人头子物体，如图 4.8.12 所示，单击"工具"→"子工具"→"复制"按钮，复制一个头。单击关闭原始头子物体上的"眼睛图标"，将其暂时隐藏。选择复制的头，单击激活工具架中的"旋转轴"按钮，按住操纵器中的圆圈并拖动，调节头部的角度和动态。然后按住并拖动箭头，将头部放置在正确的位置。

之所以要复制一个头，是为了留下原始立正对称的头，后面深入刻画头部还需要用到它。复制的头只是暂时用一会儿。

接下来对衣纹进行塑造。仍然是先用 Move 和 ClayBuildup 笔刷塑造，使用 DamStandard 笔刷刻画凹进去的低点线条。先塑造出大的衣服的体积和皱纹之间的关系，再深入刻画一

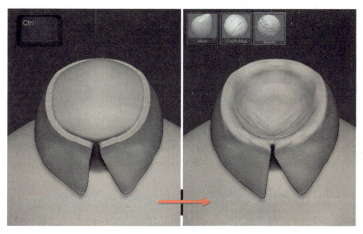

图 4.8.11

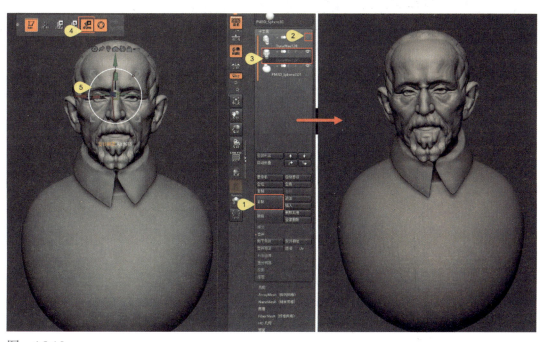

图 4.8.12

些细节。塑造过程和效果如图 4.8.13 所示。

制作中,选中状态的子物体颜色会稍浅,没选中的子物体颜色会稍深。为了更好地判断整体效果,可以将每一个子工具的"毛笔图标"打开,所有子物体会显示为统一的白色。

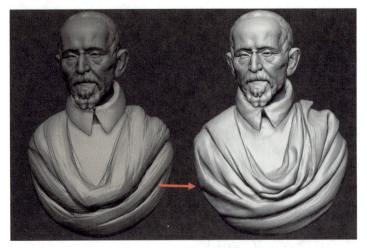

图　4.8.13

4.9 提取斗篷领子

图　4.9.1

接下来要从背部提取斗篷的领子。首先选择身体子物体,单击"工具"→"子工具"→"复制"按钮,复制一个新的。关闭原始身体子物体上的"眼睛图标",将其暂时隐藏。用 hPolish 笔刷把复制出的身体的背部削平,过程如图 4.9.1 所示。

如图 4.9.2 所示,与之前提取衣领的方法相同,按住 Ctrl 键在背部画出领子形状的遮罩,然后设置"工具"→"子工具"→"提取"子面板中的参数。"厚度"为0.03,关闭"双"按钮,单击"提取"按钮,在衣领处可预览衣领造型的物体。确定效果合适后单击"接受"按钮,衣领物体真正成为一个子工

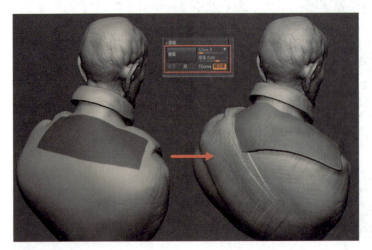

图　4.9.2

第4章 具象雕塑核心工具训练

图 4.9.4

具，然后使用 Move 笔刷塑造造型。

如图 4.9.3 所示，选择复制的衣服子物体，它现在已经没用了，单击"工具"→"子工具"→"删除"按钮。

在弹出的提示窗口中单击"确定"按钮（见图 4.9.4），复制的身体被删除，且无法通过 Ctrl+Z 组合键撤销。如果单击"取消"按钮，则取消删除。注意"删除"效果是无法撤销的，因此删除物体前看清是否选对了物体。

4.10 手的塑造

手的塑造.mp4　手的塑造.ZPR

图 4.9.3

提取斗篷领子.mp4

本节制作和塑造手的部分。如图 4.10.1 所示，人物的右手露了出来，轻握住了斗篷。

手的做法和衣服大致相同。如图 4.10.2 所示，首先"追加"一个 PM3D_Sphere3D 球进入子工具中，使用"移动轴"工具调节球体位置的大小。

单击"工具"→"几何"→DynaMesh→DynaMesh 按钮，将其转化成数字泥土模型。然后使用 Move 笔刷将球体调整和塑造成手掌的造型。

接着按住 Ctrl 键在手指处画上遮罩。按住 Ctrl 键单击视

图 4.10.1

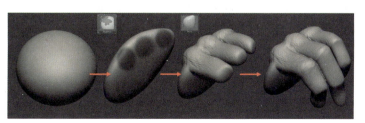

图 4.10.2

85

图空白处反向遮罩。然后使用 Move 移动画笔拉出来手指形体。

按住 Ctrl 键，用画笔框选视图空白处，动态一次模型，将布线均匀化。

注意：动态后，相距很近的手指间会产生粘连。

然后以同样的方式，再次在手指前端画出遮罩，再拉出一节手指，以此方式制作出手指模型。制作过程中随时使用 ClayBuildup 笔刷和 Move 笔刷塑造手的造型。

为了刻画出指甲缝等小细节，可以设置"工具"→"几何"→ DynaMesh →"分辨率"的值为 256，如图 4.10.3 所示，然后按住 Ctrl 键，用画笔框选视图空白处，动态一次模型，这时模型面的数量增加了很多，可以刻画出小细节了。

以这种方法将整个手做出来，初步完成的效果如图 4.10.4 所示。

4.11 子工具的用法

子工具的用法 .mp4

前几节中制作的物体越来越多，多次使用了子工具。子工具就是针对制作多个对象而设计的。子工具的所有功能位于"工具"菜单下的"子工具"子菜单中。它分成上、下两个部分，上部分是子工具列表，也可称为"物体层"，有几个物体就会有几层；下部分是功能按钮区，放置了针对子工具的功能按钮和子面板。

每一个物体层上又有很多图标按钮，控制这一层的状态，如图 4.11.1 所示。

选择了物体：用画笔单击每一层最左端的图标或单击层的名字，就会选择这个物体层。处于选择状态的物体，才能被笔刷雕刻塑造。或按住 Alt 键，用画笔在视图中单击想要选择的模型，即可选择该子物体。

眼睛图标：控制物体的显示或隐藏。

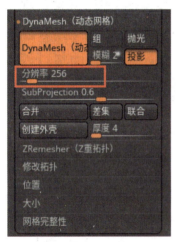

图 4.10.3

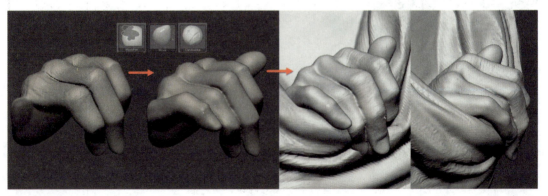

图 4.10.4

第4章 具象雕塑核心工具训练

毛笔图标：关闭时，物体的颜色受到色盘上所选颜色的影响，并且选中的物体会稍亮，未选中的物体显示稍暗；打开后进入多边形绘色的显示状态，默认物体全部以一样亮度的白色显示，如果物体上绘制了颜色，可将颜色显示出来，这一点在后面的章节有详细讲解。

上下滚动滑条：在物体层列表最左侧有一个橘黄色滑条，按住拖动可以上下滚动列表。

复制：单击该按钮，可以对选中的子物体进行复制。复制出的新物体和原始物体位置重合。

删除：单击该按钮，可以删除选中的子物体。注意删除后无法通过Ctrl+Z组合键撤回，故应谨慎使用。

追加：单击该按钮，会弹出3D物体列表窗口，单击其中的物体可以将其添加入子物体列表中。在前几节已经多次使用过。

向下合并：位置在"合并"子面板中。可以将选择的子物体和下面一层物体合并为一个物体层。

上转折或下转折箭头：单击该按钮，可将选择的子物体上移或下移一层，以配合"向下合并"等工具的使用，如图4.11.2所示。

补充一点，在制作中常常希望暂时只显示某一个物体的情况。如果这时子物体层特别多，一个个去关闭每一层的"眼睛"按钮是很不方便的。可以直接单击打开视图右侧工具架中的"孤立"按钮，如图4.11.3所示。再次单击关闭"孤立"按钮可重新显示出所有物体。

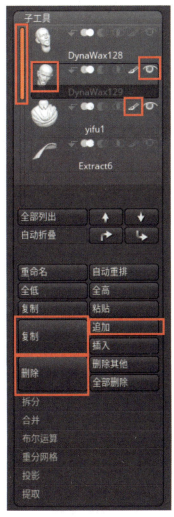

图 4.11.1

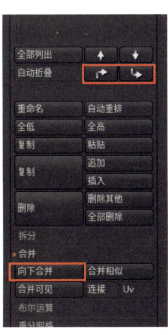

图 4.11.2

图 4.11.3

87

4.12 几何体制作底座

和其他部分的造型不同，雕塑底座的造型非常方正，需要使用 ZBrush 软件中带有的几何体来制作。底座的造型参考图 4.12.1 所示。

如图 4.12.2 所示，单击"工具"菜单下的"工具"按钮，在弹出的面板中选择 SweepProfile3D 物体。注意，在 3D Meshes 里面的都是几何体（红色的 ZSphere 除外）。

这些几何体的造型受到一组初始化参数的控制。单击菜单中"工具"→"初始化"→"扫描剖面"按钮，如图 4.12.3 所示。注意"扫描剖面"图形和物体之间的关系。

下面要改变"扫描剖面"中曲线的形状，来做出底座造型。曲线的用法有以下几点。

增加控制点：单击"扫描剖面"中的曲线，可以在单击处添加一个控制点。

选择并移动点：按住并拖动不同的点可以选择并移动这个点。

改变点曲率：按住并拖动点周围的圆圈，可使该点呈折角或圆弧。

删除控制点：按住并拖动点，将其拖出方框。

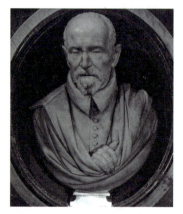

图 4.12.1

几何体制作底座 .mp4

制作底座 .ZPR

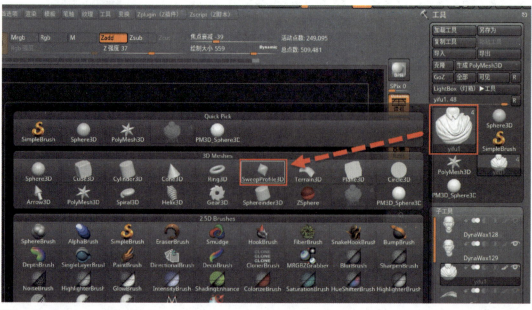

图 4.12.2

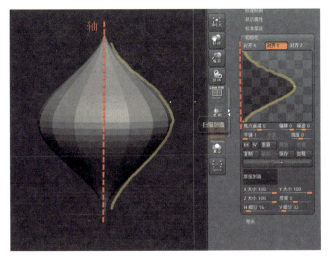

图 4.12.3

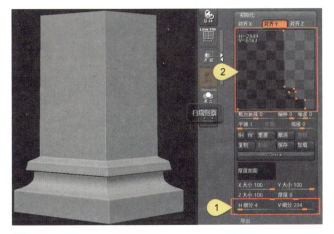

图 4.12.4

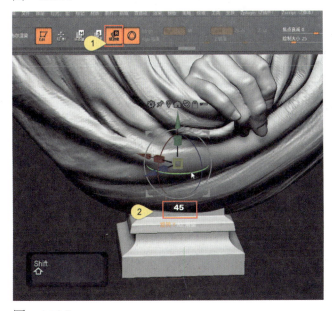

图 4.12.5

设置"H 细分"为 4,"V 细分"为 204,按图 4.12.4 所示做好曲线的形状。然后单击"工具"→"生成 PolyMesh3D"按钮,将模型转化成可雕刻物体。注意,转化后的物体就不再有"初始化"这个参数面板了,也就不能再用这些参数调节了。

选择之前的雕像模型,使用"追加"按钮将转化后的底座模型加入子工具中。现在底座如图 4.12.5 所示,使用"旋转轴"工具,按住 Shift 键,按住笔刷绿色的选择器拖动,精确旋转 45°,使底座转平。这里按住 Shift 键的旋转,可以以 5° 为单位进行精确旋转。

现在底座的造型还不准确,底部有多余部分,可以使用 ClipRect (方形修剪)笔刷切掉。效果和切掉类似,但实际上是压平了多余的部分,并非真正的切掉。

单击画笔面板中的 ClipRect (方形修剪)笔刷,弹出图 4.12.6 所示的面板,这是告诉我们笔刷已经选择,单击"确定"按钮。

关闭"透视"按钮,按住 Shift 键旋转视图到正侧面。按住 Ctrl+Shift 组合键,如图 4.12.7 所示,框选底座中心区域,区域以外的部分会被"去除"(实际上是压平到主体上)。

重新打开"透视"按钮。到现在为止,已经做出整体效果,如图 4.12.8 所示。

图　4.12.6

4.13 几何体的用法

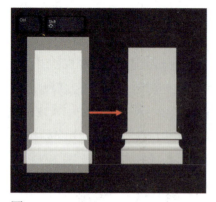

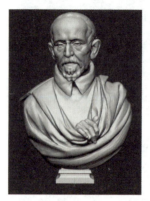

图　4.12.7　　　　　　　　　图　4.12.8

几何体的用法 .mp4　　几何体的用法 .rar

ZBrush 软件中带有十余种 3D 几何体，它们对于制作抽象雕塑造型尤为重要。如图 4.13.1 所示，单击"工具"菜单下的"工具"按钮，在弹出的面板中的 3D Meshes（3D 物体）中可以看到它们。

其中除了红色的 ZSphere（Z 球）另有一套特殊用法外，其他的都有一组"初始化"参数，可以用来控制物体的造型，甚至变成完全不同的另一个物体造型。图 4.13.2 中是较为常用的一些物体。

每个物体都有一些类似的初始化参数，通过一个球体了解一下。单击 Sphere3D（球体），在"工具"菜单下的"初始化"面板中，调节这些参数，观察物体的变化，如图 4.13.3 所示。

对齐 X、Y、Z：控制球体的轴向方向。

X、Y、Z 大小：控制物体长、宽、高的比例。软件中通常以 X、Y、Z 来代表空间中的长、宽、高 3 个方向。

覆盖率：控制球体形体出现的多少，单位是"度"。一周是 360°，半周是 180°，

图　4.13.1

图 4.13.2

直角是 90°。

H、V 细分：控制球体轴向和高度上的细分段数。打开 PolyF（线框显示）按钮后调节，其变化会看得很清楚。较小的值会使造型变得棱角分明且变化巨大。

单击 Cylinder3D（柱体），在"工具"菜单下的"初始化"面板中（图 4.13.4）调节这些参数，观察物体的变化。其中大部分参数和球体类似，这里不再重复。

内径：使圆柱内部产生一定半径的空洞，形成管道效果。

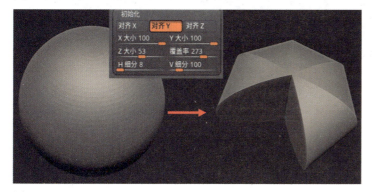

图 4.13.3

锥顶：使圆柱顶部变小，形成棱台或棱锥造型。

下面用几何体创作一件抽象雕塑作品。单击 Spiral3D（螺旋体），在"工具"菜单下的"初始化"面板中（图 4.13.5）调节这些参数，做出一件极具数学逻辑的"程序雕塑"作品。当然，如果稍微调节一下参数，还能衍生出很多不同的作品。

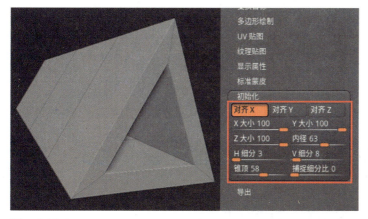

图 4.13.4

半径：控制螺旋内、外两个半径的大小。

置换：控制螺旋内、外两个顶面的移动。

扭曲：控制螺旋起点和终点的滚动，一个是一起滚动，一个是只有一侧滚动。当 SDivide 值较小时效果显著。

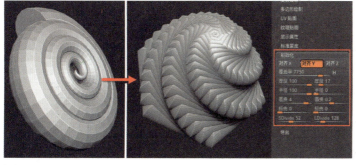

图 4.13.5

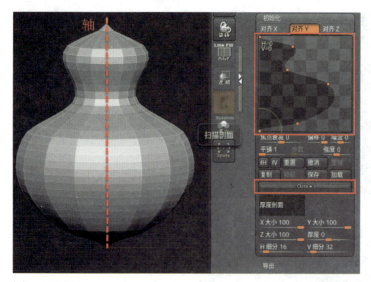
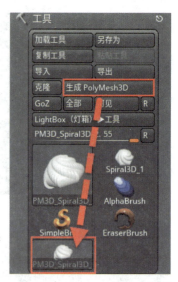

图　4.13.6　　　　　　　　　　　　　　　　图　4.13.7

SDivide、LDivide（细分）：控制不同轴向上的细分段数。打开 PolyF（线框显示）按钮后调节，其变化会看得很清楚。较小的值会使造型变得棱角分明。

几何体中还有另一种类型的参数——剖面曲线图，如图 4.13.6 所示。这在之前做底座时有过详细讲解，请参看对应的部分内容。这里补充一点，单击 Close（关闭）按钮，可以重新收起剖面图。

其他的几何体参数类似，这里不再赘述。当设置好"初始化"参数后，记住单击"工具"→"生成 PolyMesh3D"按钮，如图 4.13.7 所示，将几何体转化出一个可雕刻塑造的物体。

4.14 剪切画笔

无论是具象写实还是抽象雕塑创作，制作过程中常会遇到需要切除某部分的情况，这时就会用到剪切画笔。在前面制作底座时用到了一个叫 ClipRect（方形修剪）的笔刷，它并不是真正的剪切，只是将多出的部分压平了，如图 4.14.1 所示。这一点可以通过打开 PolyF（线框显示）按钮，观察布线的变化情况来理解。

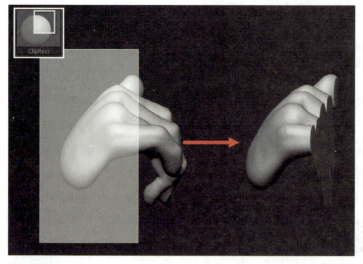

图　4.14.1

剪切画笔 .mp4

本节重点学习真正的剪切笔刷——Trim（剪切）笔刷。如图4.14.2所示，剪切笔刷共有4个，从左到右依次是圆形剪切、曲线剪切、方形剪切和套索剪切。它们都放置在笔刷的面板中。

当单击其中一个画笔时会弹出提示面板，如图4.14.3所示，这是告诉我们该笔刷已经被激活，按住Ctrl+Shift组合键时调出画笔使用。

首先要注意的是，这些笔刷都无法挖出空洞，只能切除一部分。

TrimLasso（套索剪切）笔刷：选择该笔刷后，按住Ctrl+Shift组合键，用笔刷画出一个自由区域，该区域内的模型部分会被切除。如图4.14.4所示，如果对小拇指不满意，可以切除后重新制作。

TrimRect（方形剪切）笔刷：选择该笔刷后，按住Ctrl+Shift组合键，用笔刷画出一个方形区域。该区域内的模型部分会被切除。如图4.14.5所示，注意这个切除并没有整齐的切除边缘，而是会在切口形成一个如绷紧的膜一样的效果。

TrimCircle（圆形剪切）笔刷：其用法和TrimRect（方形剪切）笔刷相同。

TrimCurve（曲线剪切）笔刷：选择该笔刷后，如图4.14.6所示，按住Ctrl+Shift组合键，用笔刷画出一条直线，线条阴影一侧的模型部分会被切除。阴影在曲线的哪一侧，可以通过改变画线的方向来改变，比如从上向下画和从下向上画线，其删除的部分是相反的。

画线过程中按一次Alt键，可以在笔刷光标位置为曲线添加曲线拐点，从而控制曲线方向；快速按两次Alt键，可以添加直角拐点。

切割笔刷使用方便，对塑造雕塑造型是非常重要的工具，但是它不能挖洞。ZBrush

图 4.14.2

图 4.14.3

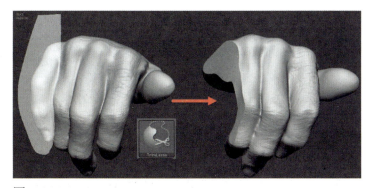

图 4.14.4

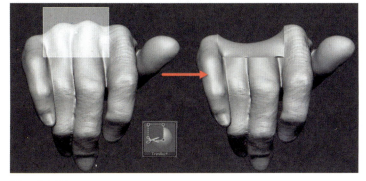

图 4.14.5

软件中挖洞的方法将在抽象雕塑技法的相关章节详细讲解。

图 4.14.6

4.15 无遮挡的雕塑创作

在泥塑的创作中经常遇到被雕塑自身挡住而不好下刀的情况，如本例中衣领的下边或手下边的衣服皱纹等。在数字雕塑软件中，提供了一套具有针对性的解决办法。

1. 孤立

打开"孤立"按钮，可以将当前选择的子物体单独显示，其他子物体暂时隐藏。对于处理子物体间的相互遮挡非常有效。"孤立"按钮如图 4.15.1 所示。

2. 局部选择

笔刷面板中有两个用于局部选择的笔刷，如图 4.15.2 所示，可以用于处理单个子物体内的遮挡问题，如衣领对其下方的遮挡。这两个笔刷分别是 SelectLasso（套索选择）笔刷和 SelectRect（方形选择）笔刷。

单击 SelectRect（方形选择）笔刷，在弹出的操作提示窗口中单击"确定"按钮，然后按住 Ctrl+Shift 组合键就可以调出使用了。以下是几种常用用法。

框选：按住 Ctrl+Shift 组合键，用画笔拉出一个绿色方框，框外的部分会暂时隐藏，如图 4.15.3 所示。

图 4.15.2

无遮挡的雕塑创作 .mp4

图 4.15.1

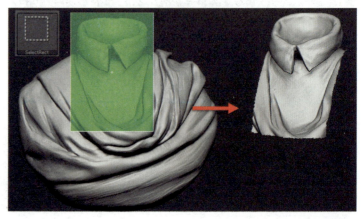

图 4.15.3

套索选：在笔刷面板中单击 SelectLasso（套索选择）笔刷，按住 Ctrl+Shift 组合键，自由画出一个绿色区域，区域外的部分会暂时隐藏。过程如图 4.15.4 所示。

减选：按住 Ctrl+Shift+Alt 组合键，画出一个红色区域，区域内的部分会暂时隐藏。过程如图 4.15.5 所示。

反选：按住 Ctrl+Shift 组合键，用笔刷框选视图空白处。

全部显示：按住 Ctrl+Shift 组合键，用笔刷单击视图空白处。

通过组选择：当选择的物体带有多个"多边形组"（打开 PolyF 线框显示，看到物体呈现多种颜色，一个颜色代表一个组）时，按住 Ctrl+Shift 组合键，用笔刷单击模型，被单击的多边形组留下，未被单击的组暂时隐藏。过程如图 4.15.6 所示。

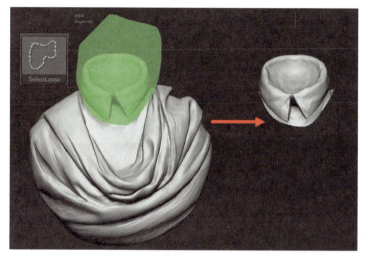

图 4.15.4

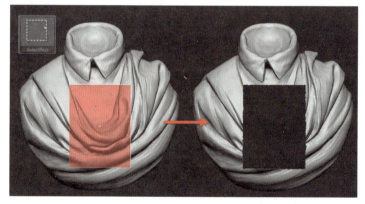

图 4.15.5

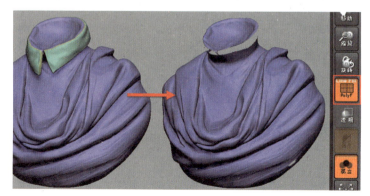

图 4.15.6

4.16 制作衣服扣子

扣子的造型很像一个圆形药丸。在工具面板的几何体中单击一个球体，如图 4.16.1 所示，在"初始化"参数中设置"Y 大小"为 50。然后单击"工具"→"生成 PolyMesh3D"按钮，将几何体转化为一个可雕刻塑造

制作衣服扣子 .mp4

的物体。

单击"工具"→"子工具"→"追加"按钮将转化后的模型加入子工具中。选择扣子子工具,如图4.16.2所示,使用"移动轴"工具,拖动箭头调整扣子位置,拖动中心黄色方框调整扣子大小,拖动红色圆环调整角度。

如图4.16.3所示,单击"复制"按钮复制一个扣子,使用"移动轴"工具调整新扣子的位置和角度,依次重复多次,做出全部扣子。选择位于子物体列表最上方的那个扣子,多次单击"工具"→"子工具"→"合并"→"向下合并"按钮将所有扣子合并成一个子工具。

选择DamStandard笔刷,刻画出扣子下面的扣眼。

如图4.16.4所示,按住Ctrl键,从衣服中缝处框选出遮罩。然后使用Move(移动)笔刷将另一侧向内移动,做出衣缝效果。按住Ctrl键,用笔刷在视图空白处框选,去除所有遮罩。按住Shift键,用光滑笔刷对衣服缝进行平滑。注意,按住Shift键时可在工具架上适当调小Z强度值,以减小光滑笔刷的力度。

至此,整座雕像的所有部分都做出来了,效果如图4.16.5所示。回看图4.0.2所示的"动态模型流程",会发现已经完成了第2阶段。如果你跟着本书也认真地做到了这一步,那么恭喜你,你已经成功跨入了数字雕塑的大门!

图 4.16.1

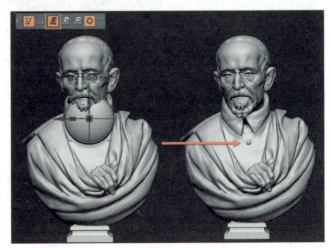

图 4.16.2

图 4.16.3

第4章 具象雕塑核心工具训练

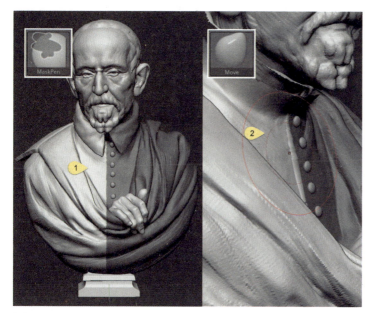

图 4.16.4

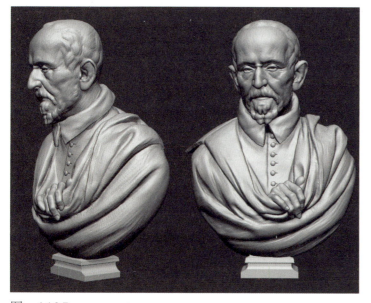

图 4.16.5

4.17 拓扑模型和细节还原

拓扑模型和细节还原.mp4

数字雕塑的制作进入了"动态模型流程"的第3个阶段——拓扑合理布线。合理化布线的目的是为了下一步"塑

造细节，完成雕塑模型"做准备的。

"布线"是指一个雕塑模型上的点、边、面是如何分布的。"拓扑"是指在已有的模型上画出新的布线模型。

对于雕塑创作而言，拓扑不是一定要做的步骤。可以不拓扑，直接细分接着做；或者直接调高动态模型分辨率值，然后接着做细节。但拓扑后的雕塑模型能给创作带来一定的好处。好处有3个：一是低细分级别的雕塑造型更加概括，方便较大的大形体改动；二是能更好地雕刻细节；三是有了细分级，ZBrush软件运行起来会比较流畅，减少卡顿现象。关于布线以及数字雕塑的点、边、面特征的意义，可参看本书3.14节、3.15节和3.16节的内容，以便理解本节内容。

下面开始对头部进行拓扑。之前复制了一个头用于做出歪头的效果，当时还有一个对称直立的头被隐藏了。现在选择这个头的子物体层，并单击"眼睛图标"显示。将歪头隐藏。单击"工具"→"子物体"→"复制"按钮，将直头复制一个，关闭"眼睛图标"隐藏起来，以备后用。

在笔刷面板中选择

97

ZRemesherGuides（拓扑引导线）笔刷，按 X 键打开对称，如图 4.17.1 所示，然后分别在眼睛、眉弓、嘴巴、鼻唇沟和下颌处画出引导线。如果对某条引导线不满意，可以按住 Alt 键，用笔刷拦腰在已有的一条引导线上画一笔，即可将其删除。

画好引导线后，如图 4.17.2 所示设置"工具"→"几何"→ZRemesher（Z 重拓扑）中的"目标多边形数"为 2，单击 ZRemesher 按钮。经过数秒至数十秒的计算得出一个全新布线的头部模型。打开 PolyF 线框显示按钮，观察布线的走向会发现在眼睛周围的布线呈现出向外扩散的循环，且眼皮处的线条走向和眼皮的

造型相吻合。颧骨、下颌、嘴唇、鼻子、眉弓、耳朵等重要部位的布线走向都和形体相吻合，这对后面的深入塑造有益。

目标多边形数：该参数影响计算出的新布线模型的面数。参数单位是 1000 面。当设置值为 2 时，ZBrush 软件会综合计算引导线和模型的情况，尽量将模型转化成一个布线最好且面数接近于 2000 的新模型。但最终模型的面数往往远远高于设定的目标数。目前这个模型的真实面数是 6401 面。

仔细观察模型中缝处，会发现在下嘴唇下方有一个面跨越中缝，而没有被中缝线贯穿。这种布线不好，会限制后面的制作。最好的状况是中缝线贯穿整个模型，使模型左右两边的布线完全一样。故此，单击"工具"→"几何"→"修改拓扑"→"镜像链接"按钮，将左右脸的布线完全对称一次，并使脸中线贯穿，如图 4.17.3 所示。

镜像链接：将模型沿中轴线镜像，使两边的模型造型和布线都完全一样。注意该按钮右上角的 X、Y、Z 按钮，开启后决定镜像的方向。

然后关闭"工具"→"几何"→DynaMesh→DynaMesh 按钮，避免以后对该模型错误动态，造成布线大变。

接下来还原雕塑细节。将画笔指针悬停在之前复制出的原始头的子工具层上，在弹出的浮动数据中看到"多边形 =

拓扑模型 .ZPR

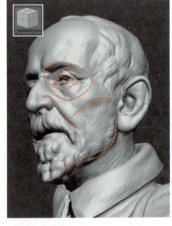

图　4.17.1

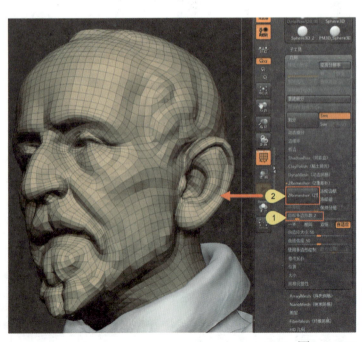

图　4.17.2

123 287"。用同样方式查看新拓扑出的头,看到"多边形 = 6402"。仍然选择新拖出的头子工具,单击 3 次"工具"→"几何"→"划分"按钮,将模型细分到 4 级,这时该模型面数是 40 万左右,超过原始头的 12 万面,以便能还原出原始头的细节。

然后单击原始头子物体层的"眼睛"图标,显示出原始头,并将新头和原始头以外的其他层都关闭"眼睛"隐藏掉。选择新头,如图 4.17.4 所示,单击"工具"→"子工具"→"投影"→"全部投影"按钮,在弹出的询问是否一起投射颜色的面板中单击"是"按钮,这时新头会贴在原始头表面,使细节和原始头一致。隐藏掉原始头,查看效果。

这样就得到了一个造型正确且布线合理的人头雕塑模型。以同样的方式对衣服、斗篷领子也进行拓扑和细节还原,效果如图 4.17.5 和图 4.17.6 所示。为接下来的深入塑造提供了坚实基础。拓扑衣服时可不绘制引导线,软件会根据形体自动合理布线。

图 4.17.3

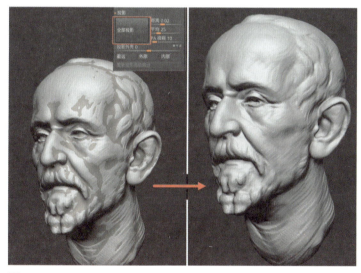

图 4.17.4

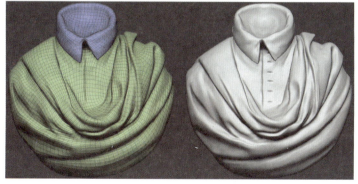

图 4.17.5

图 4.17.6

4.18 深入头部细节

目前我们的大形体尚有不准之处，如耳朵过于外张，可以使用 Move（移动）笔刷调节。在调节前，可以多次单击"降低分辨率"按钮（快捷键：Shift+D）将模型细分级别降低，在低级别调节，可以避免笔刷边缘留下圆形的痕迹，也可以避免破坏已经做好的细节。待调完后多次单击"提高分辨率"按钮（快捷键：D）将模型细分级别重新提高。也可以直接拖动 SDiv 参数（细分级别）滑块调节。按钮如图 4.18.1 所示。

现在模型上有很多笔触，显得比较粗糙，和大理石原作的细腻表面不符。按住 Shift 键调出 Smooth（光滑）笔刷，在按住 Shift 键时调节"Z 强度"为 30 左右，在面部轻轻涂抹，将面部打磨光滑且不失形的细节。然后使用 ClayBuildup 笔刷塑造小形体关系，如眼窝里的小皱纹、一组组的头发和胡子、下眼袋的肉褶皱等；使用 DamStandard 笔刷刻画眼角、皱纹的低点线条。完成后的头部效果如图 4.18.2 所示。

这个过程在数字雕塑中并不漫长，如果对工具运用熟练，其实是非常快的。在这个过程中，比较注重质感的把握，如胡须的感觉、皮肤的质感、颧骨和额头的硬度等。另外也要非常注意人物的气质和神态。

衣物、手等其他物体也都需要以相同的方式打磨和塑造。

深入头部细节 1.mp4

深入头部细节 2.mp4

深入头部细节 .ZPR

图 4.18.2

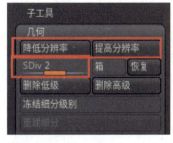

图 4.18.1

4.19 Alpha 制作毛孔和小皱纹

Alpha 制作毛孔细节 .mp4

本节要超越这件雕像原作本身，在脸部制作出毛孔和细小的皱纹。从贝尼尼的另一件胸像作品中可以看到，如图 4.19.1 所示，他也有意识地在表现面部的毛孔和细小皱纹。目前一

些超高精度的3D打印机和红蜡等材料完全可以打印出数字雕塑上毛孔级的细节。

选择Standard（标准）笔刷，这个笔刷和Alpha配合最好用。然后如图4.19.2所示在工具架中打开"灯箱"→Alpha，这里有ZBrush软件自带的皮肤专用Alpha，双击其中的Bumpy Skin2.psd，将它加载到笔刷中。

将笔触换成DragRect（拖扯矩形），按住Alt键在鼻头上拖扯，放置毛孔。然后按住Shift键用光滑笔刷和较小的"Z强度"值适当地光滑一下毛孔，让其更自然。效果如图4.19.3所示。在鼻翼旁的脸颊上也做一下毛孔效果。

如果制作中出现毛孔颜色变化的情况，是因为将颜色也一同制作上去了。这时可以先按Ctrl+Z组合键撤回毛孔的制作，关闭工具架中的Mrgb、Rgb、M按钮，然后再制作即可。按钮位置如图4.19.4所示。

使用这种方法，用不同的Alpha制作出脸颊和额头处的毛孔和小皱纹，效果如图4.19.5所示。

图　4.19.1

图　4.19.3

图　4.19.4

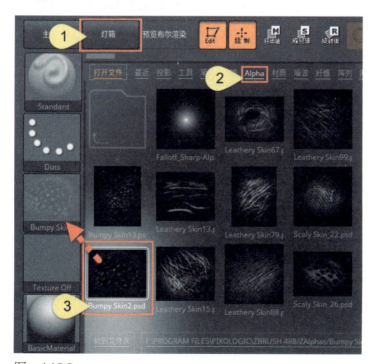

图　4.19.2

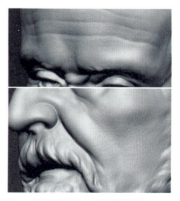

图　4.19.5

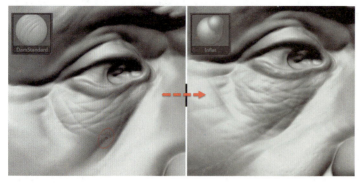

图 4.19.6

下眼袋上的小皱纹，使用 DamStandard 笔刷，配合上如波纹般的用笔刻画出来。然后使用 Standard 笔刷（还原成默认画笔设置）或 Inflat（膨胀）笔刷刻画眼皮和眼袋上的小肉点。效果如图 4.19.6 所示。

4.20 Alpha 制作衣物花纹

制作衣物花纹 .mp4

欧式花纹图案 .rar

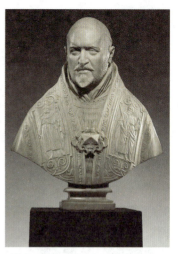

图 4.20.1

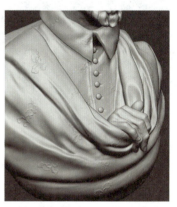

图 4.20.2

本节再次扩展超越本雕塑的内容，讲解衣物上浅浮雕花纹如何通过 Alpha 制作。如图 4.20.1 所示，巴洛克时期的雕像上这种复杂的花纹非常常见。一种常见的做法是老老实实地用前面讲的雕刻塑造的方法塑造出来。其实由于数字雕塑工具的特点，如对称雕刻等，和石雕、泥塑相比已经是非常高效率的制作了。

本节重点介绍运用 Alpha 制作的方法。数字雕塑家除了使用 ZBrush 软件带有的 Alpha 图片素材外，还可以将网上下载的或是自己使用平面软件（如 Photoshop）制作的图片导入 ZBrush 软件中作为 Alpha 使用。

首先选择 Standard（标准）笔刷，如图 4.20.2 所示，单击 Alpha 按钮，单击面板左下角的"导入"按钮，打开本书配套提供的 Alpha 文件，选择 DragRect（拖扯矩形）笔触，并将"焦点衰减"值改为 –80。然后在衣服上拖扯放置出不同方向的小碎花，"土豪战袍"诞生。

如遇到花纹模糊，是因为模型面数较少，无法支撑这样细小细节所致。如果计算机性能优越，可以单击"工具"→"几何"→"划分"按钮，增加细分级别到 5 级，模型面数提高 4 倍，如图 4.20.3 所示。如果计算机性能有限，也可以不提高细分级别，而是适当将花纹做大点。

二方连续花纹的做法如下：选择 StitchBasic（针脚线）笔刷，然后单击 Alpha 按钮，导入本书配套文件中的"花边"图案，关闭 Mrgb 按钮，用笔刷模型上绘制。

第4章 具象雕塑核心工具训练

图 4.20.3

图 4.20.5

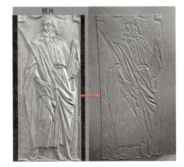

图 4.20.6

图 4.20.4

图 4.20.7

效果如图 4.20.4 上半部分所示。

如果要调整图案的排列方向，可以单击菜单 Alpha → Rotation（旋转）按钮，将 Alpha 图案顺时针旋转 90°。然后再用画笔在模型上绘制，效果如图 4.20.4 下半部分所示，这就是一个标准的花边效果了。

注意到现在画出的笔触会有一个方形的边框，这是由于 Alpha 参数设置有误，或是由于 Alpha 图片中图案以外的部分不是纯黑色造成的（纯黑色的雕刻力度为 0，不会出现边框）。单击 Alpha 菜单，在"修改"子菜单中将"中值"改为 0。再次绘制花边，如图 4.20.5 所示，效果正确。

如果是人物浮雕，直接使用浮雕图片导入 ZBrush 软件中作为 Alpha 使用，其效果并不理想。这和 Alpha 的工作原理有关。Alpha 图片是黑白的，白色代表凸起来，黑色代表凹进去，从白到黑的不同灰度变化代表不同的空间深度。直接用图片作为 Alpha，其最亮的位置并不在浮雕的高点位置，最暗的位置也不一定在浮雕的低点位置，故做出来的效果不

理想。其效果如图 4.20.6 所示。可以在此基础上用雕刻笔刷手工塑造。

理想的浮雕 Alpha 需要根据黑白成型原理用 Photoshop 软件绘制出来，或使用浮雕软件画出来。效果如图 4.20.7 所示。

4.21 变换工具调节动态

在数字雕塑的创作中，雕塑的大动态随时可以调节，

103

变换工具调节动态.mp4

这就是本书第 2 章中讲的"数字雕塑的非线性特征"带来的优势和新的可能性。

ZBrush 软件中的"移动轴""缩放轴"和"旋转轴"工具统称为变换工具,可以用来改变物体的位置、大小和角度。在前几节曾多次使用过。当选择三者之一时,就会在物体上出现一个复杂的操纵器,叫作"3D 变形器"。该操作集合了移动、缩放和旋转的全部工具。

变换工具调节动态.ZPR

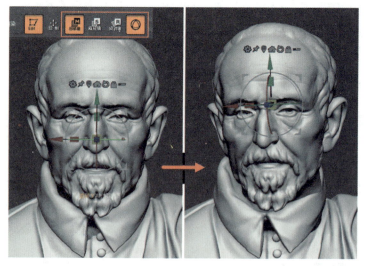

图 4.21.1

选择头部,如图 4.21.1 所示,单击打开"移动轴"按钮,用画笔按住并拖动绿色的圆环,然后按住并拖动灰色的圆环,将头部旋转到正确的角度。

然后按住并拖动操纵器外圈尖角,如图 4.21.2 所示,将头部移动到正确位置。用完该工具后单击"移动轴"按钮左侧的"绘制"按钮,重新回到雕刻状态。

脖子处有部分表面穿透衣领露出,需要用 Move(移动)笔刷将其形体移动进去即可,并将子工具中多余的物体删除,只留下需要的雕塑部分,完成本件数字雕塑作品,最终雕塑效果如图 4.21.3 所示。

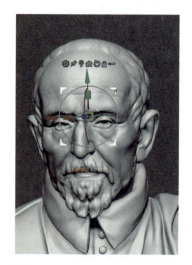

图 4.21.2

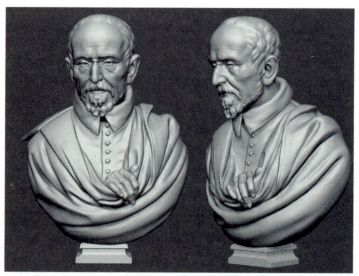

图 4.21.3

3D 变形器比较复杂，图 4.21.4 分为上、下两个部分。上部分是一些功能按钮，下部分是移动、缩放和旋转操纵器。

▇ 按钮：默认状态下，变换操作只针对单个子工具。单击该按钮后，可以按住 Ctrl+Shift 组合键，用画笔在视图中选择想要同时操纵的多个子工具，如图 4.21.5 所示，可对多个物体同时进行移动、缩放和旋转。选择的物体为白色，未选中的物体呈半透明状。

▇ 按钮：默认为锁定状态，锁定状态下，移动、缩放或选择操纵器都会对物体加以改变。单击该按钮后图标变为开锁状态，这时移动和旋转操纵器，会改变操纵器的位置和角度，而不是改变物体。比如将操纵器移动到脖子处，然后锁上，再旋转头部，旋转过程更接近真实的人头旋转过程。

移动：按住红色、绿色或蓝色箭头并拖动，可使物体在对应的方向上移动。按住并拖扯四角按钮，可使物体在视图平面中移动。操纵器下方有距离值显示。

缩放：按住红色、绿色或蓝色长方块并拖动，可使物体在对应的方向上缩放。按住并拖动中心黄色方框可使物体等比例缩放。按住 Alt 键，按住并拖动某个长方块，可使物体在其他两个方向上等比例缩放。操纵器下方有比例值显示。

旋转：按住红色、绿色或蓝色圆环并拖动，可使物体在对应的方向上旋转。按住并拖扯外侧灰色圆环，可使物体在视图平面上旋转。按住 Shift 键，按住并拖动某一个圆环，可使物体以 5° 为单位进行旋转，操纵器下方有角度值显示。

3D 变形器的其他按钮不太常用，这里就不再赘述。以上就是对整个物体动态调节的方法。在下一章讲人体雕塑的技法时还会使用该组工具，会讲解对物体某个部分动态调节的方法，如人体中腿的动态等。

图　4.21.4

图　4.21.5

开始使用时会觉得不太习惯，当真正熟练掌握后会效率倍增，给雕塑创作打开一个新的广阔天地。因此要认真学习、总结和记忆。

本章小结

在本例中，使用了很多数字雕塑独有的新方式，在很多方面和传统雕塑技法相似，但又有很多的不同。既让读者感受到数字雕塑工具带来的新的可能性、感受数字雕塑工具的魅力，又讲解了数字雕塑最常用、最核心的工具和技法。刚

本章作业

①跟着课程完整临摹本雕像；②使用数字雕塑工具技法创作或写生一件胸像作品。

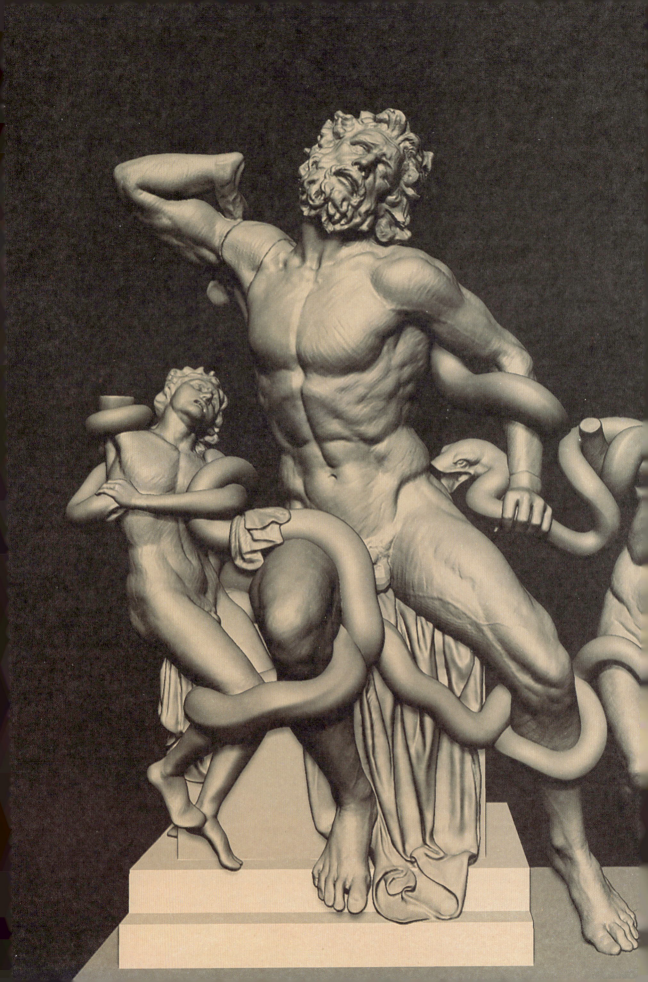

第 5 章 数字泥土制作人体雕塑

本章的教学目的是通过使用数字雕塑软件临摹希腊时期的雕塑名作《拉奥孔》，学习数字雕塑软件中关于人体雕塑创作的相关工具和技法。

《拉奥孔》（The Laocoon and his Sons）是大理石群雕，如图 5.0.1 所示，高约 184cm。阿格桑德罗斯等创作于约公元前 1 世纪，现收藏于梵蒂冈美术馆。1506 年在罗马出土，震动一时，被推崇为世上最完美的作品。文艺复兴时期，雕塑大师米开朗基罗赞叹这件作品是"真是不可思议"的雕塑。《拉奥孔》雕像的发现，对意大利雕塑家以及意大利文艺复兴进程产生了重大影响，米开朗基罗曾被雕像的庞大规模以及其所表现出来的古希腊美学，尤其是其对于男性体格的表现深深吸引，以至于影响了他的一系列作品，其中就有为教皇儒略二世墓所做的反抗的奴隶与垂死的奴隶。

本章教学内容主要包含以下几点。

① 构建和塑造人体的方法。

第 5 章教学目的与内容 .mp4　　雕塑《拉奥孔》相关照片 .rar

② 调节人体动态。
③ 多边形组的创建和使用。
④ 切开胳膊的方法。
⑤ 布料的塑造。
⑥ 管道笔刷构建巨蟒。
⑦ 手的公用。
⑧ 控制模型数据量。
⑨ 控制点、边、面的均匀度。
⑩ 合并多个雕塑文件。

本章依然主要使用动态模型（数字泥土）的制作流程来制作，如图 5.0.2 所示，强烈推荐读者配合视频教学进行学习。动态模型是最为重要的方法，再次使用既是复习，又会深入学习新的技巧。

本章重点围绕与人体雕塑相关的数字雕塑技法讲解，而不是讲人体造型和解剖方面的知识。解剖和造型方面有需要的读者可参考相关书籍进行专项学习。

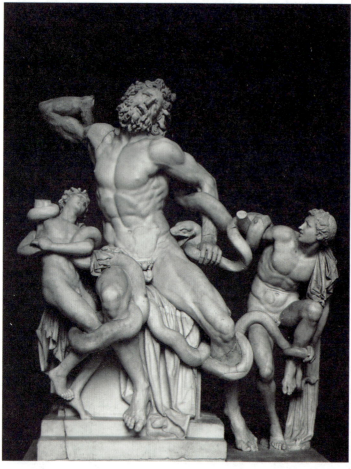

图 5.0.1

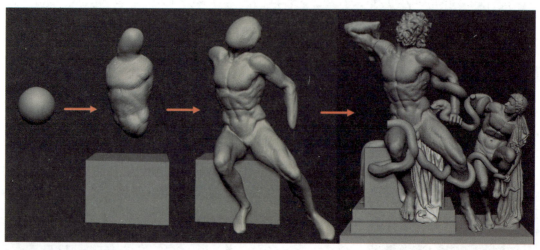

图 5.0.2

第5章　数字泥土制作人体雕塑

构建和塑造人体1：躯干.mp4　　构建和塑造人体2：四肢.mp4

构建和塑造人体03.ZPR　　构建和塑造人体3：脚.mp4

5.1 构建和塑造人体

打开ZBrush软件，如图5.1.1所示，选择"灯箱"→"投影（项目）"→DynaWax128.ZPR，打开球形的"数字泥土"。

现在泥土球显示得像蜡的质感，为了在制作中能更好地看清造型，如图5.1.2所示，单击"材质"工具按钮，选择BasicMaterial（基础材质）。

为了使将来成型出的实物雕塑看起来和显示器上的造型一致，需要单击菜单中的"绘制"→"透视"按钮，将"视角"值设置为30，如图5.1.3所示。

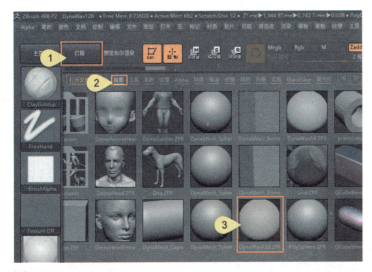

图　5.1.1

图　5.1.2

图　5.1.3

109

接下来开始塑造造型。首先选择 Move（移动）笔刷，按 X 键将对称雕刻关闭，将笔刷尺寸调大些，把球体的下方向下拉曳，拉出胸廓的大形体，过程如图 5.1.4 中图所示。注意椭圆形胸腔轮廓和肋弓的形状。用 DamStandard（画线）笔刷勾勒出人体中线作为参照。

使用 ClayBuildup（黏土塑造）笔刷塑造胸和腹部等造型，如图 5.1.5 所示，然后使用 Move（移动）笔刷拉出肩膀，并使用 ClayBuildup（黏土塑造）笔刷塑造肩膀。注意身体的扭动、肩膀高低和朝向上的变化。

按住 Ctrl 键，用笔刷在脖子的位置画出一个黑色脖子截面图形，然后按住 Ctrl 键的同时，画笔在视图空白处单击，反向遮罩。用 Move（移动）笔刷拉出脖子和头部造型，效果如图 5.1.6 所示。然后按住 Ctrl 键，用画笔在视图空白处框选一次，将遮罩去除。

使用 Move（移动）、ClayBuildup（黏土塑造）和 DamStandard（画线）笔刷对腰部、背部进行塑造，效果如图 5.1.7 所示。背部造型上应注意胸廓和肩胛骨造型，以及肩胛冈形成的转折。

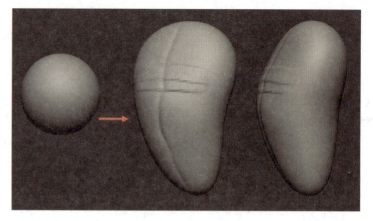

图 5.1.4

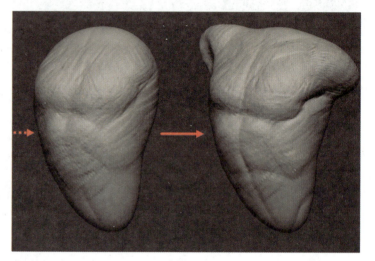

图 5.1.5

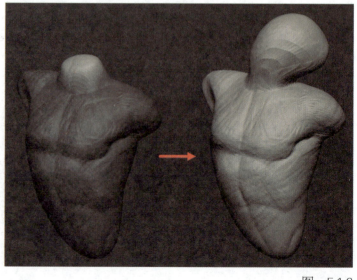

图 5.1.6

第5章 数字泥土制作人体雕塑

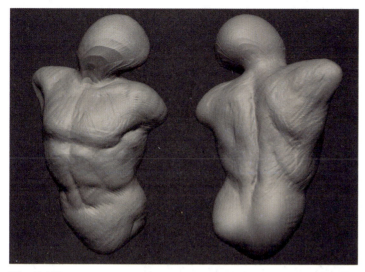

图 5.1.7

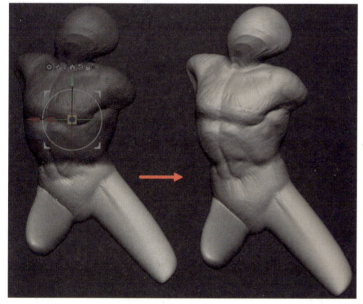

图 5.1.8

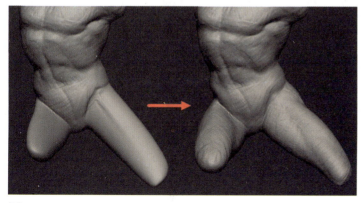

图 5.1.9

用和拉出脖子同样的方法做出大腿。按住 Ctrl 键在大腿根处画出圆形遮罩，按住 Ctrl 键用笔刷在视图空白处单击，反向遮罩。接着用 Move（移动）笔刷拉出大腿部分。注意 Move（移动）笔刷拉出的方向会影响大腿截面的形状。然后按住 Ctrl 键，用笔刷在视图空白处框选两次，把遮罩去除并将模型动态一次，使拉伸的布线均匀化。按住 Shift 键调出光滑笔刷，在大腿上绘制，将毛刺平滑掉。

发现腰部和盆骨都有点短了，按住 Ctrl 键的同时，单击笔刷工具，选择其中的 MaskLasso（套索遮罩）笔刷，如图 5.1.8 所示，将上半身遮罩。然后选择移动轴工具并向下移动盆骨和大腿，正确拉长腰部。

使用 ClayBuildup（黏土塑造）笔刷对大腿、小腹和腰部进行塑造。效果如图 5.1.9 所示。塑造时注意腿部的截面形状要正确。

如果拉出的腿太薄，使用 ClayBuildup（黏土塑造）笔刷雕刻会造成背面也一同被拉进去的问题，如图 5.1.10 所示。这时要按 Ctrl+Z 组合键撤回雕刻操作，为当前笔刷打开"笔刷"→"自动

111

遮罩"→"背面遮罩"按钮，再雕刻塑造就不会有问题了。

对臀和后腰造型进行塑造，过程如图 5.1.11 所示。臀部造型的正面和侧面要区分清楚，注意转折线的位置。

按住 Ctrl 键的同时，单击笔刷工具，选择其中的 MaskPen（钢笔遮罩）笔刷，如图 5.1.12 所示，在膝盖下方画出小腿的截面遮罩，按住 Ctrl 键用笔刷在视图空白处单击，反向遮罩。接着用 Move（移动）笔刷拉出小腿部分。注意小腿是略向内弯曲的曲线。然后按住 Ctrl 键，用笔刷在视图空白处框选两次，把遮罩去除并将模型动态一次，使拉伸的布线均匀。按住 Shift 键调出光滑笔刷，在大腿上绘制，使毛刺平滑。

运用 ClayBuildup（黏土塑造）、Move（移动）笔刷对小腿进行塑造，效果如图 5.1.13 所示。然后以同样的方法拉出人物左臂。注意体会视图观看的角度与 Move（移动）笔刷拉出的手臂方向之间的关系。

按住 Ctrl 键，用笔刷在视图空白处框选两次，把遮罩去除并将模型动态一次，使拉伸的布线均匀。然后使用 ClayBuildup（黏土塑造）、

图 5.1.10

图 5.1.11

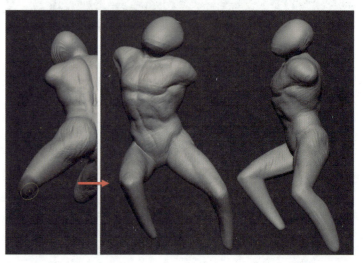

图 5.1.12

Move（移动）笔刷对左臂进行塑造，效果如图 5.1.14 所示。

脚的制作过程如图 5.1.15 所示。首先配合遮罩拉出脚掌的长度，然后使用 ClayBuildup（黏土塑造）和 Move（移动）笔刷塑造出脚掌的宽度和厚度造型，接着同样使用遮罩和 Move（移动）笔刷分别拉出 5 根脚趾，然后按住 Ctrl 键，用笔刷在视图空白处框选两次，把遮罩去除并将模型动态一次，使拉伸的布线均匀后，用笔刷塑造形体，最终效果如图 5.1.15 所示。制作中可灵活运用遮罩，对部分脚趾遮罩，留下需要调节的脚趾进行移动和塑造。

注意：当按住 Ctrl 键，用笔刷在视图空白处框选对模型进行动态时，脚趾可能会出现相互粘连的问题，这是由于脚趾挨得太近且 DynaMesh 分辨率参数较低造成的。如图 5.1.16 所示，可先按 Ctrl+Z 组合键撤回动态操作，然后将"工具"→"几何"→DynaMesh（动态网格）→"分辨率"参数提高一些，再次按住 Ctrl 键，用笔刷在视图空白处框选对模型动态一次。

用同样的方法塑造右臂和右脚，并对身体进行深入塑造，完成身体的构建和塑

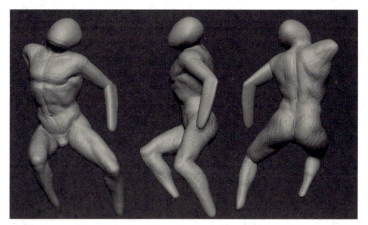

图 5.1.13

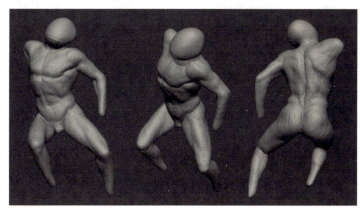

图 5.1.14

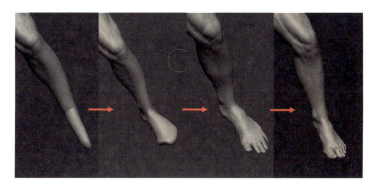

图 5.1.15

图 5.1.16

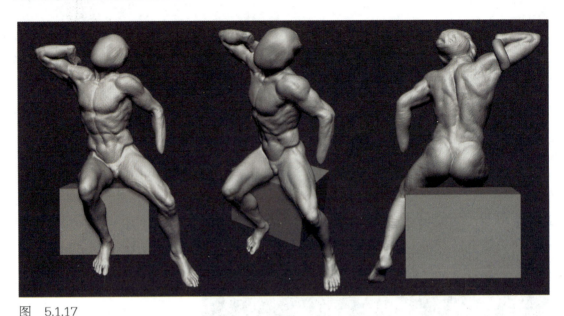

图 5.1.17

造，效果如图 5.1.17 所示。

5.2 塑造头部

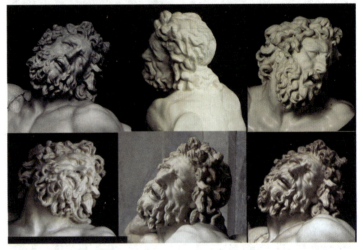

图 5.2.1

拉奥孔雕像的头部造型复杂。头部向后垂仰，双眉紧蹙，表情痛苦，嘴巴微张，如图 5.2.1 所示。头部和胡须浓密且富于变化，在塑造时要注意归纳和概括。注意图中有几张图是复制品的图片，所以在细节和造型手法上有明显差异。这里主要以原作为参考演示。

首先使用 DamStandard（画线）笔刷勾出头部中线、眉弓、鼻底和嘴巴位置作为参照，如图 5.2.2 所示。然后使用 ClayBuildup（黏土塑造）笔刷按住 Alt 键用减法塑造出脸庞和眼窝。最后用加法塑造出鼻子、额头和胡子。

发现脸庞过大，可以使用 Move（移动）笔刷将脸庞四周向中心移动，缩小脸型。使用 Move（移动）、ClayBuildup（黏土塑造）和 DamStandard（画线）笔刷对头发、胡子进行归

塑造头部 1.mp4

塑造头部 2.mp4

纳性的塑造。注意大空间变化的层次感和头发的动感。塑造过程如图 5.2.3 所示。

进一步深入塑造，对鼻子、眼睛、嘴巴、头发等进行刻画。注意，刻画是以保留和加强大的体积关系为前提的，不能因为刻画而打乱了形体的体块关系、空间关系和节奏感。表情要做得自然、生动。效果如图 5.2.4 所示。

制作过程中，如遇到面分布不均匀（如嘴唇、鼻梁侧面、头发等处）的问题，可以通过按住 Ctrl 键，用笔刷在视图空白处框选一次来解决。

5.3 调节人体动态和比例

前面制作人体和头部时，塑造得比较自由，现在来看会发现目前的人体有一些比例和动态上的问题，如头部的动态不对、头大了点、腿和脚的角度还有问题等。对于传统的泥塑来说这是大问题，可能要拆掉有问题的地方重做，而对于数字雕塑来说调整就简单了。

图　5.2.2

图　5.2.3

调节人体动态和比例 .mp4

调节人体动态和比例 .ZPR

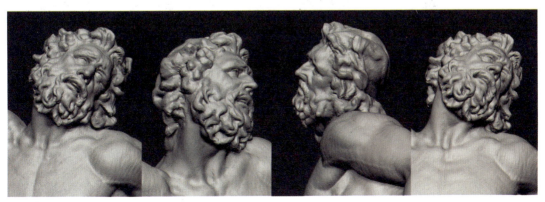

图　5.2.4

在第 4 章讲过基本的调节动态的方法，但仅讲了对物体整个进行旋转或缩放。如果是同一个物体中的不同部分，如头或腿，就要配合使用遮罩进行调整。方法如下。

例如，遇到角度不对的问题，如小腿动态，可以通过旋转小腿解决。如图 5.3.1 所示，按住 Ctrl 键，单击笔刷按钮，选择其中的 MaskLasso（套索遮罩）笔刷，从侧面将小腿遮罩。然后在按住 Ctrl 键的同时，用笔刷在模型上多次单击，使遮罩边缘模糊。模糊的遮罩边缘会在旋转小腿后产生柔和自然的变形效果。按住 Ctrl 键，用笔刷在视图空白处单击，反向遮罩，也进行数次模糊。

选择工具架中的"旋转轴"工具，并关闭其右侧的"3D 通用变形操纵器"按钮，如图 5.3.2 所示，用笔刷从膝盖处拖动到脚踝，画出操作线。用笔刷按住脚踝处橙色圆环中心的红色圆环并向右拖动，小腿将围绕膝盖处橙色圆环旋转，从而改变雕塑的动态。用同样的方法旋转胳膊、大腿、头、腰部等任何需要调整的地方。

注意：打开和关闭"3D 通用变形操纵器"按钮，可使"移动轴""旋转轴"和"缩放轴"工具进入不同的使用方式。

例如，遇到形体短了的问题，如大腿处，可通过拉长大腿解决。如图 5.3.3 所示，按住 Ctrl 键用 MaskLasso（套索遮罩）笔刷从大腿中部选择小腿部分遮罩，并在按住 Ctrl 键的同时，用笔刷在模型上多次单击，模糊遮罩边缘。按住 Ctrl 键，用笔刷在视图空白处单击，反向遮罩，也进行数次模糊。接着打开选择工具架中的"移动轴"工具，将笔刷从大腿根处拖动到膝盖，画出操作线。然后用笔刷按住中间橙色圆环

图 5.3.1

图 5.3.2

中心的白色圆环并向下拖动，大腿被拉长。

例如，遇到比例不对的问题，如头部过大，可通过缩小头部解决。如图 5.3.4 所示，按住 Ctrl 键用 MaskLasso（套索遮罩）笔刷选择遮罩头部，并在按住 Ctrl 键的同时，用笔刷在模型上多次单击，模糊遮罩边缘。按住 Ctrl 键，用笔刷在视图空白处单击，反向遮罩，也进行数次模糊。接着打开选择工具架中的"缩放轴"工具，将画笔从脖子处拖动到超出头顶，画出操作线。然后用画笔按住顶端橙色圆环中心的红色圆环并向下拖动，将头部缩小到适当比例。

也可使用"移动轴"和"旋转轴"对头部进行位置和角度的调节。

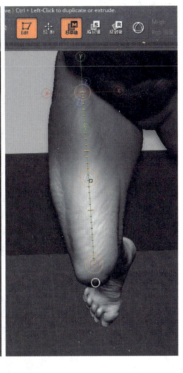

5.4 多边形组

在上一节中为了调节动态和比例，需要经常对物体的不同部分进行遮罩，操作起来费时费力。如果模型有了合适的分组，遮罩起来就会非常快捷。本节就来学习如何给物体分组。

在 ZBrush 软件中，"多边形组"是指一个物体中以不同颜色区分的不同部分。如图 5.4.1 所示，当打开 PolyF 按钮时，物体的颜色就会显示出来。一个颜色代表一个组。如果物体只有一个颜色，也就是说它只有一个组，或

图 5.3.3

图 5.3.4

多边形组 .mp4

者说它没有分组。

注意：PolyF 按钮上有两个小按钮，单击关闭或打开它们会产生不同的显示效果。Line：显示或不显示模型上的黑色线。Fill：显示或不显示颜色色块。

在 ZBrush 软件中，组最主要的作用就是辅助选择。当选择的物体带有多个"多边形组"时，按住 Ctrl+Shift 组合键，用笔刷单击模型，被单击的多边形组留下，未被单击的组暂时隐藏。这在第 4 章中"无遮挡的雕塑创作"一节曾讲过。

给模型分组的方法很多，最快捷的方法是通过遮罩分组。如图 5.4.2 所示，按住 Ctrl 键，单击笔刷按钮，选择其中的 MaskLasso（套索遮罩）笔刷，对拉奥孔的左腿进行遮罩，然后按 Ctrl+W 组合键，即可对左腿进行分组。

当需要对左腿进行遮罩时，可按住 Ctrl+Shift 组合键，用笔刷单击左腿，即可只显示左腿。接着按住 Ctrl 键，用笔刷在视图空白处单击，对左腿遮罩。最后按住 Ctrl+Shift 组合键用笔刷在视图空白处单击，显示出模型的其他部分。这时就将左腿遮罩了。操作看似复杂，

图 5.4.1

图 5.4.2

但熟练后操作起来会非常快捷。

ZBrush 软件中还有一些工具可用来创建组，它们在菜单"工具"→"多边形组"子菜单中，如图 5.4.3 所示。工具众多，其中的"自动分组""可见组""按法线分组"最为常用。

第5章 数字泥土制作人体雕塑

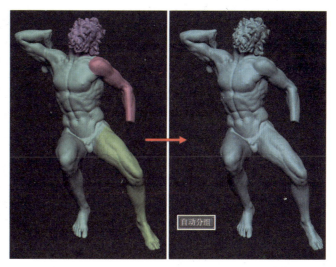

图 5.4.3

图 5.4.4

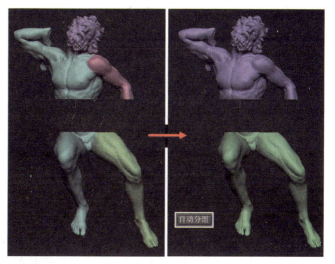

图 5.4.5

自动分组：单击该按钮后根据物体相连的部分分组，每部分分成一个组。如图 5.4.4 所示，当物体整个是一个相连的部分时，单击"自动分组"按钮后，整个人体变成一个组。

如图 5.4.5 所示，当物体中间有部分被隐藏，将物体分成两部分时，单击"自动分组"按钮后，各个相连的部分会分成两个组。

可见组：单击该按钮后，不管模型是否相连，模型可见的部分统一分成一个组。效果如图 5.4.6 所示。

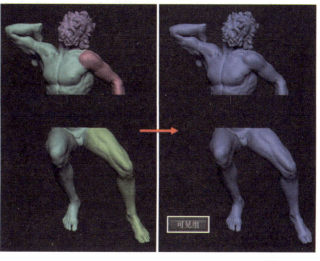

图 5.4.6

119

按法线分组：单击该按钮后，根据模型各部分不同的朝向和"最大角度容差"参数（按钮右侧）对模型进行分组。效果如图 5.4.7 所示，上、下、左、右、前、后不同朝向的面分成了不同的组。该按钮对转折棱角大的物体才有效果。

对于拉奥孔人体来说，如果要频繁调节头、胳膊和腿，就可以用以上分组的方法对人体不同部分分组，以便快速地选择并遮罩。

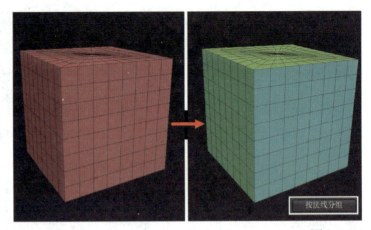

图 5.4.7

5.5 切开右臂的方法

拉奥孔雕像的右臂从肩膀处断裂，并有严重的损伤。在临摹中为了表现这种断裂的效果，可以使用笔刷将其切开。在第 4 章中"剪切笔刷"一节讲过一套 Trim（剪切）笔刷。可以选择人体模型的子工具，然后单击菜单中"工具"→"子工具"→"复制"按钮对人体进行复制。然后使用 TrimCurve（曲线剪切）笔刷沿手臂断裂处分别切掉左右两部分，这样就得到切开时的效果，如图 5.5.1 所示。再稍加雕刻塑造，即可得到自然的效果。

这里重点学习另一种方法，即使用 Slice（切开）笔刷并配合使用 DynaMesh（动态网格）的方法。Slice 笔刷在笔刷面板中有 3 个，如图 5.5.2 所示，分别是 SliceCirc（圆形切开）、SliceCurve（曲线切开）和 SliceRect（方形切开）笔刷。

要使用它们，首先应在笔刷面板中选择其中之一，会弹出如图 5.5.3 所示的提示面板，这是告诉我们现在该笔刷已经

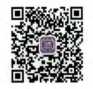

切开右臂的方法 .mp4

图 5.5.1

图 5.5.2

图 5.5.3

图 5.5.4

图 5.5.5

选中，按住 Ctrl+Shift 组合键将调出并使用它。单击"确定"按钮关闭提示面板。

使用 SliceCirc（圆形切开）、SliceCurve（曲线切开）和 SliceRect（方形切开）笔刷，可以在模型上切出对应形状的线条，并自动分配不同的多边形组，但模型本身并不会分开，效果如图 5.5.4 所示。

下面讲解切开并分开手臂模型的方法。首先选择拉奥孔人体模型，然后按 Ctrl+W 组合键，将物体分成一个组。然后在笔刷面板中选择 SliceCurve（曲线切开）笔刷，按住 Ctrl+Shift 组合键用笔刷在要切开的两处位置分别画出直线。

图 5.5.6

按 Shift+F 组合键打开 PolyF 按钮，观察切线后的效果，如图 5.5.5 所示。注意头上有一些头发处在切割的延长线上，也被一起分配了多边形组。为了避免这个情况，可以先将头部遮罩，然后再切开。

单击打开菜单中的"工具"→"几何"→DynaMesh（动态网格）→"组"按钮，如图 5.5.6 所示，然后按住 Ctrl 键，用笔刷在视图空白处框选，对模型进行一次动态，这时不同组的部分会自动分开成单独的物体。

如图 5.5.7 所示，在笔刷面板中单击 SelectRect（矩形选择）工具。

然后按住 Ctrl+Shift 组合键，用笔刷单击中间黄色组，将其选出并观察，可看

到是一个独立完整的物体。按住 Ctrl+Shift 组合键，用画笔在视图空白处框选，反向选择，可看到身体和胳膊也已经变成独立的物体。效果如图 5.5.8 所示。

按住 Shift 键，调出 Smooth（光滑）笔刷对切口边缘进行平滑，然后使用 ClayBuildup（黏土塑造）、Move（移动）笔刷对切口边缘进行塑造。最终完成效果如图 5.5.9 所示。

5.6 塑造二号人体

塑造二号人体 .mp4

拉奥孔的两个儿子的塑造过程和拉奥孔相同。本节以雕像右侧的大儿子为例，简要讲解其制作过程。大儿子的雕塑原作效果如图 5.6.1 所示。

首先确认拉奥孔人体文件已经打开，然后按图 5.6.2 所示单击"工具"按钮，选择球体，接着单击"生成 PolyMesh3D"按钮，将球体转化成一个名为 PM3D_Sphere3D 的球体，这个球体才能被画笔塑造。

在工具中重新选择拉奥孔雕塑文件，如图 5.6.3 所示，单击"子工具"→"插入"按钮，在弹出的面板中选择 PM3D_Sphere3D 球体。"插入"和之前用过的"追加"作用相同，都是将另一个 3D 物体加入到现在的模型文件中，唯一的区别是："追加"是将新物体放在子物体列表的最后一个，而"插入"是将新物体放在选中的子物体的下面一个。

添加进来之后，使用"移动轴"工具，打开"3D 通用变

图 5.5.7

图 5.5.8

图 5.5.9

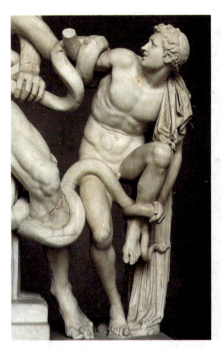

图 5.6.1

图 5.6.2

形操纵器"按钮,将球体移动到正确的位置。接着如图5.6.4所示,单击"工具"→"几何"→DynaMesh→DynaMesh按钮,将球体转化成动态网格物体,然后使用Move(移动)笔刷拉扯塑造胸腔造型。

为了避免已经做好的其他物体遮挡视线,可以打开"孤立"按钮,让其他物体暂时隐藏,或打开"透明"按钮,让其他物体暂时变成透明状态。

使用DamStandard(画线)笔刷画出身体中线,然后使用Move(移动)、ClayBuildup(黏土塑造)和DamStandard(画线)笔刷塑造躯干的造型,过程如图5.6.5所示。

由于人物是弯着腰向前探身的,胸腔和盆骨之间有一个明显转折。使用ClayBuildup(黏土塑造)笔刷塑造腹部和腰部。虽然在塑造演示时是以不同的肌肉来下笔塑造的,但心中要有整体概念,要注意控制大形体的节奏和体量。

上半身大体塑造好后,按住Ctrl键用笔刷在盆骨右腿处画出大腿圆形遮罩,然后按住Ctrl键用笔刷在视图空白处单击一次,将遮罩反向,如图5.6.7所示。接着使用Move(移动)笔刷拉出大腿。按住Ctrl键用笔刷在视图空白处框一下,对模型动态一次,使扯出的大腿布线均匀化。然后使用Move(移动)、ClayBuildup(黏土塑造)和DamStandard(画线)笔刷塑造大腿和臀部。

图 5.6.3

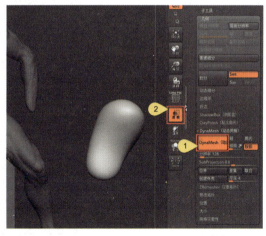

图 5.6.4

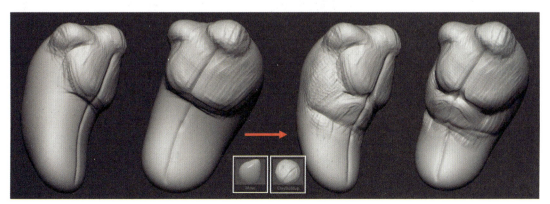

图 5.6.5

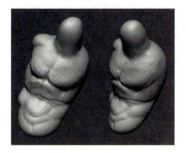

图　5.6.6

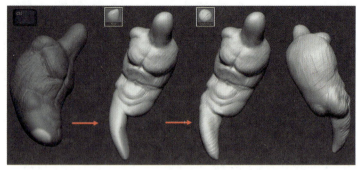

图　5.6.7

以同样的方式拉出小腿和另一条腿,并使用雕刻笔刷塑造,过程如图5.6.8所示。

在使用笔刷塑造右脚时,由于和左腿距离很近,笔触会影响到左腿。遇到类似问题,可以按住Ctrl键,用笔刷框选左腿将其遮罩。如图5.6.9所示,这样一来,再去塑造右脚时就不会影响到左腿了。

使用和制作腿部相同的方法,对肩膀处进行遮罩,反向遮罩后用Move笔刷撤出。按住Ctrl键用笔刷在视图空白处框一下,对模型动态一次,然后用笔刷塑造。过程如图5.6.10所示。

头部的塑造与第4章的做法如出一辙,过程如图5.6.11所示。塑造过程中,如发现头部的动态和大小不对,可使用5.3节"调节人体动态和比例"中讲的方法,随时进行调节。

另一个人物也如此法制作,最终效果如图5.6.12所示。

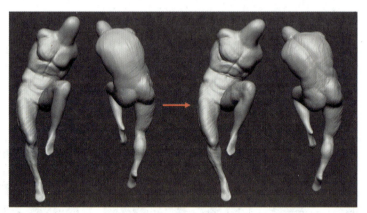

图　5.6.8

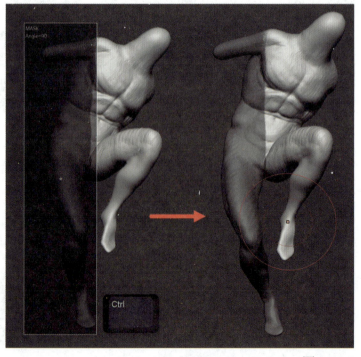

图　5.6.9

第5章 数字泥土制作人体雕塑

5.7 布料的塑造

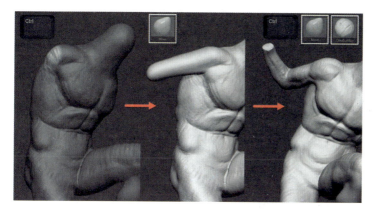

图 5.6.10

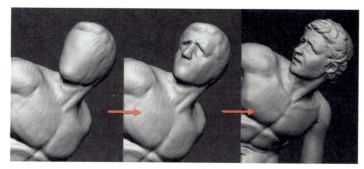

图 5.6.11

图 5.6.12

布料的塑造 .mp4

布料的塑造 .ZPR

这一节以图 5.7.1 所示的布料物体为例讲解演示。拉奥孔这件雕像中的布料都不是穿在身体上的，相对独立，所以在制作中不仅要注意疏密和松紧的变化，还要注意整个趋势和走向、与人体之间的关系。

第 4 章曾讲过布料的塑造方法，主要是用 ClayBuildup（黏土塑造）笔刷塑造，然后用 Smooth（光滑）笔刷光滑表面。本节中的布纹非常直顺，改用 Standard（标准）笔刷的方法来制作。

在制作中仍然可以使用数字泥土的方式制作。首先在模型文件中加入一个球体并打开 DynaMesh 按钮，具体过程可参看 5.6 节的前 4 步。然后使用遮罩、"移动轴"和 Move（移动）笔刷将球体塑造成布料的大形。过程如图 5.7.2 所示。

按住 Ctrl+Shift+Alt 组合键，用笔刷从侧面框选布料的前半部分，将其隐藏。然后选择 Standard（标准）笔刷，如图 5.7.3 所示，单击"笔触"→LazyMouse（懒

125

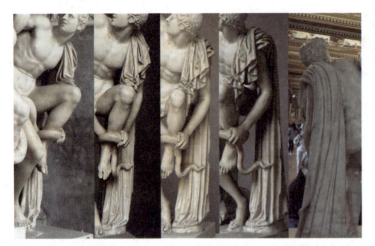

图 5.7.1

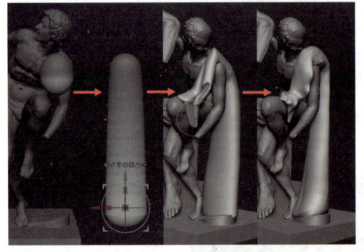

图 5.7.2

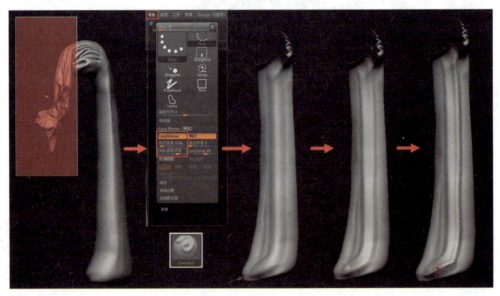

图 5.7.3

鼠）→ LazyMouse 按钮，设置"延迟半径"参数为 100；延迟步进为 0.04，用笔刷在比例中间自上而下画一笔，可以看到笔触后会有一个长长的红色线条，它可以稳定笔刷，画出流畅无抖动的线条。接着稍微缩小笔刷半径，按住 Alt 键在上一笔的中心自上而下地画一笔，让中心凹陷下去，形成皱纹的大形。最后用更小的笔刷尺寸在皱纹一侧的边缘处再次自上而下绘制一笔，让皱纹更凸起。

使用 Standard（标准）笔刷，打开 37 号 Alpha，如图 5.7.4 所示，按住 Alt 键在皱纹中间凹陷处画一笔，使两边的布纹更突出、更自然。然后使用 Move（移动）笔刷在图中指示的位置移动皱

第5章 数字泥土制作人体雕塑

图 5.7.4

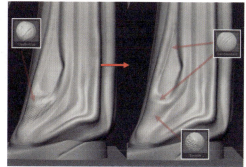

图 5.7.5

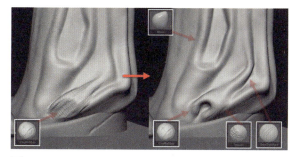

图 5.7.6

图 5.7.7

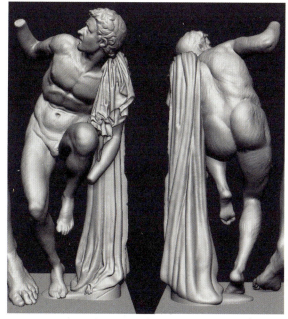

图 5.7.8

纹,形成布纹转折。

使用 Standard(标准)和 ClayBuildup(黏土塑造)笔刷在图 5.7.5 中的位置进行塑造,然后按住 Shift 键调出 Smooth(光滑)笔刷,在笔痕上涂抹将其磨平,形成自然的布纹效果。最后使用 DamStandard(画线)笔刷刻画布纹凹缝处和布纹顶起来的棱角感。

造型和比例不准确的布纹,可以使用 Move(移动)笔刷将其移动调整,并使用 ClayBuildup(黏土塑造)、Smooth(光滑)、DamStandard(画线)笔刷塑造布纹细节,如图 5.7.6 所示。

用 Standard(标准)笔刷画出左侧的布纹,如图 5.7.7 所示。如果画出的布纹凸起的体量不够,可以在画出后(不能有其他操作)马上按键盘上的数字键 1 键,1 键是对上一次的重做。这样可以在原始的笔触上再雕一笔,以加大力度。然后使用 ClayBuildup(黏土塑造)塑造出布纹凹陷。

用上述方法对其他布纹也进行塑造。最终制作好的效果如图 5.7.8 所示。

127

5.8 管道画笔制作巨蟒

使用球体拉扯制作蟒蛇这样圆滑管道状物体是很困难的，可以利用 ZBrush 软件中的管道笔刷来轻松构建蟒蛇的身体。

常用的管道笔刷有 3 个，都在笔刷面板中，如图 5.8.1

管道笔刷制作巨蟒 .mp4

图 5.8.1

图 5.8.2

所示，分别是 CurveMultiTube（曲线多重管道）、CurveTube（曲线管道）和 CurveTubeSnap（曲线管道吸附）笔刷。

CurveMultiTube（曲线多重管道）笔刷：可以在模型表面连续画出多条管道模型。曲线管道的起点会吸在笔刷点中的表面上，画出的管道在视图平面上。管道截面较方。

CurveTube（曲线管道）笔刷：可以在模型表面画出一条管道模型。曲线管道的起点会吸在笔刷点中的表面上，画出的管道在视图平面上。管道截面较圆。

CurveTubeSnap（曲线管道吸附）笔刷：可以画出完全吸附在模型表面上的曲线管道。管道截面较方。

3 种画笔的效果如图 5.8.2 所示。

注意：这些管道画笔都只能画在没有细分级别的模型上。如果选择的模型有细分级别，如图 5.8.3 所示，画的时候会弹出提示面板。

目前的雕塑已经做好了部分蟒蛇模型，下面以较长的蟒蛇身体为例讲解相关技法。选择 3 号人体（没有细分级别），并选择 CurveTube（曲线管道）笔刷，设置适当的"绘制大小"值，然后如图 5.8.4 所示，从人体大腿下开始，一笔画到拉奥孔胯下的位置。然后用笔刷按住管道中心的曲线拖动（画笔圆圈会变成蓝色），改变管道的形状，将管道右端和另一条蟒蛇的身体缠绕，效果如图 5.8.4 所示。

将笔刷放在右侧管道终点处，和终点离开一点距离，这时笔刷和终点间出现红色的连线，就可以接着绘制，将管道延长至拉奥孔左腿关节后，如图 5.8.5 所示。

如图 5.8.6 所示，继续延长管道，沿拉奥孔小腿转圈绘制。一次性很难画好，需要旋转视角，多次延长画出管道，并用

图 5.8.3

第5章 数字泥土制作人体雕塑

画笔按住管道中心的曲线拖动，调节好造型。

以这种方法画出整个管道，如图 5.8.7 所示。蟒蛇的尾巴应该再细一点。

单击菜单中"笔触"→"曲线修改器"→"大小"按钮，用笔刷在管道中心的曲线上单击，会发现管道变成一头粗一头细的效果，但方向颠倒了。单击"曲线衰减"按钮，打开图表，调节成图 5.8.8 所示的效果。

用笔刷再次单击管道中心的曲线，效果如图 5.8.9 所示，蟒蛇变成了开头粗、尾

图　5.8.4

图　5.8.5

图　5.8.6

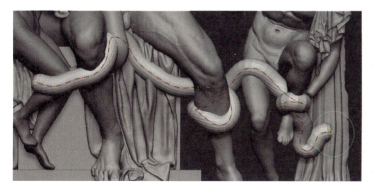

图　5.8.7

图　5.8.8

129

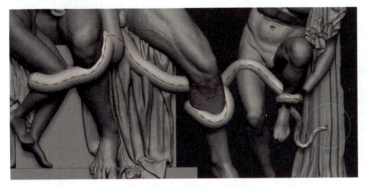

图 5.8.9

图 5.8.10

图 5.8.11

巴细，达到了想要的效果。

由于选择的是3号人体绘制的蟒蛇，所以现在人体和蟒蛇在同一个子工具物体层中，最好将其拆分成两个子工具层。如图5.8.10所示，单击"工具"→"子工具"→"拆分"→"分割未遮罩点"按钮，将蟒蛇的身体拆开成单独的一个子工具。

拆开后如图5.8.11所示，可以看到3号人体中的蟒蛇被拆分成单独的一个子工具层。

选择蟒蛇子工具层，确认"工具"→"几何"→

DynaMesh→DynaMesh按钮已经打开。接着按住Ctrl键用笔刷在视图空白处框一下，对模型动态一次，使布线密度增加，方便接下来塑造细节。按住Shift键调出Smooth（光滑）笔刷，在蟒蛇身上涂抹将其磨平，然后使用DamStandard（画线）笔刷并按住Alt键，在蛇身上雕出凸起的线条，增加棱角感，完成制作。效果如图5.8.12所示。

以同样的方法制作出另外两条蟒蛇。蟒蛇的头部用塑造笔刷制作即可，较简单，这里不再赘述。最终完成的

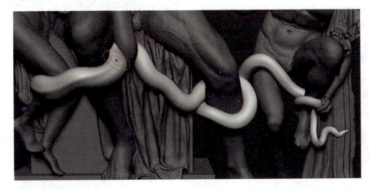

图 5.8.12

蟒蛇效果如图 5.8.13 所示。

管道笔刷不仅可以用于制作蟒蛇，也常用于制作人体的四肢、树干、电线、鞋带等，方便实用，是构建形体的重要工具。

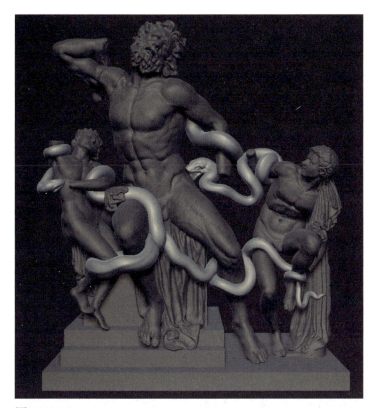

图 5.8.13

5.9 手的制作和共用

拉奥孔雕像中一共有 3 只手，如图 5.9.1 所示。可以制作好其中一只，然后复制出另外两只，调节其动态和造型特征，得到最终形态各异的手。这种创作方式体现了数字泥土的"虚拟性"特征，也体现了本书第 2 章提到的"模块化创作"思想。

首先制作拉奥孔的手。手的制作在第 4 章有详细的讲解和视频演示。如图 5.9.2 所示，首先在模型文件中加入

图 5.9.1

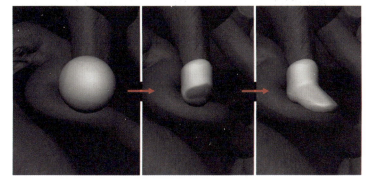

图 5.9.2

手的制作和共用 .mp4

手的制作和共用 .ZPR

一个球体并打开 DynaMesh 按钮，具体过程可参看 "5.6 节塑造二号人体" 的前 4 步。使用 Move（移动）笔刷将其塑造成手腕的形状。接着按住 Ctrl 键用笔刷在手掌根儿处画出长条形遮罩，反向遮罩后用 Move（移动）笔刷拉出手掌构造。按住 Ctrl 键用笔刷在视图空白处框一下，对模型动态一次，使布线均匀后，用 ClayBuildup（黏土塑造）笔刷塑造造型。

同样用遮罩和 Move（移动）笔刷，分别制作出手指的大形，过程如图 5.9.3 所示。

使用 ClayBuildup（黏土塑造）、Smooth（光滑）、DamStandard（画线）等笔刷塑造手指形体，尤其注意关节处骨骼造型的塑造。发现大形体不准确，用 Move（移动）笔刷拉宽手型，塑造出紧握蟒蛇的感觉。过程如图 5.9.4 所示。

手做好之后，单击 "工具"→ "子工具"→ "复制" 按钮复制另外一个手。然后使用 "移动轴" 工具，如图 5.9.5 所示，打开 "锁定" 按钮，将轴移动到手的中心（如果已经在中心请忽略本步骤），接着将复制的手移动到二号人体手的正确位置上，并缩放到正确比例、旋转到正确的角度。

按住 Ctrl 键对手指进行遮罩，如图 5.9.6 所示，接着用笔刷在模型上多次单击，对遮罩边缘进行模糊。反向遮罩后，使用 "旋转轴" 工具，并关闭 "3D 通用变形操纵器"，从手

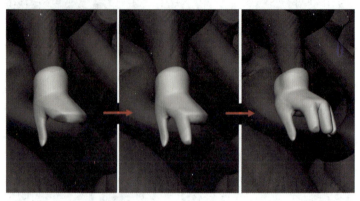

图　5.9.3

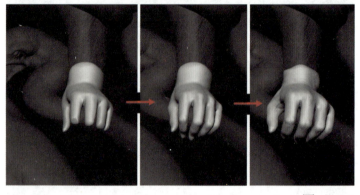

图　5.9.4

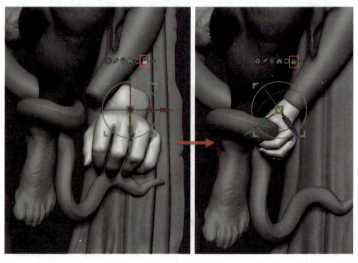

图　5.9.5

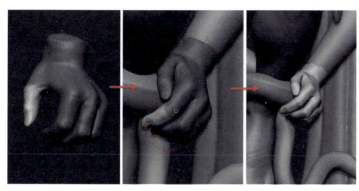

图 5.9.6

图 5.9.7

指关节处画出操纵器,并按住末端的圆环中心拖动,旋转手指调节动态。每根手指都调节好后,用笔刷塑造造型,完成二号人物手的制作。

拉奥孔这件雕像上存留的 3 只手恰好都是左手。如果需要一只右手,可以先复制一只做好的左手,然后如图 5.9.7 所示,单击"工具"→"变形"→"镜像"按钮(注意按钮右侧有 X、Y、Z 3 个小按钮,仅打开 X 即可),对这只左手在 x 轴向上镜像,它就变成了一只右手。

5.10 Sculptris Pro 局部细化模型

Sculptris Pro 局部细化模型 .mp4

Sculptris Pro 是 ZBrush 2018 版增加的功能,可以给模型局部增加细节。它和 DynaMesh 配合使用是一个非常好的制作数字雕塑的方式。Sculptris Pro 系统与 DynaMesh 产生均匀拓扑密度的方式不同。它允许你在模型局部创建精细的细节或粗略的形状,只需调整绘制大小。打开 Sculptris Pro 功能后,"绘制大小"参数将影响当前画笔雕刻位置的网格镶嵌密度。如图 5.10.1 所示,一个大的笔刷尺寸将会使雕刻到的位置网格布线变得稀疏;而一个小的笔刷尺寸将创建一个密集的或非常密集的布线。

打开工具架上的 Sculptris Pro 按钮就可以打开该功能,按钮如图 5.10.2 所示。打开后,支持该功能的笔刷都会受到影响,雕刻时都会对笔触位置模型的布线进行细分或减少。要注意的是,部分笔刷是不支持这个功能的,如常用的 Move 移动笔刷,故此 Move 笔刷状态下选择时无法打开 Sculptris Pro 按钮。

图 5.10.1

接下来使用Sculptris Pro功能来深入细化拉奥孔的头部。目前拉奥孔头部造型还是比较好的，但看起来比较粗糙，拉近看有很多"马赛克"，这是由于头部的布线还比较少，需要更多的面，这时就可以使用Sculptris Pro来对其进行局部细分。

首先选择ClayBuildup（黏土塑造）笔刷，接着打开工具架中的Sculptris Pro按钮，调整一个较小的"绘制大小"参数，用小笔在模型上雕刻塑造，增加模型细分的同时塑造出细腻的造型。在雕刻一开始，最好打开线框显示按钮看一下雕刻后的布线密度，密度适当即可，太密也会影响塑造。

如果对造型已经基本满意，可以只增加网格密度而不太多地影响造型。方法是按住Shift键调出Smooth（光滑）笔刷，调小笔刷尺寸和Z强度，在鼻子和头发上涂抹，会看到这些地方被细分，且变得更光滑了，"马赛克"消失。接着可以使用雕刻塑造的笔刷塑造一下，效果如图5.10.3所示。用这种方式深入刻画，直到完成。

Sculptris Pro目前还有一些使用限制，在使用时要注意。主要限制如下。

① 只能在没有细分级别的模型上使用。

② 无法在部分隐藏的模型上使用。

③ 不支持DragRect（拖扯矩形）和DragDot（拖扯点）方式的笔触。

④ 不支持Move（移动）类型的笔刷和插入模型类的笔刷。

⑤ 不支持"笔刷"菜单下的自动遮罩功能。

⑥ 使用后模型的UV将被删除。

随着软件的不断改进，这些限制在以后的软件更新中也会逐渐减少和消失。

Sculptris Pro还有几个参数按钮，可以灵活地控制加面或减面的方式。这些参数在"笔触"→Sculptris Pro子面板中，如图5.10.4所示。下面分别了解其作用。

自适应尺寸：默认状态下是打开的。打开状态下，笔刷大小将影响当前笔刷的镶嵌密度。一个大的笔刷尺寸，将会使雕刻到的位置网格布线变得稀疏；而一个小

图 5.10.2

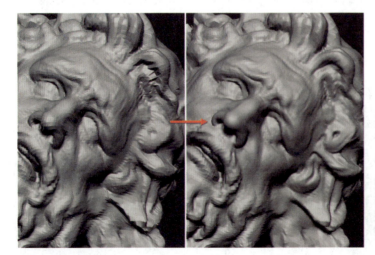

图 5.10.3

图 5.10.4

的笔刷尺寸,将创建一个密集的或非常密集的布线;关闭状态下,镶嵌细分密度不再和笔刷尺寸有关,它将只使用"细分尺寸"和"反细分比率"设置来控制。

关联:关掉后,大尺寸笔刷雕刻模型不再有减少面的效果(Smooth 笔刷除外),而会保持布线不变。也就是说,关掉后雕刻只加面、不减面。

细分尺寸:设置较小的值,雕刻时会增加更多的细分面;设置较大的值,雕刻时会减少细分的面,甚至成为减面效果。

反细分比率:当值很小时,使用光滑笔刷减面的力度很小,基本上不减面。当值很大时,减面力度大。

除了使用上述的 Sculptris Pro 的方式深入刻画外,读者也可以参照第 4 章讲解的深入刻画的方法对《拉奥孔》这件雕像进行深入的塑造。讲到这里,这件雕塑名作《拉奥孔》就全部演示完成,效果如图 5.10.5 所示。

5.11 控制模型数据量

使用 ZBrush 等软件进行雕塑创作时,控制模型的数据量,即控制模型多边形面的数量(又称面数)对数字雕塑制作来说至关重要。数据量太小,会使雕塑看起来非常粗糙,表面很多"马赛克"的面,无法深入塑造细节。这时就需要增加模型多边形面的数量。当使用 ZBrush 软件制作人物众多的大型雕塑作品时,整个雕塑模型的数据量会非常大,也会造成一系列的问题。轻则计算机运行起来非常卡顿,无法流畅制作;重则 ZBrush 突然崩溃,雕塑模型没有保存下来而造成巨大损失。这时就需要对数据量进行减少。

增加和减少面数的方法在本书前面的章节已有所讲解,本节做一下总结。

1. 提高数据量的方法

除了 5.10 节讲解的 Sculptris Pro 功能局部增

图 5.10.5

控制模型数据量 .mp4

加模型面数外,提高数据量的方法常用的还有 3 个,如图 5.11.1 所示。

(1) 提高 DynaMesh 的分辨率:当模型打开 DynaMesh 按钮的数字泥土时,如图 5.11.2 所示,可通过提高"工具"→"几何"→ DynaMesh→"分辨率"参数,并对模型动态一次,即可增加模型面数。优点是操作简单;缺点是模型无细分级别,制作起来灵活性差,且容易造成计算机卡顿。

(2) 增加细分级别:单击"工具"→"几何"→"划分"按钮,如图 5.11.3 所示,对模型进行细分,每细分一次模型的面数就提高 4 倍,并增加一个细分级别。优点是操作简单;缺点是一次性提高 4 倍面数,需要小心控制。而且使用数字泥土制成的模型,其 1 级细分的面数往往过大。

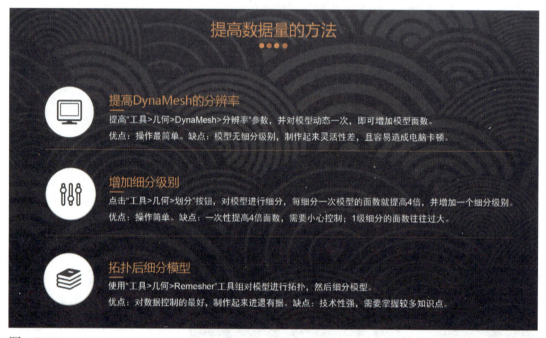

图 5.11.1

图 5.11.2

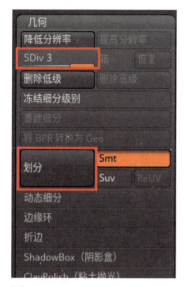

图 5.11.3

图 5.11.4

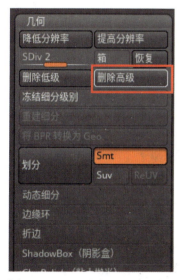

图 5.11.5

关于细分级别的作用，可参看本书 3.16 节的内容。

（3）拓扑后细分模型：使用"工具"→"几何"→ZRemesher 工具组对模型进行拓扑，然后细分模型。优点是解决了上一种方法 1 级模型面数过多的问题，对模型面数控制得最好，细分级

别用起来也最舒服；缺点是技术性强，需要掌握较多知识点。

关于拓扑的方法，可参看本书 4.17 节的内容。

2. 降低数据量的方法

除了上一节讲解的 Sculptris Pro 功能局部减少模型面数外，降低数据量的方法常用的还有 4 个，如图 5.11.4 所示。这 4 种方法的前 3 种分别和提高数据量的方法相对应。

（1）降低 DynaMesh 的分辨率：当模型打开 DynaMesh 按钮的数字泥土时，可通过降低"工具"→"几何"→DynaMesh →"分辨率"参数，并对模型动态一次，即可降低模型面数。

（2）删除高细分级别：在模型倒数第二高细分级别的状态下，单击"工具"→"几何"→"删除高级"按钮，将最高细分级别删除，即可降低模型的面数，如图 5.11.5 所示。

（3）拓扑模型：使用"工具"→"几何"→ZRemesher 工具组对模型进行拓扑，控制好合理的面数，达到降低数据量的目的。

（4）减面大师插件：使用 Zplugin → Decimation Master 工具组对模型数据进行减面。优点是减面后的模型细节保留得很好；缺点是模型数据全部变成三角面结构，几乎无法继续塑造。减面大师的使用方法如图 5.11.6 所示，选择要减面的模型，然后单击 Zplugin → Decimation Master →"当前预处理"按钮。对模型计算完成后，设置"抽取百分比"值（一

般以 10%~20% 为宜）。最后单击"抽取当前"按钮，完成对模型的简化。

当"抽取百分比"值设置为 10 时，抽取后的模型将剩下 10% 的面数，减去 90%。

3. 了解你的计算机极限

每个人计算机的处理能力都是有限的，无论计算机的配置多么好。所以在制作时，不能无限制地对模型细分、细分、再细分。要搞清楚自己计算机的极限在哪里，制作的雕塑模型数据量不要超过或接近这个极限值。要稍微小于这个极限值才是安全的。一旦超过，可能会带来灾难性的后果。

（1）软件极其容易突然崩溃，从而造成数据丢失。如果发生了这样的情况，可在"灯箱"→QuickSave 仓库中找一下，看有没有之前自动保存下来的文件。

（2）存储的文件下次无法打开。即使没有崩溃，文件也保存了下来，但是下次再打开时，由于超出了这台计算机的能力极限，也会无法打开。只有找另一台性能更好的计算机打开。

那么如何了解自己计算机的极限呢？这里讲一个方法。一般而言，目前的计算机能处理的单个子工具的面

数极限在 800 万 ~1200 万面。注意这里说的是"单个子工具"。也就是说，如果你要做更多的面，你可以把雕像切开成多个子工具，每一个都不要超过极限值就可以了，就像制作《拉奥孔》一样，是分成了很多个物体层（子工具）来制作的，而不是做成一个物体层。

接下来打开任意的一个模型，可以是一个球体，然后单击"工具"→"几何"→"划分"按钮，对模型进行多次细分，用笔刷在物体上雕刻，感受雕刻的流畅度。如果流畅就再细分一次，直到雕刻感觉计算机运行变得缓慢为止。如图 5.11.7 所

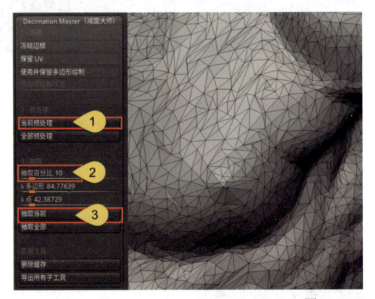

图 5.11.6

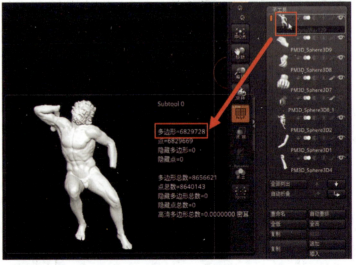

图 5.11.7

示,将画笔指针悬停在模型子物体层的图标上,在弹出的浮动面板中查看"多边形=******"的数值,这个数值就是目前模型的面数,也是计算机的极限值。用不同面数的模型分别做此测试,得到不同的数值后,数值最高的就是这台计算机的极限值。

知道了自己计算机的极限值后,再制作模型,模型的一级细分状态下多边形的面数就要控制好。让模型细分、细分、再细分后能刚好小于极限值。那么一级模型的面数应该是多少呢?这里写出一个公式,你倒推即可,即

一级模型的面数 = 极限面数 ÷4÷4÷…÷4

公式中的极限面数就是测试出的计算机的极限值。除以 4,是因为模型每划分一次,面数就会是原来的 4 倍。

假设一台计算机的极限值是 1000 万面,那么按此公式可计算出一级模型的面数为 9765 或 2441。为了避免细分后太过接近极限值,在制作一级模型时的实际面数应该适当小于算出的数值。

5.12 控制点、边、面的均匀度

控制点、边、面的均匀度.mp4

前面已经反复讲过,要让模型的点、边、面(这里可以理解为布线)均匀,这样在雕刻塑造时会很舒服。其实在制作中,也会希望布线不均匀,且是有目的地控制布线的疏密。

那么模型的布线究竟是要均匀还是要不均匀,这要具体的情况具体分析。一般而言,在使用 DynaMesh(动态网格,也就是数字泥土)塑造大形的阶段,均匀的布线是比较好的。当大形已经做好,到了要拓扑出合理布线时,应该有目的地让造型细节多的地方有更密集的布线,如头、手、脚等地方。造型细节少、形体较平坦的地方本就不需要太多的面,所以布线可以稀疏一些,如身体。

如图 5.12.1 所示,人物头部布线密集,身体稀疏。也就是说,在同样面数的情况下,面被更多地分配给了头部等细节多的位置,使布线更加优化。

除了之前讲解的 Sculptris Pro 功能可以局部控制模型布线的均匀度外,控制布线均匀度的方法常用的还有两个,如图 5.12.2 所示。

(1)DynaMesh 动态一次:当模型是打开了 DynaMesh 按钮的数字泥土时,可通过按住 Ctrl 键,用画笔在视图空白处框选,并对模型动态一次,即可使模型的布线均匀。

(2)拓扑模型:使用"工具"→"几何"→ZRemesher 工具组对模型进行拓扑,拓扑可以让布线变得均匀,也可以有目的地控制布线的疏密分布。

这里以拉奥孔人体为例,讲解如何拓扑出疏密变化的布线。

选择拉奥孔人体模型,单击"工具"→"子工具"→"复制"按钮复制一个,以

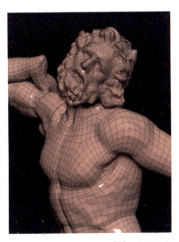

图 5.12.1

图 5.12.2

图 5.12.3

图 5.12.4

密度;值为 2,代表密度比正常密度密集 1 倍;值为 0.5,代表是正常密度的一半,以此类推。

接着选择 Standard(标准)笔刷,如图 5.12.4 所示,关闭 Zadd 按钮,打开 Rgb 按钮。

确认"颜色密度"值为 2,用画笔在模型头部和脚部涂抹成红色,效果如图 5.12.5 所示。如果绘制中有多画的区域想要擦掉,可设置"颜色密度"值为 1,在想擦去的地方涂抹即可。

画好之后,单击"工具"→"几何"→ZRemesher →ZRemesher 按钮,进行拓扑计算。从计算后的结果可以看到,布线已经有了疏密的变化,头和脚的布线密度比身体密。效果如图 5.12.6 所示。

布线做好后,接下来对雕刻的细节进行投影还原。显示出开头复制的人体,如图 5.12.7 所示,单击"工具"→"子工具"→"上移、下移"按钮将其物体层位置调到新布线模型下。将其他物体都隐藏,只显示出这两个人体模型。

选择新布线模型,单击"工具"→"几何"→"划分"

备后面投影细节之用。如图 5.12.3 所示,单击打开"工具"→"几何"→ZRemesher →"使用多边形绘制"按钮。打开后就可以通过在模型表面上绘制颜色来控制拓扑的疏密了。"使用多边形绘制"按钮右侧的"颜色密度"值可以控制将来布线的密度。值为 1,代表正常

第5章 数字泥土制作人体雕塑

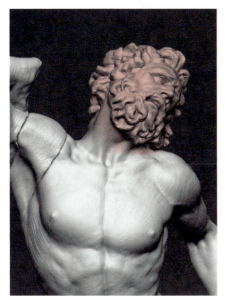

图 5.12.5

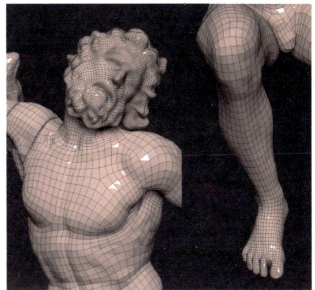

图 5.12.6

图 5.12.7

图 5.12.8

合并多个雕塑文件 .mp4

合并多个雕塑文件
大儿子 .ZPR

按钮 3 次，将其细分到 4 级，这时面数达到并超过原始人体的面数，投影后细节还原会比较好。然后单击"工具"→"子工具"→"投影"→"全部投影"按钮，如图 5.12.8 所示，进行投影，得到布线和细节都很好的模型。

至此，通过拓扑来控制模型布线疏密的方法就讲完了。如果想深入刻画雕像，可以在此模型上进行。

5.13 合并多个雕塑文件

在创作大型群雕时，很难在同一个 ZBrush 文件中

141

合并多个雕塑文件
拉奥孔.ZPR

制作出全部内容。一方面是因为数据量太大,在同一个文件内计算机将无法运行;另一方面是因为群雕人物众多,往往需要多位雕塑家分别制作完成。那么就有一个"合并多个雕塑文件"的问题。

假设我制作《拉奥孔》群雕时,将拉奥孔和大儿子分开制作了,分别保存在不同的文件中。接下来讲解将其合并成一个文件的方法。

首先,打开物体较少的那一个文件("大儿子"文件),如图 5.13.1 所示,单击"工具"→"另存为"按钮,将其存成一个 .ZTL 格式的文件。

图　5.13.1

打开另一个文件(拉奥孔),然后单击"另存为"按钮左侧的"加载工具"按钮,将刚才保存的"大儿子.ZTL"文件打开。这时 ZBrush 同时打开了两个文件,都放置在"工具"菜单下面的工具区内,如图 5.13.2 所示。

选择"拉奥孔"文件,如图 5.13.3 所示,单击"追加"按钮,在弹出的面板中选择"大儿子"文件,这样可以将"大儿子"文件与"拉奥孔"文件合并进来。

要将"大儿子"文件中的所有物体都合并进来,就需要选择"大儿子"文件,然后选择要合并的物体层,再选择"拉奥孔"文件,再单击"追加"按钮,这样重复操作即可。至此本例相关技巧全部讲完。

图　5.13.2

图　5.13.3

本章小结

本章通过讲解演示《拉奥孔》雕像的制作，讲解了数字雕塑软件制作人体雕塑的相关技法。希望读者通过临摹掌握数字雕塑工具的同时，能做到熟练运用、举一反三，将数字雕塑技法用于雕塑的创作中。

本章作业

①跟着课程完整临摹本雕像；②使用数字雕塑工具技法创作或写生一件人体雕塑作品。

第6章 Z球和模块化创作

本章讲解"动态模型"以外的另外两套数字雕塑的构建流程,即Z球和模块化创作,这两块内容既有一定的联系性又相互独立。

6.1 Z球概述

Z球概述.mp4

　　Z球是ZBrush软件中一套独特的雕塑模型构建系统,它通过一些相互连接的球体来构架模型结构,然后可以转化成多边形模型被用于雕刻塑造。Z球使用起来非常高效,可以快速构建形体大形,尤其擅长构建人物、动物、树枝等枝杈结构的物体,且可以方便地旋转调整出不同的造型。图6.1.1是美国ZBrush公司艺术家Pixolator用Z球构建的飞龙。

　　Z球流程是第二套创作数字雕塑的常用流程,如图6.1.2所示。与第4章讲解的第一套流程(即动态模型流程)比较,后3个步骤都是相同的,只是第一步的构建基本造型(类似于泥塑的上大泥)不同。在本流程中使用Z球来构建雕塑的大形。

图　6.1.1

2017年笔者应钱绍武文化艺术中心的邀请，参与到钱先生主持的一些大形雕塑项目，其中笔者大量运用了数字雕塑技术进行雕塑的设计和雕塑稿的制作。图6.1.3是其中的一个小雕塑，设计高度4m左右，由钱绍武文化艺术中心团队设计草图，笔者完成数字雕塑模型的制作并在此过程中深化设计。这件雕塑作品的制作过程就是使用Z球的流程，即首先使用Z球构建马的基本造型，然后转化为模型并雕刻塑造，最后调整成设想的动态和构成，设计材料和渲染出最终效果。如果需要还可以用树脂材料3D打印或CNC雕刻成4m高雕塑实物用于铸造。

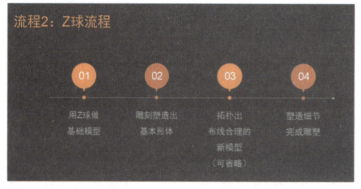

图　6.1.2

图　6.1.3

6.2 Z球的创建

Z球的创建.mp4

1. 基本创建方法

（1）选择工具。如图6.2.1所示，单击"工具"菜单下的当前工具按钮，在弹出的工具面板中选择ZSphere（Z球）。

（2）创建根Z球。用画笔在文档视图中单击并拖动，创建出一个Z球。这个Z球比较特殊，它叫作"根Z球"。然后单击顶部工具架中的Edit（编辑）按钮（也可以按快捷键T），进入编辑模式。效果如图6.2.2所示。注意拖出的Z球应该是中线水平的。

（3）继续创建。确认打开工具架中的"绘制"按钮，如图6.2.3所示，用画笔在根Z球上的任意位置上按住并拖动，可创建出另一个Z球。在一个Z球上可以创建出多个Z球分支。为了看得更清楚，将材质换成了ToyPlastic材质。

注意：新Z球和根Z球之间会有一些"链接球"。"链接球"的中心有一个白色线框箭头，由根Z球指向新Z球，这表明新Z球是根Z球的下级，根Z球是上级。上级Z球也叫作"父级"Z球，下级Z球叫作"子级"Z球。

（4）创建的技巧。用画笔在Z球上的任意位置上拖动（保持按住画笔），然后按

图 6.2.1

图 6.2.2

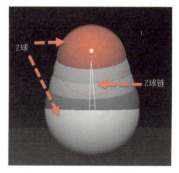

图 6.2.3

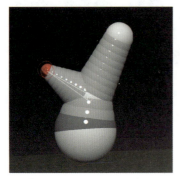

图　6.2.4

住 Ctrl 键并拖动画笔，可使创建出的新 Z 球沿创建出的方向向外移动。

用画笔在 Z 球上的任意位置上拖动（保持按住画笔），然后按住 Shift 键，可以创建出和前一个 Z 球等大的 Z 球。

在一个 Z 球上可以创建出多个 Z 球分支。效果如图 6.2.4 所示。

（5）预览模型。按 A 键，可进入多边形预览模式，查看 Z 球得到的多边形模型效果，如图 6.2.5 所示，可打开 PolyF（线框）显示查看网格情况。再次按 A 键可返回 Z 球编辑模式。

图　6.2.5

（6）插入一个 Z 球。如图 6.2.6 所示，单击链接球可插入一个 Z 球。

（7）删除 Z 球。按住 Alt 键，单击 Z 球可将该 Z 球删除。

2. 对称创建

在创建生物模型时，对称创建是非常必要的，它可以保证左、右两边一致。

（1）重复上一节第一步，重新在工具菜单中选择一个 Z 球，在视图中创建一个新 Z 球。如图 6.2.7 所示，单击"变换

图　6.2.6

图　6.2.7

菜单"→"激活对称"按钮，打开对称（快捷键：X）。在其下选择 x 轴。

（2）用鼠标在 Z 球上拖动可以看到 x 方向上也出现了一个 Z 球，创建出可对称的 Z 球效果，如图 6.2.8 所示。激活对称子菜单中的 X、Y、Z，分别代表了 x、y、z 轴向上的对称，可以根据具体情况选择不同的轴向，也可多选。

（3）重复上一节第一步，重新在工具菜单中选择一个 Z 球。打开"变换菜单"→"（R）（径向对称）"按钮，确定是 x 对称，用画笔在根 Z 球上拖动创建，同时出现了 8 个新的 Z 球，效果如图 6.2.9 所示。新 Z 球的数量受到"径向技术"数值的控制。其上的 x、y、z 方向也决定着对称的方向。

使用以上方法，可以创建出雕塑家自己希望的 Z 球构造，构建雕塑的基本形体框架。

3. Z 球造型库

除了手工创建以外，ZBrush 还自带了一些创建好的 Z 球造型，有人和各种动物造型，它们在"灯箱"→"投影（项目）"→ZSpheres 文件夹内，如图 6.2.10 所示。可通过双击其中的一个 Z 球造型文件将其打开，并且可以在原始的造型上用添加、删除、移动等方式改变 Z 球的构造，以满足雕塑家创作的需要。

图　6.2.9

图　6.2.8

图　6.2.10

6.3 编辑 Z 球形态

创建的过程中需要对 Z 球的构造进行控制，本节就来学习编辑的方法。编辑 Z 球的工具是工具架上的"移动轴""缩放轴"和"旋转轴"。虽然之前已经学习过使用它们对物体的位置、形状、角度的调整，也学习了调节模型动态，但是它们针对 Z 球有不同的用法。

首先，双击打开"灯箱"→"投影（项目）"→ZSpheres 中的 ZSphere_CaveTroll.ZPR 文件，打开后效果如图 6.3.1 所示。

1. 移动 Z 球

如图 6.3.2 所示，使用"移动轴"工具移动 Z 球有以下 3 种不同的用法。

第 1 种：用画笔按住并拖动一个 Z 球。仅该 Z 球被移动。很常用。

第 2 种：用画笔按住并拖动一个 Z 球链（两个 Z 球之间的地方）。可以整体移动 Z 球链连接的子 Z 球，整个手臂的形状变化很大。

第 3 种：按住 Alt 键，用画笔按住并拖动一个 Z 球或 Z 球链，Z 球链上的所有子 Z 球都一起移动，整体形状不变，如想调整这个手臂的位置就用这个方法。很常用。

移动时注意"绘制大小"参数，画笔过大会影响到其他的 Z 球一起移动。

2. 缩放 Z 球

如图 6.3.3 所示，使用"缩放轴"工具缩放 Z 球有以下 3 种不同的用法。

第 1 种：用画笔按住并拖动一个 Z 球。仅该 Z 球被缩放。很常用。

编辑 Z 球形态 .mp4

编辑 Z 球形态 .ZPR

图 6.3.1

图 6.3.2

第 2 种：用画笔按住并拖动一个 Z 球链（两个 Z 球之间的地方）。可以整体缩放 Z 球链连接的子 Z 球，整个手臂的形状缩放，如整个手臂太大想缩小就用这种方式。很常用。

第 3 种：按住 Alt 键，用画笔按住并拖动一个 Z 球或 Z 球链，Z 球链上的所有子 Z 球都一起缩放，但各个 Z 球的位置不变，如手臂太粗想变细就用这种方式。很常用。

和移动相同，缩放时注意"绘制大小"参数，画笔过大会影响到其他的 Z 球一起缩放。

3. 旋转 Z 球

如图 6.3.4 所示，使用"旋转轴"工具旋转 Z 球有以下 3 种不同的用法。

第 1 种：用画笔按住并拖动一个 Z 球，该 Z 球和其下的子 Z 球都围绕这个 Z 球进行旋转。如果要旋转手臂或腿就用这种方法。很常用。

第 2 种：用画笔按住并拖动一个 Z 球链（两个 Z 球之间的地方）。该 Z 球和其下的子 Z 球都旋转，但是以视图平面来旋转的。旋转效果和观看物体的角度相关。很常用。

第 3 种：按住 Alt 键，用画笔按住并拖动一个 Z 球，只有该 Z 球旋转，其他 Z 球都不转动。在后面讲解的模型预览状态时，能看到该 Z 球产生的网格效果是旋转的。

在编辑时，可以按 X 键打开或关闭对称，做出对称或不对称的 Z 球造型。也可以运用 6.2 节中讲述的创建、插入、删除等方法对 Z 球形

图　6.3.3

图　6.3.4

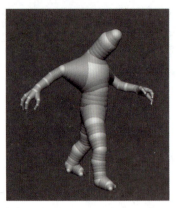

图　6.3.5

体进行改变。图 6.3.5 所示为非对称状态下旋转后的效果。可以打开配套文件中和本节同名的文件查看。

6.4 制作中的注意事项

Z 球还有一些特殊的用法，曾经在几年前 ZBrush 的早期版本有一些作用，但今天不再常用。但是由于在制作中可能被无意中弄出来，如果不了解原因会给制作造成困惑和障碍，故此本节讲解这几个小问题。

这些特殊用法总结起来分为 3 点，即负球、引力球

制作中的注意事项.mp4

和突变网格。

1. 负球

一般情况下创建出的 Z 球都是正球，当使用移动轴工具将一个 Z 球移动到其父 Z 球的内部时，这个 Z 球就变成了透明效果；当使用移动轴工具将一个 Z 球移动到其子 Z 球的内部时，这个 Z 球会变透明。效果如图 6.4.1 所示。

在蒙皮（转换成模型）时，如果选择了"使用经典蒙皮"模式，负球会形成凹陷下去的效果，如图 6.4.2 所示。但在目前主流的"动态网格蒙皮"效果中已经没有了负球的凹陷效果。关于"蒙皮"可参看本书 6.5 节内容。

故此，当遇到有 Z 球变成透明时，不用太在意，因为它

图　6.4.1

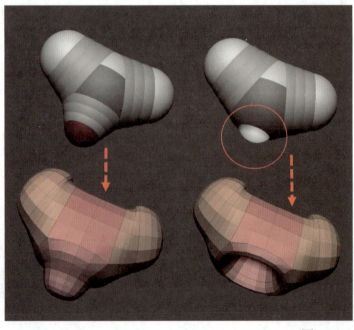

图　6.4.2

对后续的制作没有明显影响。也可以用"移动轴"工具将其移开,就不再透明了。

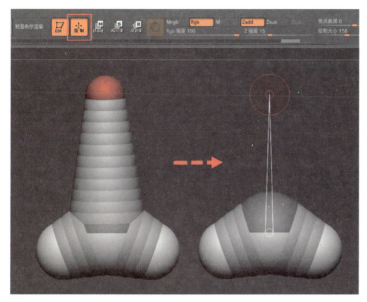

图 6.4.3

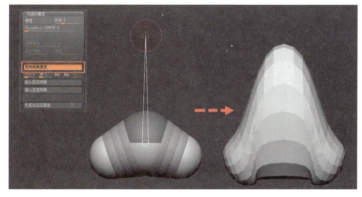

图 6.4.4

图 6.4.5

2. 引力球

当工具架中的"绘制"按钮打开时,按住 Alt 键用画笔单击一个 Z 球链,如果该 Z 球链下只有一个 Z 球,那么这个 Z 球将会转变成引力球。引力球也变成透明状态,效果如图 6.4.3 所示。按住 Alt 键用画笔再次单击该 Z 球链,返回正常状态。

在蒙皮(转换成模型)时,如果选择了"使用经典蒙皮"模式,引力球自身不再有网格体,它会对父级 Z 球产生引力作用,使网格效果产生变化。在 Z 球模式下是看不到引力效果的,只有在预览蒙皮模式下才能看到,效果如图 6.4.4 所示。但在目前主流的"动态网格蒙皮"效果中已经没有了引力球效果。故只需注意这个透明现象即可。关于"蒙皮"可参看本书 6.5 节内容。

3. 突变网格

在 Draw(绘制)模式下,按住 Alt 键用鼠标单击一个 Z 球链时,如果该 Z 球链下的 Z 球还有子级 Z 球存在,那么这个 Z 球链将会转变成突变网格。效果如图 6.4.5 所示。按住 Alt 键用画笔再次单击该 Z 球链,返回正常状态。

在蒙皮(转换成模型)

时，如果选择了"使用经典蒙皮"模式，该 Z 球链将变得透明，并且不再产生网格模型，也不产生引力作用。这时整个网格模型会被从中间分来，看上去成为两个独立的模型，但仍然是一个物体。但在目前主流的"动态网格蒙皮"效果中已经没有了这个效果。故只需要注意这个透明现象即可。

6.5 Z 球转化成模型

在用 Z 球构建出想要的造型框架后，将模型转化成多边形模型，然后就可以用雕刻画笔塑造了。转化成模型的过程在 ZBrush 中叫作"蒙皮"，本节来学习蒙皮的方法。

蒙皮工具的位置在菜单中"工具"→"自适应蒙皮"子菜单内。

"预览"按钮：在构建 Z 球框架的过程中，随时可以按键盘上的 A 键进行蒙皮预览，如图 6.5.1 所示。预览的

模型效果就是将来转化成模型的效果。A 键对应得到的按钮是"预览"按钮。

"密度"参数：控制模型表面的圆滑度。值为 1 或 2 时，模型会有明显的棱角感；模型为 4 或更高时，其表面就变得很圆滑，棱角感消失。效果如图 6.5.2 所示。

"DynaMesh 分辨率"参数：控制模型网格密度。该值的含义和"工具"→"几何"→DynaMesh→"分辨率"参数相同。默认值一般在 128 左右，一般来说是较好的数值。转化后，模型就变成动态网格模型。值越高，转化后的模型面数越多。打开 PolyF（线框显示）按钮就可以看到效果了，如图 6.5.3 所示。

当该值为 0 时，DynaMesh 的转化方式被关闭。转化后的模型将是一个有细分级别的模型，"密度"值等于转化后的细分级别数。对于初学 ZBrush 的读者来说，不推荐这种方式。

图 6.5.1

Z 球转化成模型 .mp4

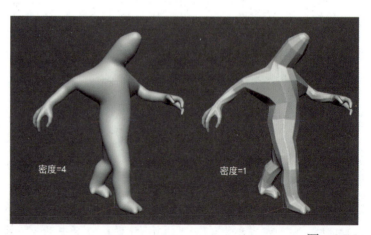

图 6.5.2

"生成自适应蒙皮"按钮：在前面的参数设置适当、A 键预览蒙皮效果满意后，单击该按钮，将 Z 球真正蒙皮转化出一个新的多边形模型，这才是最终需要的模型。新模型在工具菜单下的工具区内，名字前有 Skin_ 前缀的就是，如图 6.5.4 所示。

单击这个模型，模型在视图中出现。然后用第 4、5 章讲解的雕刻塑造的方法去塑造、拓扑、深入塑造，完成雕塑作品。

还有一种早期的蒙皮方式，现在已经不常用了，叫作"经典蒙皮"。当"DynaMesh 分辨率"值为 0，打开"使用经典蒙皮"按钮，"预览"出的模型就与经典蒙皮相关。在这种模式下，能看到 6.4 节讲的负球、引力球和突变网格的效果。但由于这种蒙皮方式较为复杂且容易出错，所以不推荐使用。

6.6 Z 球创作雕塑案例

本节以 2017 年笔者应钱绍武文化艺术中心邀请，参与设计制作的多个系列公共雕塑作品中的一件为例，演示 Z 球在雕塑中的应用。这件作品取材于当地的一个神话传说，表现母子二马过湖的情景，一方面表达当地人不畏艰难的精神；另一方面赞颂母爱。作品设计高度为 4m 左右，数字雕塑稿效果如图 6.6.1 所示。

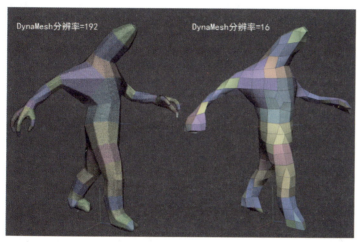

图 6.5.3

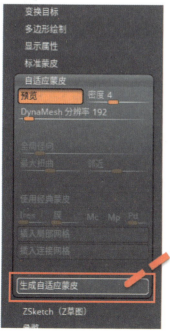
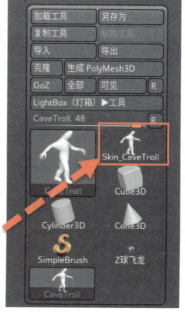

图 6.5.4

Z 球创作雕塑案例 .mp4

马 .ZPR

155

图 6.6.1

图 6.6.2

第6章 Z球和模块化创作

图 6.6.3

这件作品就是使用的Z球的制作流程来制作的，过程如下。

首先使用6.1节1、2步骤的方法创建一个根Z球，然后单击"透视"按钮，打开"地网格"按钮。单击"绘制菜单"→"左右"→"贴图1"按钮，在弹出面板的下方单击"导入"按钮，打开在互联网上下载的马的参考图，如图6.6.2所示。

确认打开了工具架中的"绘制"按钮，按键盘上的X键打开对称。将画笔放在Z球中心（马脖子方向），画笔的两个绿色对称圆圈会合二为一，这时按住拉出一个新Z球。这个Z球会在中轴上，这样画出的模型可以保证左、右两边是对称的。在后腿方向也同样画出一个对称的Z球。效果如图6.6.3所示。

目前Z球是半透明效果，能看清Z球和马造型之间的关系。如果想看清楚Z球，可随时将"绘制"菜单中的"填充模式"改为2。

图 6.6.4

旋转视图，在接近正侧面时按住Shift键，让视图转到正侧面观察。单击"移动轴"按钮，分别移动前后两个Z球到脖子根和臀部，并用"缩放轴"调整各自的大小。效果如图6.6.4所示。

单击"绘制"按钮，在脖子处中心再次画出数个Z球，用"移动轴"和"缩放轴"调整其位置大小。如图6.6.5所示，单击材质按钮，换为PolySkin材质，看起来更像传统的泥土效果。

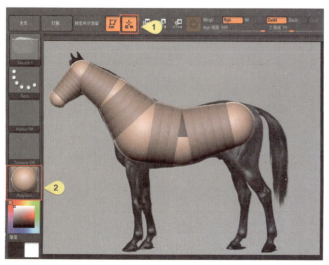

图 6.6.5

157

图 6.6.6

用同样的创建方法，分别创建出马的尾巴和前腿Z球链，效果如图6.6.6所示。

最后创建出后腿和耳朵造型，效果如图6.6.7所示。整个过程就是传统雕塑的上大泥的过程，效率很高。

设置"工具菜单"→"自适应蒙皮"菜单中的"密度"为4、DynaMesh分辨率为256。单击"预览"按钮，可预览模型效果，如图6.6.8所示，最后单击"生成自适应蒙皮"按钮，生成一个真正的多边形模型文件。

图 6.6.7

打开"工具"菜单中的Skin_ZSphere模型，这是刚才生成的新模型。然后使用本书第4、5章讲解的塑造笔刷等塑造技巧对马的形体进行塑造，过程如图6.6.9所示。鬃毛是使用动态球单独制作的。

最后复制一匹马，使用"移动轴""旋转轴"和"缩放轴"调整出两匹马的不同动态和形体比例，完成作品数字稿，渲染图效果如图6.6.1和图6.6.10所示。关于动态的调节方法，可参看本书5.3节的内容。关于渲染，可参看本书第9章的内容。

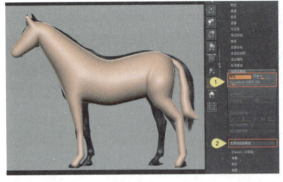

图 6.6.8

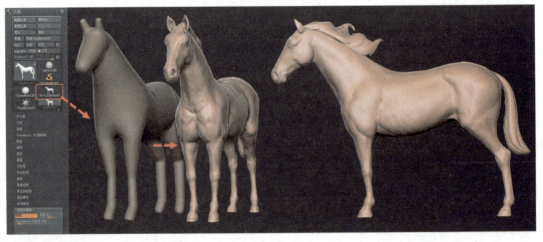

图 6.6.9

图 6.6.10

6.7 木偶的用法

除了 Z 球，ZBrush 中还有一种木偶造型可用于雕塑框架的快速搭建。木偶模型的位置在"灯箱"→"投影（项目）"→ Mannequin（木偶）文件夹中。如图 6.7.1 所示，其中不仅有男女人体木偶，还有狗、大象、青蛙、犀牛等多种其他动物。木偶的本质也是 Z 球，只是被插入了圆柱和球体模型，做成了木偶的外貌。

双击打开其中的 8HeadMan_Ryan_Kingslien.ZPR 文件，这是一个 8 头身的男人木偶。使用"旋转轴"和"移动轴"工具，像编辑 Z 球链一样地编辑它，可快速将其改变动态。然后设置"自适应蒙皮"子菜单中的"DynaMesh 分辨率"值为 0、"密度"值为 2，关闭"使用经典蒙皮"按钮，单击"生成自适应蒙皮"按钮转化成多边形模型并雕刻塑造，完成作品。效果如图 6.7.2 和图 6.7.3 所示。这是生活在

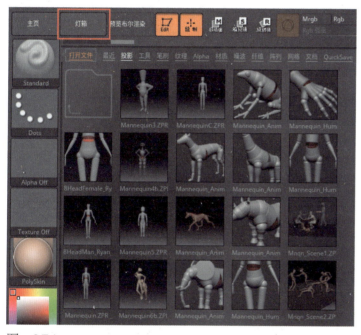

图 6.7.1

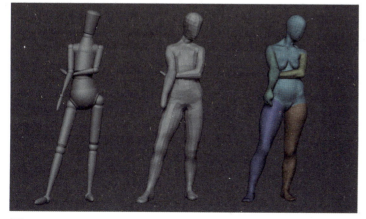

图 6.7.2

木偶的用法 .mp4

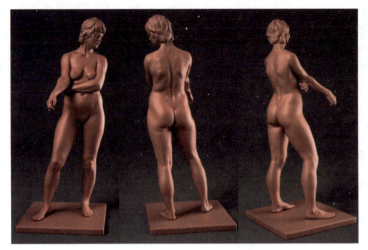

图 6.7.3

加拿大的数字角色艺术家 Djordje Nagulov 的作品。

6.8 模块化创作概述

模块化创作概述 .mp4

模块化雕塑创作是指：根据创作的需求，制作出一些造型要素单元，即"模块"，然后将这些造型单元进行组合、重构、再塑造，创作出新的雕塑作品的方法。例如，在制作本书 6.6 节马的雕塑时，先制作出一匹马，然后用复制、修改的方式做出另一匹马，这就是将马的造型作为一个"模块单元"进行创作的例子。对于多人物的大型群雕创作，或者是同一物体（人物、动物等）不同造型的系列创作来说，模块化的创作方式都是及其有效的。模块化创作不仅可以用于写实雕塑的创作，也可以用于抽象雕塑。

模块化创作是数据化时代的雕塑创作方法。在数字雕塑中，雕塑成为数据。数据是虚拟的，它们可以被轻易地复制、修改和传播。那么作为数字雕塑家，应该善于利用数字雕塑数据化、虚拟化的特点，让其为雕塑创作服务。本节将了解模块化创作的理念，掌握相关的数字雕塑技法。

模块化设计在其他的设计领域已经发展成为一种新的设计思想和新技术，被广泛应用于建筑、工业产品、机床、电子产品、航天航空等设计领域，取得了巨大的成就。由于雕塑创作和设计的一些差异，导致模块化在雕塑领域仍然是个新的课题。

模块化创作的流程如图 6.8.1 所示。主要在前两个步骤中运用了模块化的创作方法。后两个步骤与其他流程相同。

模块化的雕塑创作主要有以下形式：①将整个雕塑作为一个模块构建形体；②将一件雕塑的一部分作为模块构建形体；③将造型制作成雕刻笔刷，用于造型的塑造。

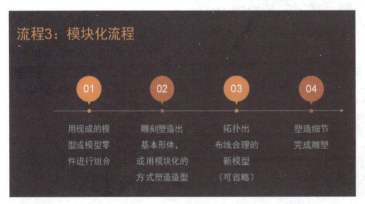

图 6.8.1

6.9 现成模型的利用

图 6.9.1

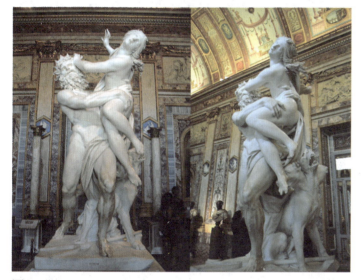

图 6.9.2

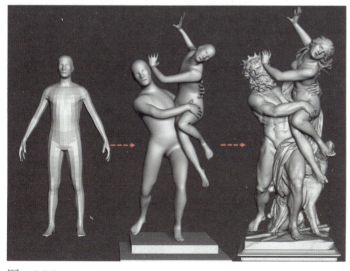

图 6.9.3

模块化雕塑创作的第一种形式就是使用现成模型进行创作。在数字雕塑中，由于雕塑处在数据状态，可以被方便地复制和再创作，雕塑家可以利用这一特点为创作服务。例如，可以将已经做好的人体、几何体、抽象雕塑部件单元等看作一个"模块单元"，构建出新作品。

图 6.9.1 所示为笔者的一个系列创作中的两件，将一个长条形的立方体作为一个模块，然后散布在一个人形上，相互穿插，构建出雕塑作品。这两件作品底层人头的基础模型是同一个，只是改变了不同的动态和比例特征。

另一个例子是巴洛克雕塑大师贝尼尼的 *The Rape of Proserpina*，如图 6.9.2 所示。当笔者在通过临摹它向贝尼尼学习时，也使用了模块化创作思维。

该作品主要由两个人体构成。在临摹制作时，首先使用一个软件里现成的人体基础模型，复制后调节动态，最后用雕刻笔刷雕刻塑造。过程如图 6.9.3 和图 6.9.4 所示。调

现成模型的利用.mp4

节动态和雕刻塑造的方法可参看本书第 3~5 章的相关内容。这种流程相比于动态模型的流程会比较快捷，并不需要从零开始做起。

当创作同一形象的系列作品时，由于系列作品中的一些造型要素是反复出现的，所以模块化创作方式非常有效率。图 6.9.5 和图 6.9.6 所示为笔者的另一个系列的创作，以人和动物的形象组合，表达对人的动物性、人的行为、人的情感的思考。完全使用数字雕塑的方式创作，在完成一件作品后，将其整体复制并修改成同系列的另一件作品。

通过自己制作，或从互联网上搜索下载的方式，可以得到各种人物、动物、植物、建筑、石块等数字模型数据，建立起一个"造型库"，库里都是将来创作可以使用的"形体单元"。这就是前面所说的"大数据"时代的雕塑创作。

接下来学习将这些模型导入到 ZBrush 中的具体方法。单击 ZBrush "工具"菜单下的"导入"按钮，如图 6.9.7 所示。在配套文件中找到并打开 renti kouqiang.obj。这是用来制作 *The Rape of*

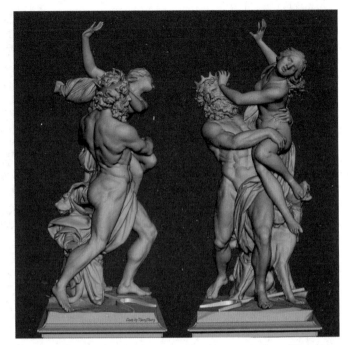

图 6.9.4

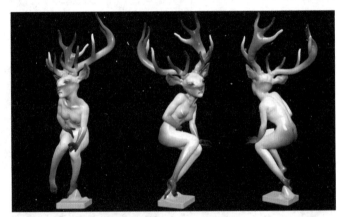

图 6.9.5

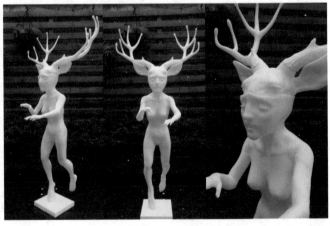

图 6.9.6

第6章 Z球和模块化创作

图 6.9.7

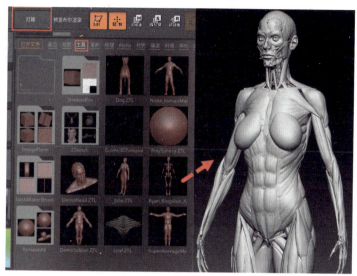

图 6.9.8

renti kouqiang.obj

Proserpina 的基础模型。接着用画笔在视图中拖动，拉出一个人体。最后单击工具架上的 Edit（编辑）按钮。至此成功导入了外来模型。

注意：这个模型的格式是 obj，这是一种所有 3D 软件都可以读取和导出的格式。如 3ds Max、Maya 等软件做的模型可以导出成 obj 格式的文件，并以此方式在 ZBrush 软件中打开使用。

在 ZBrush 的"灯箱"中的"投影（项目）"和"工具"文件夹中也带有很多的现成模型，如图 6.9.8 所示。这些也都可以用于创作中。

6.10 模型零件和插入画笔

模型零件和插入画笔.mp4　　狗的制作步骤.ZPR

在 ZBrush 软件中，可以将做好的雕塑的一部分做成一个"模块单元"，加在其他的造型上，构建出新的作品，如图 6.10.1 所示。这些模型零件可以被制作成一种叫作"插入画笔"的笔刷，用于模块化雕塑创作。

1. 插入画笔的两种用法

ZBrush 软件中有一些自带的插入画笔，每个画笔里都带有多个不同的模型零件。其中有人物零件、机械零件、飞船零件、枪支零件、几何体、齿轮零件等。打开笔刷面板，里面名字以 IMM 和 Insert 开头的笔刷就是插入画笔，如图 6.10.2 所示。选择这些画笔，可以在一个没有细分级别的模型上添加画笔里包含的零件。注意 IMM 画笔图标右上角都有一个数字，这是画笔内包含的零件数量。

1）和动态模型联用

首先在"灯箱"→"投影（项目）"中双击打开 DynaWax128.ZPR 文件，这是之前常用的一个 128 像素的分辨率的动态球。注意它没有细分级别，也就是说，在"工具

163

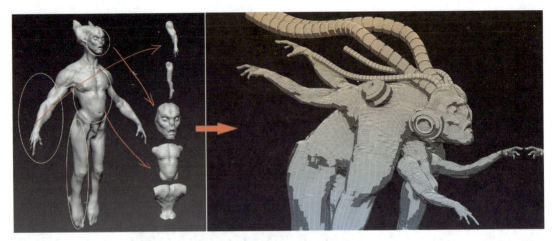

图 6.10.1

图 6.10.2

图 6.10.3

菜单"→"几何"子菜单中，SDiv 呈现灰色状态。

接着单击笔刷按钮，在笔刷面板中选择 IMM BParts 笔刷，如图 6.10.3 所示，会在视图上方出现该插入画笔内包含的各种"零件"。按住零件区并向左拖动，会看到还有更多的零件包含在内。

拖动找到其中的 Hand（手），选择后画笔在球体上拖动，即可在球体上"插入"一双人手模型。效果如图 6.10.4 所示。

观察现在手和球的结合处，发现手和球之间还有少许距离。使用"移动轴"工具移动手，使其手臂完全插入到球体内。然后按住 Ctrl 键，用画笔在视图空白处框选两次，将模型"动态"一次，会看到手和球体已经完全地"融合"在一起。效果如图 6.10.5 所示。

注意：打开 PolyF（线框）显示按钮观察模型动态前后的布线和手部造型的微妙变化。注意和下一种方式去比较。

2）和多边形组联用

重新在"灯箱"→"投影（项目）"中双击打开 DynaWax128.ZPR 文件。按住 Ctrl 键，在球体的两边同时画出一个圆形的遮罩区域。然后按 Ctrl+W 组合键，将遮罩转化为多边形组，如图 6.10.6 所示。

在 IMM BParts 笔刷中选择 Male Head01 模型。然后在红色组上画出人头。注意让脖子口的大小和圆形对应。效果如图 6.10.7 所示。

按住 Ctrl 键，用画笔在视图空白处框选两次。注意在脖子和球体之间形成了一个新的链接部分。这部分将人头和球体结合在一起。还

第6章　Z球和模块化创作

图　6.10.4

图　6.10.5

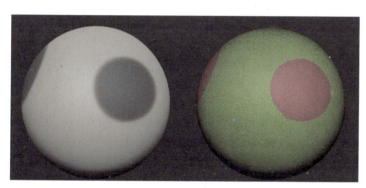

图　6.10.6

要注意人头和球体的布线仍然是非常有序的效果，并不是"动态"一次后布线混乱的模型。效果如图 6.10.8 所示。

按住 Shift 键调出光滑笔刷，在脖子和球体的连接处刷几笔，可见融合的效果是非常好的。

2. 三头犬案例

这里以贝尼尼作品 *The Rape of Proserpina* 中的三头犬为例，演示如何将雕塑数据的一部分做成插入画笔，

图　6.10.7

图　6.10.8

165

并应用于雕塑创造。三头犬的造型如图 6.9.2 所示。

首先双击打开"灯箱"→"投影（项目）"中的 Dog.ZPR 文件，如图 6.10.9 所示。这是 ZBrush 软件自带的一个狗的模型。仔细观察会发现其体型和最终要做的很相似，可以直接用它做。使用"旋转轴"和"缩放轴"将其动态调节。调节动态的方法参见本书 5.3 节的内容。

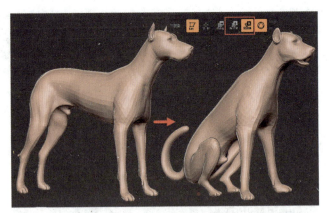

图 6.10.9

接下来需要一个单独的狗头来制作三头犬的另两个头。单击"工具菜单"→"子工具"→"复制"按钮将狗复制一个。旋转视图到正侧面，按住 Ctrl+Shift 组合键的同时单击画笔按钮，在面板中选择 SelectLasso（套索选择），按住 Ctrl+Shift 组合键选择狗头部分，将身体隐藏，如图 6.10.10 所示。

单击笔刷按钮，如图 6.10.11 所示，单击面板下方的"创建 InsertMesh"（创建插入模型笔刷）按钮，ZBrush 会弹出询问面板，问是否要创建新笔刷，一般单击"新建"按钮，会看到狗头的画笔出现在了笔刷面板的最后面，创建成功。

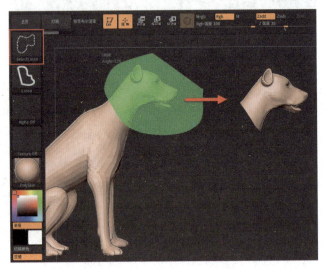

图 6.10.10

选择复制前的完整狗模型，按 X 键确认打开了对称，按住 Ctrl 键在狗脖子处画出圆形遮罩，位置和另两个狗头的位置相同。接下来按 Ctrl+W 组合键，将遮罩转化成多边形组。效果如图 6.10.12 所示。

在笔刷面板中选择做好的狗头插入画笔，在脖子处画出狗头。接

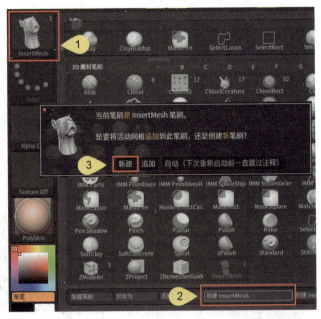

图 6.10.11

166

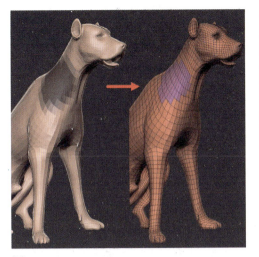

图　6.10.12

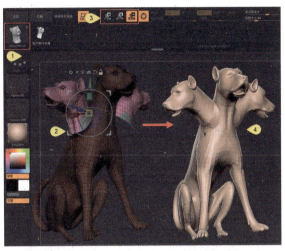

图　6.10.13

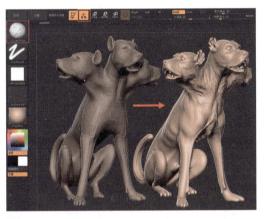

图　6.10.14

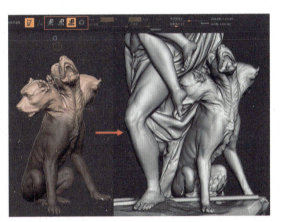

图　6.10.15

着使用"旋转轴""缩放轴"和"移动轴"调整狗头，使其脖子正对着刚才做好的圆形多边形组。然后按住 Ctrl 键，用画笔在视图空白处框选两次，狗头和脖子处产生连接面，效果如图 6.10.13 所示。

单击 3 次"工具菜单"→"几何"中的"划分"按钮，将模型细分到 4 级。接着单击工具架中的"绘制"按钮，选择 ClayBuildup 等塑造笔刷对三头犬的造型进行对称塑造，效果如图 6.10.14 所示。

利用"旋转轴""缩放轴"和"移动轴"调整动态，并在不对称的状态下塑造不同的狗头特征，打破对称塑造的不自然感，完成三头犬的制作。最终放入雕塑的效果如图 6.10.15 所示。

6.11 Alpha 3D 画笔

前面两节讲的方法都是在构建雕塑大形的阶段起作

Alpha 3D 画笔 .mp4

用。如果在雕刻塑造阶段运用模块化创作，就要用到 Alpha 3D 画笔。Alpha 3D 画笔也叫作"矢量置换画笔"，是将模型作为画笔进行雕刻塑造的工具。和插入画笔类似，Alpha 3D 画笔内也包含了很多模型零件，但不同点在于 Alpha 3D 画笔是塑造、雕塑的原始布线结构不变；而插入画笔是添加一个新的模型结构上去，会改变模型的布线结构。

ZBrush 自带的 Alpha 3D 画笔在笔刷面板内，分别是 Chisel3D（雕刻 3D）和 ChiselCreature（雕刻生物），如图 6.11.1 所示，单击其中之一，会看到画笔内包含了很多生物的"造型单元"。

1. 基本用法

首先在"灯箱"→"投影（项目）"中双击打开 DynaMesh_Sphere_128.ZPR 文件。单击两次"工具菜单"→"几何"中的"划分"按钮，将模型细分到 3 级，让球体的面足够多。接着单击笔刷按钮，选择面板中的 Chisel3D（雕刻 3D）画笔。在画笔中选择 Ear03 文件。用画笔在球体两侧画出一对毛耳朵。选择画笔中的 Nose05，按 X 键关闭对称，在脸部中间位置画出一个猪鼻子。效果如图 6.11.2 所示。

接着使用 ChiselCreature（雕刻生物）画笔，选择其中的 Spike1，按 X 键打开对称，按住 Alt 键，在眼睛处画出两个凹陷的空洞。接着选择 Scale1 在模型下半截画出两圈鳞片。换用画笔中的 Horn1，关闭对称，在眉心处画出一个角的造型。最终的独角猪完成，效果如图 6.11.3 所示。

Alpha 3D 小猪 .ZPR　　　鳄鱼 .ZPR

图　6.11.1

图　6.11.2

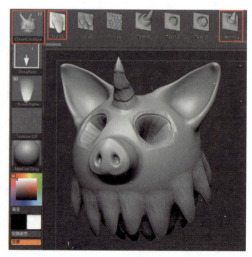

图　6.11.3

通过这个小例子，可以感受到 Alpha 3D 画笔的用法，用画笔中大量的"造型单元"以模块化的方式快速塑造出了一个立体造型。相对于泥塑，这种方式不仅仅是创作效率上的提升，对创作方式也是颠覆性的，从而影响雕塑家的创作思维。尤其在一些工作量巨大的重复的细节制作上，它会从时间和体力上极大地解放雕塑家，从而使雕塑家更加专注于艺术和思想本身。

2. 制作自己的 Alpha 3D 画笔

在雕塑创作中，雕塑家常常会遇到很多不同的情况，需要制作自己的 Alpha 3D 画笔，如制作图 6.11.4 中的鳄鱼鳞片。

图　6.11.4

单击菜单"文件"→"打开"按钮打开配套文件中的"鳄鱼.ZPR"文件，这是一个做好的鳄鱼大体造型。下面制作一片单独的背部鳞甲并将其做成 Alpha 3D 画笔。如图 6.11.5 所示，单击"工具"菜单下的"工具"大按钮，在弹出的面板中选择 Plane3D 创建一个方片模型。然后单击"生成 PolyMesh3D"按钮，生成一个名为 PM3D_Plane3D 的模型，这个才能被用于雕刻塑造。需要注意的是，只有在这个方片上雕刻的造型才能做成 Alpha 3D 画笔。

选中 PM3D_Plane3D，按 3 次 Ctrl+D 组合键，将模型细分到 4 级，让其有足够多的面塑造出细节。然后使

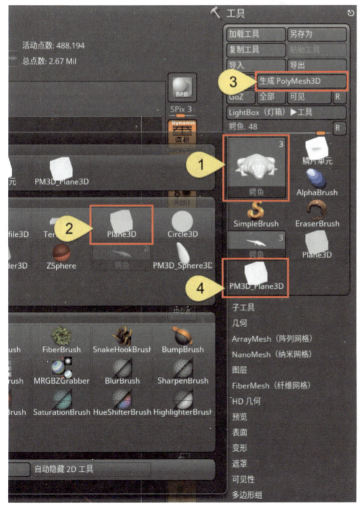

图　6.11.5

用DamStandard画出鳞片外边缘，用ClayBuildup塑造中间的凸起。按住Shift键，调出光滑笔刷对过于棱角的地方进行平滑，完成鳞片塑造。效果如图6.11.6所示。

在笔刷面板中选择Layer（层）画笔，单击"笔刷"菜单下的"克隆"按钮，将画笔复制一个。接着旋转视图到鳞片的正面（旋转中按住Shift键）。单击"笔刷菜单"→"创建"→"创建MultiAlpha笔刷"按钮，将Layer画笔创建成一个Alpha 3D画笔，如图6.11.7所示。

图 6.11.6

调节画笔的"Z强度"值为100，将笔触改为DragRect（拖扯放置）。接着在"工具"菜单下的工具面板中选择之前的鳄鱼模型，用画笔在模型背部拖动画出鳞甲造型。用这个Alpha 3D画笔可以快速地铺满背部鳞片，如图6.11.8所示。可以多做几个不同造型的鳞片，以增加丰富性。也可以用Move等笔刷，对雷同的鳞片进行造型上的调整，以增加变化。

制作好的Alpha 3D画笔和所有笔刷一样，也可以通过单击"笔刷"菜单下的"另存为"按钮保存到计算机上，以备后用。

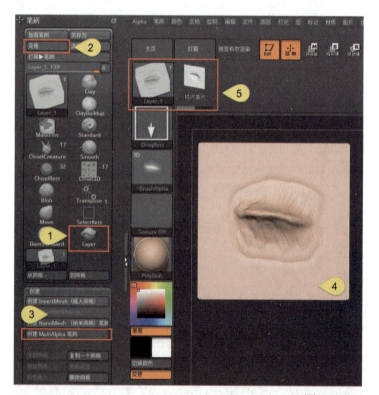

图 6.11.7

第6章　Z球和模块化创作

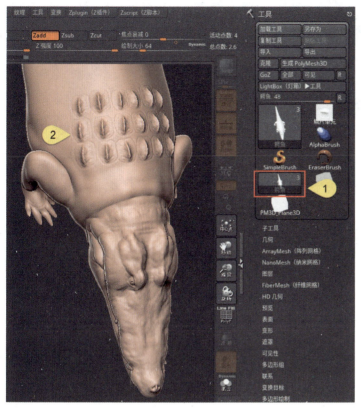

图　6.11.8

本章小结

本章中讲解的 Z 球和模块化雕塑创作是数字雕塑创作的另外两大流程。其中的模块化创作理念和技法将会对雕塑创作产生巨大的影响，是本章的重点，希望读者能认真学习、思考和总结。

本章作业

①跟着课程完成本章中所有小案例；②思考身边的哪些作品可以使用模块化的思维进行创作。

171

第 7 章 抽象数字雕塑技法

抽象雕塑的创作最能体现数字雕塑技法的优势。一方面是因为抽象雕塑造型语言和形式非常丰富多样，雕塑家在创作中往往会有较大的设计改动，如果使用泥塑会遇到改骨架的麻烦，而使用数字雕塑软件制作，则会自由得多。这也体现了数字雕塑材料"虚拟性"的优势；另一方面是因为抽象雕塑往往会有规则的几何形出现，数字雕塑在制作几何形和棱角上有着巨大的优势。

在享受数字技术带来的创作上的自由和启发外，也注意到抽象雕塑的创作需要更多、更复杂的软件技巧。本章就以不同雕塑形体特征分类，系统讲解对应的数字雕塑技法。根据雕塑形体的特征，将抽象雕塑技法大体上分成了九大类。

① 硬表面画笔塑造法。

② 形体组合加减法。

③ 减面法。

④ 表面提取法。

⑤ ZModeler 多边形建模法。

⑥ 形体复制镜像法。

⑦ 曲线成型法。

⑧ 剪影造型法。

⑨ 文字和矢量图形创建。

在本章将会临摹一些雕塑名作，临摹的目的不是要把雕

塑临摹得有多好，而在于以此方式学习这九类技法，将来用于自己的雕塑创作。讲的是工具，目的是雕塑的创作创新。

本章涉及的软件功能较多，建议读者多看本书配套视频，和书一起配合学习。

7.1 硬表面画笔塑造法

"硬表面画笔塑造法"主要是使用雕刻画笔和数字泥土来雕刻塑造抽象雕塑造型。这种方法很接近传统泥塑的手法，非常适合制作具有手工感、造型有一定的棱角、但又不是非常标准的几何体造型。比如笔者的太湖石系列作品（2017年应钱绍武文化艺术中心邀请，由钱绍武先生主持，笔者设计和制作

硬表面画笔塑造法.mp4

硬表面画笔.rar

的太湖石系列雕塑作品）就属于这一类造型，如图7.1.1所示。

雕塑家亨利·摩尔（Henry Moore）、芭芭拉·海普沃斯（Barbara Hepworth）、吉恩·阿尔普（Jean Arp）、翁贝托·博乔尼（Boccioni Umberto）、毕加索（Pablo Picasso）等的部分作品也都是这类的造型风貌，适合使用"硬表面画笔塑造法"来制作。

亨利·摩尔作品如图7.1.2所示；芭芭拉·海普沃斯作品如图7.1.3所示；吉恩·阿尔普作品如图7.1.4所示；翁贝托·博乔尼作品如图7.1.5所示；毕加索作品如图7.1.6所示。

1. 硬表面画笔

在硬表面画笔塑造法中，硬表面画笔的使用非常重要。顾名思义，硬表面画笔是专为雕刻平整带棱角的硬质模型表面而设计的画笔。常用的硬表面画笔有hPolish（强抛光）、TrimDynamic（动态剪切）、Planar（平面）和之前学过的Trim（剪切）系列画笔。

　　hPolish（强抛光）笔刷：使用该笔刷可以对雕塑表面进行削平，也可起到抛光作用，对塑造平面较多的抽象雕塑

图 7.1.1

第7章 抽象数字雕塑技法

图 7.1.2

图 7.1.3

图 7.1.4

图 7.1.5

175

图　7.1.6

非常方便。该笔刷的效果如图 7.1.7 所示。

注意：笔刷削出的面是沿着笔刷运行的方向将表面削成一个平整曲面。

图　7.1.8

图　7.1.9

图　7.1.7

● TrimDynamic（动态剪切）笔刷：和 hPolish 笔刷效果类似，也是对雕塑表面进行削平，但切削得更平整，边缘的棱角感更清晰锐利。该笔刷的效果如图 7.1.8 所示。

● Planar（平面）笔刷：这是一个将雕塑表面修整成一个绝对平面的笔刷，而不像前两个笔刷是削出平整曲面。注意，如果 Planar 笔刷削出的平面范围很小，是因为笔刷削的深度不够，可在菜单"笔刷"→"深度"中设置"嵌入"参数值为 30 左右，然后用笔刷在模型上涂抹，会看到不同的效果。该笔刷的效果如图 7.1.9 所示。

Trim（剪切）系列画笔在本书 4.14 节已经详细见过，可参看该章节内容。

2. 黏土抛光

黏土抛光功能可以将模型表面一次性自动抛光，磨掉雕塑模型表面的笔触痕迹，同时加强转折处的棱角感。

图 7.1.10 所示为笔者为钱绍武艺术中心设计制作的太湖

图　7.1.10

第7章 抽象数字雕塑技法

图 7.1.11

石系列作品的一个过程效果,使用雕刻画笔塑造动态模型制作,可以看到上面有很多 ClayBuildup 笔刷塑造的笔触痕迹,需要对它进行抛光。

黏土抛光功能位于菜单"工具"→"几何"→ ClayPolish 子菜单内。在"最大"参数值为 25 时,单击 ClayPolish(黏土抛光)按钮,可以看到模型已经被轻微抛光,整体上平整了一些。效果如图 7.1.11 左图所示。设置"最大"参数值为 90,再次单击 ClayPolish 按钮,对模型进行强抛光,可以得到更好的效果,如图 7.1.11 右图所示。

注意:抛光后模型上会自动产生不易察觉的遮罩,可在按住 Ctrl 键的同时用笔刷在视图空白处框选一次,将遮罩去除,避免对后续的制作产生不良影响。

3. 亨利·摩尔雕塑案例——斜倚的人形

这里将以亨利·摩尔的雕塑作品"斜倚的人形"为例进行制作演示,深入学习硬表面画笔塑造法的实际应用过程。这个过程和本书第4、5章讲解的动态模型的制作流程基本一样,只是运用了一些硬表面画笔以塑造抽象雕塑的棱角感。雕塑"斜倚的人形"如图 7.1.12 所示。

图 7.1.12

亨利·摩尔雕塑案例 .mp4

亨利摩尔案例 .ZPR

图 7.1.13

图 7.1.14

加载黏土：打开 ZBrush 软件，如图 7.1.13 所示，双击"灯箱"→"投影（项目）"→ DynaMesh_Sphere_128.ZPR 文件，打开球形的"数字黏土"。

参考图：单击"绘制菜单"→"左右"→"贴图 1"，在弹出面板的下方单击"导入"按钮，打开这个雕塑的图片作为参考图。过程如图 7.1.14 所示。

将"绘制"菜单下的"填充模式"参数值设置为 2。用"移动轴"工具调整球体的位置到人物的胸口处，缩放形状，如图 7.1.15 所示。

制作躯干：使用 Move（移动）笔刷从球体侧面拉出手臂，接着拉出乳房和头部。过程中遇到布线被拉得不均匀时，可按住 Ctrl 键用笔刷在视图空白处框选一下，对模型进行一次动态细分，使模型布线均匀化，便于塑造。效果如图 7.1.16 所示。

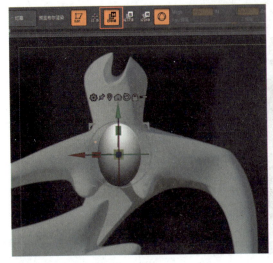

图 7.1.15

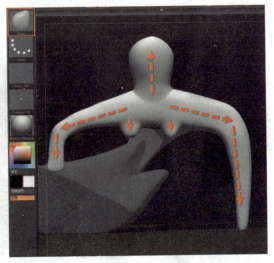

图 7.1.16

第7章 抽象数字雕塑技法

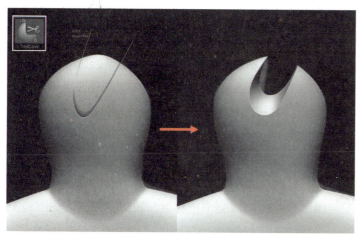

图　7.1.17

图　7.1.18

使用 hPolish（强抛光）笔刷削平手臂内侧，如图 7.1.18 所示，做出棱角感。以同样的手法做出弯曲的腰部，完成上身部分。

在"工具"面板中单击"工具"按钮，在弹出的面板中选择立方体，然后单击"生成 PolyMesh3D"按钮将模型转化。在工具中重新选择做好的雕塑模型，接着单击"工具"→"子工具"中的"追加"按钮，在面板中选择转化后的 PM3D_Cube3D 方块模型，将其加入雕塑模型的子工具中。使用"移动轴"工具调整方块的位置和形状，如图 7.1.19 所示。最后选择方块子工具，单击"工具"→"几何"→DynaMesh 中的 DynaMesh（动态模型）按钮，将立方体转化成动态模型，以便于后面的制作。

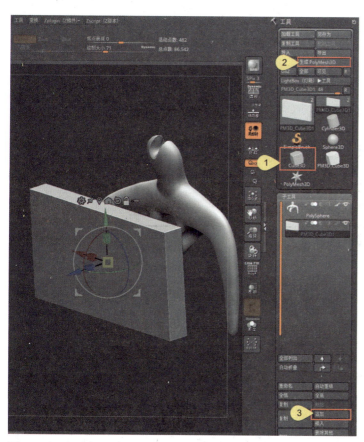

图　7.1.19

硬表面塑造：使用 TrimCurve（曲线剪切）笔刷在头部切除凹陷造型，效果如图 7.1.17 所示。在使用 TrimCurve 笔刷的过程中，可按 Alt 键增加转折点，以便画出弯曲的弧线。

179

使用TrimCurve（曲线剪切）笔刷切掉多余部分，制作出第二部分的基本造型。这一过程中会用到Move（移动）笔刷调整造型。效果如图7.1.20所示。

按住Shift键调出Smooth（光滑）笔刷，对棱角边缘进行平滑。使用Move（移动）笔刷调整造型的空间变化，效果如图7.1.21所示。

在"工具"菜单中单击"工具"按钮，在弹出的面板中选择球体，然后单击"生成PolyMesh3D"按钮将模型转化。在工具中重新选择做好的雕塑模型，接着单击"工具"→"子工具"中的"追加"按钮，在面板中选择转化后的PM3D_Sphere3D球体模型，将其加入雕塑模型的子工具中。使用"移动轴"工具调整方块的位置和形状，如图7.1.22所示。最后选择球体子工具，单击"工具"→"几何"→DynaMesh中的DynaMesh（动态模型）按钮，将立方体转化成动态模型。

使用Move（移动）笔刷、Inflat（膨胀）笔刷等拉扯和调整造型，最终完成制作。效果如图7.1.23所示。制作过程中和做完后，可通过单击"文件"菜单中的"另存为"按钮保存模型数据。下次可通过单击"文件"→"打开"按钮打开文件。

图 7.1.20　　　　　　　　　　　　　　　　　　　　　　　　图 7.1.21

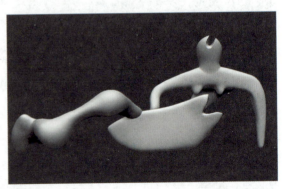

图 7.1.22　　　　　　　　　　　　　　　　　　　　　　　　图 7.1.23

7.2 形体组合加减法

将一些几何形体进行组合，构建出具有内在能量或生命力的形体和形式，这也是一种常见的抽象雕塑创建的方法。这样的雕塑作品由于使用几何形体构建，往往棱角感很强，横平竖直，极具工业感。

雕塑家康斯坦丁·布朗库西（Constantin Brancusi）、野口勇（Isamu Noguchi）、芭芭拉·海普沃斯等的部分作品属于这类的造型风格，可以使用本节的"形体组合加减法"进行制作。康斯坦丁·布朗库西作品如图 7.2.1 所示；野口勇作品如图 7.2.2 所示；芭芭拉·海普沃斯作品如图 7.2.3 所示。

本节将学习 ZBrush 的实时布尔功能，通过制作康斯坦丁·布朗库西和野口勇的作品来学习本套方法。

1. 实时布尔

"形体组合加减法"主要使用 ZBrush 软件的实时布尔功能。实时布尔功能可以将多个多边形模型物体进行并集、差集或交集的运算，得出相应的新形体。

首先需要两个多边形物体。单击"工具"菜单下的"工具"大按钮，在弹出的面板中选择一个球体，接着单击"生成 PolyMesh3D"按钮将模型转化成多边形模型。用画笔在视图中画出一个模型，然后单击工具架上的 Edit（编辑）按钮，进入制作状态。以同样的方式选择一个立方体并转化。选择转化后名为 PM3D_Sphere3D 的球体模型，在"工具"→"子工具"面板中单击"追加"按钮，在弹出的物体列表中选择转化后的 PM3D_Cube3D 方块模型，将其加入雕塑模型的子工具中。使用"移动轴"工具调整球体的位置和形状，如图 7.2.4 所示。

图　7.2.1

图　7.2.2

图　7.2.3

形体组合加减法 .mp4

形体组合加减法 .ZPR

图　7.2.4

图　7.2.5

注意每个子工具上有 3 个双圆形按钮，如图 7.2.5 所示，从左到右分别是"并集""差集"和"交集"。上层的子工具（球体）将作为主体物，下层的子工具（方块）是被合并、减去或交集的物体。

打开方块物体的"差集"按钮，然后按图 7.2.6 所示在工具架中打开"预览布尔渲染"按钮，即可看到方块从球体上挖去的效果。

注意：这个效果只是预览显示效果，并没有将模型转化为真正的多边形模型。也就是说，方块并未被真正减去。

"差集"：将下层子工具从上层子工具的造型上减去，得到一个新的造型。

"并集"：将两个物体合并在一起，并删除两个物体内部重叠的部分。打开方块物体的"并集"按钮，效果如图 7.2.7 所示。

"交集"：将两个物体重叠部分留下，其他部分删除。打开方块物体的"交集"按钮，效果如图 7.2.8 所示。

注意：上层子工具选择"并集""差集"或"交集"，结果都一样，并不起作用。起作用的是下层子工具选择了什么。

选择方块子工具如图 7.2.9 所示，单击"复制"按钮对齐复制。接着打开复制出的方块的"差集"按钮，并使用"移动轴"工具移动它的位置，在球体上形成新的减去效果。也可以移动、旋转或缩放第一个方块，改变第一个方块的减去效果。

可以在下层加入更多的造型，利用加、减法设计制作更复杂的作品。还可以用

图　7.2.6

第7章 抽象数字雕塑技法

图　7.2.7

图　7.2.8

图　7.2.9

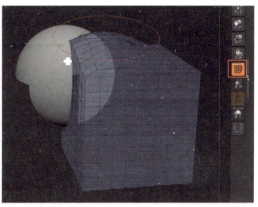

图　7.2.10

图　7.2.11

雕刻画笔改变球体和已经减去方块的造型，实时看到改变后的雕塑结果。选择一个方块，打开PolyF（线框显示）按钮，减去的方块会以半透明的线框显示出来。然后选择一个雕刻笔刷（如Move），改变方块的造型。效果如图7.2.10所示。

当造型令人满意时，就可以将预览的造型转化为真正的模型。单击"工具"→"子工具"→"布尔运算"子面板中的"生成布尔网格"按钮，经过一定时间的计算（注意菜单行下方的计算进度线，花费时长因模型的复杂程度而异），生成一个最终的模型文件。文件在"子工具"面板上方的工具面板内，名为UMesh_PM3D_Sphere3D。效果如图7.2.11所示。

183

以上就是"实时布尔"功能的基本用法。接下来可以把模型文件保存，然后交给3D打印厂家或雕塑工厂，他们会帮你加工成雕塑实物。

2. 康斯坦丁·布朗库西雕塑案例——雄鸟

这里通过用数字雕塑技法临摹康斯坦丁·布朗库西的雕塑作品《雄鸟》（图7.2.12），学习几何形体加、减法在雕塑创作中的实际应用。

制作基本形：打开ZBrush软件，如图7.2.13所示，在工具面板中单击"工具"大按钮，在弹出的面板中选择圆柱体。用画笔在视图中画出一个模型，然后单击工具架上的Edit（编辑）按钮，进入制作状态。在"初始化"子面板中设置"H细分"值为200，使圆柱表面更圆滑。然后单击"生成PolyMesh3D"按钮转化为多边形模型。

使用"移动轴"工具，

布朗库西雕塑案例——雄鸟.mp4

布朗库西雄鸟.ZPR

用鼠标按住并拖动红色方块，将圆柱放缩压扁，效果如图7.2.14所示。

切割造型：将其旋转倾斜，如图7.2.15所示。按键盘上

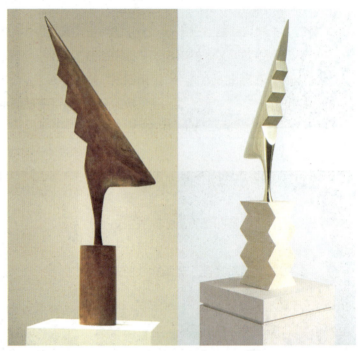

图 7.2.12

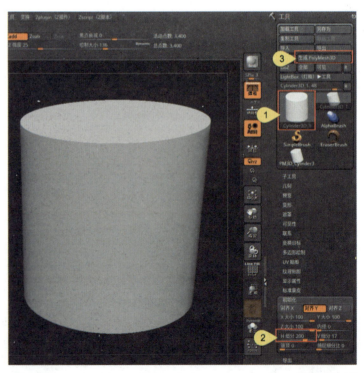

图 7.2.13

的Q键，回到"绘制"状态，然后在笔刷中选择TrimCurve（曲线剪切）笔刷，按Ctrl+Shift组合键调出画笔，将多余部分切掉，只留下三角形造型。

画笔塑造：先用Move（移动）笔刷在三角形侧面向下拉出竖杆造型，如图7.2.16所示。接着按住Shift键调出光滑画笔在三角形底部边缘处涂抹，将其光滑成圆边。然后使用Inflat（膨胀）笔刷把竖杆底端塑造得更粗一点。

雕塑底座：单击"工具"→"子工具"中的"追加"按钮，选择开头第一步转化后的圆柱体，使用"移动轴"移动和缩放其位置和比例，和三角形部分组成完整的雕塑，效果如图7.2.17所示。

制作锯齿：接下来制作三角形脊背上的锯齿造型。在"工具"面板中单击"工

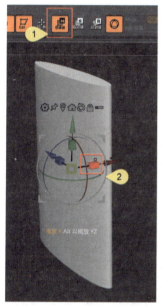

图 7.2.14

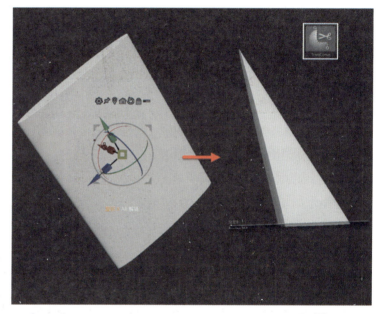

图 7.2.15

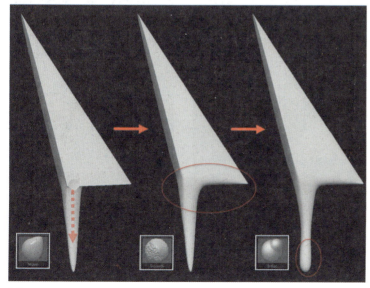

图 7.2.16

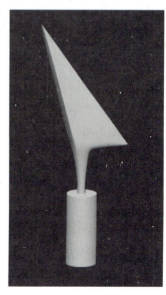

图 7.2.17

具"按钮,在弹出的面板中选择立方体。然后单击"生成 PolyMesh3D"按钮转化为多边形模型。重新选择雕塑模型,单击"追加"按钮,将转化后的立方体加入。接着使用"移动轴"工具调整其位置,如图 7.2.18 所示。立方体两个面的角度是 90°,而原作的夹角在 110° 左右。所以如图 7.2.18 所示,按住 Ctrl 键,将立方体下半部分遮罩,然后用"旋转轴"将顶面旋转,使其角度正确。

打开工具架上的"预览布尔渲染"按钮,并将方块"子工具"的布尔运算设置为"差集",得到减去的效果,如图 7.2.19 所示。然后将立方体旋转并复制 3 个,分别打开它们的"差集"按钮,并将其分别移动到正确的位置。用上一步骤中的方法,将顶部立方体的夹角调大一些,得到正确效果。

最后单击"工具"→"子工具"→"布尔运算"中的"生成布尔网格"按钮,经过数十秒钟的计算,得到最终的雕塑模型,如图 7.2.20 所示,在工具面板中命名为 UMesh_PM3D_Cylinder3D_1,这个模型就可以用于 3D 打印实物了。注意在制作过程中多保存一下雕塑模型文件。

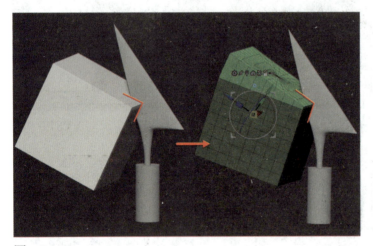

图 7.2.18

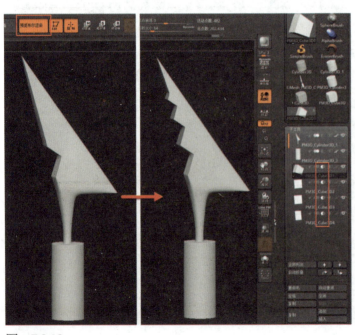

图 7.2.19

图 7.2.20

3. 野口勇雕塑案例

这里学习使用形体组合加、减法制作野口勇的这件雕塑作品，效果如图 7.2.21 所示。这件作品棱角分明，极具工业感。造型很像一个立方体，挖去了几个圆形的部分，制作时可以使用这个思路。

制作基本形：打开 ZBrush 软件，如图 7.2.22 所示，单击"工具"菜单下的"工具"按钮，在弹出的面板中选择一个立方体，接着单击"生成 PolyMesh3D"按钮将模型转化成多边形。确认已经选择了转化后的模型 PM3D_Cube3D，用画笔在视图中画出一个模型，然后单击工具架上的 Edit（编辑）按钮，进入制作状态。

负物体：再次单击"工具"按钮，在弹出的面板中选择圆柱体。在"工具"→"初始化"子面板中设置"H 细分"值为 200，使圆柱表面更圆滑。然后单击"生成 PolyMesh3D"按钮转化为多边形模型。然后选择之前转化后的方块物体，单击"子工具"面板中的"追加"按钮，将转化后的圆柱体加进来。

选择新加进来的圆柱体子工具层，如图 7.2.23 所示，

图 7.2.21

野口勇雕塑案例 .mp4

野口勇形体加减法 .ZPR

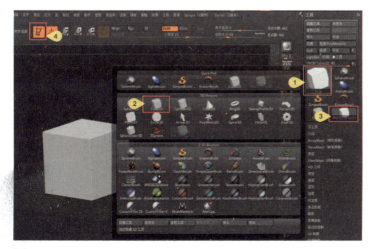

图 7.2.22

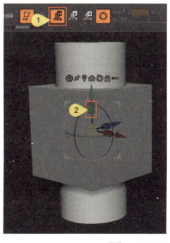

图 7.2.23

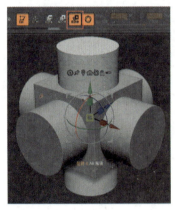

图 7.2.24

单击"移动轴"按钮，按住并拖动操纵器上的绿色方块，将圆柱体拉长。

确认选择了圆柱体，单击"工具"→"子工具"面板中的"复制"按钮，将复制出的圆柱体选中，使用"旋转轴"工具旋转。注意在旋转的过程中要按住键盘上的 Shift 键，让旋转以 5° 为单位进行，精确地旋转 90°。再次复制一个圆柱体并向另一侧旋转 90°，得到图 7.2.24 所示的效果。

差集：如图 7.2.25 所示，将 3 个圆柱体的布尔运算设

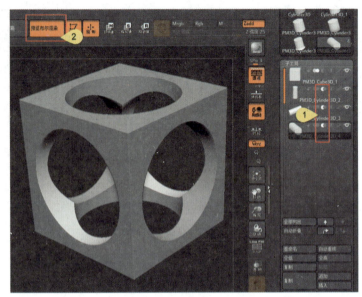

图 7.2.25

置为"差集"，然后打开工具架上的"预览布尔渲染"按钮，可以看到方块上挖去了圆柱后的效果。

单击"子工具"面板中的"追加"按钮，将转化后的立方体 PM3D_Cube3D 加进来。接着打开立方体的"差集"按钮，并使用"移动轴"移动其位置，如图 7.2.26 所示，使其紧贴左侧的方块边缘，将多余部分"切除"。

复制方块，移动它们到图 7.2.27 所示的位置，并且都打开"差集"按钮，得到雕塑的上半部分造型。

如图 7.2.28 所示，单击"工具"→"子工具"→"布尔运算"中的"生成布尔网格"按钮，预览效果真正变为一个模型。在工具中找到并选择生成后的模型，使用"旋转轴"工具将模型横向旋转 45°、纵向旋转 55°，使其 3 个角贴在地

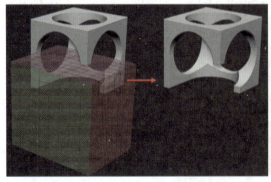

图 7.2.26

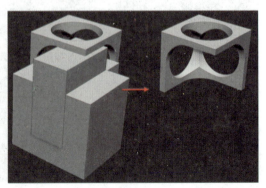

图 7.2.27

第7章 抽象数字雕塑技法

面上，摆放状态和野口勇原作相同。

制作底座：雕塑原作中还有3个小圆柱底座支撑物。按Q键回到"绘制"状态。在工具中选择最开始转化后的圆柱体，并旋转视图到正侧面。按住Ctrl键，框选圆柱的上半部分，如图7.2.29所示，将其遮罩。然后按住Ctrl键的同时，用画笔在模型上单击两次，将遮罩模糊，然后，用画笔在视图空白处单击，反向遮罩。接下来旋转"缩放轴"工具，按住键盘上的Alt键，用画笔按住并拖动绿色长方块，将圆柱上半部分未遮罩的区域稍稍变细，得到底座造型。按住Ctrl键，用画笔在视图空白处框选一次，将遮罩清除。

在工具区中找到并选择上一步骤做好的雕塑主体，如图7.2.30所示，单击"子工具"面板中的"追加"按钮，将上一步做好的底座支撑物添加进来。使用"移动轴"调整其大小和位置。然后复制另外两个底座，摆放好位置，完成雕塑的制作。保存文件，以备后用。

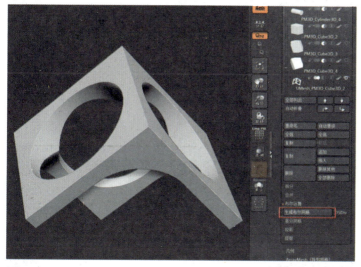

图 7.2.28

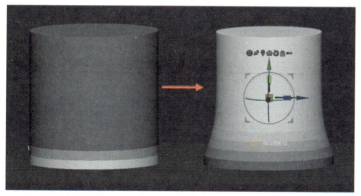

图 7.2.29

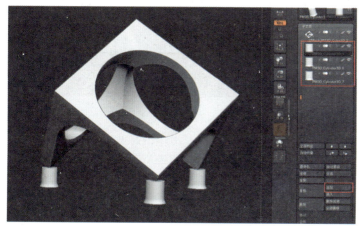

图 7.2.30

7.3 减面法

减面法.mp4

数字雕塑由于是点、边、面构成的，在语言上有它自身的特点。近几年在国内外流行一种LowMesh（低分辨率模型）的效果，就是典型

的数码风格。关于数字雕塑的点、边、面特征,可以参看本书第2、3章的相关讨论。

LowMesh作品有其独特的风格魅力。图7.3.1所示为2017年笔者团队和钱绍武文化艺术中心设计的昆曲中的爱情主题系列公共雕塑作品中的一件。设计材料为铸铜或不锈钢着色。

图7.3.2所示为雕塑家郎海涛于2014年创作的一组公共雕塑作品。计算机设计后用CNC雕刻机加工成大理石雕塑。

大卫·梅基斯(David Mesguich)的作品如图7.3.3所示,计算机设计后使用纸板等材料制作。

本·福斯特(Ben Foster)作品如图7.3.4所示。材料为不锈钢板焊接后喷漆。

安·惠(Ann Hoi)作品如图7.3.5所示,作品使用计算机设计,并将图片贴在数字模型上,打印成纸张后粘贴成立体雕塑作品。

下面学习ZBrush软件的减面大师功能制作LowMesh作品的方法。

单击"文件"菜单下的"打开"按钮,打开配套文件中的三头犬模型文件。然后单击Zplugin(Z插件)→Decimation Master(减面大

图 7.3.1

图 7.3.2

师)面板中的"当前预处理"按钮,对当前选择的模型子工具进行预处理计算,如图7.3.6所示。注意菜单行下的计算进度条,速度因模型面数的多少而异。接下来设置"抽取百分比"值。如果值为10,代表将会有90%的面被减去。设置好参数后,单击"抽取当前"按钮,得到简化后的模型结果。

第7章 抽象数字雕塑技法

图 7.3.3

图 7.3.4

图 7.3.5

191

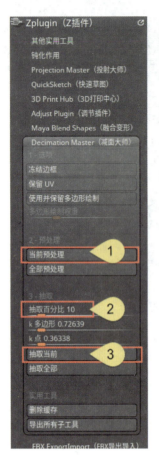

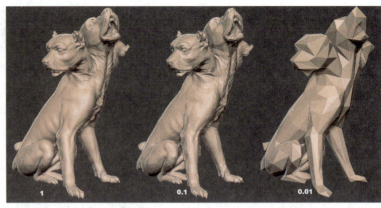

图　7.3.7

LowMesh
三头犬.zpr

图　7.3.6

图　7.3.8

图 7.3.7 是分别设置为 1、0.1、0.01 的结果。如果对结果不满意，可提高或降低"抽取百分比"值后，再次单击"抽取当前"按钮，重新得到新的模型效果，直到满意为止。

最终设置"抽取百分比"值为 0.02，然后单击"抽取当前"按钮，得到一个令人满意的效果，如图 7.3.8 所示。

在制作中，还可以让雕塑不同位置的细节效果不同，做法如下。设置"抽取百分比"值为 0.1，然后单击"抽取当前"按钮，得到细节相对较多的模型。然后按住 Ctrl 键，用画笔在其中一个狗头上涂抹，将该头遮罩。接着再次单击"当前预处理"按钮，重新进行预处理计算。

图　7.3.9

在这次计算中，被遮罩的头部将不再进行减面计算。然后设置"抽取百分比"值为 30，单击"抽取当前"按钮，得到的结果是被遮罩的部分保持不变，而其他部分被大大简化，如图 7.3.9 所示。

在这个基础上,可以使用 Move 笔刷对某些点、边、面的位置进行细致调整;或使用后面章节讲解的 ZModeler 建模工具对某些点进行合并,对雕塑造型作深一步的艺术处理。

7.4 表面提取法

表面提取法和海普沃斯案例 .mp4

表面提取法是通过在一个造型上运用提取或拓扑功能,提取出一个有均匀厚度的薄片状造型。像图 7.4.1 所示的芭芭拉·海普沃斯的作品,就可以使用表面提取法。

亚历山大·考尔德（Alexander Calder）的作品也可以使用表面提取法,在一个平面上提取一片造型独特的形状,一片片提取,然后组合,如图 7.4.2 所示。

埃里克·凯勒（Eric Keller）从人头模型上层层提取,创作出富有科技感和未来感的数字雕塑作品,如图 7.4.3 所示。

1. 芭芭拉·海普沃斯雕塑案例

这里通过制作图 7.4.1 中左图所示的芭芭拉·海普沃斯作品,具体学习表面提取法的用法和制作思路。

海普沃斯雕塑案例提取法 .rar

图 7.4.1

图 7.4.2

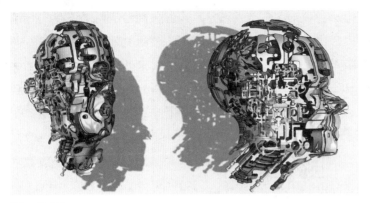

图 7.4.3

图 7.4.4

制作基本形：打开ZBrush软件，如图7.1.13所示，双击"灯箱"→"投影（项目）"→DynaMesh_Sphere_128.ZPR 文件，打开球形的"数字黏土"。使用 Move（移动）笔刷，调大笔刷半径，向上提拉球体顶部，效果如图 7.4.4 所示。

雕塑造型要在这个蛋形上提取，所以这个蛋的形状要尽可能准确。用 ClayBuildup（黏土塑造）笔刷塑造出左侧的凹陷造型。接着按住 Shift 键调出光滑笔刷，用画笔在笔触上涂抹，修整出平滑表面。过程如图 7.4.5 所示。

图 7.4.5

提取造型：按住 Ctrl 键，用画笔在模型上画出将要提取出的雕塑造型，如图 7.4.6 所示。遮罩过程中，可以按住 Ctrl+Alt 组合键擦除多余遮罩，并修正遮罩边缘，同时擦除出中间的圆洞。然后按住 Ctrl+Alt 组合键，用画笔在模型上单击几次，将遮罩边缘锐化，得到一个清晰流畅的遮罩效果。

图 7.4.6

如图 7.4.7 所示，在"工具"→"子工具"→"提取"面板中，设置"厚度"为 0.03，确认打开"双"按钮，单击"提取"按钮，预览提取效果。若觉得满意，可单击"接受"按钮，这时会在子工具中出现提取出的新物体层。

选择提取出的模型，按住 Ctrl 键用画笔在视图空白处框选一次，去除模型上的遮罩，效果如图 7.4.8 所示。如果模型造型比例有问题，可使用 Move（移动）笔刷移动调整。但现在不要用 ClayBuildup（黏土塑造）笔刷塑造，因为这会出现薄片两层紧贴在一起的情况。

接下来把雕塑底部做厚一点。制作思路是把底部面以外的都遮罩起来，然后用移动画笔把底面向下拉扯，使其变厚。按住 Ctrl+Shift 组合键，用画笔单击模型底部，将其局部单独选择出来（之所以能用组的方式选择，是因为提取的模型本身就已经自动分组，内、中、外的表面各一组，可打开 PolyF 线框显示按钮查看）。接着按住 Ctrl 键用画笔在视图空白处单击，遮罩选出的底面。然后按住 Ctrl+Shift 组合键用画笔在视图空白处单击，显示出其他模型。最后按住 Ctrl 键用画笔在视图空白处单击，反

第7章 抽象数字雕塑技法

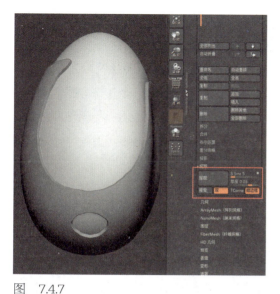

图　7.4.7

图　7.4.8

图　7.4.9

向遮罩。使用Move（移动）笔刷把底面向下拉扯，使底面变厚。按住Shift键调出光滑笔刷，用画笔在中间圆洞上涂抹，使洞口光滑。效果如图7.4.9所示。

平整边缘：造型的边缘有点坑洼不平，可使用Move（移动）笔刷移动调整。也可以在"工具"→"变形"面板中向右拖动"按组抛光"参数的滑块。重复拖动几次，直到边缘平滑。效果如图7.4.10所示。"按组抛光"可以根据不同的组，在组内部抛光物体表面。组合组的边缘处不会抛光，可以很好地保留棱角感。

如图7.4.11所示，用Move（移动）笔刷移动塑造出造型的尖角。到现在为止，造型已经构建好了。

泥塑肌理：如果希望模拟雕塑表面泥的肌理感，可以单击"工具"→"表面"面板中的"噪波"

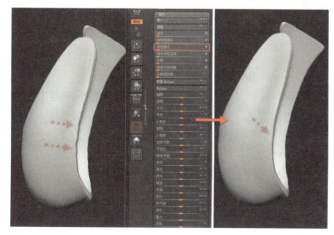

图　7.4.10

195

按钮，打开噪波生成器界面，如图 7.4.12 所示。噪波生成器窗口里也有一个小视图，与视图的操控方法完全一样。设置"噪波比例"值为 67 左右，可以放大噪波，看到物体表面已经产生了类似泥土表面的肌理感。可调节"强度"值为 –0.00054，减小噪波强度。如图调节曲线图标可改变噪波的肌理效果，得到丰富的变化。最后单击"确定"按钮，保留效果，关闭窗口。

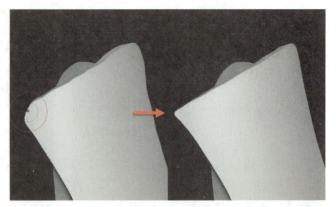

图 7.4.11

如果需要再次调整噪波效果，可单击"编辑"按钮，如图 7.4.13 所示，会重新打开噪波生成器窗口。目前只是一个预览效果，肌理并非是真正的模型凹凸。如果现在将模型保存用于 3D 打印，打印出的模型表面会是光滑的。可单击"应用于网格"按钮，将噪波预览效果真正转化到模型表面。单击前可对模型先进行几次细分（按 Ctrl+D 组合键细分），足够多的面可以让"应用于网格"后的细节效果更好。面太少则会产生粗糙的效果。图 7.4.13 是本例最后完成的效果。

2. 拓扑画笔的用法

使用拓扑画笔可以在一个模型表面画出新的网格结构，生成一个新结构的模型。这个过程叫作"拓

图 7.4.12

拓扑画笔的用法和考尔德案例 .mp4

考尔德案例 .ZPR

图 7.4.13

第7章 抽象数字雕塑技法

图　7.4.14

图　7.4.15

扑"。拓扑画笔的位置在笔刷中，如图7.4.14所示，它可以在任何没有细分级别的表面上使用。

下面介绍Topology（拓扑）笔刷的用法。如图7.4.15所示，双击打开卡通小孩脑袋模型。

绘制布线：在笔刷中选择Topology（拓扑），按X键关闭对称（可以在对称状态下绘制），用画笔在模型表面横向、纵向交叉各绘制3条线。当线条围合成三角形或四边形时，就会自动构成表面预览，如图7.4.16所示。

在绘制布线时，当有3~4个交点时即可围合成一个面。当有5个或5个以上的交点围合成一个形状时，这个形状无法形成面，将来有可能成为一个洞。如图7.4.17所示，5个点无法形成面。

生成模型：画好布线后，用画笔在脑袋模型表面单击，就会形成真正的模型。模型的厚度和单击前的画笔"绘制大小"有关。"绘制大小"值越大，产生的模型越厚。效果如图7.4.18所示。用这种局部拓扑的方式可以制作衣物、盔甲等模型。效果和7.3节讲的提取类似，但拓扑模型面数更少且能更好地布线，将来对模型光滑后也能得到比提取更光滑的模型边缘。

延长线条：按Ctrl+Z组合键撤回，回到线条状态。这些画好的线条是可以延长的。将画笔放在线条末端的圆环上，当圆环显示为绿色时，就可以用画笔接着画了，如图7.4.19所示。

图　7.4.16

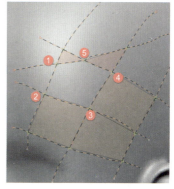

图　7.4.17

197

图 7.4.18

删除线头：面之外的多余线头需要删除时，可以按住 Alt 键，用画笔在线头上拦腰画一笔即可，如图 7.4.20 所示。

删除全部线头：按住 Alt 键，用画笔在模型表面画一笔（这一笔不要碰到任何线头）即可。

如果想在有细分级别的模型上使用这一功能，可先将模型的细分级别调到最高级，然后按图 7.4.21 所示单击"工具"→"几何"中的"删除低级"按钮，将模型的细分级别删除，之后使用拓扑笔刷删除线头。

3. 亚历山大·考尔德雕塑案例

这里讲解使用拓扑笔刷制作亚历山大·考尔德的雕塑作品的方法（图 7.4.22）。临摹的目的不是要把雕塑临摹得有多好，而在于以此方式学习这套技法和思路，将来用于自己的雕塑创作中。

考尔德的这件作品是一块块切割后的钢板组合而成的，所以可以在一个平面物体上拓扑出需要的形状。如图 7.4.23 所示，单击"工具"按钮，

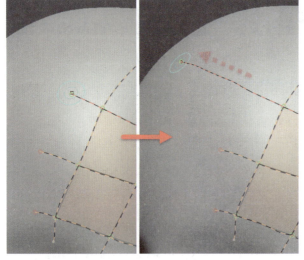

图 7.4.19

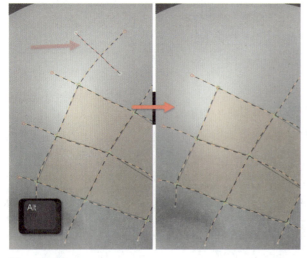

图 7.4.20

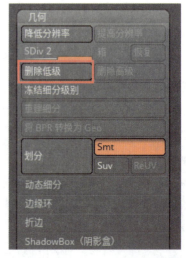

图 7.4.21

在弹出的几何体面板中选择 Plane3D 平面物体。然后单击"生成 PolyMesh3D"按钮转化为多边形模型。选择转化后的平面物体，命令名为 PM3D_Plane3D。

在笔刷中选择 Topology（拓扑）笔刷，按 X 键关闭对称，如图 7.4.24 所示，在方片表面画出雕塑主体的两条轮廓线。

如图 7.4.25 所示，接着画出横向的交叉线条，将轮廓线分割成间隔相同的四边形。分割过程中会自动形成面的预览。

画好布线后，设置一个合适的"绘制大小"值以控制生成的模型厚度。然后用画笔在方片表面单击，生成模型，如图 7.4.26 所示。

现在新模型和方片在同一个子工具中，接下来将它们拆分成两个子工具层。如图 7.4.27 所示，单击"工具"→"子工具"→"拆分"子面板中的"分成部分"按钮，在弹出的提示面板中单击"确定"按钮，新模型和方片模

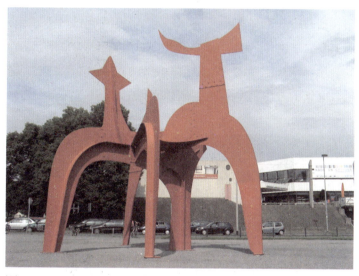

图　7.4.22

图　7.4.24

图　7.4.25

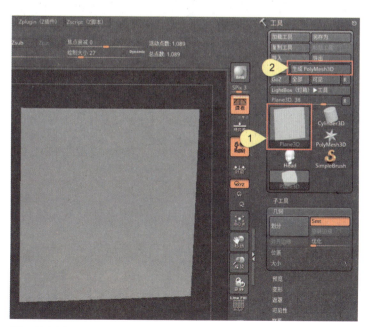

图　7.4.23

图　7.4.26

型自动分开成两个子工具。

单击方片物体层的"眼睛"按钮,将方片隐藏。选择雕塑模型物体,关闭"透视"按钮,将视图旋转到正侧面(旋转过程中按住 Shift 键)。接着使用 Move(移动)笔刷将轮廓不平整的转折点移动调整,得到流畅的外形。

现在模型轮廓还不够光滑。观察模型会发现模型侧面是一个分组,模型正面和背面是其他的组,并且会看到组与组之间已经被自动折边(卡线)了,那么在光滑后会对折边的棱角进行保留。底部的两个角还未做好正确折边,接下来做一下折边卡线。

按住 Ctrl+Shift 组合键,如图 7.4.28 所示,框选最下面的面,选中底部的两个面,其他暂时隐藏。

然后单击"工具"→"几何"→"折边"子面板中的"折边"按钮,如图 7.4.29 所示。其他面会自动全部显示出来,并在刚才选择的面的边缘形成折边(卡线)效果。拉近观察,会看到面的边缘有多条虚线,这就是折边。

现在单击 3 次"工具"→"几何"面板中的"划分"按钮,对模型细分 3 次,得到光滑的模型。效果如图 7.4.30 所示。

重新选择隐藏的方片模型,使用 Topology(拓扑)笔刷以同样的方法制作出其他雕塑钢板造型,并在材质中选择

图　7.4.27

图　7.4.29

图　7.4.28

图　7.4.30

第7章 抽象数字雕塑技法

图　7.4.31

图　7.4.32

ReflectRed（红色反射），效果如图 7.4.31 所示。

选择怪兽雕塑脖子处的物体，接下来要在上面用插入画笔画出螺钉。但是现在的模型有细分级别，是无法使用插入画笔的。那么首先单击"工具"→"子工具"中的"复制"大按钮，对脖子模型复制一个。然后选中复制品，单击"工具"→"几何"面板中的"删除低级"按钮，将模型的细分级别删除。在笔刷面板中选择 IMM Ind.Parts 笔刷，这是一个包含多个模型的多重插入画笔。如图 7.4.32 所示，选择一个螺钉模型，在脖子物体上面画出螺钉。

使用图 7.4.27 所示的方法，将螺钉模型单独拆分开来，并对其进行复制，然后使用"移动轴"工具移动螺钉的复制品到正确的位置。经过多次复制和移动，得到最后的效果，如图 7.4.33 所示。由于书的篇幅有限，本例就演示到这里。

图　7.4.33

7.5 ZModeler 多边形建模法

ZModeler 的基本用法 .mp4

ZModeler 是 ZBrush 中特殊的建模工具，建模方式类似于 3ds Max 或 Maya 的多边形建模，是一种直接面对模型点、边、面进行编辑的建模方法，比较适合于制作面数较少的模型。本节将通过临摹制作奇里达的雕塑作品来学习 ZModeler 的主要用法。

例如，埃德尤阿尔多·奇里达（Eduardo Chillida）的雕塑作品如图 7.5.1 所示，托尼·史密斯（Tony Smith）的雕塑作品如图 7.5.2 所示，这样风貌的作品适合于用 ZModeler 多边形建模法来制作。

1. ZModeler 的基本用法

ZModeler 建模工具在 ZBrush 中是一个笔刷，使

201

图 7.5.1

 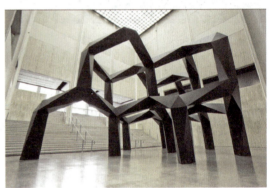

图 7.5.2

ZModeler 建模法.ZPR

用它还需要一个面数较少的模型。任何几何体转化成多边形物体后，都可以在上面使用 ZModeler 建模工具。ZBrush 也为 ZModeler 准备了 4 个面数很少的几何体，它们在"工具"→"初始化"里面。

单击"工具"菜单下的"工具"按钮，在弹出的面板中选择一个球体，接着单击"生成 PolyMesh3D"按钮将模型转化成多边形模型。然后单击"工具"→"初始化"里的 QCube（快速立方体）、QSphere（快速球体）、QGrid（快速格子）、QCyl（快速圆柱）按钮，可将选择的模型转换成相应的物体。如图 7.5.3 所示，将"X 分辨率"和"Z 分辨率"设置为 5，"Y 分辨率"设置为 2，单击 QCube（快速立方体）按钮，生成一个宽和深均为 5 个格子、高为 2 个格子的模型。

准备好了基本模型后，可以选择并开始使用 ZModeler 画笔。单击"笔刷"大按钮，在其中选择 ZModeler（Z 建模器）笔刷，如图 7.5.4 所示。

ZModeler（Z 建模器）笔刷中包含了一个非常复杂的建模系统。当笔刷放在模型的面上时，按住键盘上的 Space 键时会弹出一个针对面的建模工具面板；当把笔刷放在模型的边或点上时，按住键盘上的 Space 键时会弹出一个针对边或点的建模工具面板，如图 7.5.5 所示。

这 3 个面板由 2~4 个部分组成。从上向下，第一部分是

第7章 抽象数字雕塑技法

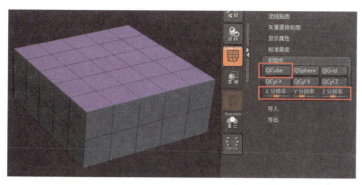

图 7.5.3

图 7.5.4

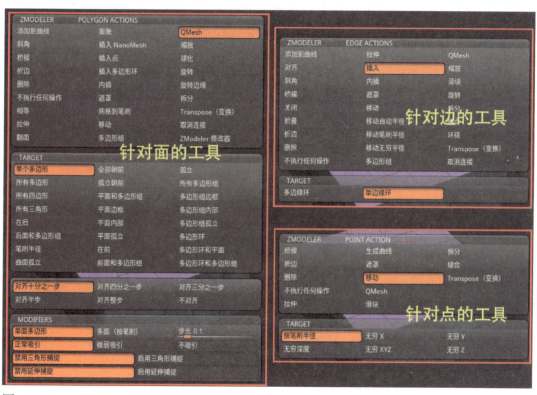

图 7.5.5

ACTIONS（建模的工具），也就是改变模型的一组不同的工具。第二部分是 Target（目标），也就是对那些区域操作，是一个面还是一组面，抑或是整个模型等。第三、四部分是针对选择的第一组里的建模工具的参数，不同的参数选择会得到不同的效果。

画笔放在模型的某个面中心，按住 Space 键，在弹出的针对面的面板中确认 ACTIONS（建模的工具）选择的是 QMesh，Target（目标）是"单个多边形"。用画笔在一个面上向上拖曳，可将这个面拉出向上的延展造型。效果如图7.5.6 所示。

按 Ctrl+Z 组合键撤回到拉曳之前。将画笔放在某个面中心，按住 Space 键，在弹出的面板中 Target（目标）现在为"多边形环"。然后用

203

图 7.5.6

图 7.5.7

画笔放在某个面上向上拉曳，可将和这个面呈环状的所有面都一起向上延展，效果如图 7.5.7 所示。注意在拖曳前，将画笔放在面上时有一根橙色的小短线，短线指向的方向就是循环面的方向，如图 7.5.7 所示。

图 7.5.8

通过上面的尝试，可以理解 ACTIONS 和 Target 的作用以及 ZModeler 的建模方式。可以尝试选择不同的 Target 进行操作，去体会它们的不同目标范围。

除了 Target 里的不同目标，也可以给一组面设置临时组，对该组面和选择的 Target 目标一起作为目标进行操作。按住 Alt 键，用画笔在模型表面上涂抹可将面变为白色组（在线框显示模式下观察），这就是临时组，效果如图 7.5.8 所示。当对临时组执行 ACTIONS 操作以后，临时组会自动消失。

ZModeler 工具众多，在本节配套的视频中，选择了几个常用的 ACTIONS 和 Target 进行了讲解，请读者注意学习。接下来将以案例的形式，学习这些常用的工具和制作思路。想要详细学习 ZModeler 的读者，也可以在本书视频教学的开头找到笔者的微信公众号，在里面分享了 ZModeler 的全套详细讲解的视频教学。

2. 奇里达作品案例 1

这里通过临摹奇里达的公共雕塑作品 *Elogio del Horizonte*

奇里达作品案例 1.mp4　　奇里达 ZModeler 建模法 1.rar

(《地平线赞歌》,如图7.5.9所示)来学习ZModeler制作抽象雕塑的方法。

在制作前首先要对造型和建模手段有一个分析和预估。该雕塑造型可以看作两部分构成,即上半部分的圆环和下半部分的延伸构造。可以先制作出一个标准的圆环,然后选择一些面向下延伸,得到雕塑的造型。

制作圆环:单击"工具"大按钮,在弹出的面板中选择圆柱体。如图7.5.10所示,在"工具"→"初始化"子面板中设置"Z大小"为18,"内径"为76,"H细分"为32,"V细分"为4,得到圆环造型。然后单击"生成PolyMesh3D"按钮转化为多边形模型,并选择这个物体。制作中应该打开线框显示,观察布线的情况。

制作缺口:接下来,按X键打开对称,检查是如何对称的,注意记住对称的方向,因为下半部分的造型是对称的。以此判断出圆环缺口的位置后,再次按X键关闭对称。

在笔刷中选择ZModeler画笔,将画笔放在圆环一个面的中心,按住Space键,确定ACTIONS中选择的是QMesh(快速建模)工具,Target中选择的是"单

图 7.5.9

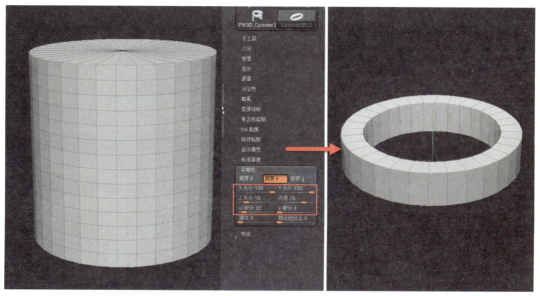

图 7.5.10

205

个多边形",效果如图 7.5.11 所示。

然后按住 Alt 键用画笔在要删去的面上涂抹,建立临时组。接着用画笔按住临时组中的某个面中心,自上而下拖曳画笔,可将这些造型删除。过程如图 7.5.12 所示。

制作下半部分造型:按 X 键打开对称,然后如图 7.5.13 所示,按住 Alt 键用画笔在要扩展挤出的面上涂抹,建立临时组。接着用画笔按住临时组中的某一个面中心,自上而下拖曳画笔,可将这些造型挤出。再建立临时组,再挤出,得到雕塑基本造型。

观察造型,如果比例不太对,可以遮罩下半部分,并使用"移动轴"上下移动上半部分的方式来调节比例。

按住 Ctrl+Alt 组合键,如图 7.5.14 所示,框选拐角处,将其他的顶点遮罩。使用"移动轴"向下垂直移动,得到圆角的概括造型。

卡线前分组:现在模型的棱角感还不对,圆柱形表面应该更光滑些。若现在对模型进行"划分"将其光滑,会得到错

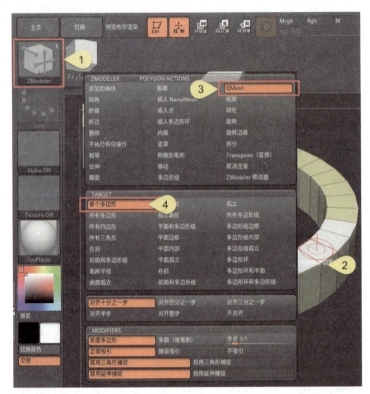

图 7.5.11

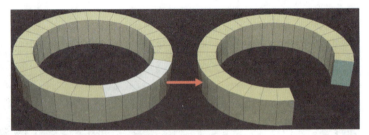

图 7.5.12

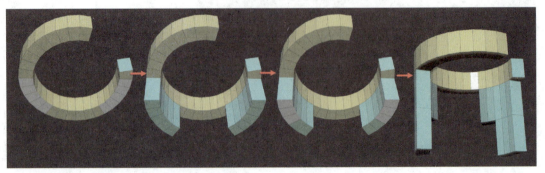

图 7.5.13

第7章 抽象数字雕塑技法

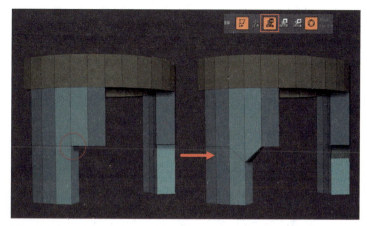

图 7.5.14

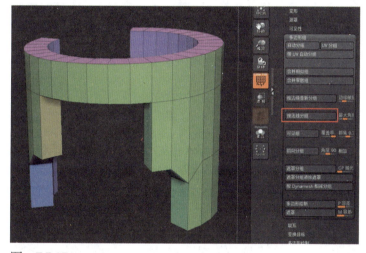

图 7.5.15

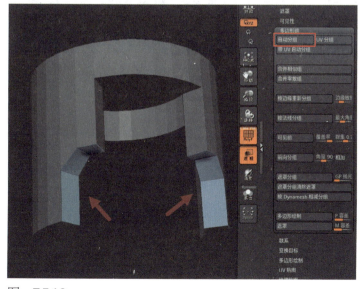

图 7.5.16

误的效果，所有的棱角都被圆化了。这就需要在"划分"前对模型进行折边卡线。

对本例来说，首先建立正确的分组，通过组来卡线是一个最快捷的方法。如图 7.5.15 所示，单击"工具"→"多边形组"中的"按法线分组"按钮，会根据模型上每个面朝向的一致性进行归纳分组。朝向相近的面被分在一组。这样就以造型上的转折角度大小为依据对模型进行了分组。

目前分组效果大部分都达标，只有圆角处的3个面应该分在一个组里，才能保证将来折边卡线并光滑处理后的模型是正确的结果。

按住 Ctrl+Shift 组合键，综合运用局部选择的技巧（过程可参看视频），选择图 7.5.16 所示的部分，单击"工具"→"多边形组"中的"自动分组"按钮，将各自的3个面分在同一个组中。

卡线：分好组以后，单击"工具"→"几何"→"折边"中的"PG 折边"按钮，对组与组的交界边进行折边卡线，如图 7.5.17 所示。

光滑模型：单击3次"工具"→"几何"中的"划分"按钮，对模型进行细分光滑，得到最终的雕塑模型效果，

207

如图 7.5.18 所示。

3. 奇里达作品案例 2

这里以奇里达的作品 *Monumento a la Tolerancia*（《纪念碑的宽容》）为例，如图 7.5.19 所示，通过临摹它来学习更多的 ZModeler 技巧。

制作主体：该雕塑中心主体物是一个半圆柱的造型。单击"工具"按钮，在弹出的面板中选择圆柱体。如图 7.5.20 所示，在"工具"→"初始化"子面板中设置"Z 大小"为 72、"内径"为 0、"H 细分"为 20、"V 细分"为 8。之所以是这样的参数设置，是考虑到将来从圆柱体上挤出的造型截面是一个正方形。制作中应该打开线框显示，观察布线情况，圆柱表面上的面被设置成正方形。然后单击"生成 PolyMesh3D"按钮转化为多边形模型，并选择这个物体。

关闭"透视"按钮，旋转视图到圆柱侧面。按住

奇里达作品案例 2.mp4

奇里达 ZModeler
建模法 2.ZPR

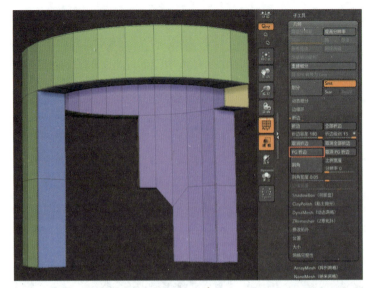

图 7.5.17

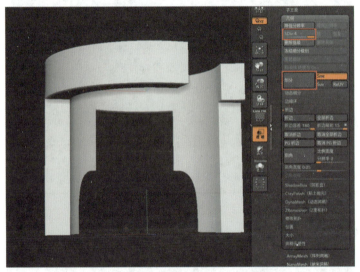

图 7.5.18

图 7.5.19

Ctrl+Shift 组合键，使用局部选择的技巧选择圆柱侧面的表面，将顶部和底部的面隐藏。如图 7.5.21 所示，单击"工具"→"几何"→"修改拓扑"中的"删除隐藏"按钮，将顶面和底面删除。

接下来如图 7.5.22 所示，单击"工具"→"显示属性"中的"双"按钮，将模型背面也显示出来，更方便观察判断造型。按键盘上的 X 键打开对称，检查圆柱是如何对称的，注意记住对称的方向。然后按住 Ctrl+Shift 组合键，使用局部选择的技巧隐藏圆柱形的一半，剩下一半。接着单击"工具"→"几何"→"修改拓扑"中的"删除隐藏"按钮，将隐藏的一半删除。

如图 7.5.23 所示，选择"缩放轴"工具，用画笔按住并拖动红色方块将造型压扁一点，更接近原作。在笔刷中选择 ZModeler 画笔，将画笔放在一个面的中心，按住 Space 键，确定 ACTIONS 中选择的是 QMesh（快速建模）工具，Target 中选择的是"所有多边形"，用画笔按住某一个面中心向外拖曳画笔，可将这些造型挤出，做出厚度。

制作扩展部分：按 X 键关闭对称。按住 Space 键，Target 中选择的是"单个多边形"。按住 Ctrl 键，如图 7.5.24 所示，用画笔按住左上角的一个面向外拖曳，将该面复制一个。

用画笔按住这块面再次向外拖曳，做出厚度。然后按住 Ctrl+Alt 组合键框选这个小方块，将主体部分遮罩。使用"移动轴"将方块移动

图 7.5.20

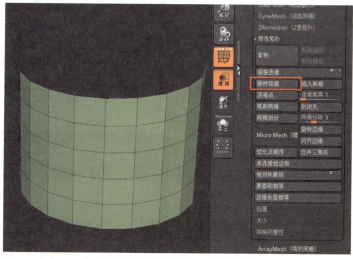

图 7.5.21

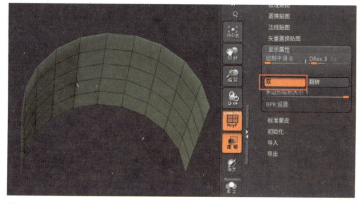

图 7.5.22

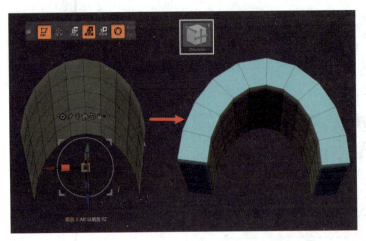

图 7.5.23

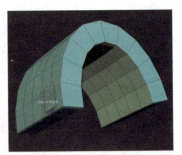

图 7.5.24

图 7.5.25

到图 7.5.25 所示的位置。

选择"绘制"按钮，确认选择 ZModeler 画笔，将画笔放在一个面的中心，按住 Space 键，确定 ACTIONS 中选择的是"删除"工具，Target 中选择的是"单个多边形"。如图 7.5.26 所示，用画笔在两个面上分别单击，将两个面删除，留下空洞。

将画笔放在一条边上，按住 Space 键，确定 ACTIONS 中选择的是"桥接"工具，Target 中选择的是"两孔"。第三组中选择"圆"，如图 7.5.27 所示。

用画笔在模型上一个孔的一条边上单击，然后单击第二个孔的一条边后按住画笔，上下移动画笔调节分段数，横向移动画笔调节圆弧凸起的程度。完成后的效果如图 7.5.28 所示。若造型还有不准，可使用 Move（移动）笔刷调节造型。

使用相同的方法制作出另一侧的造型，如图 7.5.29 所示。

将画笔放在一条边上，按住 Space 键，确定 ACTIONS 中选择的是"删除"工具，Target 中选择的是"完整边缘环"。如图 7.5.30 所示，用画笔单击末端上的两个边，将这两圈边删除，得到一个正方形的面，为下一步做准备。

接下来重复之前的方法，对向下的方形小面进行复制、挤出厚度、移动、删除两个面、桥接。做出的效果如图 7.5.31 所示。

卡线前分组：单击"工具"→"多边形组"中的"按法线分组"按钮，会根据模型上每个面朝向的方向的一致性进行归纳分组。

卡线：分好组以后，单击"工具"→"几何"→"折边"中的"PG 折边"按钮，对组与组的交界边进行折边卡线。

图 7.5.26

光滑模型：单击 3 次"工具"→"几何"中的"划分"按钮，对模型进行细分光滑，得到最终的雕塑模型效果，如图 7.5.32 所示。

第7章 抽象数字雕塑技法

图 7.5.28

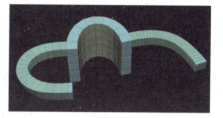

图 7.5.27

图 7.5.29

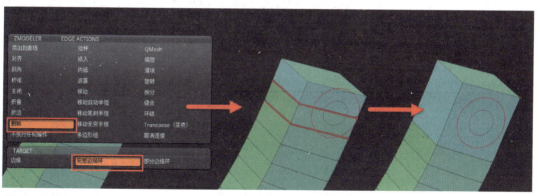

图 7.5.30

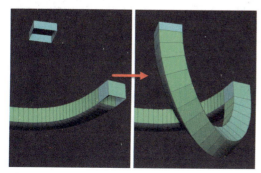

图 7.5.31

图 7.5.32

211

图　7.6.1

7.6 形体复制镜像法

本节学习 ZBrush 的阵列功能制作抽象雕塑的技法。一些雕塑作品，是由一个或多个造型单元经过多次复制，在空间中形成一个造型。如图 7.6.1 所示的是布朗库西的雕塑作品，图 7.6.2 所示的是罗伯特·迈克尔·史密斯（Robert Michael Smith）的雕塑作品，该作品曾在 2008 年由唐尧策展的"数码石雕展"上展出。

形体复制镜像法和
布朗库西雕塑案例 .mp4

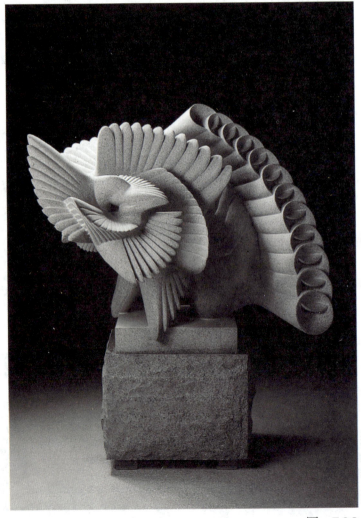

图　7.6.2

第7章 抽象数字雕塑技法

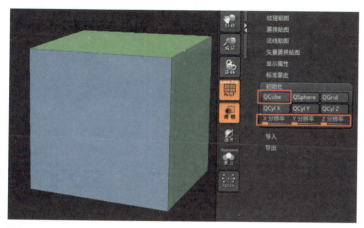

图 7.6.3

图 7.6.4

布朗库西生命柱 .ZPR

1. 布朗库西雕塑案例

这里以布朗库西的雕塑作品生命柱（图7.6.1）为例，学习阵列功能的基本用法。

制作形体单元：打开 ZBrush 软件，在工具面板中单击"工具"大按钮，在弹出的面板中选择立方体。用画笔在视图中画出一个模型，然后单击工具架上的 Edit（编辑）按钮进入制作状态。单击"生成 PolyMesh3D"按钮转化为多边形模型。

然后在"工具"→"初始化"里将"X 分辨率""Y 分辨率"和"Z 分辨率"设置为1，单击 QCube（快速立方体）按钮，生成一个立方体，如图 7.6.3 所示。

在笔刷中选择 ZModeler 画笔，将画笔放在一个面的中心，按 Space 键，确定 ACTIONS 中选择的是"缩放"工具，Target 中选择的是"单个多边形"，用画笔按住方块顶部面拖曳画笔，将其缩小，如图 7.6.4 所示。

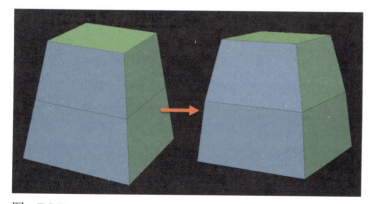

图 7.6.5

如图 7.6.5 所示，用画笔在竖线中点单击，添加一圈循环线。之所以能添加，是因为 ZModeler 画笔对边的 ACTIONS 命令默认选择为"插入"，Target 中选择的是"单个多边形"。接着按住 Ctrl+Alt 组合键从侧面角度框选新加的这条线，将其他顶点遮罩。然后选择"缩放轴"工具，用画笔按住中心的黄色方框拖动，将中间造型放大。

如图 7.6.6 所示，用同样的方法再加两条环线并放大，使造型边缘圆顺。单击"工具"→"几何"→"折边"中的"PG 折边"按钮，对组与组的交界边进行折边卡线。单击3次"工具"→"几何"中的"划分"按钮，对模型

213

进行细分光滑，得到最终的雕塑模型效果。

阵列对象：单击打开"工具"→ArrayMesh（阵列网格）中的"阵列网格"按钮。现在已经复制了一个，只是重叠在一起看不到。如图7.6.7所示，单击"偏移"按钮进入对空间位置设置的参数面板，将"Y量"设置为−2。重叠的复制品会移动上来，和原始物体叠在一起。

镜像：布朗库西的雕塑是上下镜像的造型，所以需要对复制品进行镜像。如图7.6.8所示，单击"Y镜像"按钮，完成一个大造型单元。

二次阵列：接下来以这两个组成的造型为一个单元，对这个大单元进行二次阵列。如图7.6.9所示，单击"追加新"按钮，进行二次阵列。设置"重复"值为13，复制13组。设置"Y量"为−13，将复制品向上移动到正确位置。如果创作需要，还可以进行多次阵列。

改换材质：最后如图7.6.10所示，选择一个Gold（黄金）材质，让雕塑看起来有金属质感。完成本例。

2. 交互式创作

传统抽象雕塑的创作往往是雕塑家先画一些草图进

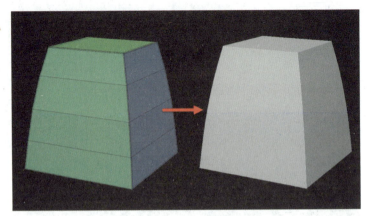

图　7.6.6

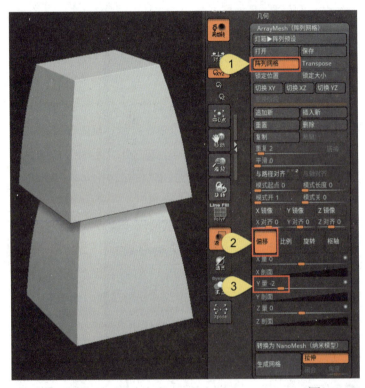

图　7.6.7

行雕塑的构思，然后再用雕塑的手段制作出立体泥稿。这个过程中存在一个从二维到三维的转换问题，常常会遇到草图很漂亮，但转成立体泥稿后就会遇到很多空间和构成上的问题。利用数字雕塑软件，雕塑家可以直接面对三维来构思抽象雕塑，这将是未来抽象雕塑创作的一种重要方式。

更重要的是，数字雕塑软件为雕塑家提供了"交互式"的、"实时"的抽象雕塑创作体验。也就是说，雕塑家和软件之间

第7章 抽象数字雕塑技法

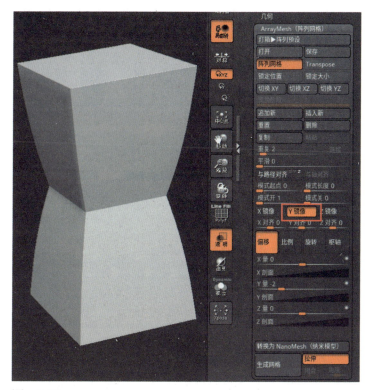

图 7.6.8

图 7.6.10

交互式创作.mp4

阵列即兴雕塑创作.ZPR

可以互动,雕塑家改变一个形体后立刻就能看到新的雕塑效果。这个变化的过程是有一个"时间"和"运动"概念在里面的,雕塑处在一个时间变化中。那么这个作品也从"三维"变成了"多维"。这种交互式的雕塑创作会对今后的雕塑创作带来巨大影响。

下面以一个即兴的创作为例,一方面让读者体验到

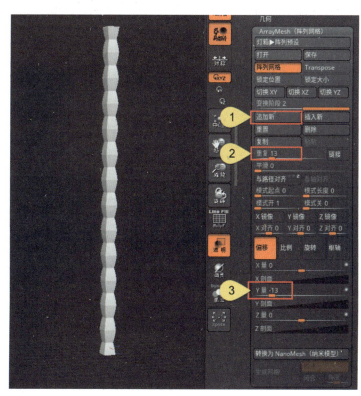

图 7.6.9

215

交互式的创作方式，另一方面学习 ZBrush 阵列功能的更多技巧。

打开文件：打开 ZBrush 软件，单击"文件"→"打开"按钮，打开配套文件中的"阵列即兴雕塑创作.ZPR"文件。如图 7.6.11 所示，这是一个使用动态球和移动笔刷制成的 L 形造型单元。

阵列对象：单击"工具"→ArrayMesh（阵列网格）中的"阵列网格"按钮，打开阵列。如图 7.6.12 所示，设置"重复"为 15，复制出 15 个造型。单击"旋转"按钮，用画笔按住并拖动"Y 量"值从 0 到 –250，让复制品围绕 Y 轴旋转，直观地看到旋转中的变化，交互地制作出效果。

交互式设计：如图 7.6.13 所示，将"Y 量"值改为 0，用画笔按住并拖动"X 量"值从 0 到 –160，观看造型变化。如前所述，这个变化的过程是有一个"时间"和"运动"概念

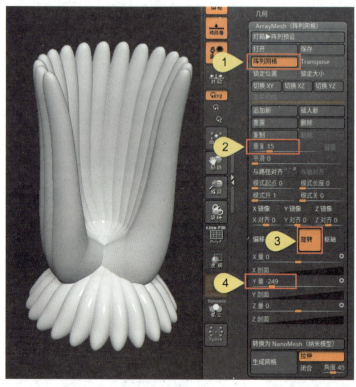

图　7.6.12

图　7.6.11

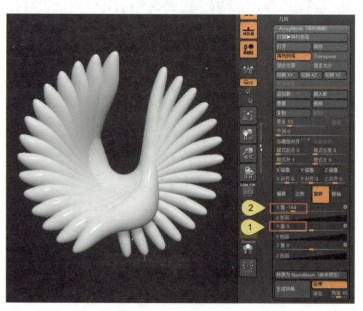

图　7.6.13

在里面的，雕塑处在一个时间变化中。那么这个作品也从"三维"变成了"多维"。

接着拖动"Z量"滑块将数值改为 –80，使造型在围绕 X 轴旋转的同时也围绕 Z 轴旋转，感受这个变化的过程。结果如图 7.6.14 所示。

改变轴心：如图 7.6.15 所示，单击"枢轴"按钮，调节下面的"X量""Y量"和"Z量"可以改变物体旋转围绕的轴心点的位置，从而改变造型在空间中的形态。设置"X量"为 –2.85，"Y量"为 0.7，效果如图 7.6.15 所示。

改变比例：单击"比例"按钮，调节下面的"X量""Y量"和"Z量"可以改变物体的比例大小。如果将"X量""Y量"和"Z量"都设置为 0.5，复制品会逐渐缩小，效果如图 7.6.16 所示。

交互式改变造型：现在还可以使用雕刻笔刷去改变造型单元的效果，其他复制品会联动一起改变，产生良好的交互式雕塑创作体验。在笔刷面板中选择 Move（移动）笔刷，在第一个物体上拖扯出一个造型，会看到其他物体一同发生变化。效果如图 7.6.17 所示。

生成网格模型：造型做得满意后，可以将其转化为网格模型，用于日后的 3D 打印或雕刻。单击"工具"→ArrayMesh（阵列网格）中的"生成网格"按钮，经过几秒钟的计算得到最后的模型。转化后的模型不再能调节阵列的相关参数，但可以通过雕刻画笔继续塑造。本例完成。

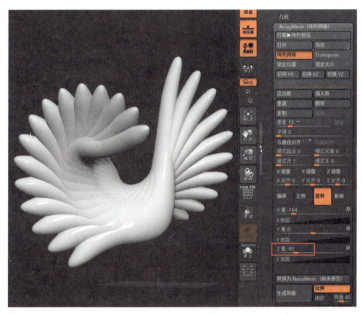

图　7.6.14

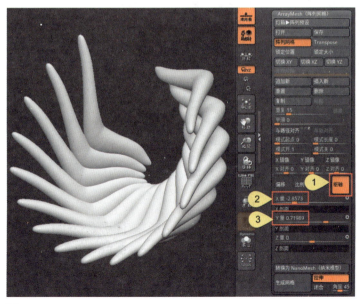

图　7.6.15

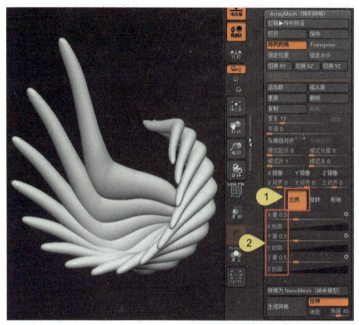

图 7.6.16

7.7 曲线成型法

本节学习 ZBrush 中的多种曲线成型工具,用于制作抽象雕塑的技法。这些工具中的代表有旋转成型画笔、曲线生成曲面画笔和管道画笔。图 7.7.1 所示为布鲁斯·比斯利(Bruce Beasley)的雕塑作品,该艺术家的作品也曾在 2008 年由唐尧先生策展的"数码石雕展"上展出。图 7.7.2 所示为吉尔·布莱沃(Gil Bruvel)的雕塑作品,他使用 ZBrush 等软件的曲线工具进行创作,3D 打印后铸造成金属雕塑。

1. 曲线笔刷用法

常用的曲线成型的画笔都是笔刷形式,都必须在已有的、没有细分级别的模型上画出新的曲线造型。

常用的管道画笔有 3 个,都在笔刷面板中,分别是 CurveMultiTube(曲线多重管道)、CurveTube(曲线管道)和 CurveTubeSnap(曲线管道吸附)笔刷。这 3

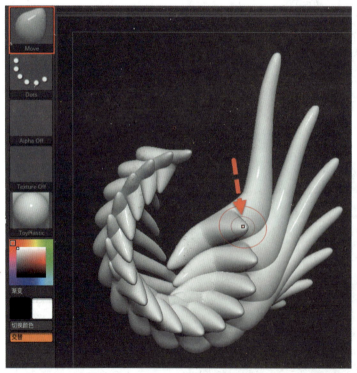

图 7.6.17

曲线成型法 .mp4

个笔刷在本书5.8节中有详细用法讲解，这里不再赘述。用这几个画笔在立方体上绘制，就可以制作出图7.7.1中的圆形管道作品。

CurveSnapSurface（曲线吸附曲面）笔刷：可在没有细分级别的模型上画出多条曲线，曲线之间自动产生带有一定厚度的曲面模型。模型的厚度和画笔的尺寸相关。效果如图7.7.3所示。用画笔按住画好的曲线的任何位置并拖动，可以改变曲线的形状，从而交互式地改变曲面的造型。当对造型满意后，用画笔单击球体表面，造型固定并且曲线消失。然后可通过单击"工具"→"子工具"→"拆分"中的"分割未遮罩点"按钮，将曲面造型拆分成单独的一个子工具物体，便于后续的制作。该画笔可快捷地制作出盔甲、衣物、斗篷等。

CurveLathe（曲线旋转成型）笔刷：可在没有细分级别的模型上画出一条曲线，并以该曲线的起点和终点的连线为轴进行旋转成型，产生一个轴心对称的造型。效果如图7.7.4所示。与所有曲线笔刷一样，可以用笔刷按住曲线并拖动来改变造型，也可以使用"拆分"功能分离出来。

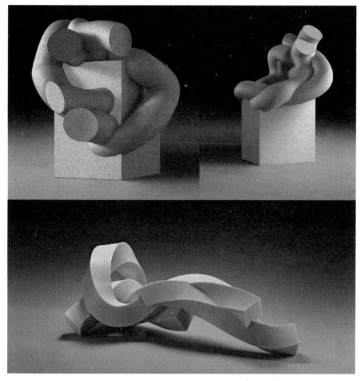

图 7.7.1

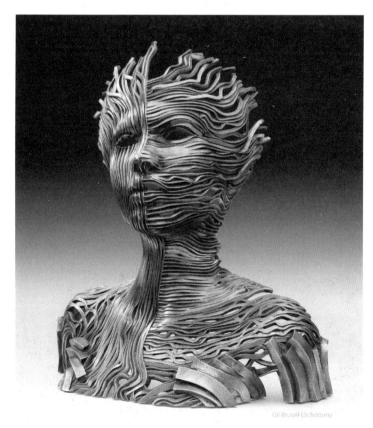

图 7.7.2

2. 制作自己的管道画笔

管道画笔画出的造型是由一个造型单元沿曲线不断复制并结合在一起构成的。可以自己制作不同形状的管道画笔，用于雕塑的创作。下面学习制作的方法。

接下来制作一个五角星截面的管道画笔。

制作五角星单元：单击"工具"按钮，在弹出的面板中选择圆柱体。如图 7.7.5 所示，在"工具"→"初始化"子面板中设置"Z 大小"为 26、"内径"为 0、"H 细分"为 10、"V 细分"为 4，然后单击"生成 PolyMesh3D"按钮转化为多边形模型，并选择这个物体。

从圆柱顶上观察，按住 Ctrl 键框选相间隔的 5 个顶点并将其遮罩，效果如图 7.7.6 所示。然后选择"缩放轴"工具，按住 Alt 键并用鼠标按住绿色方块拉动，将未遮罩的顶点向中心移动，做成五角星效果。最后按住 Ctrl 键框选视图空白处，清除遮罩。

按住 Ctrl+Shift+Alt 组合键，如图 7.7.7 所示，从正面框选五角星中心部位，将正面和背面隐藏。

单击"工具"→"显示属性"中的"双"按钮，将模型背面也显示出来，能很好地看清模型情况，效果如图 7.7.8 所示。然后单击"工具"→"几何"→"修改拓扑"中的"删除隐藏"

图 7.7.3

制作自己的管道画笔 .mp4

图 7.7.4

第7章 抽象数字雕塑技法

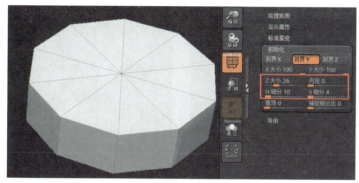

图 7.7.5

按钮,将隐藏的顶面和底面删除,只留下五角星外侧面。

生成管道画笔:旋转视图角度到五角星侧面(视图角度决定了将来画笔中五角星的放置角度),如图7.7.9所示,然后单击"笔刷"→"创建"中的"创建 InsertMesh

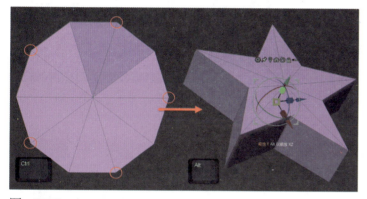

图 7.7.6

图 7.7.7

图 7.7.8

221

图 7.7.9

图 7.7.10

图 7.7.11

（插入网格）"按钮，在弹出的询问面板中单击"新建"按钮。这样就将五角星变成了一个新的插入笔刷。

现在用该画笔在一个没有细分级别的模型上拖动绘制，会出现一个五角星模型，但还不是连串的管道效果。单击"笔触"→"曲线"中的"曲线模式"按钮，此时再画就是无数的五角星连成一串的效果，但每个五角星都是分离的。单击"笔刷"→"修改器"中的"连接点"按钮，这时再画就形成了五角星管道效果，如图 7.7.10 所示。

模型封口：目前画出的管道两端没有封口，是无法用于 3D 打印的。单击"工具"→"几何"→"修改拓扑"中的"封闭孔"按钮，可对两端自动封口。效果如图 7.7.11 所示。但画好一根管道后，用画笔在底层模型上单击，结束这一根的创建，可以开始下一根的绘制。制作好的画笔可以通过单击"笔刷"菜单中的"另存为"按钮进行保存，以便下次通过"加载笔刷"按钮加载和再使用。

图 7.7.2 所示的作品就可以使用一个方形管道画笔在一个人头模型上一根根绘制创作出来。

3. 布朗库西案例

接下来以布朗库西的一件雕塑为例（图 7.7.12）讲解曲线造型工具是如何运用到抽象雕塑制作中的。

制作雕塑主体：单击"工具"按钮，在弹出的几何体面板中选择 Plane3D 平面物体。单击"生成 PolyMesh3D"按

布朗库西案例 .mp4

布朗库西空间中的鸟 .ZPR

钮转化为多边形模型，选择转化后的平面物体，命名为 PM3D_Plane3D 然后选择视图正对平面。在画笔中选择

CurveLathe（曲线旋转成型）笔刷，在面的中间画出雕塑造型的轮廓，注意起点和终点在一条竖直线上。得到图 7.7.13 所示的效果。画出后在材质中选择 Gold 金色材质，效果和原作接近。

使用画笔按住并拖动曲线的不同位置来调节造型。造型满意后，用画笔在平面上单击，曲线消失。如图 7.7.14 所示，单击"工具"→"子工具"→"拆分"中的"分割未遮罩点"按钮，将曲面造型拆分成单独的一个子工具物体。然后选择拆出来的雕塑物体层，单击方片层的眼睛按钮将其隐藏。

按住 Shift 键调出光滑笔刷，对物体不平滑的区域涂抹光滑，如图 7.7.15 所示。然后使用 Move（移动）笔刷将上半部分横向移动调整。

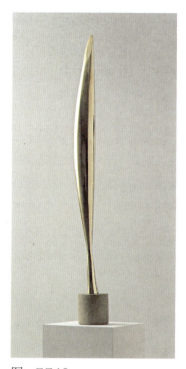

图　7.7.12

图　7.7.13

图　7.7.14

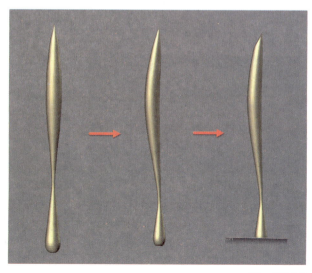

图　7.7.15

按钮转化为多边形模型。在"工具"菜单下的"工具"面板里重新选择已经做好的雕塑主体模型,单击"工具"→"子工具"中的"追加"按钮,将刚刚做好的圆柱体加入进来。以同样的方式制作一个立方体,转化后也追加到雕塑中。使用"移动轴"和"缩放轴"对圆柱方块的位置和比例进行调整,得到雕塑最终效果如图 7.7.16 所示。

图 7.7.16

7.8 剪影造型法

剪影造型法 .mp4

最后选择 TrimCurve(曲线剪切)笔刷,按住 Ctrl+Shift 组合键调出 TrimCurve,将雕塑顶部和底部的多余部分切除。完成雕塑主体的制作。

制作圆柱底座:单击"工具"按钮,在弹出的面板中选择圆柱体。在"工具"→"初始化"子面板中设置"H 细分"为 200,使其侧壁光滑。然后单击"生成 PolyMesh3D"

ZBrush 中提供了一个用于剪影造型的工具——ShadowBox(阴影盒)。雕塑家通过在盒子三面墙上绘制遮罩图案,如图 7.8.1 所示,盒子中间就会出现依据这 3 个平面图案形成的立体造型。ShadowBox 制作出的模型较为粗糙,但雕塑家可以利用其进行抽象雕塑的概念设计阶段制作雕塑 3D 草图。

像乔治·苏格曼(George Sugarman)的作品(图 7.8.2),非常适合用 ShadowBox 工具进行创作。

下面来学习 ShadowBox 的用法。使用阴影盒前需要准备一个多边形模型,什么造型都可以。比如在"灯箱"→"投影(项目)"中找到狗的模型 Dog.ZPR,双击打开。然后单击"工具"→"几何"→ShadowBox 中的 ShadowBox 按钮,进入阴影盒状态,会看到狗的模型周围出现了三面墙和黑色

图 7.8.1

图 7.8.2

剪影效果，如图 7.8.3 所示。

去除造型：按住 Ctrl 键，用画笔在视图空白处框选，将墙上的遮罩"剪影"去除，中间的雕塑造型也就消失了。

生成造型：按住 Ctrl 键，用画笔在墙上绘制剪影轮廓，即可产生雕塑造型。三面墙上可以有不同的遮罩剪影轮廓，从而控制得到不同的造型效果。如图 7.8.4 所示。注意三面墙上的剪影之间的配合。也可以按住 Ctrl 键，用画笔从墙外的空白处框选到墙上，形成方形剪影。总之，可运用一切遮罩的技巧来构建遮罩剪影。

擦除造型：按住 Ctrl+Alt 组合键，用画笔在已有的剪影上绘制，擦除部分剪影，从而擦除部分雕塑造型。也可以按住 Ctrl+Alt 组合键，用画笔从墙外的空白处框选到墙上，擦去方形剪影。

完成造型：单击关闭"工具"→"几何"→ShadowBox 中的 ShadowBox 按钮，墙全部消失，只留下雕塑物体。现在可以使用雕刻笔刷对这个雕塑体进行制作加工，或进行复制阵列等。

控制分辨率：在打开 ShadowBox 按钮前（已经打开的，可以关闭后设置），可设置旁边的"分辨率"参数来控制将来生成的模型精细度，设置好参数后打开 ShadowBox 按钮。数值越高，绘制的遮罩剪影越有细节，生成的雕塑模型边缘越平滑。图 7.8.5 所示为设置"分辨率"为 512 后的效果。

网格参考：ZBrush 还提供了一个带有网格和中心标识的 ShadowBox。可在"灯箱"→"工具"→ShadowBox 文件夹中找到 ShadowBox128.ZTL 文件，双击打开，效果如图 7.8.6 所示。

按住 Ctrl 键，单击笔刷按钮，如图 7.8.7 所示，选择 MaskPerfectCircle（完美圆遮罩）工具。旋转视图到针对背

剪影造型法基础 .ZPR

剪影造型法基础 2.ZPR

图　7.8.4

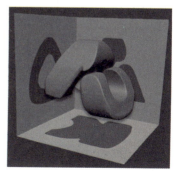

图　7.8.3

图　7.8.5

图 7.8.6　　　　　　　　　　　　　　　　　　　　　图 7.8.7

面的角度，按住 Ctrl 键，用画笔在圆心处拖动，画出一个圆形剪影。有了网格的参照，会更方便地进行雕塑造型设计。

按住 Ctrl+Alt 组合键，用画笔在圆形中心拉出一个负圆，减去中心圆形的剪影。如此重复，画出各种圆形，效果如图 7.8.8 所示。若想换回遮罩绘制工具，可按住 Ctrl 键，单击"笔刷"按钮，选择 MaskPen（钢笔遮罩）工具即可。也可尝试其中的 MaskLasso（套索遮罩）工具，用套索圈出自由的遮罩剪影。以此进行抽象雕塑的构思和创作。

图 7.8.9 所示为数字艺术家约翰·塞莫尔（John Seymour）使用 ShadowBox 工具设计，并使用 ZBrush 其他一些工具进行细节完善后的作品。

图 7.8.8

图 7.8.9

7.9 文字和矢量图形的创建

文字和矢量图形.mp4

汉字、字母和数字往往也是雕塑创作的元素。例如，乔玛·帕兰萨（Jaume Plensa）的作品（图 7.9.1），作品中大量使用了文字作为雕塑创作的语言元素。本节学习 ZBrush 创建立体文字的方法。

创建文字：单击 Zplugin（Z 插件）→ Text3D（3D 文本创建器）中的"新建文本"按钮，如图 7.9.2 所示，在弹出的输入框中输入需要的字母，然后按 Enter 键，即可创建文字。如果视图中没有出现文字，可使用鼠标在视图中按住并拖曳出模型，然后按 T 键进入 Edit 编辑模型。

修改文字内容：单击"编辑"按钮，在弹出的文本框中重新输入内容即可。输入的文字也可以是汉字。然后按 Enter 键创建立体文字。

改变字体：在"字体和字形"下方是改变文本字体的区域。如图 7.9.3 所示，可通过单击带有字体名的大按钮，在弹出的列表中选择字体。也可以单击左右两侧的"<"">"按钮，逐个尝试不同的字体。字体种类的效果和多少与计算机系统内安装的字体相关，读

图 7.9.1

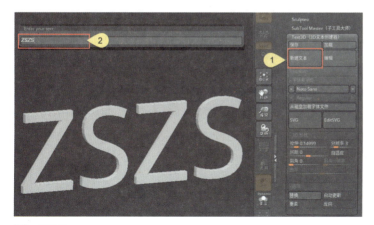

图 7.9.2

文字和矢量图形.ZPR

SVG.rar

者可从互联网上搜索并下载多种多样的字体,安装到计算机操作系统的字体库中,以备使用。需要注意的是,很多英文字体是无法显示出中文汉字的,只能以方框模型的形式显示。

改变模型效果:调节"拉伸"参数可改变模型的厚度;调节"分辨率"值可改变模型的细分光滑度;调节"间距"可改变字幕间距;调节"斜角"可创建出模型边缘的斜角效果,如图 7.9.4 所示。

改变排列:单击"垂直"按钮可让文字变成竖向排列。单击"反向"按钮,可让文字内容改为从右向左排列。

矢量图形:它是使用专门软件绘制的图形文件,常用于标志或 UI 设计。单击 SVG 大按钮,找到并打开配套文件提供的矢量图形文件 4-ying-yang.svg,这是一个太极图的矢量图形文件,得到如图 7.9.5 所示的效果。

在互联网上可以搜索下载到数千种 SVG 格式的矢量图形文件。图 7.9.6 所示为不同 SVG 矢量图形文件做出的效果。

用这种方式制作出各种文字,然后穿插分布在一个带厚度的人体模型表面,如图 7.9.7 所示,将文字子工具

图 7.9.3

图 7.9.4

图 7.9.5

图 7.9.6

第7章 抽象数字雕塑技法

图 7.9.7

层的布尔运算设置成"并集"。

单击工具架上的"预览布尔渲染"按钮，可以得到乔玛·帕兰萨的作品效果，如图7.9.8所示。

至此本章相关技巧全部讲完。

本章小结

本章通过讲解演示大量的抽象雕像案例的制作，讲解了数字雕塑软件制作抽象雕塑丰富的技法。希望读者通过临摹掌握数字雕塑工具的同时，能做到熟练运用、举一反三，将数字雕塑技法用于抽象雕塑的创作中。

本章作业

①跟着课程完整临摹所有书中案例；②使用数字雕塑工具技法创作3件抽象雕塑作品。

图 7.9.8

229

第 8 章 Marvelous Designer 布料动力学

本章的教学目的是让广大的雕塑艺术家了解 ZBrush 雕塑软件以外的其他 3D 软件的技术特点，重点学习使用 Marvelous Designer（非凡设计师）布料动力学软件应用于雕塑创作。

本章教学内容主要包含以下几点。

① 简单了解其他数字雕塑造型方法。
② Marvelous Designer 基础和制作流程。
③ 拉奥孔的 T 恤案例。
④ 长沙田汉雕塑园项目案例。
⑤ Marvelous Designer 常用工具讲解。

通过本章的学习让雕塑家们开阔视野，了解到更多的数字软件造型的工具和方法。在 Marvelous Designer 的应用中，通过两个例子讲述了两套不同的使用流程。

8.1 其他数字雕塑造型方法

其他三维建模技术介绍 .mp4

当今建模软件非常多，凡是可以用来创作 3D 造型的软件，都可以称为雕塑创作的工具。不同的宣纸和毛笔写出的字是

不同的，不同的画笔和颜料也会出现不同的绘画效果。同样地，对于雕塑创作而言，不同的材料、工具、软件也会帮助雕塑家形成不同的雕塑语言。可见软件的掌握对于数字雕塑家是非常重要的。以后的趋势是雕塑家自己可以用计算机语言写软件用于雕塑创作，这样就会形成更加个性化的作品。

本节笔者为大家介绍ZBrush雕刻塑造方式之外的其他数字造型方式。概括地归纳可以分为以下6种。

① 传统多边形建模。

② 曲面建模。

③ 参数化建模。

④ 流体动力学。

⑤ 刚体动力学。

⑥ 布料动力学。

每一种都值得探索，都将打开雕塑艺术的新天地。这些技术目前大多是用于电影特效、电子游戏、动画片、广告、手办玩具、建筑设计和工业产品设计等领域。

1. 传统多边形建模方式

传统多边形建模方式是最早出现的3D数字建模方法，目前的代表软件有3ds Max、Maya等。和ZBrush雕刻建模方式不同，它是需要建模开始就进行周密计划、精确控制布线，并面向每一个点、边、面的建模方式。比如，在模型上加条线，要加在哪个位置、线多长都要精确制作。本书第7章讲的ZModeler多边形建模法就属于这一类，学过的读者应该有所体会。ZModeler本身就是为学习借鉴3ds Max、Maya等软件的传统建模工具而设计的。

传统多边形建模方式擅长制作机械、工业产品等棱角分明或流线型平滑表面的硬表面类型物体，对ZBrush雕刻建模是有力的补充。在人物、动物等的制作方面不如ZBrush方便，也不如ZBrush做得深入。图8.1.1所示为笔者使用Maya软件制作的电吉他的数字模型。传统多边形建模方式广泛地应用于电影特效、电子游戏、动画片等所有的数字模型领域。

对于想学习数字雕塑技术的雕塑家而言，这类建模方式不太适合作为入门学习，因为其思维方式和传统雕塑完全不同。想学习Maya或3ds Max软件的雕塑家朋友，建议熟练掌握本书ZBrush相关内容后再去学习。

2. 曲面建模

曲面建模的代表软件是Rhino（犀牛）。曲面建模往往是通过先画出造型的结构曲线，然后通过线生成表面，构成立体模型。学设计的朋友都画过结构素描，就是强调形体的截面轮廓线。这种建模方式很像结构素描。

曲面建模主要用于工业产品、珠宝设计和建筑设计等领域。图8.1.2是设计师Vasiliy Vatsyk使用Rhino软件设计制作的耳机。

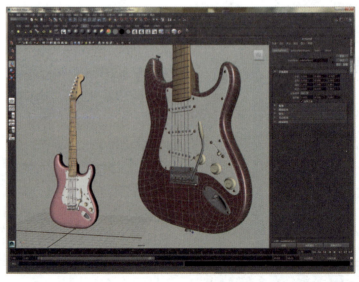

图 8.1.1

这种建模方式过于理性和富于逻辑性，同样不适合雕塑家作为入门学习。

3. 参数化建模

参数化建模的代表软件是 Rhino 的 Grasshopper（蝗虫）插件。Grasshopper 是一款基于 Rhino 环境下运行的采用程序算法生成模型的插件工具。通过连接不同的程序模块，构建一个逻辑网络，并输入一定的参数变量来构建 3D 模型。其特点是和数学、几何形、逻辑性关系紧密，适合有较好数学知识和空间想象力的设计师使用。

主要用于工业产品、珠宝设计和建筑设计等领域。著名建筑师 Zaha Hadid（扎哈）的设计团队大量使用参数化建模进行建筑设计与表现。图 8.1.3 所示为 Zaha Hadid 设计的阿

图 8.1.2

图 8.1.3

图　8.1.4

卜杜拉国王石油工作室和研究中心。

4. 流体动力学

流体动力学的代表软件是 RealFlow（真实流体）。它以物理学为基础，通过程序计算真实世界中运动物体的运动，包括液体和气体的仿真与生成数字模型。图 8.1.4 所示为使用 RealFlow 软件创作的广告影片的截图，图中液体部分就是使用流体动力学创作的。液体、灰尘、气体、火焰等的运动和形态变化也属于流体的范畴。该技术目前多用于电影特效、广告、动画片、游戏等的制作中。

使用数字动力学技术创作的这类作品要看视频，运动起来才是最棒的效果。所以，当运用动力学技术创作雕塑作品时，加入时间概念和不同时间上雕塑形体的变化因素，本质上是改变了雕塑 3D 的本体特性，将 "3D 空间" 提升为 "多维度空间"。结合虚拟现实（VR）技术，"多维度空间" 的雕塑创作将是未来雕塑的重要趋势。

流体动力学软件的使用，需要创作者具备一定的软件操作知识和物理学知识。

5. 刚体动力学

刚体动力学的代表软件是 RealFlow 和 Houdini。RealFlow 不仅是出色的流体创作工具，同时也是能用来计算刚体的运动。在任何力的作用下，体积和形状都不发生改变的物体叫作 "刚体"（Rigid body）。刚体动力学往往用来创作破碎效果，图 8.1.5 所示为刚体在美剧 *Game of Thrones*（《权力的游戏》）中的应用。以及创作成千上万的物体形状的随机散落等。该技术目前多用于电影特效、广告、动画片、游戏等的制作中。

刚体动力学软件的使用，需要创作者具备一定的软件操作知识和物理学知识。

6. 布料动力学

布料动力学的代表软件是 *Marvelous Designer*（非凡设

图　8.1.5

计师）。布料动力学是以物理中动力学理论为基础，结合布料织物的物理特性，如不同布料的弹性、摩擦力、柔软程度等，通过计算机对布料的造型和运动变化进行仿真模拟，自动计算出真实的衣服皱纹，如图 8.1.6 所示。目前该技术主要用于服装设计、特效电影、游戏、动画、手办玩具等领域。

图 8.1.7 所示为笔者将布料动力学应用于公共雕塑创作的一个案例，以湖南花鼓戏《刘海砍樵》为主题创作的雕塑作品小稿。其中人物的衣物大量使用了 Marvelous Designer 工具进行创作。这组雕像是湖南田汉雕塑园大型公共雕塑中的一组雕塑。该雕塑项目的主创人员还有青年雕塑家幸鑫（主设计和负责人）和吴玥（具体设计和负责泥塑部分）。图 8.1.8 所示为 3D 打印出的立体雕塑效果。

这种使用物理模拟和数学算法制作的衣物太过客观，不符合传统雕塑中对衣服的审美要求，可能很多的艺术家会说这不是艺术。我想如果跳出传统雕塑以视觉审美为基础的美学系统，而放在当代艺术的语境中也许会得出不同的结论。

图 8.1.9 所示为笔者创作《皮囊》系列数字雕塑作品中的一件。也是运用布料动力学技术为工具进行创作的作品。布料动力学不一定只是做衣服，艺术家可以从材料的角度去看待布料动力学，把它看成是一种"数字软材料"。也可以从观念的表达出

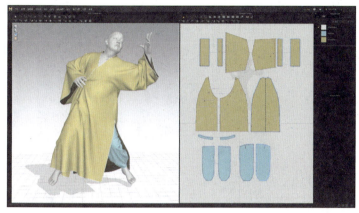

图　8.1.6

图　8.1.7

图　8.1.8

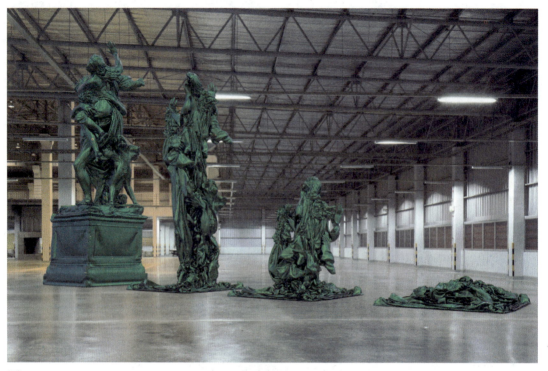

图 8.1.9

发,将其看成呈现观念的载体和工具。

布料动力学软件的使用,需要创作者具备一定的软件操作知识、衣服裁剪知识和物理学知识。

8.2 初识 MD

1. 软件简介

很多 3D 软件有布料动力学的相关功能,其中由韩国 CLO Virtual Fashion 有限公司开发的 Marvelous Designer(MD)软件是目

节模型文件 .rar

Marvelous Designer 简介 .mp4

前在这一领域最流行的制作工具,被广泛应用于服装设计、电影特效、电子游戏、动画片、广告、手办玩具等行业。图 8.2.1 所示为著名特效公司 Weta Digital(维塔数码)使用 MD 软件为电影《霍比特人》制作数字衣物的特效。

图 8.2.2 所示为著名游戏公司 UBISOFT(育碧)在其游戏《刺客信条》中大量使用 MD 软件制作衣服模型。

MD 制作衣物模型的基本流程如图 8.2.3 所示,大体上可分为 4 个步骤。

(1)准备好虚拟模特的数字模型,并导入到 MD 软件中。虚拟模特可以是人物、动物、物品等任何形象。

(2)制作衣服板片。每件衣物都是由多块不同性质的布料裁剪后缝合在一起构成的。这一步就是按照衣物的裁剪纸样进行布料板片的制作。

(3)缝合板片，试穿模拟。将做好的衣服板片安置在模特身体周围，并对布片要缝合在一起的边进行缝纫。然后进行模拟，就会将板片穿在模特身上，构成衣物造型。

(4)调整不满意的地方，修改板片，再次模拟，完成衣物的制作。

复杂的衣物会需要反反复复多次修改和模拟才能完成，并且最后还可以将其结果放入 ZBrush 中进行主观的塑造，达到想要的结果。

2. 初识 MD 界面

MD 软件的界面构成与大多数 3D 软件相似，如图 8.2.4 所示。

(1)菜单栏：位于软件顶部，菜单里是软件的各项功能。

(2)左面板区：这个区域由 Library（素材库）、History（操作历史）和 Configurator（配置）3 部分构成。可以通过单击图中最左侧的箭头指向按钮打开各自面板。也可单击各自面板右上角的箭头按钮收起面板。Library（素材库）里是虚拟模特、衣服、动作等素材文件，可通过双击打开。History（操作历史）面板中记录了在软件中的每一步制作，可以用来查看和回到某一步骤。Configurator（配置）面板存放着制作好的模块化衣物文件，可双击调取使用。

(3)3D 服装窗口：是 3D 空间，可以把服装着装给

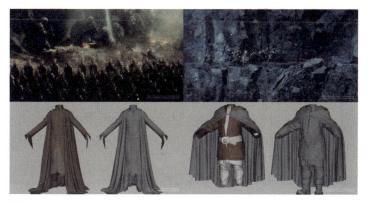

图　8.2.1

图　8.2.2

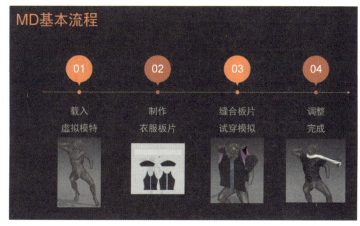

图　8.2.3

初识 MD 界面 .mp4

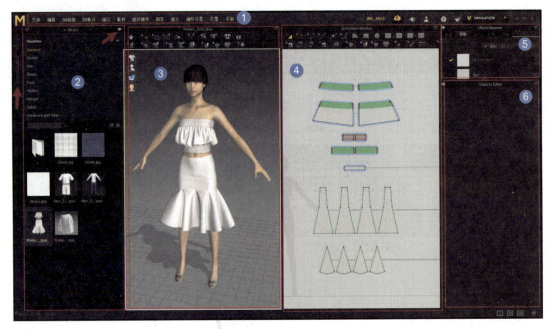

图 8.2.4

角色，也可以制作虚拟化身动画。

（4）2D板片窗口：是2D空间，可以制作衣物板片，也可以设置和编辑缝合线。

（5）物体浏览窗口：可用来查看场景中的物体目录，和对织物、纽扣等对象进行操作。

（6）属性编辑窗口：可以编辑被选择对象的相关属性。

在中文操作系统上安装MD软件后，软件自动为中文语言。需要手工切换为其他语言的，可以单击"设置"→"语言"按钮。

以上界面是MD软件的Simulation（模拟）模块，它还有Animation（动画）和Modular（模块化）模块，

可通过单击软件界面右上角的Simulation 单词切换。切换后界面会有相应的变化，主要是使用Simulation模块制作衣物。

3. 初试MD

本节初步尝试使用MD软件，请把注意力放在软件的整个使用流程上。

初试MD.mp4

创建板片：打开MD软件，如图 8.2.5所示，在2D板片窗口的工具架上单击"长方形"按钮，用鼠标在2D窗口中框选拖出一个长方形的板片。画在横着的粗线条以上，这样才能保证板片在3D服装窗口中是在地面以上。

视图操作：对3D服装窗口的操作有3个，分别是旋转、平移和推拉视图。按住鼠标右键在3D视图中拖动可以旋转视图，按住鼠标中键在3D视图中拖动可以平移视图，按住鼠标中键在3D视图中滚动可以推拉视图。

模拟：单击3D服装窗口工具中的"模拟"按钮，如图8.2.6所示，布料就进入模拟过程，受到重力作用下落，并最终碰到地面，产生皱纹并堆积在一起。

重置安排位置：再次单击"模拟"按钮，将其关闭。并单击"重置3D安排位置"按钮，布料回到模拟之前的状态。

接下来制作一个悬在空中的衬布效果。

第8章 Marvelous Designer布料动力学

图 8.2.5

图 8.2.7

图 8.2.6

图 8.2.8

固定：单击选择3D服装窗口工具中的"固定针"工具，如图8.2.7所示，然后框选方布的两个角，即可将角固定。然后选择工具架上的"选择/移动"工具，取消线框的显示。并单击"模拟"按钮，布料中间下垂，两角固定，产生了自然的皱纹。

图 8.2.9

使造型固定下来。

拖曳布料造型：确认选择了3D服装窗口工具中的"选择/移动"工具，如图8.2.8所示，在"模拟"打开的状态下，用鼠标按住布料的一处并向外拖曳，可以改变布料的造型。如果觉得该造型令人满意，可按键盘上的Space键关闭"模拟"，

移动固定点：再次单击选择3D服装窗口工具中的"固定针"工具，如图8.2.9所示，然后框选拖曳的位置，

239

将其固定。单击"模拟"按钮对布料进行动态模拟。选择"选择/移动"工具,按住并拖动固定的红色点就可以移动固定的位置。

通过这个示例你一定能感受到 MD 软件里制作布料的便捷和乐趣。接下来加入一个人体模型渲染效果。

导出 ZBrush 人体模型:用 ZBrush 软件打开本书配套文件中提供的"8.2 初识 MD.ZPR"文件,这是一个躺在地上的人体模型,效果如图 8.2.10 所示。然后单击"工具"→"导出"按钮,命名为 RenTi.obj,将其保存为一个 obj 格式的模型文件。

保存和新建:回到 MD 软件,单击"文件"→"另存为"→"项目"按钮,在弹出的对话框中选择保存路径和给文件命名,然后单击"保存"按钮将布料文件保存。想要新建场景,可单击"文件"→"新建"按钮,将场景清空。

导入模特:单击"文件"→"导入"→"OBJ"按钮,在弹出的窗口中选择并打开刚才导出的人体文件。按图 8.2.11 所示方式设置导入选项,单击"确认"按钮,关闭弹出的虚拟模特编辑器窗口,将人体模型导入。

创建和缩放板片:如图 8.2.12 所示,在 2D 板片窗口的工具架上单击"长方形"按钮,用鼠标在 2D 窗口中的人物上方框选拖出一个长方形的板片。板片要比人物略大。可使用工具架上的"调整板片"工具单击板片,板片周围出现虚线方框。用鼠标按住并拖动方框一角,可以等比例缩放板片的大小。按住方框边上的原点,可调节板片宽度。

旋转和移动:选择 3D 服装窗口工具架上的"选择/移动"工具,单击选择板片,会在单击处出现一个操纵器,效果如图 8.2.13 所示。这个操纵器可以用来移动和旋转物体,用法和 ZBrush 软件中的类似。用鼠标按住红色圆环拖动,其过程中按住 Shift 键,可锁定在一定角度旋转,直到旋转到 90°,和底面平行位置。再按住操纵器上的箭头拖动,将板片移动到人物上方。

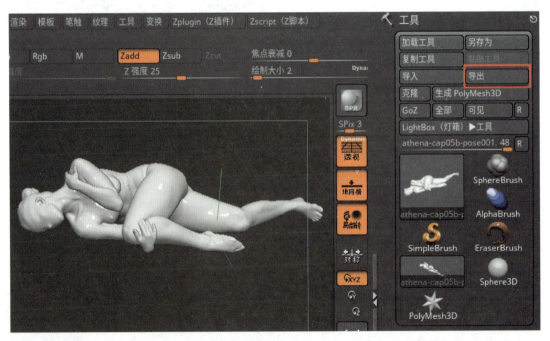

图 8.2.10

第8章 Marvelous Designer布料动力学

模拟和拖曳：按 Space 键打开模拟，布料下降覆盖在人物身上。如图 8.2.14 所示，使用"选择 / 移动"工具按住并拖曳布料，使其贴近人体，更好地体现出人体轮廓，并产生丰富的布料皱纹。

设置布料细节：使用"选择 / 移动"工具选择布料，如图 8.2.15 所示，在右侧的属性编辑器中设置"例子间距（毫米）"参数为 10，再次打开"模拟"，经过运算会看到布料的细节效果细腻了一些。细节的提升会使得模拟变得缓慢，要注意平衡。觉得效果满意后按 Space 键关闭模拟。

设置厚度：薄片状的模型是无法用于 3D 打印成型的，必须对模型制作出厚度。

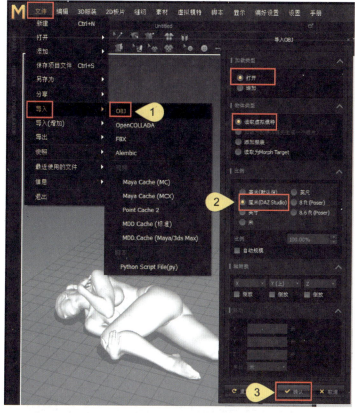

图 8.2.11

图 8.2.12

图 8.2.13

图 8.2.14

241

选择模型，如图 8.2.16 所示，在属性编辑器中设置"增加厚度 - 渲染"值为 10，设置 3D 服装渲染类型为"浓密纹理表面"，会看到布料的厚度在视图中出现了。勾选打开"边缘弯曲率设定"，设置"弯曲率"为 100，这时模型厚度处变成了自然的圆边效果。

图 8.2.15

导出模型： 使用"选择/移动"工具选择布料，如图 8.2.17 所示，单击"文件"→"导出"→"OBJ（选定的）"按钮，在弹出的面板中设置保存路径和文件名，确定后在弹出的"导出 OBJ"设置面板中做图 8.2.17 所示的选择，并单击"确认"按钮。文件成功导出。

导入 ZBrush： 回到 ZBrush 软件，在"工具"菜单中选择人体外的任意一个模型，单击"工具"→"导入"按钮，选择刚才导出的布料模型导入 ZBrush。导入的模型会替换掉刚才选的。然后选择人体模型，单击"工具"→"子工具"→"追加"按钮，将布料模型添加进来。现在如果对模型进行细分，会使边缘产生破裂，这是由于边缘点没有焊接在一起造成的。在细分前选中布料子工具，并单击"工具"→"几何"→"修改拓扑"中的"连接点"按钮即可焊接，如图 8.2.18 所示。接下来就可以在 ZBrush 软件中对模型进行细分和雕刻处理了。

以上制作是模仿当代英国艺术家 Luke Jerram（卢克·杰拉姆）在 2015 年的一件名为《隐形的无家可归者》的作品，如图 8.2.19 所示。作者使用透明有机玻璃制作了一个露宿街头的

图 8.2.16

图 8.2.17

人物形象，以此提醒人们关注无家可归的人，并通过一些当地的公益组织为本地失业的年轻人提供服务，帮助他们摆脱困境。

8.3 拉奥孔的 T 恤

本节将给第 5 章制作的拉奥孔雕塑穿一件 T 恤，如图 8.3.1 所示，这件 T 恤穿在拉奥孔身上毫无违和感，一条长围巾飘起来，有一种浪飞起的感觉。通过制作这件 T 恤，学习 MD 布料动力学衣物的做法。

1. 准备人物模型

简化模型：启动 ZBrush，

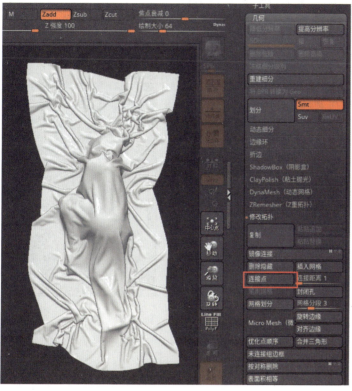

图 8.2.18

模型文件 .rar 准备人物
　　　　　　　 模型 .mp4

图 8.2.19

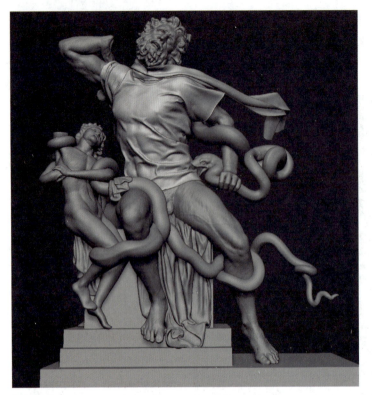

图 8.3.1

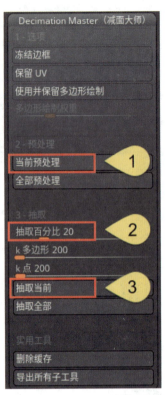

图 8.3.2

并打开第 5 章中做好的拉奥孔雕塑模型。接下来将对拉奥孔身体模型进行简化，目的是为了在 MD 软件中进行布料模拟时计算效率更高。按住 Alt 键，单击拉奥孔人体将其选择。如图 8.3.2 所示，单击 Zplugin（Z 插件菜单）→ Decimation Master（减面大师）→"当前预处理"按钮，经过计算处理后，设置"抽取百分比"为 20，然后单击"抽取当前"按钮，模型面数从 42 万简化到了 17 万。

导出模型：单击"工具"→"导出"按钮，输入一个文件名并选择导出的路径，单击"保存"按钮，将模型成功保存为 obj 格式文件。

新建 MD 场景：切换到 MD 软件，看到仍然打开着上一节做的布料场景，需要先将 MD 软件清空。一种方法是关闭并重新打开 MD 软件；另一种是单击"文件"→"新建"按钮，可以将场景中的布料物体清除，但是模特仍然存在。在模特上右击，如图 8.3.3 所示，在弹出的快捷菜单中选择"删除所有虚拟模特"命令即可将其清除。

导入模特：单击"文件"→"导入"→ OBJ 按钮，在弹出的窗口中选择并打开刚才导出的拉奥孔文件。按图 8.3.4 所示方式设置导入选项。注意单位设置为厘米，并将"比例"参数设置为 1000，这是由于拉奥孔文件尺寸较小，设置为 1000 是将其放大了 10 倍，单击"确认"按钮。关闭弹出的虚拟模特编辑器窗口，将人体模型导入。

移动模特：如图 8.3.5 所示，使用"选择/移动"工具单击人体，用鼠标按住向上的绿色箭头并向上拖动，将模特移动到地平面以上。若衣物在地平面以下，会造成衣物和地面产生碰撞，要避免这种情况发生。

至此，模特的准备工作全部完成。

第8章 Marvelous Designer布料动力学

图 8.3.3

图 8.3.5

2. 制作T恤板片

创建板片：如图8.3.6所示，在2D板片窗口的工具架上单击"长方形"按钮，依据2D窗口中的人物模特的大小拖出一个长方形的板片。

对称板片：选择2D工具架上的"调整板片"工具，如图8.3.7所示，在板片上单击右键，选择快捷菜单中的"对称板片（板片和缝纫线）"命令，用鼠标在2D板片窗口中单击，镜像出一个新板片。这两个板片相互联动，即修改其中一个，另一个也会一起改变。

编辑板片形状：按Shift+Z组合键，显示出边长参数。如图8.3.8所示，选择"加点/分线"工具，在板片外

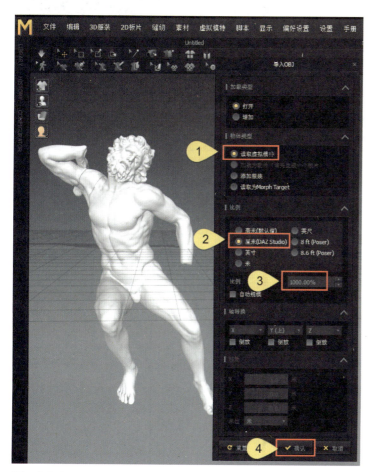

图 8.3.4

制作T恤板片.mp4

245

侧边缘靠上的位置单击，增加一个点。然后使用"编辑板片"工具按住并拖动调整左上角点的位置，做出正确的肩宽。

制作曲线：用上一步的方法在领口处也加点，编辑点的位置。领口和袖口处应该是圆弧线，所以在工具架上选择"编辑圆弧"工具，如图 8.3.9 所示，按住并拖动要变成曲线的边

图　8.3.6

图　8.3.7

图　8.3.8

第8章 Marvelous Designer布料动力学

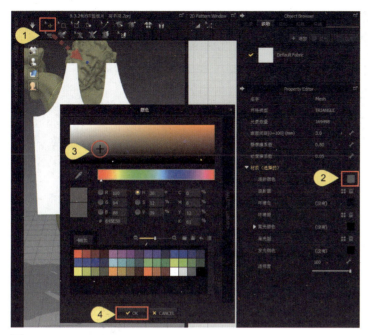

图 8.3.10

图 8.3.11

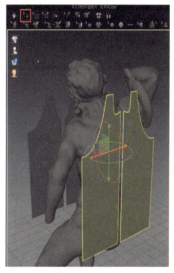

图 8.3.12

即可变成圆弧。

改变模特颜色：现在模特和衣服在3D窗口中都是白色，很难分辨。如图8.3.10所示，使用3D窗口工具架中的"选择/移动"工具单击人体，在右侧的属性参数中单击"漫射颜色"的色块按钮，在弹出的取色器中选择一个深灰色，单击OK按钮。模特变成深色，和白色布片区分开来。

复制板片：使用2D工具架上的"调整板片"工具框选所有板片，如图8.3.11所示，在板片上右击，在弹出的快捷菜单中选择"复制"命令，然后再次右击，在弹出的快捷菜单中选择"粘贴"命令，用鼠标在2D窗口内单击放置复制好的板片。复制的板片将作为后背的布料使用。

安置板片位置：将背部板片领子处的点位置提高，圆弧调小。然后使用3D窗口工具架中的"选择/移动"工具在3D窗口中单击复制出的一片，按住Shift键再次单击另一片，将其加选。松开Shift键，再次单击这两片中的任意一片，出现坐标。按住箭头拖动，将其移动到模特背后，如图8.3.12所示。

表面翻转：如图8.3.13所示，设置3D服装渲染类型为"纹理表面"，会看到3D板片一面是白色，一面是深灰色。白

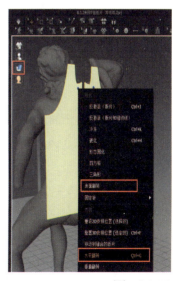

图 8.3.13

247

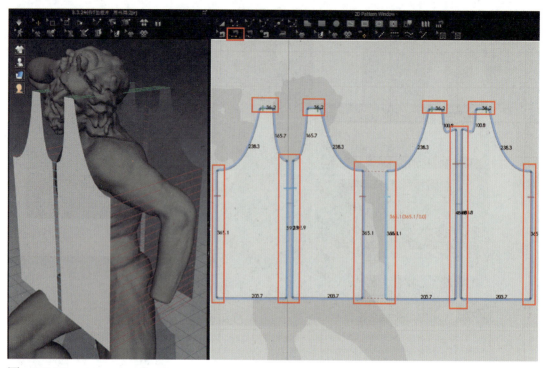

图 8.3.14

色是正面,深灰色是背面。所有的板片都要正面向外,所以背后的板面需要调整。选择背后的两个板面,在上面右击,在弹出的快捷菜单中选择"水平翻转"或"表面翻转"命令,将正面翻出来。

缝纫板片:使用 2D 工具架上的"线缝纫"工具,在 2D 板片上分别单击需要缝纫的对边,如图 8.3.14 所示,将两个边缝在一起。正确缝纫后,在 3D 窗口中会看到平行线。如果线不是平行的,而是交叉的,则说明缝纫有错,可按 Ctrl+Z 组合键撤回到缝纫前重新缝纫。缝纫时注意 2D 板片的边上会出现一个小短线。要缝合的两个边上的小短线位置要对应,缝纫的效果才是正确的。不要一个在上一个在下。另外要注意,由于之前使用了"对称板片(板片和缝纫线)"进行对称,所以对称一侧的缝纫会自动完成,非常高效。

模拟试穿:缝纫好以后,按 Space 键,或打开 3D 窗口工具架中的"模拟"按钮,会看到 3D 窗口中的布料模型开始动起来,缝在一起成为一个背心,穿在了拉奥孔身上。不舒展的地方,可以使用 3D 窗口工具架中的"选择/移动"工具,用鼠标按住布料拖曳一下。效果如图 8.3.15 所示。

制作衣袖:如图 8.3.16 所示,和制作衣服板片方法相同,制作出衣袖板片并对称复制。缝纫前先看一下袖子这条线的长度和另外两条线的长度和是否相同。如不相同,要调成相同。注意缝纫时要将一条线和衣服上的两根线缝纫在一起。所以使用"线缝纫"工具单击衣袖上的弧线,然后按住 Shift 键单击衣服上的两条线,松开 Shift 键结束创建。

注意:衣袖左右两边的边暂时不缝合。

第 8 章　Marvelous Designer 布料动力学

模拟后缝合：按 Space 键进行模拟，效果如图 8.3.17 所示，衣袖覆盖在手臂上以后，再缝合下面的开口处，这样能包住手臂。

3. 设置面料属性和模型细节

目前 T 恤效果过于松垮，缺少时尚感。接下来对版型进行修改，使其紧身一点，凸显出拉奥孔人体美。

修改版型：如图 8.3.18 所示，先使用"编辑圆弧"工具将衣服侧面的直线拉成圆弧，然后在曲线选中的情况下使用"编辑曲线点"工具调整曲线杠杆，调节成图 8.3.18 所示的效果。

图　8.3.15

设置面料属性和模型细节 .mp4

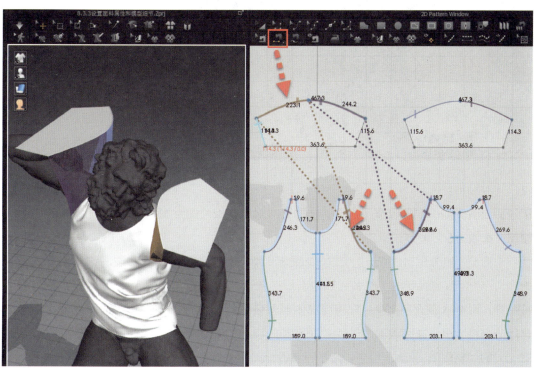

图　8.3.16

249

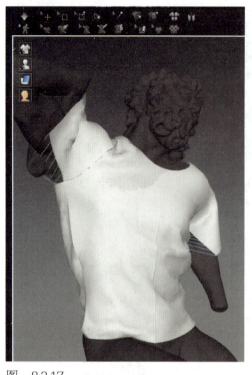

图 8.3.17

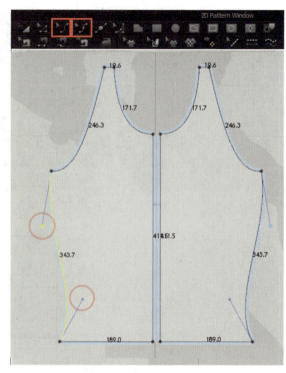

图 8.3.18

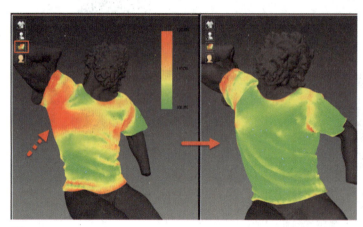

图 8.3.19

模拟后会看到衣服腰部收窄了。用同样的方法对背部板片的腰部、衣领处进行调整。

应力图：如图 8.3.19 所示，设置 3D 服装渲染类型为"应力图"，会看到衣服变成了红黄绿效果。绿色代表布料没有被拉伸，说明衣服大小合身。如果局部出现大量红色，说明这部分布料太少，被绷紧了，布料拉长了 20% 以上，需要调宽 2D 板片再模拟，直到呈绿色。对于服装设计而言，这一点很重要，关乎衣服尺码和舒适度问题。但对于雕塑创作而言，不必苛刻遵循，一切以衣物视觉效果为主。

创建织物：如图 8.3.20 所示，单击"物体浏览窗口"→"织物"→+（增加）按钮，创建一个织物，名为 FABRIC 1。使用"调整板片"工具框选所有板片，接着单击织物 FABRIC 1 后的"应用"按钮，将该织物应用于所选的板片。设置板片属性"粒子间距"为 10，增加一些布料细节。

将该织物应用于所选的板片后，这些板片就具有了该织物的面料属性。通过改变属性，可以改变这些布料的效果，使其呈现出丝绸、面、皮革等不同面料产生的皱纹，

也可以为其添加颜色和贴图。

设置织物属性：单击织物层的"颜色"图标，将该织物选中，会看到属性在属性编辑窗口里显示出来。如图8.3.21所示，单击"颜色"属性后的"颜色"按钮，在取色器中选择深色。将"高光颜色"的黑色提亮，使衣服出现高光效果，立体感更明确。最后在"物理属性"→"预设"中选择D_Cotton，这是将布料设置为一种快速计算的棉布效果。按Space键模拟，观察布料的变化。

"预设"中是不同的布料属性，可以模拟不同的布料效果。可以从其中选择R_30s_Cotton_Jersey属性，这是30纱支针织棉布，模拟观察区别。

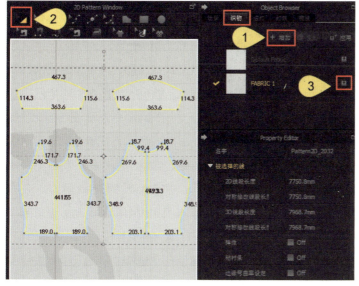

图 8.3.20

增加模型细节：使用"调整板片"工具框选所有2D板片，如图8.3.22所示，在属性中设置"粒子间距"为5，按Space键进行模拟，会看到皱纹的细节大大提高，同时也会感觉到模拟的速度减慢。该值如果设为小于5的值，将会使模拟速度大大减慢。所以一般最小值设为5即可。

围巾板片：如图8.3.23所示，在2D板片窗口的工具架上单击"长方形"按钮，拖出一个长方形的板片。使用3D窗口工具架中的"选择/移动"工具在3D窗口中单击围巾板片，将其移动到拉奥孔的肩膀上。

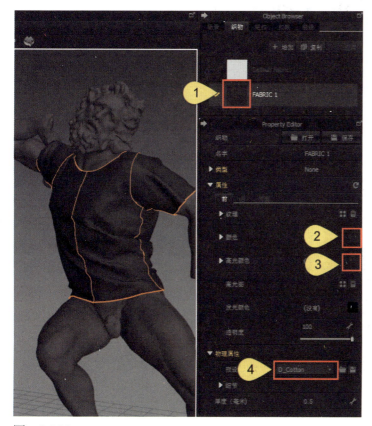

图 8.3.21

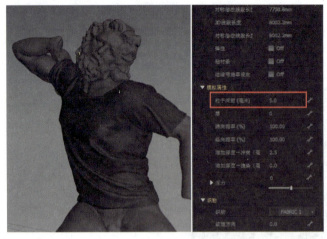

图 8.3.22

图 8.3.23

图 8.3.24

4. 加入风吹效果

接下来加入风，让风吹动围巾和衣服，产生不同的效果。

显示风：单击"显示"→"环境"→"显示风控制器"按钮，会看到场景中出现了一个圆锥体，这就是风控制器。圆锥体的指向代表风吹的方向，如图 8.3.24 所示。

启动风力：单击锥形，如图 8.3.25 所示，在属性编辑窗口中勾选"激活"复选框，将其打开即可。按 Space 键开始模拟，会看到衣服和围巾都被吹动。设置围巾的"粒子间距"为 10。继续模拟，可使用"选择/移动"工具按住围巾一角并拖曳，调节其造型。当觉得效果满意，就再次按 Space 键关闭模拟，使其造型固定下来。

加入风吹效果 .mp4

5. 冷冻衣物和内部多边形

接下来在左臂袖口上制作一个标签。由于现在衣服已经进行了模拟，并得到了一个较为令人满意的造型。如果下面再制作新部分进行模拟，就会造成已有衣物形状的改变。这时就需要用到"冷冻功能"

冷冻衣物和内部多边形 .mp4

第8章 Marvelous Designer布料动力学

图 8.3.25

将原有的衣物冻住。

内部多边形：在2D板片窗口的工具架上单击"内部长方形"按钮，在袖子板片的袖口处拖出一个长方形，如图8.3.26所示。位置可用"编辑板片"工具调节。用"编辑板片"工具双击内部长方形全选造型，然后在上面右击，在弹出的快捷菜单中选择"克隆为板片"命令，单击生成板片。

冷冻衣物：用"线缝纫"工具将标签和内部长方形的侧面缝纫在一起，如图8.3.27所示，选择除标签外的多个板片，在模型上右击，在弹出的快捷菜单中选择"冷冻"命令，将衣物冻住。冻住的模型呈蓝色。按Space键模拟，会看到衣物都不动，只有标签自动地移动并缝合在衣袖上。冷冻状态的衣物可以参与布料碰撞的计算，但自身不再发生变化。

解冻：确认衣物都呈选中状态，在模型上右击，如图8.3.28所示，在弹出的快捷菜单中选择"解冻"命令，将衣物解冻。

制作嵌条：衣服做好后可以在领口、袖口等边缘处制作嵌边效果。如图8.3.29所示，使用3D窗口工具架中的"嵌条"工具，在袖口边缘上单击几次，画出一个首尾封闭的形状，成功创建嵌条效果。

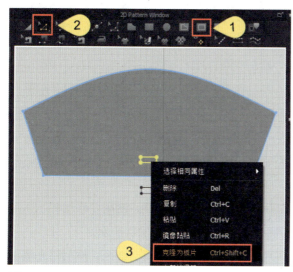

图 8.3.26

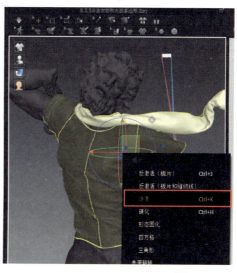

图 8.3.27

253

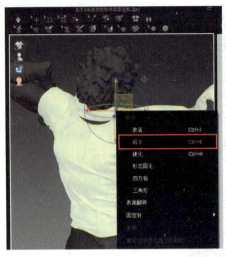 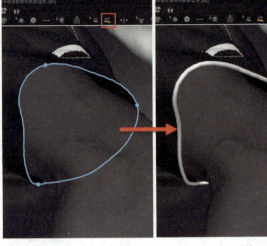

图 8.3.28　　　　　　　　　　　　　　　　　　　　　　　　图 8.3.29

调节嵌条：以同样的方式在领口和衬衫下边缘都创建出嵌条。如图 8.3.30 所示，使用 3D 窗口工具架中的"选择/移动"工具选择衬衫下边缘嵌条，在属性编辑窗口中设置"宽度"为 8，然后模拟，得到更宽的效果。到此 T 恤制作完成。

6. 导入 ZBrush

接下来导出制作好的衣服到 ZBrush 软件中。

导出衣服：如图 8.3.31 所示，在 MD 软件中选择所有的板片，然后单击"文件"→"导出"→OBJ（选定的）按钮，在弹出的保存框中输入文件名并保存。按

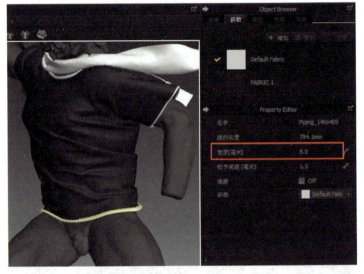

图 8.3.30

图 8.3.31 所示设置"导出 OBJ"面板，单击"确认"按钮。

导入 ZBrush：打开 ZBrush 软件，确认已经打开拉奥孔雕塑模型。在"工具"菜单中选择拉奥孔外的任意一个模型，单击"工具"→"导入"按钮，选择刚才导出的衣服模型导入。然后选择雕塑模型，单击"工具"→"子工具"→"追加"按钮，将衣服模型添加进来。由于之前在 MD 中移动过人体的位置，所以现在的衣服位置也和人体不匹配。使用"移动轴"工具将其移动到拉奥孔身上，效果如图 8.3.32 所示。

四边形布线：如果现在对 T 恤模型细分，然后用光滑画笔平滑，就会发现很难做得很平滑。这是因为 MD 制作的模

导入 ZBrush.mp4

第8章　Marvelous Designer布料动力学

型默认是三角形构造，模型上的点全是连了6条边形成的。可以将模型在MD软件中转成四边形的布线。回到MD软件，选择所有的布料，如图8.3.33所示，在上面右击，在弹出的快捷菜单中选择"四方格"命令。经过一段时间的计算，模型的布线成功转化。设置3D服装渲染类型为"网格"，会看到衣服的布线。

现在重新导出到ZBrush中即可。本例完成。

8.4 田汉雕塑园项目案例

本节以2017年青年雕塑家幸鑫、张盛（笔者）和吴玥主创的田汉雕塑园项目中一件初稿为例（图8.4.1），讲解MD布料动力学在公共雕塑项目中的应用实例。幸鑫负责整体设计群雕，吴玥参与设计并主要负责把控其中一部分泥塑制作，张盛参与

模型文件.rar

图　8.3.31

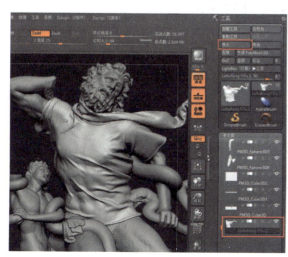

图　8.3.32

图　8.3.33

255

部分设计并主要负责数字雕塑稿的制作。

该项目设计之初就确定使用数字雕塑和3D打印的方式制作部分组雕，我们认为这是数字雕塑技术应用于写实公共雕塑创作的一次有价值的尝试。图中人物取自于京剧《谢瑶环》，是一个目无王法的纨绔子弟。

人物衣服也可以直接使用 ZBrush 软件雕塑可塑造的方式进行创作。之所以选择使用 MD 动力学的方式制作，一是由于甲方明确提出不想要苏联风格的那种大块面感的雕塑，希望是比较写实的作品；二是当时制作的时间非常紧张，用 MD 制作的衣物可以重复利用，穿在不同的角色身上，稍加改动就变成了另一件雕塑。也就是说可以模块化创作。

1. 人体的准备

人体的制作在本书第5章已经详细讲解。用 ZBrush 打开本节提供的文件"8.4.1 无赖.ZPR"，如图 8.4.2 所示，这是笔者制作好的一个简单的人体模型。

人体的准备.mp4

打开模特：ZBrush 这个人体的尺寸最好和 MD 软件中的模特尺寸相当，在 MD 中制作衣物才是最方便和优化的状态。打开 MD 软件，如图 8.4.3 所示，双击 Library → Avatar 中的第一个女人体模特，将其打开。

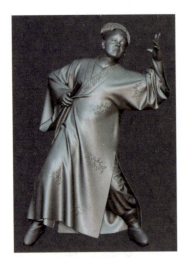

图 8.4.1

图 8.4.2

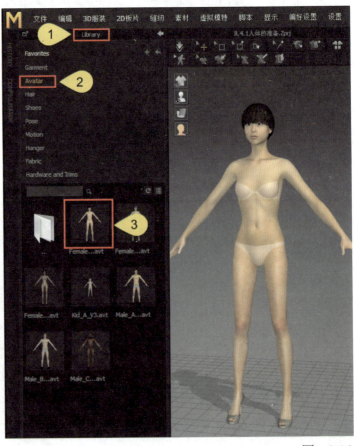

图 8.4.3

第8章 Marvelous Designer布料动力学

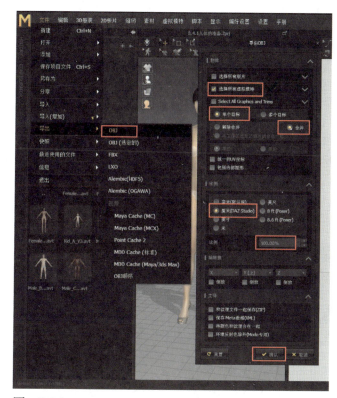

图 8.4.4

导出模特：单击"文件"→"导出"→OBJ按钮，在弹出的保存框中输入文件名mote并保存。如图8.4.4所示，设置"导出OBJ"面板。注意勾选"选择所有虚拟模特"复选框，单击"确认"按钮。

匹配尺寸：打开ZBrush软件，在"工具"菜单中选择人体外的任意一个模型，单击"工具"→"导入"按钮，选择刚才导出的模特。然后选择雕塑人体模型，单击"工具"→"子工具"→"追加"按钮，将模特添加进来。发现人体比模特小很多。选择人体，使用"缩放轴"将其放大至和模特一样的高度，如图8.4.5所示。

制作动态：单击"工具"→"子工具"→"复制"大按钮，将其复制一个，按Shift+D组合键降低模型细分级别，然后使用"旋转轴"工具调节人体的动态，具体方法可参照本书第5章相关内容。做好的动态效果如图8.4.6所示。

导出模特：将立正和带动态的两个无赖人体模型的细分级别都降低到2级，如图8.4.7所示，分别选择并关闭"工具"→"导出"面板中的"组"和"纹理"，然后分别选择并单击"工具"→"导出"按钮导出。立正的模型取名为WuLai Tpose，有动态的模型取名为WuLai pose。

导入MD：参考图8.2.11所示的方法导入WuLai Tpose OBJ模型作为模特。导入后会出现"虚

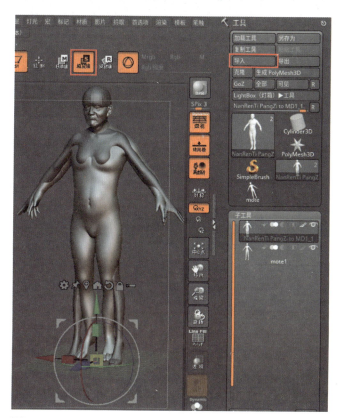

图 8.4.5

257

图 8.4.6

图 8.4.7

拟模特编辑器",并且人体模特身上出现绿色的"安排版"和蓝色的"安排点"。它们是用于快速布料摆放的。如图 8.4.8 所示,使用 3D 窗口工具架中的"选择 / 移动"工具单击选择绿色安排版,可按住 Shift 键单击加选,然后移动位置,和模特比配。将身体、头、手臂等以这种方式匹配,单击"虚拟模特编辑器"窗口的"关闭"按钮,制作完成。

2. 制作人物裤子

这里制作人物裤子模型。制作中用到的工具和制作拉奥孔的 T 恤是一样的,可参看其具体的工具使用。

制作人物裤子 .mp4

图 8.4.8

创建板片:如图 8.4.9 所示,在 2D 板片窗口中用"长方形"工具,依据 2D 窗口中的人物模特的大小,拖出一个长方形的板片,然后用"加点 / 分线"工具在板片裆部加点。使用"编辑板片"工具按住并拖动调整右上角点的位置,并使用"编辑圆弧"工具调整裆部线。选择板片,并在其上右击,在弹出的快捷菜单中选择"对称板片(板片和缝纫线)"命令将其对称复制。

选择两个板片，按Ctrl+C组合键对其复制，按Ctrl+V组合键将其粘贴，复制出裤子背后板片。用同样的方法，使用"长方形"工具画出束腰板片，并用"对称板片（板片和缝纫线）"将其对称复制。效果如图8.4.10所示。

安排板片：如图8.4.11所示，单击虚拟模特显示中的"显示安排点"按钮，选择一个板片，单击人体上对应的蓝色安排点后，板片会自动包裹在人体上。以此方式安排所有板片。

如有板片陷入人体内部，应该移动出来，便于接下来的模拟。

缝纫和模拟：使用"边缝纫"工具将裤子对应的边进行缝合。按Space键模拟，效果如图8.4.12所示。如有地方穿插进身体，可使用"选择/移动"工具按住并拖曳布料调节。也可以暂停模拟，用"选择/移动"工具移动3D板片到身体外部，然后再次模拟，直到效果正确。

调整板片：现在裤子腰部太紧，裤腿样式也要做成戏服的束腿效果。如图8.4.13所示,使用"加点/分线""编辑圆弧""编辑曲线点"和"生成圆顺曲线"等工具将板片调整。注意屁股上三角形内凹，在服装设计中叫作"省"，是为了裁剪掉多余布料，重

图 8.4.9

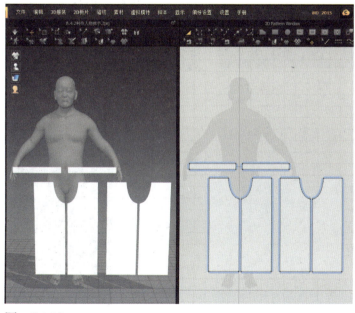

图 8.4.10

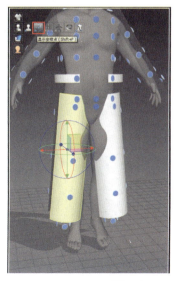

图 8.4.11

新缝纫后得到合身的包裹效果。

创建织物：如图 8.4.14 所示，单击"物体浏览窗口"→"织物"→+（增加）按钮，创建一个织物，名为 FABRIC 1。使用"调整板片"工具框选所有板片，接着单击织物 FABRIC 1 后的"应用"按钮，将该织物应用于所选的板片。设置板片属性"粒子间距"为 10，增加一些布料细节。单击织物层的颜色图标，将该织物选中，会看到属性在属性编辑窗口中显示了出来。单击"颜色"属性后的"颜色"按钮，在取色器中选择浅蓝色。最后在"物理属性"→"预设"中选择 D_Cotton，按 Space 键模拟，观察布料的变化。

保存文件：裤子基本做好。单击"文件"→"另存为"→"项目"按钮对文件进行保存，以备后用。

3. 制作衣服板片

外衣的造型是一个戏服或汉服的造型，比较宽大。其制作方法与 T 恤也基本相同，只是款式不同而已。

前胸板片：在 2D 板片窗口中将做好的裤子板片全选并移开。如

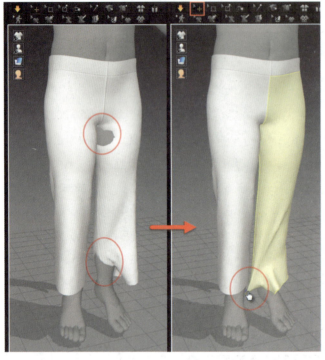

图　8.4.12

制作衣服板片 .mp4

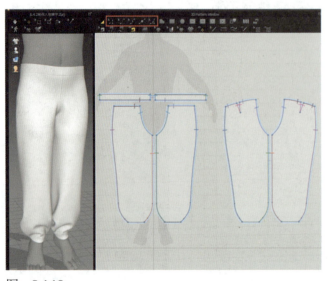

图　8.4.13

图　8.4.14

图 8.4.15 所示，使用"长方形"工具，依据 2D 窗口中人物模特的大小，拖出一个长方形的板片并右击，在弹出的快捷菜单中选择"对称板片（板片和缝纫线）"命令将其对称复制。然后使用"加点/分线""编辑圆弧""编辑曲线点"和"生成圆顺曲线"等工具将其制作成图中形状。

解除联动：选择"调整板片"工具，在板片上右击，如图 8.4.16 所示，在弹出的快捷菜单中选择"解除连动"命令，将两个板片的连动解除，现在可以单独调整其中一个。

编辑板片：如图 8.4.17 所示，用"编辑板片"工具

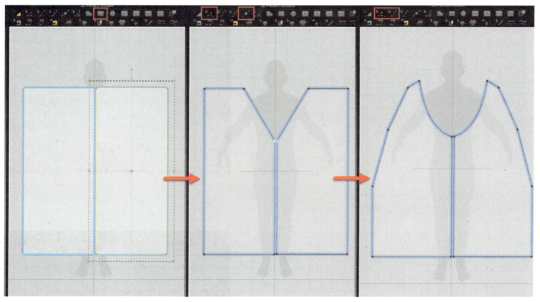

图 8.4.15

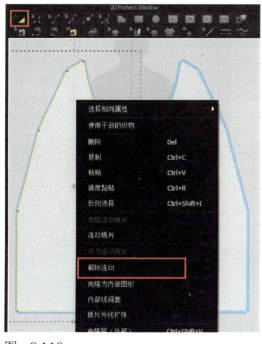

图 8.4.16

图 8.4.17

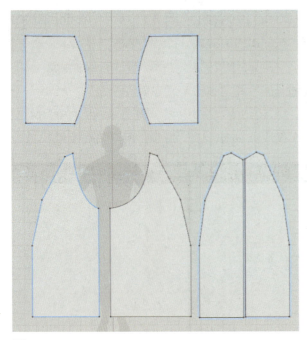

图　8.4.18

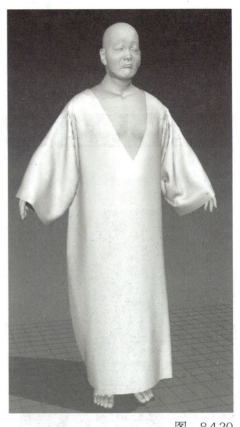

图　8.4.19

选择图中右侧板片的内边，向左侧移动一段距离，使该板片一部分盖在另一个板片上。

创作其他板片：使用同样的工具和方法，参照图 8.4.18 所示创建出背部和袖子板片。

安排板片：如图 8.4.19 所示，单击虚拟模特显示中的"显示安排点"按钮，选择一个板片，单击人体上对应的蓝色安排点后，板片会自动包裹在人体上。以此方式安排所有板片。

冷冻裤子：在模拟衣服前需要对做好的裤子进行冷冻，避免裤子变形的同时也可以减少计算量，加速上衣的模拟。选择所有的裤子板片，按 Ctrl+K 组合键将裤子冷冻。将衣服侧面和肩膀上的线进行正确缝纫，然后按 Space 键开始模拟，效果如图 8.4.20 所示。

4. 固定和假缝

目前衣服很松垮，有从肩膀上滑下来的感觉，需要将衣服穿得更整齐一点，这就需要使用"固定"和"假缝"功能。

固定和假缝 .mp4

图　8.4.20

创建织物：参考图 8.4.14，单击"物体浏览窗口"→"织物"→ +（增加）按钮，创建一个织物，名为 FABRIC 2。使用"调整板片"工具框选所有衣服板片，接着单击织物 FABRIC 2 后的"应用"按钮，将该织物应用于所选的板片。设置板片属性"粒子间距"为 10，增加一些布料细节。单击织物层的颜色图标，将该织物选中，会看到属性已在属性编辑窗口中显示。单击"颜色"属性后的"颜色"按钮，在取色器中选择灰绿色。最后在"物理属性"→"预设"中选择 D_Cotton，按 Space 键模拟，观察布料的变化。

固定衣服：如图 8.4.21 所示，使用"固定到虚拟模特"工具，在肩膀处的衣服上单击，再在要固定的模特肩膀位置上单击，然后模拟，衣服会被拉过去，衣服上的点会和肩膀上的点固定在一起，从而避免衣服滑落。

如图 8.4.22 所示，在两个肩膀、右胸口、右腰处分别固定。

假缝：假缝工具可以像别针一样，将布料钉在一起。如图 8.4.23 所示，使用"假缝"工具在需要扣扣子的地方分别在两块布上单击，建立假缝，然后模拟，衣服就固定在了一起。使用"编辑假缝"工具可以选择已经做好的固定或假缝，按 Delete 键可以将其删除。也可以单击并拖动固定点到一个

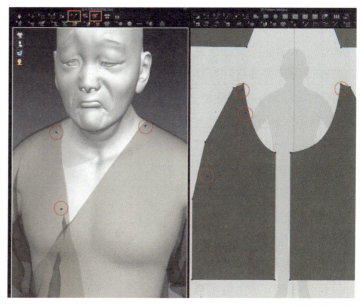

图 8.4.22

图 8.4.21

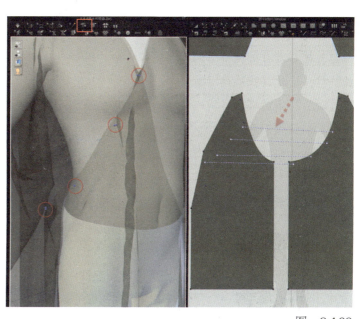

图 8.4.23

新的位置。

5. 改变雕塑动态

衣服全部做出来后，将人物动态调节成最终想要的结果。

解冻裤子：选择所有裤子板片，按 Ctrl+K 组合键将其解冻。

导入动态：单击"文件"→"导入"→OBJ 按钮，在弹出的窗口中选择并打开开头导出的 WuLai pose 模型，这是做好动态的人体模型。按图 8.4.24 所示方式设置导入选项，注意选中"读取为 Morph Target（变形目标）"类型。导入后，人体模型会缓缓地变化成做好的动态，衣物也会跟随一起变化。

调整衣物：袖子处手臂和衣物有穿插，可打开"模拟"按钮，使用"选择／移动"工具按住并拖曳布料调节。希望人物右臂衣袖再下垂得长一些，故此将衣袖连动解除，调节右衣袖板片，将右衣袖袖口做宽一些。衣物上的皱纹还比较缺少层次。可使用"选择／移动"工具按住胸口布料并拖曳，产生出

改变雕塑动态.mp4

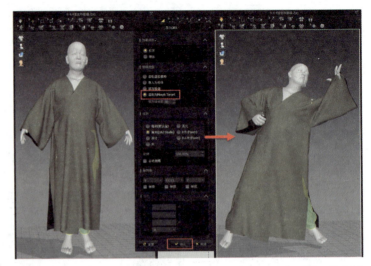

图 8.4.24

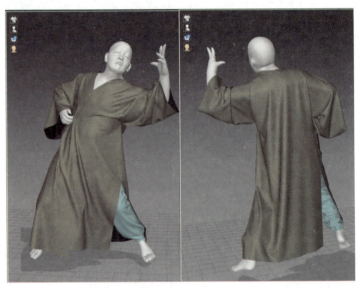

图 8.4.25

想要的皱纹层次。效果如图 8.4.25 所示。

6. ZB 制作细节

提高细节：选择左右板片，设置板片属性"粒子间距"为 5，进行模拟，以增加模型的细节感。

导出衣服：如图 8.4.26 所示，在 MD 软件中选择所有的板片，然后单击"文件"→"导出"→OBJ（选定的）按钮，在弹出的保存框中输入文件名并保存。按图 8.4.26 所示设置"导出 OBJ"面板，单击"确认"按钮。也可分别选择裤子和衣服，分两次导出，方便后续在 ZBrush 中制作。

ZB 制作细节.mp4

第8章 Marvelous Designer布料动力学

图 8.4.26

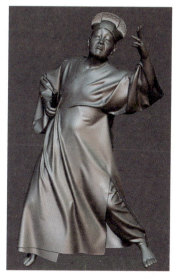

图 8.4.27

图 8.4.28

导入 ZBrush：打开 ZBrush 软件，确认已经打开无赖的人体雕塑模型。在"工具"菜单中选择拉奥孔外的任意一个模型，单击"工具"→"导入"按钮，选择刚才导出的衣服模型导入。然后选择雕塑模型，单击"工具"→"子工具"→"追加"按钮，将衣服模型添加进来。选择衣物子工具，打开"工具"→"显示属性"→"双"按钮，将衣物背面也显示出来。效果如图 8.4.27 所示。

平滑表面：在 ZBrush 中旋转观察会发现人物背上、肩膀等地方有一些不平滑的表面，如图 8.4.28 所示。按住 Shift 键调出光滑画笔，将其涂抹掉。

制作衣领花纹：在选择衣服模型的情况下，按 Ctrl+D 组合键对其细分两次，增加足够的面用于制作细小花纹。如图 8.4.29 所示，在画笔中选择 StitchBasi，单击 Alpha 按钮，在弹出的 Alpha 面板下单击"导入"按钮，导入配套文件中的一个花纹图案。画笔设为适当的尺寸和 Z 强度，在衣领处绘制，效果如图 8.4.29 所示。

如果希望花纹是首尾连续的效果，可按 Ctrl+Z 组合键先撤回。如图 8.4.30 所示，单击 Alpha → Rotation（旋转）按钮将图案旋转 90°，设置 Alpha →"修改"→"中值"为 0，再次绘制会看到连续的花纹效果。用该画笔在衣领处绘制，做出完整花纹。

勾勒边线：选择 Dam-Standard 画笔，设置"笔触"→ LazyMouse →"延迟半径"值为 100 左右，然后在衣领花纹边缘勾勒出整齐的边线。

265

图 8.4.29

图 8.4.30

图 8.4.31

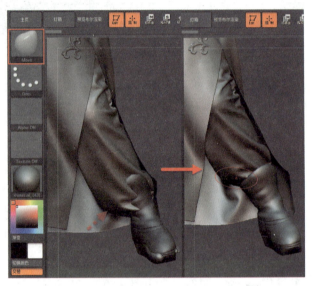

图 8.4.32

衣服花纹浮雕：选择Standard笔刷，将笔触改为DragRect拖曳放置方式。单击Alpha按钮，在弹出的Alpha面板下单击"导入"按钮，导入配套文件中的一个花纹图案。设置画笔"焦点衰减"值为−100。用画笔在衣服上拖曳放置花卉浮雕，效果如图8.4.31所示。将花卉浮雕均匀地放置在衣服的各个位置，完成衣物细节的制作。

修改裤子：目前裤腿和靴子是穿帮的效果，如图8.4.32所示，选择裤子模型，使用Move（移动）笔刷把裤腿拖曳到靴子内。选择人体，按住Ctrl+Shift+Alt组合键框选其腿部，将与靴子穿帮的脚部隐藏，得到最终正确的雕塑效果。

7. 符合 3D 打印要求

现在的衣服模型都是单层薄片，这是无法用于 3D 打印的。必须制作成带有一定厚度的实体模型才可以打印。一种方法是在 MD 软件中做出衣物的厚度，方法详见本书 8.2 节的内容。下面介绍另一种做法。

符合 3D 打印要求 .mp4

封口：选择衣服模型，如图 8.4.33 所示，单击"工具"→"几何"→"删除低级"按钮，将细分级别删除。然后单击"工具"→"几何"→"修改拓扑"→"封闭孔"按钮，经过一段时间的计算，将衣物模型的袖口等开口全部自动封闭，这样模型就变成了带有厚度的实体，可用于打印。

最后使用雕刻笔刷将封口处进行塑造，使其更加自然，效果如图 8.4.34 所示。至此雕塑衣物制作完成。

图 8.4.33

8.5 常用工具讲解

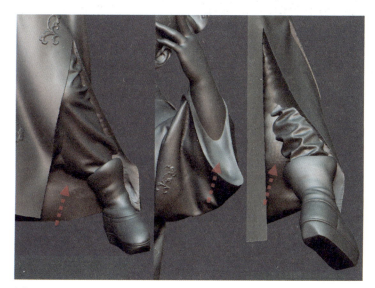

图 8.4.34

通过前几个案例的学习，相信对 MD 制作的方法和流程已经掌握。MD 软件还有很多功能和用法，在案例里

模型文件 .rar

没有涉及，本节将其常用工具总结归类加以讲解，便于雕塑家们学习使用。

1. 视图操作和虚拟模特

视图操作：即对 3D 视图的旋转、平移和推拉，用于制作中观察对象。

旋转视图：在 3D 窗口内按住鼠标右键拖动。

平移视图：在 3D 窗口内按住鼠标中键拖动。

推拉视图：在 3D 窗口内滚动鼠标中键。

锁定物体观看：选择窗口内物体，按 F 键。

2D 板片窗口除了不可旋转以外，其他操作方法和以上相同。

虚拟模特：即穿着衣物的对象。可以是人物，也可以是动物或物品等。MD 软件内自带了 3 男 3 女 1 儿童，共 7 个模特。可通过单击"文件"→"打开"→"虚拟模特"按钮，用打开文件的方式打开模特。也可通过双击 Library → Avatar 中的人体模特将其打开，如图 8.4.3 所示。

改变虚拟模特外貌：在

视图操作和虚拟模特.mp4

Library 的 Hair（头发）、Shoes（鞋子）、Pose（动作）文件夹中放置了对应的一些素材，如图 8.5.1 所示，双击后可加载进来，从而改变模特原有的发型、鞋子和动作。

虚拟模特安排点：MD 自带的虚拟模特已经做好了安排点。如图 8.5.2 所示，打开虚拟模特显示中的"显示安排点"按钮，选择一个板片，单击人体是对应的蓝色安排点后，板片会自动包裹在人体上。

调节动态：MD 自带的虚拟模特内建有骨骼。如图 8.5.3 所示，打开虚拟模特显示中的"显示 X-ray 结合处"按钮，人体变为透明状，单击里面的骨骼并旋转，可以调节模特动态。单击趾骨处的紫色点，可选中整个人物骨骼，可移动和旋转这个人物模特。也可双击 Library → Pose（动作）文件夹，在其中找到对应角色的动作文件双击加载，将模特设置为该动作。

删除模特：在模特身上右击，在弹出的快捷菜单中选择"删除所有虚拟模特"命令即可。

导入外部模特：如前几个案例中所讲的，可以将 ZBrush 等其他软件制作的模型作为模特导入 MD 使用。具体方法参见拉奥孔的 T 恤案例。

图 8.5.1

图 8.5.2　　　　　　　　　　　　　　　　　　　　　　图 8.5.3

2. 创建板片和选择

板片的创建工具在 2D 板片窗口的工具架中，如图 8.5.4 所示，分别为"多边形""长方形"和"圆形"。

多边形工具：选择"多边形"工具后，在 2D 窗口中单击创建顶点，末点和起点点在一起即可围成图形并结束创建。

长方形工具：选择"长方形"工具后，用鼠标在 2D 窗口中框选创建。也可单击创建，单击后会出现"制作矩形"窗口，在其中可精确设置板片的宽度和高度。也可以设置板片数量和间距，

图 8.5.4

创建板片和选择 .mp4

一次性地创建出来多个长方形板片，如图 8.5.5 所示。

圆形工具：选择"圆形"工具后，用鼠标在 2D 窗口中框选创建椭圆形；也可在框选拖动的过程中按住 Shift 键，创建出正圆形。

调整板片工具：位于 2D 板片窗口工具架上，常用于选择 2D 窗口中的板片。选择后如图 8.5.6 所示，会出现一个虚线框。按住并拖动方框角可等比例缩小板片。按住并拖动方框边中点可压扁或拉宽板片。按住并拖动方框沿线外圆点可旋转所选板片。

3D 服装窗口中有 3 个和选择相关的工具，分别是"选择/移动""选择网格"和"固定针"工具。

选择/移动工具：用该工具单击 3D 窗口内的板块可选择板块，也可按住 Shift 键继续单击其他板片加选。操作器可移动和旋转板片，也可以在模拟状态下用于拖曳布料。

选择网格工具：用该工具可以选择部分网格，按住并拖动旋转的网格可以移动其位置，如图 8.5.7 所示。在模拟过程中，如遇到部分表面的衣物穿插进模特身体的情况，就可以使用选择网格工具将穿进去的布料部分选择并移出来，然后再模拟即可。

固定针工具：用该工具可以选择部分网格，并将其模拟时固定，如图 8.5.8 所示。按住 Ctrl 键并使用该工具框选已经固定的网格，可以解除固定。使用"选择/移动"工具可以在模拟时按住并拖动固定的网格，交互地调节布料效果。

图　8.5.5

图　8.5.6

第8章 Marvelous Designer布料动力学

图 8.5.7　　　　　　　　　　　　　　　　　　　　图 8.5.8

3. 编辑板片

编辑板片功能基本上分为复制和编辑造型两大类。

复制/粘贴板片：在2D板片窗口选择一个或多个板片，按Ctrl+C组合键进行复制，再按Ctrl+V组合键粘贴，单击即可复制出来。复制/粘贴的板片和原始板片并无联动关系。粘贴时可以在板片上右击，在弹出的快捷菜单中选择"镜像粘贴"命令，粘贴出的造型是一个横向相反的造型，如图8.5.9所示。比如复制袖子，就可以使用镜像粘贴。

编辑板片.mp4

图 8.5.9

图 8.5.10

对称板片：在板片上右击，在弹出的快捷菜单中选择"对称板片（板片和缝纫线）"命令即可对称。对称的板片和原始板片之间是联动关系，调节其中一个造型，另一个也会一起变化，并且缝纫线也会一起对称。在前面的拉奥孔的T恤等案例中有大量使用。

解除联动：使用"调整板片"工具在两个对称板片之一上右击，在弹出的快捷菜单中选择"解除联动"命令即可。解除联动后，修改一个板片的造型，另一个不再一起变化。

编辑造型类的工具都在2D板片窗口的工具架中，如图8.5.10所示，有"编辑板片""编辑圆弧""编辑曲线点""加点/分线"和"生成

271

圆顺曲线"工具。

编辑板片：使用该工具选择并移动2D板片的点和边，以此方式调整板片形状。

编辑圆弧：使用该工具拖动2D板片的边，可将边变成圆弧状，常用于制作衣领和袖洞等处曲线。

编辑曲线点：使用该工具拖动2D板片的边，可在边上单击处增加曲线点，并移动点的位置调节线的曲线效果。

加点/分线：使用该工具在2D板片的边上单击可以增加点，用于调整板片形状。在边上右击会弹出设置面板，按比例线段长度或比例加点，也可平均加数个点。

生成圆顺曲线：使用该工具拖动2D板片的拐角点，可将该点拆分成一个圆弧，如图8.5.11所示，以此方式调整板片形状。

删除所有曲线点：先用"编辑板片"工具选择一个2D板片的曲线，在曲线上右击，在弹出的快捷菜单中选择"删除所有曲线点"命令，可将曲线重新变为直线。

排列：先用"编辑板片"工具框选几个2D板片的点，在点上右击，在弹出的快捷菜单中选择"排列"→"左"命令，将以所选点中最左边的点为基准排成一条直线。如图8.5.12

图　8.5.11

图　8.5.12

所示，还可以按上、下、左、右、中心等排列。

4. 安排板片

当板片制作好以后，就需要将其放在模特的周围，这个步骤叫作安排板片，便于下一步的布料模拟。如果模特是 MD 自带的虚拟模特，或者导入其他软件做的模特时对应制作了安排点，那么就可以使用安排点进行板片安排。如果没有安排点，就只能手工移动板片到模型周围了。

用安排点安排：如图 8.5.2 所示，打开虚拟模特显示中的"显示安排点"按钮，选择一个板片，单击人体上对应的蓝色安排点后，板片会自动包裹在人体上。

手工安排：使用 3D 窗口工具架中的"选择 / 移动"工具在 3D 窗口中选择板片，然后按住 Shift 键再次单击另一片，将其加选。松开 Shift 键，再次单击这两片中的任意一片，用鼠标按住坐标箭头拖动，将其移动到模特周围即可，如图 8.3.12 所示。

表面翻转：手工安排的过程中会遇到需要翻转表面方向的情况。如图 8.3.13 所示，设置 3D 服装渲染类型为"纹理表面"，会看到 3D 板片一面是白色，一面是深灰色。白色是正面，深灰色是背面。所有的板片都要正面向外，手工移动的板片往往需要调整。选择错误板片，在上面右击，在弹出的快捷菜单中选择"水平翻转"或"表面翻转"命令，将正面翻出来即可。

5. 缝合和模拟

缝合工具在 2D 板片窗口的工具架中，如图 8.5.13 所示，分别是"编辑缝纫线""线缝纫""自由缝纫"和"显示 2D 缝纫"。

编辑缝纫线：用该工具可以单击选择做好的缝纫线。也可以按住鼠标左键并拖动一条缝纫线，缝纫线会沿边缘滑动，重新调整缝合的位置。选择缝纫线后，可在属性编辑窗口内设置该缝纫线的"折叠"和"缝纫线类型"等属性。若缝纫线缝合成了错误交叉的情况，可以用该工具选择缝纫线，如图 8.5.14 所示，然后在其上右击，在弹出的快捷菜单中选择"调换缝纫线"命令即可修正。

线缝纫：用该工具单击需要缝合的两条线，可将其缝纫，模拟后边缘缝合在一起。缝纫时要注意单击两条线的同一端，使两条线的起点和末端正确对应，避免交错缝合，如图 8.5.15 所示。

线缝纫工具也可以将一

图　8.5.13

安排板片 .mp4

图　8.5.14

缝合和模拟 .mp4

条线与多条线缝纫，单击一条线，按住 Shift 键单击另两条线，松开 Shift 键结束缝纫创建，如图 8.5.16 所示。

自由缝纫：用该工具单击需要缝合的线并拖动画出一个缝合的位置和范围，在另一条要缝合的线上也如此操作，可对线的局部进行缝合。

显示 2D 缝纫：打开该按钮可一直在 2D 窗口中显示缝合线。

模拟：当板片安排好并缝合后，就可以按 Space 键进行模拟了。

6. 内部线和省

内部线是在板片内部生成的线和图形，可用来缝纫布片、生成板片、生成嵌条、切割板片、生成孔洞、做成橡皮筋等，非常重要。

创建内部线的工具有 4 个，位于 2D 板片窗口工具架中，如图 8.5.17 所示，从左至右分别是"内部多边形/线""内部长方形""内部圆形"和"省"。

内部多边形/线：用该工具可在板片内部单击创建出内部线，也可单击板片边缘为起点和终点创建线条，一旦创建出线条，可按 Enter 键结束创建；或创建首尾封闭的图形，封闭后会自动结束创建。创建效果如图 8.5.18 所示。

内部长方形/圆形：可在板片内部创建长方形/圆形，用法和板片创建工具中的长方形/圆形相同。

用于缝纫：单击"文件"→"打开"→"项目"按钮，

内部线和省.mp4

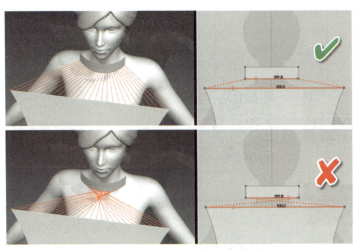

图 8.5.15

图 8.5.17

图 8.5.16

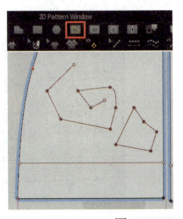

图 8.5.18

打开配套文件中的"8.5.6 内部线和省"文件，如图 8.5.19 所示，在裙子下方边缘处横向绘制一条内部线，在其上方绘制一个 U 形内部线。并如图 8.5.19 所示创建长方形布片，将其对应缝纫到内部线上，然后模拟，可制作出衣兜和裙子花边效果。

图 8.5.19

橡皮筋：打开配套文件中的"8.5.7 内部线技巧"文件，在连衣裙腰部创建两条横向内部线，用调整板片工具选择，在右侧属性参数中打开"弹性"窗口，按 Space 键模拟，会看到内部线像橡皮筋一样向内收紧。设置"比例"参数小些，收紧的力度会更大，效果如图 8.5.20 所示。

图 8.5.20

省：专指为适合人体或造型需要，服装技术中通过捏进和折叠面料边缘，让面料形成隆起或者凹进的特殊立体效果的结构设计。打开配套文件中的"8.5.6 内部线和省"文件，会看到连衣裙后腰处有很多皱纹，很不合身。如图 8.5.21 所示，使用"省"工具在 2D 板片后腰处画出两个省，布料上会形成两个洞。用线缝纫工具将省缝纫在一起，封闭洞，最后进行模拟，就得到了合身的衣服效果。

内部线间距：该功能可以根据选择的线创建内部线。在 2D 板片窗口内用"编辑板片"工具选择一条或多条板片边、内部线，在线上右击，在弹出的快捷菜单中选择"内部线间距"命令，在弹出的窗口中设置"间距"值和"扩张数量"值，可创建出一条或多条新的内部线。也可勾选"反方向"复选框，调换创建的方向，如图 8.5.22 所示。

7. 内部线的常用技巧

下面学习如何使用内部线生成板片、切割板片、生成洞等常用技巧。

打开配套文件中的"8.5.6 内部线和省"文件，如图 8.5.23 所示，在 2D 板片窗口内用

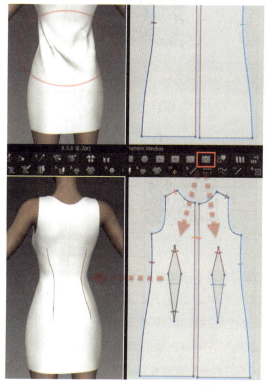

图 8.5.21

图 8.5.22

图 8.5.23

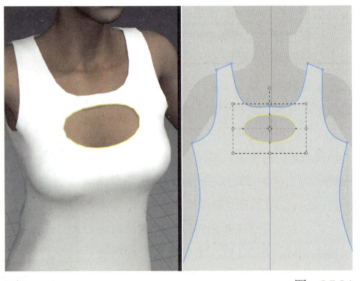

图 8.5.24

内部线的常用技巧.mp4

"编辑板片"工具选择裙子正面板片中缝处的边,右击,在弹出的快捷菜单中选择"合并"命令可将连动的两个板片合并为一个完整板片。

转换为洞:使用 2D 板片工具架上的"内部圆形"工具在胸口处拖出一个内部椭圆线,并使用"调整板片"工具将椭圆移动到正中的位置。在椭圆线上右击,在弹出的快捷菜单中选择"转换为洞"命令,效果如图 8.5.24 所示。

显示内部线:默认在 3D 窗口中的衣服上是不显示内部线的。通过单击"显示 3D 服装"按钮,如图 8.5.25 所示,在里面单击打开"显示内部线"按钮才可在 3D 窗口显示。

克隆为板片:在 2D 板片窗口内用"编辑板片"工具选择一个封闭的内部形状,在上面右击,在弹出的快捷菜单中选

第8章 Marvelous Designer布料动力学

图 8.5.25

择"克隆为板片"命令，在旁边单击放置克隆出的板片。以此方式可以通过封闭的内部形状创建板片，用于衣兜等的制作。

切断/剪切缝纫：在 2D 板片窗口内用"编辑板片"工具选择一条贯穿板片的内部线，在上面右击，在弹出的快捷菜单中选择"剪切缝纫"命令，可将板片沿内部线切开，并直接缝纫起来。若选择"切开"，则只切开不缝纫。效果如图 8.5.26 所示。稍微放大绿色板片会产生皱纹。

8. 折叠

折叠角度：打开配套文件中的"8.5.8 折叠 1"文件，如图 8.5.27 所示，在 2D 板片窗口内用"调整板片"工具选择提包底部的长方形内部线，在属性编辑窗口中设置"折叠角度"为 80，模拟后会看到变成了外翻的效果。使用"编辑缝纫线"工具选择包的 4 条缝纫线，在属性编辑窗口中也如此设置。

选择包侧面的 Y 形内部线，设置"折叠角度"为 260，模拟后会看到线条折了进去，产生了纸袋折叠的效果，如图 8.5.28 所示。"折叠角度"值为 180 时表面平整，不产生折叠效果。

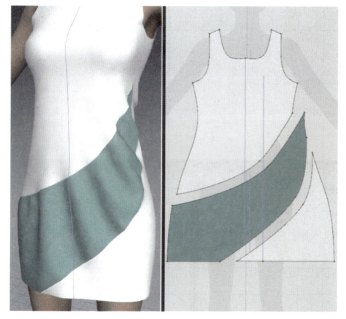

图 8.5.26

图 8.5.27

折叠 .mp4

277

图 8.5.28

图 8.5.29

利用折叠角度参数可以制作百褶裙。打开配套文件中的额"8.5.8 折叠2"文件,如图 8.5.29 所示,百褶裙由数条内部线分割,每条内部线的"折叠角度"值分别为 0、360、180,依次排列并重复。缝纫、模拟后会得到百褶裙效果。

折叠安排:除了直接设置参数,也可使用 3D 窗口上的"折叠安排"工具选择内部线或缝纫线,用鼠标按住并拖动箭头旋转一定角度,直观地设置折叠角度,如图 8.5.30 所示。

9. 固定和假缝

对于雕塑创作而言,固定和假缝功能主要是两个作用,即固定布料避免滑落和塑形。工具一共有 3 个,位于 3D 服装窗口工具架中,如图 8.5.31

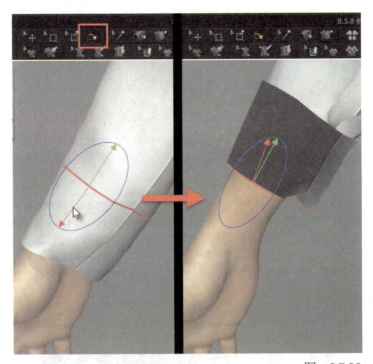

固定和假缝 .mp4

图 8.5.30

图 8.5.31

所示，从左至右依次是"编辑假缝""假缝"和"固定"。

固定：是将衣物固定到模特上的工具。用该工具在衣服上单击一个位置，再在模特上单击一个位置，模拟后衣服会被拉向该点，使两个点重合并固定在一起，参见图 8.4.21。

假缝：是将衣物上的两个点缝在一起的工具，常用来塑造衣服的造型，得到更好的皱纹效果。在服装设计中也常用于临时性地收紧布料等，是辅助设计的手段。用该工具在衣服上分别单击两个点，模拟后衣服上的两个点会靠近并缝纫在一起，参见图 8.4.23。

编辑假缝：该工具可以用来选择已经做好的假缝和固定；也可按住鼠标并拖动假缝和固定的点改变其位置。

线的长度：固定和假缝都会在两点间产生一条线，默认模拟后线的长度缩为 0，像橡皮筋一样将两点拉在一起。用"编辑假缝"工具选择一个假缝，在属性窗口中设置"线的长度"为 10，模拟后的效果如图 8.5.32 所示。

图　8.5.32

10. 纽扣和拉链

MD 软件中可以制作纽扣和拉链。相关工具位于 3D 窗口上的工具架中，如图 8.5.33 所示，从左至右依次是"选择/移动纽扣""纽扣""扣眼""系纽扣"和"拉链"。

创建纽扣：单击"文件"→"打开"→"项目"按钮，打开配套文件中的"8.5.10 纽扣"文件，如图 8.5.34 所示，

图　8.5.33

图　8.5.34

纽扣和拉链 .mp4

使用"纽扣"工具在衣领处的布料上单击,即可创建纽扣。

创建扣眼:使用"扣眼"工具在纽扣对面的布料上单击,即可创建扣眼。

选择/移动纽扣:使用"选择/移动纽扣"工具按住并拖动纽扣/扣眼,可改变其位置。用该工具选择扣眼,在属性窗口设置"角度"为90,可将扣眼旋转呈直立状态。

系纽扣:使用"系纽扣"工具分别单击纽扣和扣眼,然后按Space键模拟,可将其系起来。再单击纽扣就可以解开。

纽扣/扣眼属性:在界面右上角的"物体浏览窗口"中可以看到有纽扣和扣眼标签。单击"纽扣"选项卡,如图8.5.35所示,单击纽扣层,设置"图形""尺寸"和"漫射颜色"等参数可改变扣子样式。扣眼标签下的操作与此类似。

删除拉链:单击"文件"→"打开"→"项目"按钮,打开配套文件中的"8.5.10拉链"文件,用3D窗口中的"选择/移动"工具单击拉链拉头,按Delete键可将其删除。

创建拉链:用"拉链"工具在拉链所在处的起点单击,将光标移动到拉链末尾处双击,创建半条。然后在对面的拉链位置再次如此操作,可创建出拉链。模拟衣服,使拉链处闭合。

调整拉链效果:用3D窗口中的"选择/移动"工具单击拉链拉头,在右侧属性窗口中可以选择不同的拉头图形。如图8.5.36所示,拉头的位置要调到顶端脖子处,只需选择"调

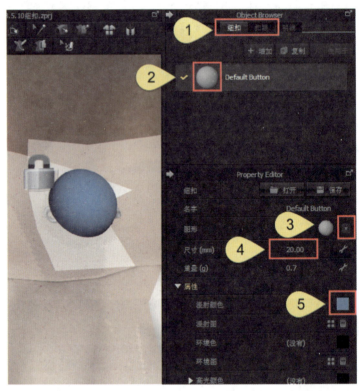

图 8.5.35

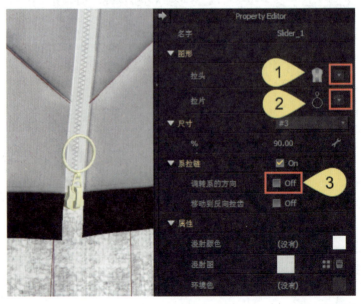

图 8.5.36

转系的方向"即可。如果拉链牙床部分是黑色的,需要在其上右击,在弹出的快捷菜单中选择"表面翻转"命令。

调整拉头位置:用3D窗口中的"选择/移动"工具按住拉头,沿拉链边线移动,可改变拉头的位置,从而模拟哪些部分拉上了,哪些部分是敞开的。模拟后可看到效果。

11. 冷冻和反激活

冷冻和反激活功能在前面的案例里已经有所应用。它们的主要作用是保护造型和加速模拟。

冷冻和反激活.mp4

冷冻/解冻:选择要冷冻的衣物,3D窗口中在选择的衣服上右击,在弹出的快捷菜单中选择"冷冻"命令,参见图8.3.27。冷冻后的衣物依然会产生碰撞等运算,但自身形状不再发生变化。选择冷冻状态的衣物,在其上右击,在弹出的快捷菜单中选择"解冻"命令即可解冻。

反激活/激活:选择要反激活的衣物,3D窗口中在选择的衣服上右击,在弹出的快捷菜单中选择"反激活(板片)"命令。反激活状态的衣物完全不进行运算,包括碰撞。当布料多了之后,模拟会变得很慢,这时可以让造型满意的布料反激活,只模拟还不满意的部分,可以加速模拟。

12. 压力和克隆层

使用压力参数可以做出膨胀或抽真空的效果。制作中常需要配合克隆层一起使用。

压力:单击"文件"→"打开"→"项目"按钮,打开配套文件中的"8.5.12压力和克隆层1"文件,这是一个游泳圈。选择两个板片,在右侧设置"压力"值,然后模拟。图8.5.37所示为不同压力值下的效果。可使用压力值制作羽绒服。

克隆层:这种充气的物体往往是由内外(前后)两层板片构成的,在制作中先制作好一层,选择它们并在上面右击,在弹出的快捷菜单中选择"克隆层(内侧)"命令复制出衣服内层板片,并且复制的板片和原始板片会自动缝纫边线和内布线。打开配套文件中的"8.5.12压力和克隆层2"文件,选择并删除一半的羽绒服板片,然后如此克隆制作,效果如图8.5.38

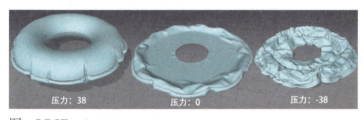

图 8.5.37

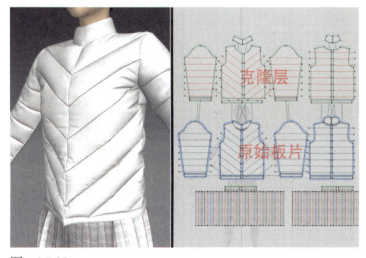

图 8.5.38

压力和克隆层.mp4

所示。注意克隆出的内部层需要"表面翻转"。

13. 层

当制作多层衣物时，会需要设置衣服的里外顺序，需要使用"层"参数。单击"文件"→"打开"→"项目"按钮，打开配套文件中的"8.5.8 折叠2"文件。上衣本来在百褶裙外面，如图8.5.39左图所示。选择所有百褶裙板片，在属性窗口中设置"层"为1，然后模拟，会看到上衣自动跑到裙子里面，效果如图8.5.39右图所示。当效果基本稳定后，应该将裙子的"层"参数调回为0，使模拟效果更稳定，不易出问题。

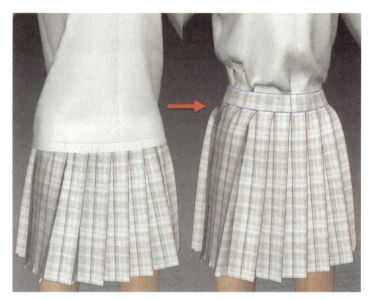

图 8.5.39

层 .mp4

14. 织物和面料属性

真实世界中布料的种类有很多，每一种布料的颜色、高光、花纹、弹性、质感等都不同。在MD软件中可以通过设置物理属性模拟各种材料的效果。

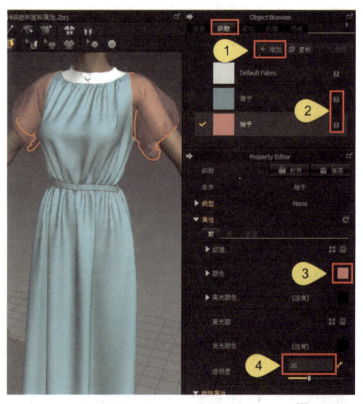

图 8.5.40

织物和面料属性 .mp4

创建 / 应用织物：单击"文件"→"打开"→"项目"按钮，打开配套文件中的"8.5.14 织物和面料属性"文件，如图8.5.40所示，单击"物体浏览窗口"→"织物"→+（增加）按钮，创建一个织物，名为FABRIC 1。在名字上双击，重命名织物

为"裙子"。使用"调整板片"工具框选裙子板片,接着单击织物"裙子"后的"应用"按钮,将该织物应用于所选的板片。并单击织物属性中的"颜色"后的方块按钮,设置为蓝色。用同样的方法再创建一个织物层,命名为"袖子",应用于两只袖子板片,设置为红色。拖动"透明度"参数滑竿可看到袖子透明。

物理属性预设:在"预设"属性中可以选择不同类型的布料,布料在模拟时会产生不同的褶皱变形。比如选择丝绸,布料就会下垂并产生很多顺滑的皱纹;选择皮革,布料就会平整硬朗,减少皱纹。

Draft(预览面料):预设中开头"D_"就是预览面料物理性质。比 Reality 物理性质模拟速度更快,从而用于一边看着服装面料物性感觉,一边设计修改。

Reality(真实面料):预设中开头 R_ 就是真实面料物理性质。作为经过多次试验而得出的物理性质,跟真实面料物理性质接近 90% 以上。

Subsidiary Material(辅料物理性质):预设中开头 S_ 就是辅料物理性质。这是面料以外的物理性质,如皮带、装饰物等。

下面对"预设"中的每种织物进行详解。

0_Defult:默认情况下衣物使用的属性预设。作为基本物理性质,有适当着装与折叠强度,从而能快速地模拟服装。

D_Chiffon:快速模拟薄纱、雪纺绸面料。如图 8.5.41 所示的薄纱面料,常用于制作女纱裙、纱巾等。

D_Cotton:快速模拟普通棉布,参见图 8.5.42。

D_Denim:快速模拟斜纹粗棉布、丁尼布、劳动布。常用于制作牛仔裤、车间工作服等,参见图 8.5.43。

D_Leather:快速模拟皮革,参见图 8.5.44。

D_Rib_Knit:快速模拟

图 8.5.41

图 8.5.42

罗纹针织物，常用于制作针织衫、毛衣面料等，参见图8.5.45。

D_Silk_Satin：快速模拟真丝缎、绸缎，参见图8.5.46。

D_Wool：快速模拟羊毛、毛料和毛织品，参见图8.5.47。

R_20S_Muslin：真实模拟20纱支的平纹细棉布，透气性强。常用于制作儿童衣物、口罩、毛巾等，参见图8.5.48。

20S中的S是指纱支。纱支指每克纱的长度，即支数越高纱线越细，均匀度越好；反之也就是支数越低纱线越粗。在相同密度情况下，纱的支数越高，纱就越细，织出的布就越薄，布相对越柔软舒适。支数越高的布要求原料（棉花）的品质就越高，成本就比较高。一般毛巾的常用纱支有20S、16S。床上用品一般为40~80S，高星级酒店面料常以60S和80S为主。服装一般用60~80S。

R_30S_Cotton_Jersey：真实模拟30纱支针织棉布。常用于制作T恤、POLO衫、运动衫、棉线衫等，参见图8.5.49。

R_Chiffon：真实模拟真丝薄纱、雪纺绸。效果和D_Chiffon类似，但更接近真实面料。

图 8.5.43

图 8.5.44

图 8.5.45

图 8.5.46

图 8.5.47

图 8.5.48

图 8.5.49

R_Cotton_Gabardine：真实模拟棉华达呢、轧别丁。一种斜纹防水布料，适宜做雨衣、风衣、制服和便装等，参见图8.5.50。

R_Jersey_20S_Single：真实模拟 20 纱支平纹单面针织物。效果类似于 R_30S_Cotton_Jersey。

R_Lightweight_Nylon：真实模拟轻尼龙、轻棉纶面料。常用来制作塑料袋、羽绒服面料等，参见图 8.5.51。

R_Pique_Jersey：真实模拟平纹凹凸织物、珠地布，是针织布料组织的一种，配料可以是全棉、混纺棉，也可以是化纤。因为珠地布吸汗而且不容易变形，不起球，一般用于制作 T 恤、运动服。很多大品牌的 POLO 衫都是用珠地布，参见图 8.5.52。

R_Polyester_Mesh：真实模拟涤纶网、聚酯网。常用于制作过滤网、网兜、网眼鞋等，参见图 8.5.53。

R_Ponte_Knit：真实模拟罗马布。俗称打鸡布。罗马布是四路一个循环，布面没有普通双面布平整，略微有点轻微并不太规则的横条，吸湿性强。用于制作贴身衣物, 透气、柔软, 穿着舒适。用途和效果类似于 R_30S_Cotton_Jersey。

R_Wool_Gabardine：真实模拟毛料华达呢。效果和 R_Cotton_Gabardine 接近。

R_Wool_Twill：真实模拟毛料斜纹布。常用于制作外套、西服等，参见图 8.5.54。

S_Full_Grain_Leather：辅料 - 全粒面皮革，即用牛皮最耐磨的表层皮部分制成的皮革。该属性用于制作模拟皮带、皮鞋、厚皮包、皮沙发面料等，参见图 8.5.55。

图　8.5.50

图　8.5.51

图　8.5.54

图　8.5.52

图　8.5.53

图　8.5.55

S_Fusible_Rigid：辅料-热熔黏合衬，即衬衫领口和袖口里面那片白色布料。热熔黏合衬是基布上敷有热塑性高分子化合物，是一种黏合力强，通过一定温度、时间和压力的作用可与面料直接黏合的衬布。

S_Hardware：硬件模拟。这是一个主要用于动画时模拟的属性。

15. 织物颜色和贴图

贴图也可称为纹理，贴

织物颜色和贴图.mp4

图的过程是将图片贴在物体表面，使物体模型呈现出丰富的颜色效果。

添加贴图：如图8.5.56所示，单击一个织物，在其属性中单击"纹理"属性后的贴图按钮，打开一张花卉图片作为贴图，会看到花卉铺满了衣服。设置"颜色"属性会将选择的颜色和贴图自身的颜色叠加在一起。设置"高光"属性为一个浅色，衣物会出现高光效果，增加衣物的立体感和质感。

编辑贴图：如图8.5.57所示，用"编辑纹理"工具在衣物上单击，会在单击处出现一个黑色双箭头操纵器。按住操纵器中点拖动可移动图案；按住操纵器两端拖动可旋转图案。按住窗口右上角中间的操作点拖动可等比例放大图案。

法线贴图：如图8.5.58所示，单击"纹理"参数前的三角形，展开下面的"法线贴图"参数，设置"强度"为–10左右，可看到衣服上的图案出现的凹凸立体感。这是将前面的纹理贴图转化成了表现凹凸的法线贴图应用在布料上。但这种凹凸仅仅是一种视觉模拟，并非衣物真的有了这些凹凸模型细节。

删除贴图：单击"纹理"属性后的"垃圾桶"图标，即可删除贴图。

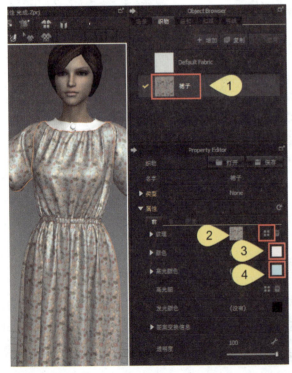

图 8.5.56

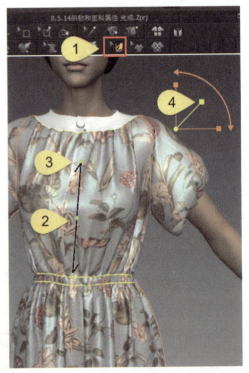

图 8.5.57

第8章　Marvelous Designer布料动力学

图 8.5.58

16. UV 的编辑和利用

UV 是软件中将 2D 贴图定位在 3D 物体表面的一个坐标。一个 3D 雕塑模型想应用贴图在上面，就需要有正确的 UV。MD 软件中制作的衣物在 2D 板片窗口中本来就是平面化的，所以直接可以当 UV 使用。

编辑 UV：单击"文件"→"打开"→"项目"按钮，打开配套文件中的"8.3.4　加入风吹效果"文件，如图 8.5.59 所示，单击 2D 板片窗口工具架中的"编辑 UV"工具，会看到 2D 板片周围自动出现一个右上角带有按钮的线框。这个框内就是 UV 的效果。尽量将板片排列整齐即可。也可单击框角按钮进入手动选择范围模式，根据需要手动设定 UV 框大小。

UV 导出：选择所有板片，单击"文件"→"导出"→OBJ（选定的）按钮，如图 8.5.60 所示，在"导出 OBJ"面板中特别注意勾选

UV 的编辑和利用 .mp4

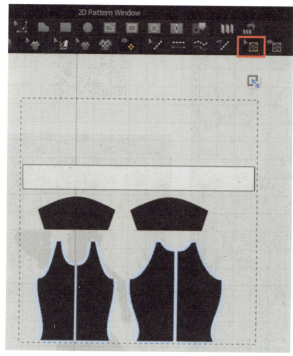

图 8.5.59

图 8.5.60

"统一的UV坐标"复选框。如要将MD中制作好的衣服贴图一起导出,需勾选"纹理表面"复选框,并可设置"纹理尺寸"。

使用UV：UV的用处有很多,这里以ZBrush中的噪波功能的应用为例。用ZBrush正确导入模型,单击"工具"→"表面"→"噪波"按钮,如图8.5.61所示,单击窗口左下角的Alpha On/Off,打开配套文件中一个模仿毛衣的图片,并打开窗口右侧的UV按钮,可调节参数,得到一个很好的毛线效果。单击"确认"按钮后,按Ctrl+D组合键对模型进行几次细分,单击"工具"→"表面"→"应用于网格"按钮,将毛线效果真正地变成模型。

17. 嵌条与明线

嵌条：也叫滚边。单击"文件"→"打开"→"项目"按钮,打开配套文件中的"8.5.8 折叠1"文件,如图8.5.62所示,用3D窗口工具架中的"嵌条"工具在模型上的提示线上单击,设定嵌条的起点,然后沿提示线滑动,在终点双击结束创建;或围成一个封闭的形状,自动结束。

编辑嵌条：用3D窗口工具架中的"编辑嵌条"工具,可按住并拖动已有嵌条的起始点,重新安排嵌条的位置和长度;也可单击嵌条,在属性窗口中可设置嵌条的"宽度""粒子间距"和"织物"。按Delete键可删除选中的嵌条。

创建明线：如图8.5.63所示,用2D板片窗口工具架中的"线段明线"工具,单击需要产生明线的板片轮廓边、内部线,即可在线旁生成明线。在物体列表窗口中单击"明线"选项卡,单击其中的明线层,在属性窗口中可以设置明线的"预设",变换明线样式。也可以设置"明线宽度""Offset（偏移距离）""线的粗细"和"线的数量"等属性。

编辑明线工具：用2D板片窗口工具架中的"编辑明线"工具,可按住并拖动已有明线的起始点,重新安排明线的位置和长度。也可单击产生明线的边选择明线,按Delete键将其删除。

嵌条与明线.mp4

图 8.5.61

图 8.5.62

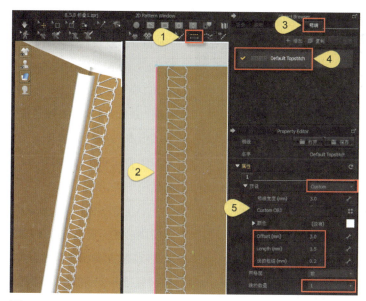

图 8.5.63

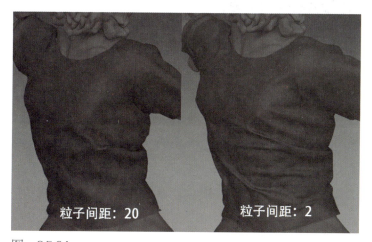

图 8.5.64

18. 模型细节和厚度

模型细节：当模型的效果满意后，选择衣物板片，在属性窗口中设置"粒子间距"值可改变衣物的模型精度。默认情况下衣物的"粒子间距"值为20，效果如图8.5.64所示，效果粗糙，但模拟速度最快。制作中可将其设置为10，兼顾速度和质量。最终完成前设置为5或更低，提高衣物的细节。提高"粒子间距"值后，需要进行模拟才能看到变化。

增加厚度 - 渲染：选择衣物板片，如图8.5.65所示，在属性编辑器中设置"增加厚度 - 渲染"值为10，设置3D服装

模型细节和厚度.mp4

渲染类型为"浓密纹理表面"，会看到布料的厚度可以在视图中出现了。勾选"边缘弯曲率设定"复选框，这时模型厚度处变成了自然的圆边效果。

增加厚度 - 冲突：该参数设置布料碰撞计算的厚度。默认值是2.5，意味着布料和模特之间保持有至少2.5mm的距离（其实模特自身也有3mm的碰撞距离）。需要注意的是，"增加厚度 - 冲突"值应该和"增加厚度 - 渲染"值基本保持一致。

导出厚度模型：导出带厚度的衣物模型时，在"导出OBJ"窗口中勾选"厚的"复选框即可。

19. 风力和重力

风力和重力是MD软件中两个重要的外力场，能对布料的形状和运动产生重要的作用。

风力：单击"显示"→"环境"→"显示风控制器"按钮，风控制器以圆锥形显示在3D窗口内。圆锥指向的方向就是风吹过去的方向。在其上右击，在弹出的快捷菜单中

风力和重力.mp4

图 8.5.65

选择"激活风"命令即可打开风力。播放模拟会看到布料受到风吹的效果。参见拉奥孔案例图 8.3.25 所示。

重力：选择"偏好设置"→"模拟属性"命令，在右侧属性窗口中可看到"重力"参数。默认值为 –9800，是按照地球的重力加速度值设置，代表重力向下的 9.8m/s。如果输入正值，则代表重力向上。在调节布料形状中，希望布料下落减慢时，可设置一个较小的负值进行模拟。

20. 模块化

模块化在本书第 6 章有专门的讲解，具体到本章衣物的模块化，即做好的衣物作为模块，日后重复使用。

模块化.mp4

利用的方式有两种：①打开做好的衣服文件直接改成另一件；②将做好的衣服做成模块，通过模块功能调用。

直接利用：打开做好的衣服文件，如"8.3.4 加入风吹效果"文件。如果要重复利用这件 T 恤，将它穿在另一个人物身上，接下来就可以加载新模特。通过双击 Library → Avatar 中的男模特将其打开，这时导入的新模特会替换掉拉奥孔。如果衣服的大小、尺码和新模特不匹配，如图 8.5.66 所示，可

先单击 3D 窗口工具架中的"重置 2D 放置位置"按钮，将所有 3D 窗口中的衣服板片按 2D 窗口中的效果排列。然后在 2D 板片窗口中框选并适当放大衣服板片。接着在 3D 窗口中安排板片，模拟即可。这是第一种用法。

调用衣服模块：MD 软件有模块功能，里面已经有一些做好的衣服模板，可直接加载这些模板进来修改后得到需要的衣服模型。如图 8.5.67 所示，单击软件界面最左侧的 CONFIGURATOR（配置）按钮会弹出 Blocks（模块），里面分为 Man（男人）和 Woman（女人）两个文件夹，双击一个进去，看到 Jackets（夹克）、Polos（POLO 衫）等不同类型衣服的文件夹，双击 Polos 进入，会看到还有不同款式的 Polo 衬衫类型可选，继续双击选择，会看到下面出现了衣领、衣身和衣袖，拆分成了单元，可以进行搭配组合。如图 8.5.67 所示，分别双击它们，加载进来，构成一套完整的衣服。

接下来可以在 2D 板片面板中对衣物的版型、款式、尺寸等进行修改，加入或减去一些部分，制作出全新的一套服装。

转化衣服为模块：自己

第8章 Marvelous Designer布料动力学

图　8.5.66

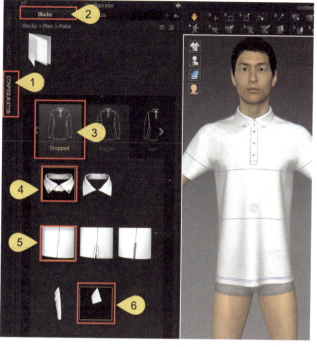

图　8.5.67

图　8.5.68

做的衣服也可以制成模块保存在Blocks（模块）面板内。首先如图8.5.68所示，单击Blocks（模块）面板右上角的+号按钮，在一个任意的硬盘位置建立一个新的文件夹并将其命名，单击"选择文件夹"按钮完成创建。以后自己的衣服创建的模块都保存在这个文件夹中，方便管理。同时会看到Blocks（模块）面板中多了一个zszs的新标签，虽然里面现在还没有任何的衣物模板。

接下来单击"文件"→"打开"→"项目"按钮，打开配套文件中的"8.5.6 省"文件。然后如图8.5.69所示，单击软件界面右上角的SIMULATION（模拟）按钮，选择MODULAR（模块化）。单击新出现的模块窗口中的"模块模板预设值"按钮，在弹出的面板中选择和当前裙子相符的Dresses（连衣裙），单击"确认"按钮，选择这个模板。

291

图 8.5.69

继续在 2D 板片窗口中将板片选择并移入对应的模板套中，如有"删除缝纫线"的面板提示，就单击"确认"按钮，如图 8.5.70 所示，正确移入后，模板套显示为黑色。使用"线缝纫"工具将衣服边线与模板套边线进行对应缝纫。

最后如图 8.5.71 所示，单击模块编辑窗口中的衣物 Body 部分，然后单击右上角的"保存模块"按钮。在弹出的保存窗口中确认是在刚才建立的 zszs 文件夹内，给文件命名后单击"保存"按钮。在弹出的"缩略图"对话框中单击"确认"按钮。

这样做好的衣服就转化成了模块，保存在模块面板中可随时双击调用，如图 8.5.72 所示。

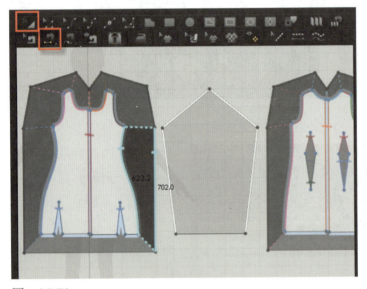

图 8.5.70

图 8.5.71

图 8.5.72

本章小结

本章讲解了不一样的衣物制作方式。其实它不仅仅能制作衣服，也是一种虚拟软材料的使用方法，完全可以以材料的角度去看待它。

本章作业

跟着课程完整制作所有案例；将其运用于自己的一件作品中。

第 9 章 雕塑效果图技法

在艺术设计的各个领域,提供效果图早已是行业要求。雕塑效果图对于展示雕塑落成效果、展现雕塑创作思想都有极其重要的作用,关系到雕塑参展、项目投标的成败。

概述 .mp4

本章分为两个部分:一部分是 ZBrush 中对雕塑进行颜色设计和输出简单的效果图;另一部分是讲解一个简单易用的专业渲染软件——KeyShot,快速制作照片级的雕塑效果图。

本章的教学目的是让广大的雕塑艺术家了解和掌握一定的效果图制作技术,不仅是为了最终的效果图,其意义还在于为雕塑材料、光线效果、在地项目效果的思考与设计提供便利,交互式地创作雕塑效果。

图 9.0.1 是青年雕塑家钱进在 2017 年设计的公共雕塑《锦绣太湖》系列作品之一的效果图。雕塑设计高度为 4m,设计位置在太湖湖畔。雕塑中的画面是苏绣大师梁雪芳的苏绣作品。笔者协助钱进制作完成雕塑数字模型和效果图。

图 9.0.2 也是青年雕塑家钱进在 2017 年设计的一件作品——《太湖之镜》的效果图。由钱进设计并制作雕塑数字模型,笔者协助渲染出效果图。

图 9.0.3 是笔者的作品《茧》系列中的一件。

图 9.0.4 是笔者的作品《皮囊》系列中的一组。

以上这些图片都是制作过程中的效果图,用于先期准确

图　9.0.1

图　9.0.2

图　9.0.3

呈现创作者的创作思想和作品效果。

9.1 ZBrush 中给雕塑上色

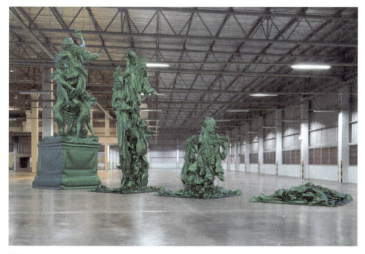

图 9.0.4

当雕塑模型完成之后，就可以在软件中给雕塑上色了。一方面雕塑创作者需要深入考虑色彩的问题，另一方面随着3D打印技术的不断升级，全彩色打印已经成为可能，以后对于彩色打印可以善加利用，为雕塑艺术服务。

在 ZBrush 中有一整套工具可以简便地给雕塑模型变换材料和上色，辅助雕塑家进行创作。

图 9.1.1

换材料：打开一件雕塑模型，如图 9.1.1 所示，单击左侧工具架中的材质按钮，在弹出的列表中选择接近自己设想的材料，如陶瓷烤漆、不锈钢、泥土、黄铜等，粗略感受其效果。笔者希望制作一件类似烤漆效果的作品，故此最终选择 RGB Levels。

选择颜色：如图 9.1.2 所

图 9.1.2

ZBrush 中给雕塑上色 .mp4

297

示,在左侧工具架中的取色器中选择一个需要的颜色,现在看到整个模型已经变成选择的颜色,但现在的颜色并没有固定到模型上,会随着选择不同的颜色而改变。

填充颜色:在子工具中选择要填充的物体层,单击"颜色"→"填充对象"按钮,这时颜色真正固定在选择的物体上,不再随着选择不同的颜色而改变。选择白色并填充,作为底色。

绘制颜色:选择Standard(标准)笔刷,如图9.1.3所示,在工具架上将Zadd和Zsub都关掉,这样画笔就不再塑造造型。打开Rgb(颜色)按钮。在取色器中选择要绘制的颜色,本例中选择黑色,然后用画笔在模型表面涂抹即可。在使用手绘板时,用笔的力量会影响颜色的深浅,也可以通过设置"Rgb强度"值来控制画笔上颜色的深浅。

擦除颜色:ZBrush中没有擦除工具,但可以选择底色(白色),在要擦除的颜色表面绘制,将其覆盖即可。

型腔遮罩:单击"笔刷"→"自动遮罩"→"型腔遮罩"按钮,如图9.1.4所示,现在绘制会看到画笔只能绘制到形体凸起的表面,凹陷进去的缝隙是画不上颜色的。将"型腔遮罩强度"设置为 –10 左右,再次绘制,会看到与之前相反的效果,现在只能绘制在凹缝中。

使用该工具绘制,加深低点,增强立体感和细节感。效果如图 9.1.5 所示。

笔触和 Alpha:画笔的功能都可以用于色彩绘制,如笔

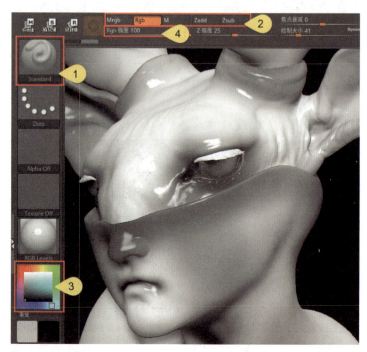

图 9.1.3

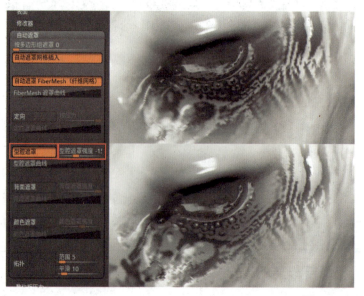

图 9.1.4

第9章 雕塑效果图技法

图 9.1.5

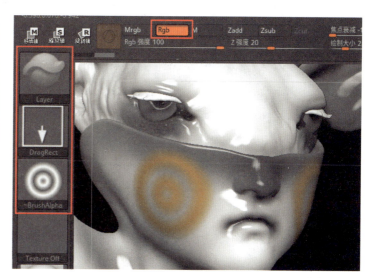

图 9.1.6

图 9.1.7

触和 Alpha。如图 9.1.6 所示，选择 Layer（层）笔刷、DragRect（拖扯矩形）笔触和环状 Alpha，并打开对称，在雕塑脸颊上拖扯出一个图形。也可选择 ColorSpray（颜色喷射）笔触，在模型上绘制喷涂。

填充和绘制材质：在同一个物体上可以填充或绘制不同的材质。如图 9.1.7 所示，

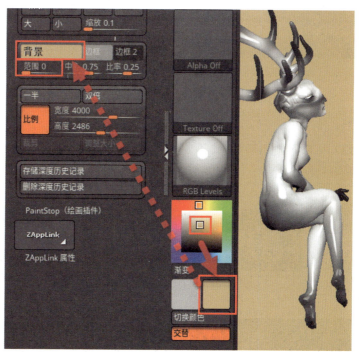

图 9.1.8

在工具架上打开 M 按钮，确认 Rgb 按钮关闭，选择一个材质，单击"颜色"→"填充对象"按钮填充给物体，即可将这个雕塑变成一个材质。想要改变局部的材质，可先单击一个不同的材质，然后在打开 M 按钮的状态下用画笔在模型上涂抹即可。

设置背景色：如图 9.1.8 所示，在左侧工具架中的取色

299

器中选择一个想要设置为背景色的颜色，然后单击"文档"→"背景"按钮，背景就被设置为该颜色。也可以用鼠标按住"背景"将其拖到界面任何一个位置，即可吸取该位置的颜色成为背景色。然后将"范围"参数设置为0，可将背景设置成一个没有渐变的单色。

9.2 ZBrush 输出效果图

颜色和材料制作满意之后，接下来将画面效果输出成一张图片，用于打印、印刷或网络展示。

设置图片大小：如果图片用于A4大小的画册打印或印刷，那么就需要一张4000×3000像素左右的大图。如图9.2.1所示，关闭"比例"按钮，设置"文档"菜单中的"宽度"为3000，"高度"为4000。单击"调整大小"按钮，在弹出的Resize对话框中单击"是"按钮，确定调整比例。看到图片被拉长，按Ctrl+N组合键清空画布。接着用鼠标在视图中按住并拖出雕塑模型，马上单击工具架中的Edit（编辑）按钮，进入编辑状态。这时画布的尺寸已经被成功改成4000×3000像素了。

设置构图：用鼠标按住"文档"菜单中的Zoom2D按钮向上拖动几次，直到图片边缘出现在窗口中，如图9.2.2所示，这个边缘就是图片的边缘。旋转和推拉视图，使雕塑充满画面并选择一个好的角度，这就是输出效果图的构图。单击100%按钮，将画面还原为原大。

输出图片：最后单击"文档"→"导出"按钮，将其导出为一张PSD格式的图片即可。这张图片已经达到画册打印、出版印刷的质量要求了。

现在的效果还比较简单，在接下来的几节内容里将讲解一套快速制作照片级效果图的方法。

ZBrush 输出效果图 .mp4

图　9.2.1

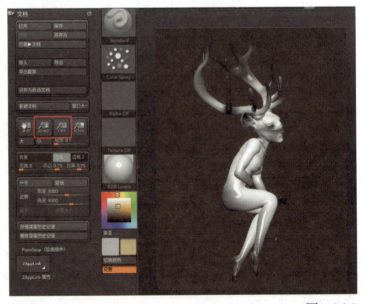

图　9.2.2

9.3 KeyShot 渲染过程简介

KeyShot 渲染过程简介.mp4

Luxion 公司出品的 KeyShot 是一款高交互性的光线追踪与全域光渲染软件，无须复杂的设定即可产生相片般真实的 3D 渲染影像。与 VRay 等其他渲染软件相比，它具有易学易用的特点，比较适合雕塑家的学习。软件界面如图 9.3.1 所示。

KeyShot 渲染效果图的过程如图 9.3.2 所示，分为以下 5 个步骤。

（1）导入模型。将 ZBrush 等软件中做好的雕塑模型数据导入 KeyShot 中。

（2）调用和设置材质。从 KeyShot 软件自带的材质库中调用材质，指定给雕塑模型。对不满意的材质效果进行调节设置。

（3）设置在地环境。针对某一地点设置的雕塑，可以将这个地点的图片放入软件，制作出雕塑放在该地点后的效果。

（4）设置灯光环境。根据该地点图片的灯光效果，从 KeyShot 软件自带的灯光库中调用相似的灯光环境并调节。

（5）渲染出图。效果做好后，最终设置渲染图的尺寸和参数，渲染出一张满足印刷要求的效果图。

整个制作过程非常直观，可实时看到雕塑材料、灯光的效果，是一种交互性很强的雕塑创作体验。接下来的内容就按照以上环节进行具体讲述。

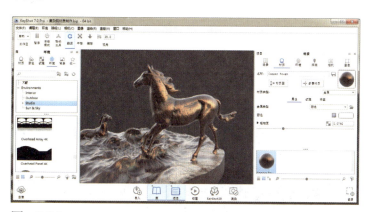

图 9.3.1

9.4 模型导入 KeyShot

用 ZBrush 等软件做好的模型可以导入 KeyShot 软件中渲染出逼真的效果。导出的方法分为手工导出和桥

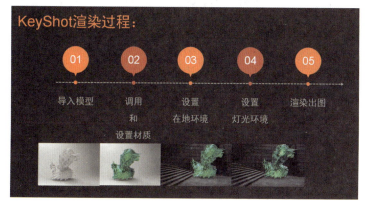

图 9.3.2

模型导入 KeyShot.mp4

程序自动导出两种。

手工导出：用 ZBrush 打开雕塑模型，如图 9.4.1 所示，确认子工具中选中了要导出的雕塑物体，单击"工具"→"导出"按钮，将模型命名，以 obj 格式保存在计算机硬盘中。

导入 KeyShot：打开 KeyShot 软件，如图 9.4.2 所示，单击"文件"→"导入"按钮，在"导入文件"对话框中选择刚才导出的 obj 模型，单击"打开"按钮。出现"KeyShot 导入"对话框，直接单击"导入"按钮即可导入模型。若出现"KeyShot 日志窗口"警告，是由于模型在 ZBrush 中使用过贴图，忽略此问题，直接单击"关闭"按钮即可。

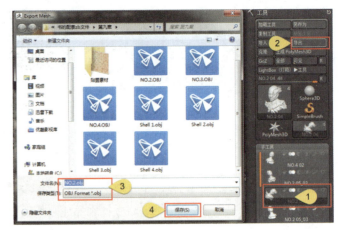

图 9.4.1

导入多个模型：如果需要将 ZBrush 中的多个子工具都导出，可按上述方法分别导出成 obj 文件，多次导入 KeyShot 中即可。也可以在 ZBrush 中单击"工具"→"子工具"→"合并"→"合并可见"按钮，将可见的子工具都合并成一个文件一次性导出。

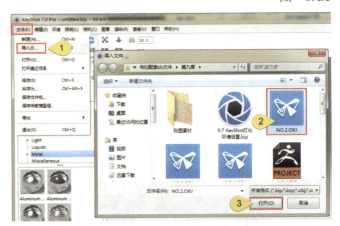

图 9.4.2

桥程序导出：桥程序是一个 ZBrush 和 KeyShot 软件之间的桥梁，方便数据在软件间发送。该程序需要单独安装后，ZBrush 中才会有此功能。安装后，重新打开 ZBrush 并打开雕塑数据。如图 9.4.3 所示，将要发送的模型在子工具中打开眼睛（设置为可见），单击"渲染"→"外部渲染

图 9.4.3

器"→KeyShot 按钮,最后单击右侧工具架上的 BPR 按钮即可开始发送模型到 KeyShot 软件。这种方式会将 ZBrush 中的材质也一起导入 KeyShot 中。

9.5 KeyShot 材质的调用和设置

KeyShot 材质的调用和设置.mp4

KeyShot 软件中带有丰富的材质,包含金属、玻璃、石材、木材、塑料等各种材料,一般情况下直接调用,赋予雕塑模型,稍作调整即可。这是一种交互式的雕塑材料设计过程。

视图操作:KeyShot 软件中心是 3D 渲染窗口,用于观看渲染效果。用鼠标左键按住横着拖动可以旋转视图;用鼠标中键按住横着拖动可以平移视图;用鼠标中键前后滚动可以推拉视图。

材质库:单击打开 KeyShot 软件下方的"库"按钮,如图 9.5.1 所示,在软件左侧会出现库窗口,单击其中的"材质"

图 9.5.1

选项卡会看到里面有很多不同的材质类型,单击类型英文名 Metal(金属),会在下方出现对应类型的各种金属材质。

指定材质:给雕塑模型赋予某个材质也称为"指定材质"。用鼠标按住一个材质,拖动到软件中间 3D 视图中的雕塑模型上松开鼠标即可。拖动另一个材质上去,就可以换成另一个材质的效果。

实时渲染:刚指定物体时,画面效果很粗糙,物体显示得不清楚。但几秒钟后,画面就逐渐清晰起来。这是一个实时渲染的过程。

材质库中的类型名称都是英文的,这里对照翻译成中文,可方便读者查看。在大多数情况下,根据图标效果对材质效果进行判断并选用即可。

注意:不同的材质在渲染时花费的时间长短是不同的。

Architectural(建筑材质):里面有 Asphalt(沥青)、Terrazzo Floor(水磨石地板)、Brick Laquered(漆砖)、Drywall(石膏板、白灰墙面)、Glass Window(窗玻璃)、Tiles(瓷砖)等类型,如图 9.5.2 所示。

Axalta Paint(艾仕得油漆):根据艾仕得品牌的油漆制作的材质。如图 9.5.3 所

示，里面有丰富的油漆材质，根据效果选择即可。

　　Cloth and Leather（布和皮革）：里面有 Cloth Weave（布织物）、Leather（皮革）、Nylon（尼龙）、Velvet（天鹅绒）几种类型的材质，如图9.5.4所示。

　　Gem Stone（宝石）：里面有紫水晶、蓝宝石、水晶、钻石、粉晶、电气石等各种

透明材质，如图9.5.5所示，根据效果选择即可。

　　Glass（玻璃）：各种玻璃材质，根据效果选择即可。

　　Light（灯光）：用于模拟发光物，常用于制作灯光效果，如图9.5.6所示。具体用法见本章后面的内容。

　　Liquids（流体）：各种液体材质，如 Beer（啤酒）、Chardonnay（夏敦埃酒）、Coffee（咖啡）、Water（水）、Translucent Milk（半透明牛奶）、Translucent Orange Juice（半透明橙汁）等。

　　Metal（金属）：各种金属材料，如图9.5.7所示，包括 Aluminum（铝）、Anodized Aluminum（彩色阳极氧化铝）、Anodized Niobium（阳极氧化铌）、Anodized Titanium（阳

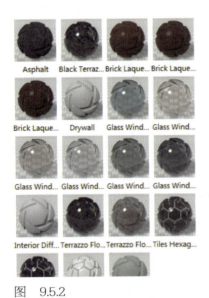

图　9.5.2

图　9.5.3

图　9.5.4

图　9.5.5

图　9.5.6

图　9.5.7

极氧化钛）、Brass（黄铜）、Chrome（铬）、Copper（铜）、Gold（金）、Iron（铁）、Magnesium（镁）、Basic（基础金属）、Nickel（镍）、Niobium（铌）、Silver（银）、Stainless Steel（不锈钢）、Zinc（锌）等材质可供使用。

Miscellaneous（杂类）：放置了一些不好归类的材质，如图9.5.8所示，如Flat Grey（平面化灰色）、Infrared Gradient（红外线渐变）、Soap Bubble（肥皂泡）、Matte（无光泽磨砂材质）、Occlusion（闭塞）、Rainbow Gradient（彩虹渐变）、Wireframe（线框）、Xray（X光半透明）等效果。根据效果选择即可。

Mold-Tech：一个制作磨具的公司，2013年与KeyShot合作开发的一些磨具材质。

Paint（油漆）：包含各种油漆材质，根据效果选择即可。

Plastic（塑料）：包含各种透明、半透明、不透明彩色塑料材质，如图9.5.9所示，根据效果选择即可。

Stone（石材）：包含Granite（花岗岩）、Marble（大理石）、Ceramic（陶瓷）等多种石材材质，如图9.5.10所示，根据需要选择即可。

Toon（卡通）：这种模仿动漫卡通效果的材质带有描边的明暗色填充效果。

Translucent（半透明）：包含Human Skin（人类皮肤）等多种半透明材质。

Wood（木头）：包含各种木头材质，如图9.5.11所示，根据需要选择即可。

X-Rite（爱色丽公司）：X-Rite（爱色丽公司）是全球领先的色彩科学和技术公司，它为KeyShot开发了一些基于物理学的特殊效果材质，根据效果选择即可。

调节材质：对雕塑物体指定一个名为Anodized Titanium Brushed Green的绿色阳极氧化钛金属材质后，可以在3D窗口中双击物体，右侧的"材质"项目栏就打开了，里面是该材质的属性，可以调节它们以改变材质的效果，如图9.5.12所示。每种材质的参数都不相同，书中难以一一解释。读者可以让鼠标指针停在参数名称上，片刻会出现中文注解。也可

图　9.5.8　　　　　　图　9.5.9

图　9.5.10　　　　　　图　9.5.11

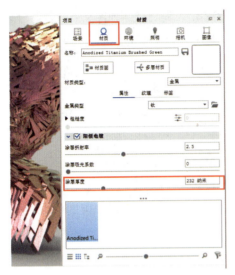
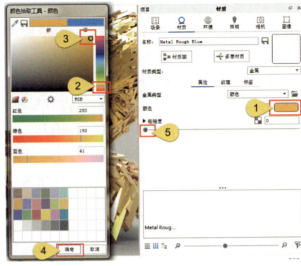

图 9.5.12　　　　　　　　　　　　　　　　　　　　　　　　图 9.5.13

以尝试调节该参数，观察其效果变化，以此判断参数作用。记住一些关键参数即可。该材质通过调节"涂层厚度"值可以改变材料的颜色。

在左侧材质库中的 Metal（金属）中找到一个名为 Metal Rough Blue 的蓝色金属材质，将其拖动给指定模型。这种材质的颜色改变方式和上一个就不同，它是通过选择颜色的方式来改变的。双击模型，如图 9.5.13 所示，在右侧"材质"项目属性中，单击颜色参数后的色块，在弹出的"颜色拾取工具"对话框中选择一个其他的颜色（如金色），单击"确定"按钮，会看到 3D 窗口中的雕塑也实时地变成了金色金属材质。调小"粗糙度"值，可以使金属表面变得光滑。

9.6 KeyShot 在地性雕塑环境

KeyShot 在地性雕塑环境 .mp4

对于一些在地雕塑作品，在创作过程中就希望能看到放在现场环境中的效果，这在 KeyShot 软件中也可以轻松做到。可以将现场的照片作为背景，放置在软件中和雕塑合成在一起。

添加背景：单击左侧库中的"背景"表情，在里面找到一个较适合的背景图，用鼠标按住并拖动到 3D 视图中，如图 9.6.1 所示，调整视图的角度和位置，让背景图和雕塑完美地融合在一起，就像真的放在了地面上一样。这些背景图都是 KeyShot 软件自带的图片。

添加现场照片：除了软件里的这些图外，还可以将任何其他图片作为背景图放进现场合成。如图 9.6.2 所示，在右侧项目中单击"环境"选项卡，弹出环境的设置参数面板。在里面找到并确认已经打开了"背景图像"，单击下面的"文件夹"按钮，可以打开其他图片，如用数码相机拍摄的在地现场照片、网上下载的现场照片等。

单色背景：单击"背景图像"选项上方的"颜色"按钮，背景已经变成单色。可以单击"颜色"后面的色彩按钮，设

第9章 雕塑效果图技法

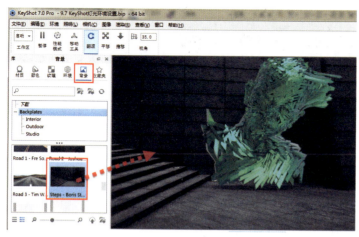

图 9.6.1

图 9.6.2

置想要的背景颜色。

记录雕塑位置：当设置好背景图后，经常希望能记录下这个完美的放置位置，在旋转、平移视图后能快速回到那个完美的位置。如图9.6.3所示，单击项目中的"相机"图标，单击"新增相机"按钮，创建一个新的相机，新相机记录下了当前视图的角度和位置（可以理解为雕塑的位置）。接着单击新相机后面的"锁定"按钮将其锁住，避免改变。现在会发现3D视图被锁住，无法旋转、平移和拖拉视图。如果需要继续操作视图，可选择"相机"中的Free Camera（自由相机）。当想要回到那个完美的雕塑摆放位置时，只需单击刚才创建的"相机1"即可。

保存文件：制作过程中随时可以保存当前文件，便于日后继续制作。选择菜单中的"文件"→"另存为"命令，在弹出的对话框中输入名称和设置保存位置，单击"保存"按钮即可。

图 9.6.3

调用灯光环境：在界面左侧的库中单击"环境"选项卡，如图9.7.1所示，会看到下面有很多图片，这些就是灯光。它们是特殊制作的图片，包含照明信息，称为HDRI图（高动态范围图）。图片上亮的区域就是发光的区域，暗的区域不发光。用鼠标按住其中一个拖动到3D视图中即可得到该灯光效果。

9.7 KeyShot 灯光环境设置

KeyShot 灯光环境设置 .mp4

KeyShot带有丰富的预设灯光环境，可以方便地调用，模拟出逼真的效果；也可以在此基础上进行灯光调节。

照明环境：单击界面右侧的"环境"选项卡，在里面找

307

到并勾选"照明环境"复选框，可以看到灯光 HDRI 图显示在了背景中，它其实是贴在一个球形上，笼罩在雕塑的外面。当向前滚动鼠标中键时，就可以看到球形了。

调节灯光环境参数：调节"环境"选项卡中的"亮度"值可以改变灯光的亮度。调高"对比度"值，可以让灯光亮的地方更亮、暗的地方更暗。按住并横着拖动"旋转"滚动条，可以选择灯光球，从而改变灯光照明的角度。各参数如图 9.7.2 所示。

地面效果：重新勾选"背景图像"，让背景回到那张黑色展览馆外墙图片。如图 9.7.3 所示，勾选"环境"选项卡下的"地面反射"复选框，可以模拟光滑的地面产生的反射倒影。

调节 HDRI 灯光位置：将图片重新按住并拖入图 9.7.1 中选择的灯光环境，这是一个从天上来光的效果，和博物馆背景的天光应该比较接近。观看现在的画面，会发现现在的雕塑照明效果和图片上的展览馆天光效果并不匹配，所以雕塑在里面显得不够真实。分析其原因是因为目前的灯光过多地是从侧面来光。如图 9.7.4 所示，用鼠标按住"环境"中 HDRI 图的一个灯并向上移动。接着上移中间的另一个。减弱侧面来光的效果，从而加强了顶光感，得到和背景图更融合的真实效果。

图 9.7.1

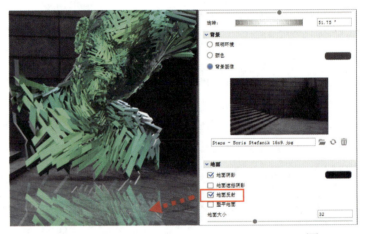

图 9.7.3

图 9.7.2

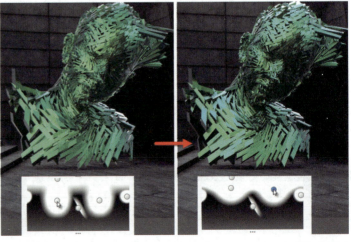

图 9.7.4

第9章 雕塑效果图技法

图　9.7.5

HDRI 编辑器：如图 9.7.5 所示，单击"环境"→"HDRI 编辑器"按钮，并选择 HDRI 图中的一个灯光，会看到下面的属性是这盏灯的属性，可以调节"颜色""亮度"和大小。每盏灯都可以调节。

9.8 分区域指定不同材质

一件雕塑作品上往往有多种材质和颜色，要在 KeyShot 中简单制作出这种效果，需要一开始就对模型进行分割。

分区域指定不同材质 .mp4

分组模型：在 ZBrush 中通过分配多边形组的方式可以实现对模型的分割。用 ZBrush 打开雕塑模型，按 Ctrl+W 组合键将模型先分成一个组。按 Shift+F 组合键打开线框显示，看到它是一个颜色，表示现在是一个组。然后按住 Ctrl+Shift 组合键，同时画笔单击笔刷按钮，选择其中的 SelectLasso（套索选择），如图 9.8.1 所示。重新按住 Ctrl+Shift 组合键，用鼠标套选一部分雕塑表面，将其他部分隐藏。然后按 Ctrl+W 组合键将显示的模型分为另一个组。最后按住 Ctrl+Shift 组合键单击视图空白处，显示出全部模型。

导出模型：如图 9.8.2 所示，确认"工具"→"导出"→"组"按钮呈打开状态，单击"工具"→"导出"按钮，将模型命名，以 obj 格式保存在计算机硬盘中。

导入和指定材质：切换到 KeyShot 软件，参见图 9.4.2，单击"文件"→"导入"按钮，在弹出的"导入文件"对话框中选择刚才导出的 obj 模型。如图 9.8.3 所示，单击"场景"选项卡，在"项目"子窗口中找到导入的模型名称，单击前面的"+"按钮将其展开，会看到里面有两个部分，就是在 ZBrush 中分割的两部分模型。用鼠标拖动不同的材质球到上面，得到多个材质在同一件雕塑上的效果。

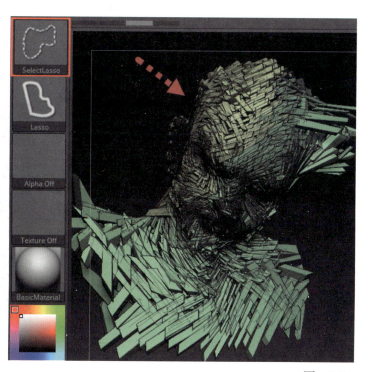

图　9.8.1

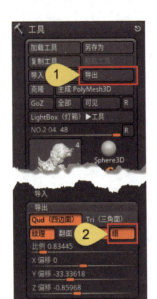

图　9.8.2　　　　　　　　　　　　　　　　　　　　　　　　　　图　9.8.3

9.9 KeyShot 照明预设

当调节材质和灯光时，呈现出的效果还和"照明"设置有密切的关系。下面以宝石材质为例来说明这个问题。

指定宝石材质：如图 9.9.1 所示，在材质库中单击 Gem Stones，将其中的 Gem Stone Topaz（黄玉）拖到雕塑上。发现很黑，并没出现透明的感觉，一个原因是雕塑太厚。

调节材质：双击雕塑模型调出材质属性，如图 9.9.2 所示，

KeyShot 照明预设 .mp4

在右侧的"材质"选项卡中设置"透明距离"值为 0.3，会看到雕塑已经变得透明一些了，但面部仍然发黑。

调节照明预设：如图 9.9.3 所示，打开"照明"选项卡，在"照明预设值"下选中"珠宝"单选按钮，会看到宝石透明的效果变得非常好了。不过，也要注意到渲染的速度变得很慢了。

照明预设值：这里面有多种预设，使用时针对具体情况进行选择即可。"性能模式"是渲染最快的，但效果最差。调节普通的材质至少应该选择"基本"。对于有反射或折射效果（如玻璃材质）的，应该选择"产品"。室内环境的雕

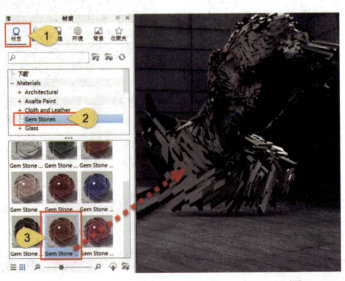

图　9.9.1

第9章 雕塑效果图技法

图 9.9.2

图 9.9.3

塑渲染可以选择"室内"。玻璃、宝石等较多的作品可以选择"珠宝"，但要注意"珠宝"模式渲染较慢，往往一张4000像素的图要渲染几十分钟至数个小时不等的时间。

9.10 纹理贴图的使用

纹理贴图的使用 .mp4

现实世界中的物体往往带有复杂的纹理效果，如木头有木纹、花岗岩有特殊的纹理等。要制作出这些纹理效果，就要用到较深的软件技巧。

纹理：如图 9.10.1 所示，单击"材质"→"纹理"面板，在其中选择"漫反射"（颜色），可以看到使用的是"木材（高级）"纹理。纹理和图片不同，图片的效果是固定的，如数码照片图；纹理的图形效果是有程序控制的，可以通过调节属性参数来改变效果。调节"缩放"参数可以改变纹理的大小，调节"春、夏、秋、冬"的颜色可以改变木纹的色彩。

其他纹理：除了木纹，如图 9.10.2 所示，还可以在"纹理"列表中选择其他的纹理，如迷彩（图中）、大理石（图右）、花岗岩、织物、划痕等。每一种纹理都有自己的参数可以调节改变。

贴图：除了纹理外，还可以将自己拍摄的照片、网上下载的图片或自己 PS 制作的图片贴在雕塑上，称为"贴图"。如图 9.10.3 所示，单击"纹理"中的"垃圾桶"图标，将原有的纹理删除，然后单击"漫反射"左上角的方块，打开一张图片，可以看到图片就贴在了雕塑表面。调节面板中的参数可以改变贴图的尺寸和角度等。

高光、凹凸、不透明度："纹理"面板中还有其他一些属性通道可以设置纹理或贴图，如图 9.10.4 所示，它们是高光、凹凸和不透明度通

311

道。在这个木头材质中,"凹凸"也贴入了一个木头纹理,用来产生木头表面微小的凹凸起伏,纹理上浅色会在雕塑上表现为凸起,深色表现为凹陷。通过参数控制凹凸起伏的高度。

对"不透明度"通道贴纹理或图片会产生镂空效果。如图9.10.5所示,在"库"→"纹理"→Opacity Maps(透明贴图)里选择一个网眼贴图,拖到"纹理"→"不透明度"上,将其加入进去,会看到雕塑上出现圆形的镂空。图片上的黑色表现为透明区域,白色表现为不透明区域。调节"宽度"参数可以改变空洞的大小和数量。

对"高光"通道贴纹理或图片,会让物体的高光反射产生变化,产生不均匀的高光表面。

材质库中的一些材质球上带有各种纹理,贴在不同的通道里,在使用时可以对它们进行调节。

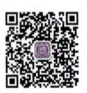

汉字贴图.rar

图　9.10.1

注:图中作品是2017年笔者应邀为钱绍武先生的一个公共艺术项目设计的作品初稿,原稿非木纹。

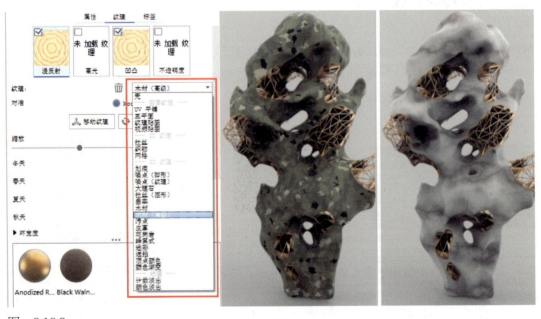

图　9.10.2

图　9.10.3

9.11 铸铜效果制作

铸铜效果是雕塑常见的效果之一，如图 9.11.1 所示，有其独特的艺术效果和魅力，受到广大雕塑家的喜爱。KeyShot 软件的材质库中金属材质虽多，但都和铸铜效果有较大差距，需要单独制作。

调用基本材质：如图 9.11.2 所示，在"库"→"材质"→ Metal 中找到 Metal Rough Green 材质。用鼠标按住拖动到雕塑上。

图　9.10.4

材质图和曲率：双击雕塑调出材质，如图 9.11.3 所示，单击"材质图"按钮，在打开的材质图窗口中选择菜单中的"节点"→"纹理"→"曲率"命令，创建一个"曲率"节点。

链接节点：如图 9.11.4 所示，按住拖动"曲率"节点到"金属"节点左侧。用

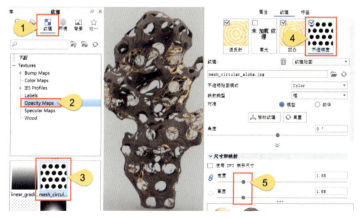

图　9.10.5

铸铜效果制作 .mp4

ZSZS Copper.rar

图 9.11.1

注：图中作品是 2017 年笔者应邀为钱绍武先生的一个公共艺术项目制作的雕塑数字小稿和效果图。

图 9.11.2

图 9.11.3

图 9.11.4

鼠标按住"曲率"节点右上角的"圆圈"（输出），拖动到"金属"节点的"颜色"圆圈上，建立链接。现在看雕塑效果，会看到雕塑凸起的部分呈现蓝色，凹陷的部分呈现红色，这是由于表面的曲率不同，通过"曲率"节点将它们识别出来，并通过金属的颜色属性呈现。

在"材质图"窗口中单击菜单中的"节点"→"纹理"→"颜色渐变"按钮两次，创建两个"颜色渐变"节点。将它们移动到"曲率"节点左侧。如图 9.11.5 所示,分别用鼠标按住"颜色渐变"节点右上角的"圆圈"（输出），拖动到"曲率"节点的"负曲率"和"正曲率"圆圈上，建立链接。每次链接后都可观察到雕塑效果的变化，会发现"负曲率"的颜色是雕塑凹陷进去位置的颜色，"正曲率"的颜色是鼓起地方的颜色。

调节凸面颜色：双击链接"正曲率"的"颜色渐变"节点调出属性，如图 9.11.6 所示，单击渐变色条下的圆点（2），然后单击"颜色按钮"（3），设置一个铸铜的颜色。然后单击渐变色条下的另一个圆点（4），再次单击"颜色按钮"（3），设置一个铸铜的颜色。

调节凹面颜色：双击链接"负曲率"的"颜色渐变"节点

第9章 雕塑效果图技法

图　9.11.5

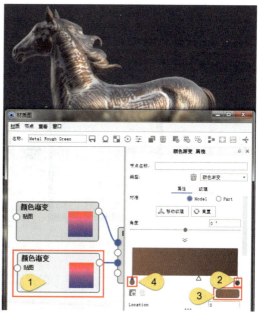

图　9.11.6

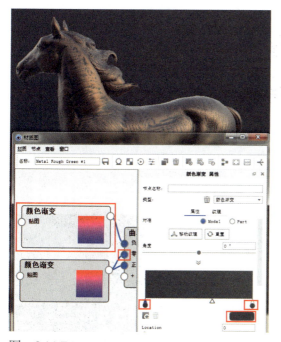

图　9.11.7

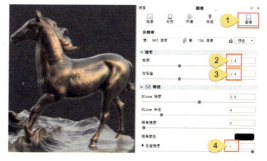

图　9.11.8

调出属性，如图 9.11.7 所示，分别单击渐变色条下的两个圆点，单击"颜色"按钮设置一个铜锈的深绿色。将连接"正曲率"的"颜色渐变"也连接到"曲率"节点的"零曲率"属性上。现在得到了一个铸铜效果。

调节图像：现在的效果已经有了，但还稍显有点灰。如图 9.11.8 所示，单击项目中的"图像"选项卡，调节"亮度"为 1.6，让画面亮一点。调节"伽马值"为 1.6 左右，加强画面的对比度。还可以勾选"特效"复选框，将"色差强度"调高一点，模拟真实镜头拍摄在物体边缘出现的色差现象。

至此，铸铜的效果已经很好了。在此材质的基础上，可以对"颜色渐变"节点的颜色进行调节，模拟出陈旧的银器、铸铁等材料效果，用于雕塑的质感表现。

保存材质：可以将做好的材质保存到材质库中，方便以后的调用。如图 9.11.9 所示，在"材质"选项卡中输入一个新"名称"，如

315

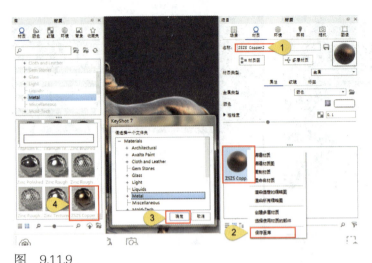

图　9.11.9

ZSZS Copper2。在材质球上右击，在弹出的快捷菜单中选择"保存至库"命令，在弹出的对话框中选择 Metal 类别，然后单击"确定"按钮。在材质库的金属材质中就可以找到这个材质了。

9.12 夜景灯光

夜景灯光 .mp4

公共雕塑夜晚的效果也很重要，在软件中可以交互地对灯光效果进行设计。

调暗背景色：在界面右侧的"项目"中单击"环境"选项卡，在"设置"子面板中选择"颜色"模式的背景，并将颜色调暗。

创建发光物：如图 9.12.1 所示，选择菜单中的"编辑"→"添加几何图形"→"球形"命令，在场景中加入一个球体。

指定灯光材质：如图 9.12.2 所示，在"材质"中单击 Light（灯光）类型，按住并拖动 Area Light 1200 Lumen Warm 到球体上。球体发出了微弱的光。

调节灯光：如图 9.12.3 所示，双击灯球调出材质属性，将"电源"单位"流明"改为"瓦特"，灯光马上变亮很多。按住移动工具的箭头拖动，将灯光移动到雕塑内

图　9.12.1

图　9.12.2

部，单击绿色"对钩"按钮，完成移动。

移动工具：如果需要再次移动或想要移动其他物体，可在该物体上右击，在弹出的快捷菜单中选择"移动部件"或"移动模型"命令，便会出现操纵器，按住箭头移动即可。

设置照明预设：要想让灯光照射到地面，如图9.12.4所示，只需要在"照明"选项卡中打开"产品"或以上品质预设作为照明即可。

地面射灯：选择菜单中的"编辑"→"添加几何图形"→"圆盘"命令，在场景中加入一个圆盘。将其移动到合适的位置，如图9.12.5所示，用同样的方式拖动灯光材质给圆盘。这时如

弹出"链接重复材质"窗口，单击"否"按钮，灯光材质和灯球的材质相互独立，可分别调节。用此方式制作几个地灯，并分别调节灯的位置、亮度和颜色，这样就得到一个夜景效果；也可以加入夜晚广场的图片作为背景。

隐藏灯光：如果想隐藏地灯，取消勾选地灯材质属

图 9.12.3

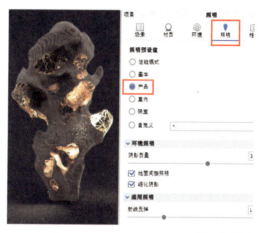

图 9.12.4

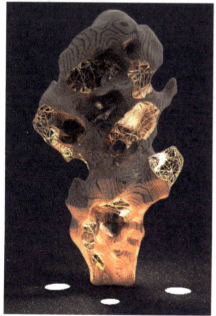

图 9.12.5

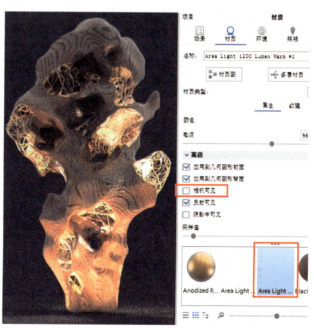

图 9.12.6

性中的"相机可见"复选框即可,效果如图 9.12.6 所示。

应该注意到,灯光增多之后,渲染所花费的时间就延长,制作中注意质量和效率的取舍与平衡。

9.13 效果图输出

当雕塑效果设计好之后,最后一步就是将其渲染输出为一张图片。输出图片的方法有两种,下面分别进行讲解。

截屏:如果是用于计算机、网站和微信上展示,那么直接将当前 3D 窗口中渲染的效果存成一张图片就可以了。如图 9.13.1 所示,选择菜单中的"渲染"→"保存截屏"命令即可。软件的 3D 窗口中显示的是什么效果,截屏出去的图片就是什么效果。图片自动保存的位置在 3D 窗口下方有显示。

输出渲染设置:如果是用于打印、印刷的大图,就需要进行渲染。选择菜单中

效果图输出 .mp4

的"渲染"→"渲染"命令,如图 9.13.2 所示,在出现的"渲染"窗口中输入渲染图的"名称"。然后单击"文件夹"图标,选择一个渲染图保存的位置。设置图片的"格式"为 TIFF,这是一个高品质的图片格式,比 JPEG 色彩细节多,印刷基本都用它。设置"分辨率"的"宽"为 4000,"高"会自动根据图像比例设置。会看到"打印大小"根据分辨率的设置和 DPI 值自动算出了 4000 像素的图将来能打印的尺寸为 33.867 厘米。

选项:如图 9.13.3 所示,单击左侧的"选项"选项,会看到一组新参数,这些是控制渲染质量的。注意"质量"选项,默认选择的是"自定义控制",当"照明预设值"选择的是"性能模式""基础"或"产品"时,可以使用"自定义控制"来渲染。当"照明预设值"选择的是"室内"或"珠宝"时,就必须选择"最大采样"或"最大时间"才能渲染。

最大采样:这是通过设置一个"采样值"来决定渲染的品质和时间的。

最大时间:这是通过设置一个渲染时长来决定渲染的品质

图 9.13.1

图 9.13.2

和时间的。

渲染：本例中设置"照明预设值"为产品，"质量"设置为"自定义控制"，单击窗口右下角的"渲染"按钮开始渲染。会弹出一个大的图片窗口，看到里面的图片中心由模糊到清楚，一小块一小块地在渲染。如图9.13.4所示，窗口最上方显示了图片的名称、格式和分辨率，右下角显示了目前渲染了多长时间和渲染了百分之几。如果要终止渲染，单击左上角"×"按钮即可。

渲染完成：当右下角显示100%时就说明渲染完成了，在设置的位置可找到渲染好的大图。最终渲染效果参见图9.0.3。

本章小结

本章学习了一套给雕塑设计材料、颜色、灯光效果的方法，掌握并灵活使用它可以帮助雕塑家交互式地设计雕塑的效果，实用且高效。

本章作业

①跟着课程用自己的雕塑模型学习所有的渲染技巧；②将渲染技术运用于自己的一件作品中。

图 9.13.3

图 9.13.4

第10章 3D扫描应用于雕塑创作

除了通过 3D 软件建模的方式创作雕塑数据外，使用 3D 扫描技术是另一种重要的获取模型的方式。使用 3D 扫描设备可将泥塑、实物等转化成数字模型，然后就可以使用数字雕塑软件对模型进行修改和再创作，发挥数字技术的特点和优势；也可以用于雕塑的生产和加工，用 CNC 数控雕刻机、3D 打印机等设备加工雕塑，省时省力。可以说，3D 扫描技术是现实到虚拟的桥梁。

这种扫描雕塑实物成 3D 数据后再深入创作和加工的方式也称为"逆向数字化雕塑工程"。使用数字雕塑软件直接进行数字雕塑创作的方式可称为"正向数字化雕塑创作"。

10.1 3D 扫描在雕塑创作中的用途

3D 扫描技术的用途很多，应用于雕塑创作的用途有以下几点。

1. 用于雕塑放大

传统雕塑放大是使用套圈和泥塑的方式人工放大，比如要制作一个 10m 高的雕塑，就要搭架子做一个 10m 泥塑用于

翻制。这种放大的过程费时费力，且造型的准确性也难以保障。有了3D扫描和数字化成型技术的介入以后，雕塑放大完全可以交由机器加工，准确度很高。

图10.1.1所示为雕塑家朱尚熹创作孙武像的过程。朱尚熹首先创作一件2m高的泥塑；定稿后使用3D扫描设备将其扫描成3D模型数据；在计算机上使用3D雕塑软件将数据进行调整，设置成8m高的尺寸，并将数据按照CNC雕刻设备的要求分成若干块；将数据交由雕塑厂，通过CNC数控雕刻设备雕刻成高密度泡沫雕塑，并对泡沫雕塑表面进行修缮；最后铸造成青铜雕塑并安装。

一些超大型的雕塑制作也在近10年间实现了数字化生产，大量使用3D扫描和CNC雕刻等技术，南京晨光艺术工程有限公司在这一领域是典型代表。该公司2009—2013年制作的香港观音像坐落于香港大浦海岸，为观音站姿青铜像，总高70m，其中佛身高63m，莲花座高7m。铜壁板为锡青铜铸造结构，壁厚为10mm。观音像项目在国内大型金属雕塑工程首次运用了逆向工程技术、数字模型数据处理技术和1∶1模型CNC数控加工技术，观音像技术质量、整体艺术效果达到了国际领先水平。

图10.1.2所示为南京晨光艺术工程有限公司的技术人员

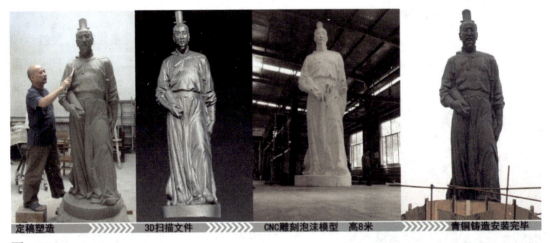

图 10.1.1

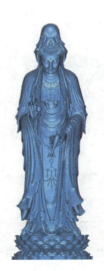

图 10.1.2

第10章 3D扫描应用于雕塑创作

对1:10的香港观音像模型雕塑进行扫描、修整后得到的数字模型,然后用CNC数控雕刻机分块雕刻成1:1泡沫雕塑模型的过程。

图10.1.3所示为将分块雕好的1:1泡沫雕像进行组装、表面刮灰打磨后的效果。

图10.1.4所示为以1:1泡沫雕塑为原型进行铸造后的青铜铸件。表面已经进行了打磨修饰,在南京晨光厂内进行预装的过程。

图10.1.5所示为观音像脸部铜壁板吊装的过程,以及安装好并喷涂处理完成的

图　10.1.3

图　10.1.4

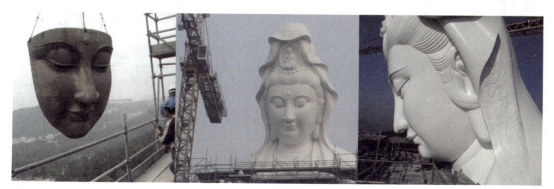

图　10.1.5

观音像头部。

最终制作安装完成的70m高香港观音像如图10.1.6所示，雕像栩栩如生、慈悲天下。

2. 用于雕塑缩小

3D扫描技术也可以帮助雕塑家将作品缩小，用于雕塑艺术衍生品、雕塑礼品的开发。图10.1.7所示为雕塑家牟文虎的早年作品《锄禾》系列中的一件。通过3D技术将其扫描成3D数据，然后用3D打印机打印成36cm高的小件用于铸造或翻制。

3. 用于泥稿保存

雕塑家常常创作大量的泥塑小稿，用于构思和推敲创作。笔者曾在四川美院教授何力平的工作室中看到了数百个泥塑小稿，当时何力平先生就说到泥塑小稿容易干裂、很难保存的问题，希望日后能够通过3D扫描的方式转换成数字模型进行保存。翻制成玻璃钢是一种常见的保存方式，但是也会遇到有些小稿难以翻制或翻制后不便于继续改动的问题。扫描成数字模型是另一种可行的保存方式。

4. 用于数字软件中修改或刻画

一些泥塑稿在长时间放置、造成干裂后就难以继续制作了，这时可将其扫描成3D数据，在计算机中继续制作。图10.1.8所示为雕塑家朱尚熹将制作的泥稿扫描到计算机中使用ZBrush软件进行深入创作的过程，利用数字雕塑软件善于抛光表面的特点缩短了创作周期。

5. 用于雕塑创作

人物、物品等也可以通过3D扫描变成模型数据，这些数据可以用于雕塑的创作中。

笔者在进行田汉像的创作中使用3D扫描对真人模特的身体衣物进行扫描采集，得到3D模型；然后在ZBrush中对模型造型进行调整和再塑造，得到需要的体态和体量及皱纹的效果。再用数字建模的方式塑造头、手、皮鞋、桌椅等其他部分，完成整个雕塑的创作，如图10.1.9所示。

由孙绍群、何旋、江干、刘义忠等雕塑家于2017年创作

图 10.1.6

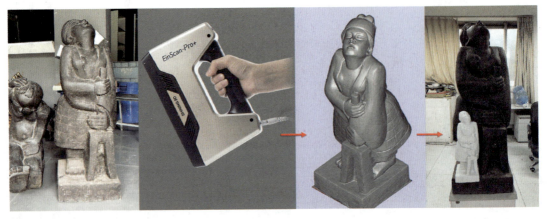

图 10.1.7

第10章 3D扫描应用于雕塑创作

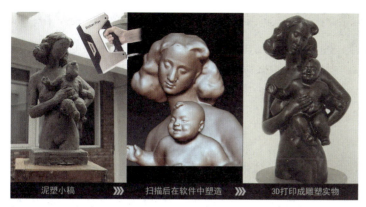

图 10.1.8

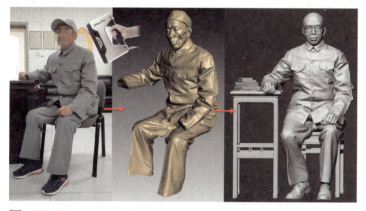

图 10.1.9

图 10.1.10

的大型组雕《永远在路上》高4m、宽14m，安放在中国共产党纪律建设历史陈列馆序厅。因为是重要艺术工程，领导关注多，修改也多。为了便于反复修改，采用了数字化技术介入雕塑的前期设计阶段。团队将真人着装后采用3D技术扫描成3D模型数据，然后使用ZBrush软件进行头部塑造、雕塑整体构图和布局等的设计，发挥了数字技术的优势。设计的初稿和最终稿如图10.1.10所示。

待雕塑稿通过后，使用3D打印技术将数据打印成实物小稿，参照其进行泥塑放大。图10.1.11所示为其放大过程和安装后的雕塑效果。最终的雕塑效果非常震撼。

6. 艺术品数字化复制和复原

3D扫描常用于重要艺术品的数字化复制。例如，将米开朗基罗的作品扫描成3D数据，然后就可以使用3D打印或CNC数控雕刻技术进行复制了。

3D扫描也常用于艺术品的修复，曾用于修复古希腊雕塑。将残缺的希腊雕像扫描，利用数字雕塑技术制作缺失的部分并用3D打印机打印出来，得到复原后的完整雕像。

325

图 10.1.11

10.2 3D 扫描设备介绍

3D 光学扫描仪采用的是基于相位转移结构光的 3D 重建技术，在物体表面投射光栅后，由两摄像机拍摄产生畸变的图像，利用相位解码获取每一点的相位信息，再结合极线几何约束关系实现两幅图像上点的匹配，最后根据标定结果，利用三角法计算点的 3D 坐标，以实现物体表面 3D 轮廓的测量。

目前 3D 扫描设备种类繁多，常见的主要有拍照式、手持式和相机阵列式几种类型。它们各有特点，需要根据具体的情况和创作需要来进行选择。

1. 拍照式

拍照式 3D 扫描仪又称为固定式，其扫描原理类似于照相机拍摄照片而得名，采用的是目前国际上先进的结构光非接触照相测量原理，是为满足工业设计行业应用需求而研发的产品。它集高速扫描与高精度优势于一身，从小型零件扫描到车

身整体测量均能完美胜任，具备极高的性能价格比。目前已广泛应用于工业设计行业中。代表性品牌有德国 Steinbichler、北京天远 okio 系列等。图 10.2.1 所示为使用拍照式扫描仪扫描米开朗基罗的雕塑情景，以及利用扫描数据 3D 打印出的雕塑模型效果。

拍照式扫描仪的优点是其扫描的细节在所有种类的扫描仪中是最好的，可以扫描出清晰的硬币图案。雕塑家隋建国 2017 年个展"肉身成道"上的作品就是使用这类扫描仪进行扫描的，将泥上的指纹也清楚地扫了出来。还有一个优点就是价格不高。

正是由于拍照式扫描仪是为了最高的精度设计的，所以牺牲了灵活性和效率。也就是说，它必须固定使用，而不能手持。同时，单次扫描的面积也较小，适合扫描小尺寸作品。对于大尺寸的雕塑来说，往往需要数十次至上百次的扫描，然后在软件中拼接，效率较低。另外，拍照式扫描仪只能扫描不动的物体。

2. 手持式

手持式 3D 扫描仪的原理和拍照式类似，通过扫描创建物体表面的点云图，这些点可用来构成物体的表面形状，点云越密集，创建的模型越精准，最后重建得到 3D 模型。

国产手持式 3D 扫描仪的代表是先临三维科技的 EinScan-Pro+、武汉中观的 ZGScan 等。图 10.2.2 所示为先临三维科技的 EinScan-Pro+ 手持式扫描仪扫描雕塑的工作情景。

图 10.2.3 所示为武汉中观的 ZGScan 激光扫描仪。

手持式 3D 扫描仪的优

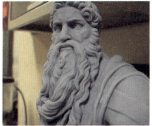
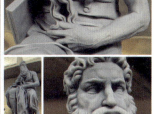

图 10.2.1

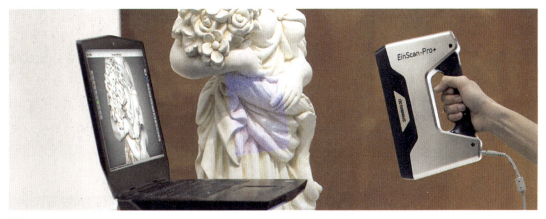

图 10.2.2

图 10.2.3

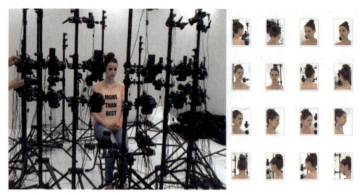

图 10.2.4

点在于可以手持操作，可连续扫描物体表面，效率比拍照式高出很多。适合尺寸较大雕塑的扫描，也比较适合扫描真人。

劣势是相对于拍照式扫描仪而言，手持式的扫描细节要逊色一些。为了提高扫描细节，往往需要在雕塑表面贴点。

值得一提的是，先临三维科技的 EinScan-Pro+ 除了手持扫描功能外，也具有高精度拍照式扫描模式，可谓一机两用。

3. 相机阵列式

通过搭建一个球形相机阵列，如图 10.2.4 所示，用其对阵列中心的物体同时拍照，然后使用特殊软件通过照片进行自动化 3D 建模生成。这种方式其实并没有特殊的扫描仪硬件，更多的是通过软件产生模型。

这种扫描方式的优点是对于运动中的人物扫描非常有效。劣势在于扫出的模型精度不高，细节没有拍照式和手持式的好，且搭建这样一个相机阵列的造价不菲。

除了以上专业级的设备外，还有一些低端免费的扫描软件，如 123D Catch 手机 APP，可通过手机对要扫描的物体按要求拍照，然后软件自动计算出 3D 模型，原理类似于相机阵列。不过模型的精度较低。感兴趣的读者不妨在 APP 商店里搜索下载一试。

10.3 3D 扫描过程演示

3D 扫描过程演示 .mp4

本节演示 3D 扫描仪扫描雕塑的过程。使用的设备是先临三维科技的 EinScan-Pro+ 手持式 3D 扫描仪，如图 10.3.1 所示。这款扫描仪功能多样，不仅可以手持扫描，也可以固定式高精度扫描，能较好地满足多种不同的扫描需求。

扫描的雕塑作品是雕塑家牟文虎早年创作的系列作品中的一件，如图 10.3.2 所示，作品 1m 多高，扫描后用于小尺寸艺术衍生品的制作。

1. 标定

首先将设备连接到计算机上，并安装其带有的扫描软件。计算机最好是高性能的笔记本电脑，方便扫描时携带。第一

第10章 3D扫描应用于雕塑创作

次使用时需要先标定才能扫描。跟着软件内的引导，单击"标定"按钮进入标定画面，如图10.3.3所示，按照软件内视频演示的方法进行标定操作即可。其过程很简单，2min 就能完成。

2. 贴点

如果选择"手持精细扫描"，就必须对雕塑贴点。这些点是特制的扫描用反光点。要注意将点贴在雕塑表面平的地方，点与点相距为10~20cm 即可，如图10.3.4 所示。贴点可以使扫描出的模型细节更好，但也会带来额外的成本。扫描出的模型在贴点位置也会有细节上的问题，后面还需要使用ZBrush 软件修复。

3. 选择扫描模式

打开软件会看到有3种扫描模式可选，如图10.3.5所示，可根据不同的情况进行选择。"固定扫描"方式细节最好，但设备必须固定放置，适合扫描尺寸不大的雕塑作品；"手持快速扫描"方式细节差一些，但扫描最方便，无须给雕塑贴点即可直接扫描；"手持精细扫描"方式的细节介于固定式和快速之间，必须给雕塑贴点才能扫描。这里选择"手持快速扫描"模式。然后新建一个工程，用于保存扫描数据。

接着看到图10.3.6 所示的画面，选择拼接模式为"标志点/特征"，选择分辨率为"高细节"，单击"应用"按钮。

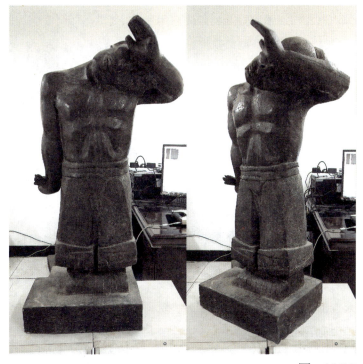

图　10.3.2

图　10.3.1

图　10.3.3

329

图 10.3.4

图 10.3.5

进入扫描预览画面后,注意用扫描仪对准雕塑,调节软件左上角相机的亮度滑竿,如图10.3.7所示,使里面的雕塑影像能看清雕塑,并在雕塑上有少许红色最好。

4. 扫描

接下来单击扫描仪上的"开始"按钮就开始扫描了。如图10.3.8所示,扫描时要将扫描仪正对被扫描对象,扫描者要注意观看计算机显示器上扫描结果的实时反馈。扫描仪离雕塑的距离要控制好,太远或太近都会造成无法扫描的问题,软件会发出警告声提醒。

图 10.3.6

用手持式扫描仪围着雕塑不断扫描,计算机上会显示出哪里扫描到了,哪里还没有扫上。扫描时可以随时暂停,将雕塑换个角度接着扫描。比如雕塑摆放得比较高,头顶扫不到,就可以将扫描暂停,把雕塑搬下来放在地面上接着扫。扫描结果如图10.3.9所示,雕塑数据的完整度很高,细节也达到了要求,这就是一个良好的扫描结果。

图 10.3.7

5. 生成模型

扫完后先对不需要的数据进行

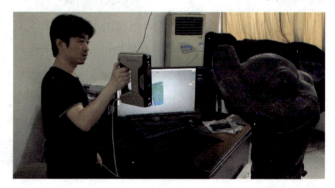

图 10.3.8

清理，有一些不需要的模型数据部分，可以根据软件界面下方的操作提示，按住 Shift 键，并用鼠标左键套选不需要的表面，然后单击软件下方的"垃圾桶"按钮进行删除。清理后的效果如图 10.3.10 所示。注意，之所以底座周围仍然留有一圈多余的面，是为了将来方便为底座边角补洞。

然后单击软件右侧的"生成点云"按钮，如图 10.3.11 所示，经过约 10min 的计算，将数据转换成点云。接着单击"生成网格"按钮，选择"非封闭模型"，计算后选择"锐化"，短暂等待后点云转化成了 3D 模型。

最后单击"保存数据"按钮，出现的窗口如图 10.3.12 所示，勾选 .obj 格式复选框，将文件保存即可。obj 模型可以导入 ZBrush 中使用。如果扫描后的模型已经完全没有问题，也可以直接保存为 stl 格式，交付 3D 打印公司去打印。

6. 高精度固定式扫描

EinScan-Pro+3D 扫描仪可安装在配套的三脚架上，变身为固定式扫描也很实用，如图 10.3.13 所示。固定式的用法简单，跟着软件的引导选择"固定扫描"模式使用

图 10.3.9

图 10.3.10

图 10.3.11

图 10.3.12

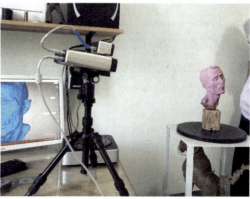
图 10.3.13

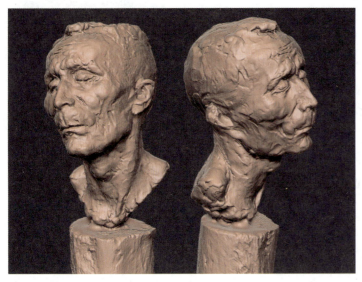

图 10.3.14

即可，这里不再详述。

图 10.3.14 所示为青年雕塑家吴玥的作品，一件泥塑头像的 3D 模型。可以看到扫描的细节很好，泥巴的效果都清楚地扫描出来了。

10.4 修复扫描模型

修复扫描模型.mp4

10.3 节扫描的雕塑模型还有一些小问题，比如个别角落没有扫出来，目前还是个洞；另外，底座周围还有一些多余的面；胸口贴点的地方也需要修整等。本节将雕塑家牟文虎的雕塑扫描模型导入 ZBrush 软件中进行修复。

1. 导入模型

打开 ZBrush 软件，如图 10.4.1 所示，单击"工具"→"导入"按钮，选择扫描后保存的 obj 模型文件。导入后在视图中心按住鼠标左键并拖动，画出模型，然后单击工具架上的 Edit 按钮，进入编辑状态。单击"地网格"按钮，发现模型是侧躺在地面上的。

需要使用"旋转轴"工具，用鼠标按住操纵器的圆环将模型旋转，如图 10.4.2 所示，使雕塑底部水平，刚好和地面吻合。

2. 补洞

补洞前首先观察洞在什么地方，便于补洞后检查效果。单击"工具"→"几何体编辑"→"修改拓扑"子

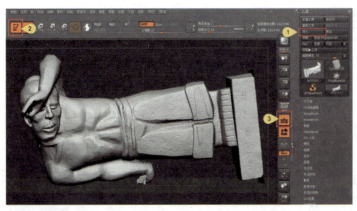

图 10.4.1

图 10.4.2

面板中的"封闭孔洞"按钮，即可将模型上的洞补上。

3. 清除多余部分

雕像底座周围还有多余的面。可以旋转视图到正视角度，如图 10.4.3 所示，然后按住 Ctrl+Shift+Alt 组合键，框选底座下面的多余面，将其隐藏。注意不要框多了，尽量保留原始底座的完整性。然后单击"工具"→"几何体编辑"→"修改拓扑"子面板中的"删除隐藏"按钮，将多余部分删除。最后单击"封闭空洞"按钮，将底座底部封起来。

图 10.4.3

4. 修复细节问题

扫描后的模型可能会遇到各种各样的问题，需要综合使用本书之前讲解的 ZBrush 的技巧去解决。就本例而言，扫描得比较仔细，需要修复的问题其实不多，主要是补洞后的问题。检查补洞的情况会发现洞已经补上了，不过表面效果过于光滑且凹陷，需要使用雕刻笔刷进行雕刻塑造。首先使用 ClayBuildup 笔刷雕刻凹陷的位置，将其塑造平整。如果补洞位置的表面面数较少，难以做出肌理细节，可使用 Sculptris Pro 功能细分模型（具体用法参见本节视频，或本书 5.10 节的内容），然后使用 Standard 笔刷、DragRect 笔触和 08 号 Alpha，拖扯出颗粒肌理，模仿出完美的表面效果，过程如图 10.4.4 所示。用这个方法修复所有的问题表面。

图 10.4.4

雕像胸口贴点位置也有问题，可按住 Shift 键调出光滑画笔，然后在贴点位置涂抹，将其磨掉即可，效果如图 10.4.5 所示。至此，修复工作完成。

图 10.4.5

最后使用 FDM3D 打印机测试打印 38cm 高的小雕塑，效果如图 10.4.6 所示。

本章小结

本章详细讲解了 3D 扫描技术在雕塑创作中的作用、3D 扫描设备的介绍、3D 扫描设备的用法和扫描后的数据处理方法。由于本章使用了 3D 扫描设备，估计很多读者朋友是没有这样专业设备的，但是雕塑家仍然需要深入了解这些设备的工作方式，以便判断在具体的创作中是否需要选择这样的设备。

图 10.4.6

3D打印和CNC雕刻

第11章

 前面数章讲解的全是如何创作数字雕塑数据,本章介绍数字雕塑的成型方式,以及讨论这些科技带给雕塑的新的可能性。

 艺术是"艺"和"术"两者的结晶,既有丰富而深厚的艺术思想,又是所处时代最先进制造技术的产品。回看历史,以200多年前的第一次工业革命中蒸汽机的发明为开端,第二次工业革命的成果是电力技术革命下的流水线生产,第三次工业革命的成果是计算机的应用和工业机器人的使用、数字化生产。而近几年被全球经济学家们津津乐道、即将来临的第四次工业革命(工业4.0)以工业生产与现代化的网络化信息通信技术的融合为标志,智能和数字网络系统构成了工业4.0的基础。在这些时期中,应该都可以找到对应的雕塑艺术的发展节点,读者可以思考雕塑革命与工业革命之间的内在联系。

 随着当今个性化趋势和快速变化的需求,企业必须通过提高生产灵活度和新的商业模式来应对,企业正被迫快速实施工业4.0。雕塑的创作和生产原本就是为了满足消费者的精神层面、个性化的需求,曾经是大规模工业生产不可能做到的事情,而今天工业产品的生产和设计也在加速地进行着这样的创造,可以说这也迫使着雕塑艺术要尽快求新求变;否则雕塑艺术在人类生活中的影响力会伴随着其市场的缩小而越

变越小。雕塑首先可以从生产工艺上向工业学习。本章介绍的3D打印和CNC数控雕刻分别是工业4.0和工业3.0中的核心制造技术。

3D打印和CNC数控精雕技术都是将3D数字雕塑数据成型为雕塑实物的技术。3D打印技术以数字模型为原型进行层层堆积构建产品，是增材制造技术。3D打印材料浪费少，成型复杂度高。每次打印都是单独成型，而非传统的磨具翻制，故此可以实现产品个性化的定制。一些经济学家认为3D打印是工业4.0的核心制造技术。CNC雕刻也是以数字模型为原型，不过它是减材制造技术，材料浪费多，成型受刀路限制，成型细节较3D打印差些。不过CNC雕刻已经发展了很多年，技术已经很成熟，使用高密度泡沫作为雕塑的成型材料，成型成本低，非常适合大体量的雕塑成型。

11.1 3D打印与雕塑

3D打印是一种快速成型技术，它以3D数字模型为原型，通过将材料逐层堆叠累积的方式将3D模型构建成为真实的物体。3D打印非常适合用于制造批量生产前的物品原型、个性化定制产品、小批量生产的产品等。

3D打印机的出现为各行各业带来了新的发展机遇，甚至有可能给人类的生产和生活方式带来一场彻底的革命。有人预言，在不久的未来，3D打印机会像洗衣机、电冰箱一样走进每家每户，人们逛宜家买回的是家具的3D数据模型，并利用家中的3D打印机进行打印。打印前还可以使用打印机机载APP个性化定制家具的颜色、材质和尺寸。若3D打印机真的走进家庭，那么对于雕塑买卖、收藏来说也将会发生巨大的变化，雕塑的买卖也将会转变为雕塑3D数据的交易和下载，以及雕塑3D数据的个性化定制。

1. 3D打印技术的优势和劣势

对于雕塑的成型来说，3D打印技术是最完美的成型技术，即使是异常复杂的造型（复杂镂空等）也可以以标准化的方式加工出来。同时它是增材制造，材料浪费少。材料种类多样也是它的优势，直接可以打印塑料、石膏、金属、陶瓷、玻璃等，和传统雕塑生产方式比较，省去了开模、翻模、修模、铸造等材料转换的中间环节，大大节省了人力和时间成本，同时也减少了造成雕塑质量损失的环节。随着3D打印技术的发展，在未来5~10年内，3D打印的成本将很可能低于传统的青铜铸造等生产方式。

3D打印技术打印雕塑的优势表现在以下方面。

（1）打印造型精准，细节表现好。

（2）可打印复杂造型结构和可活动结构，实现传统泥塑造型以及铸造技术无法制作的造型结构，可大大扩展雕塑的语言。

目前3D打印的劣势表现在以下方面。

（1）与传统泥塑制作、玻璃钢翻制相比，3D打印成本较高。

（2）受目前3D打印设备的限制，打印成型尺寸较小。高精度的光敏树脂成型最大尺寸为1m左右，大雕塑需要切块拼接。

（3）目前造价能承受的材料较少。虽然目前3D打印可以打印很多材料，但是直接打印金属等在造价上仍是天价，故

此目前仍然需要先打印成相对便宜的树脂材料，然后翻制。

总的来说，目前受打印成本的限制，3D 打印非常适合小体量雕塑的成型。

2. 3D 打印技术的类型和特点

目前 3D 打印的设备很多，成型方式多种多样，使用的材料也各不相同。目前常见的且适合雕塑创作使用的打印设备主要是 FDM、SLA、CIP、SLM、砂型打印等。

1）FDM（熔融沉积成型）打印机

FDM 打印机的打印原理：将材料加热熔化后，由喷头层层堆积到打印平台上，用创作模型的方式直到模型完成。FDM 打印机的材料一般是 PLA 和 ABS 塑料丝材。也有一些打印机可将巧克力等食材作为材料，用于定制食品生产。图 11.1.1 所示为太尔时代 UPbox 桌面级 3D 打印机。

FDM 最大打印尺寸：一般在 50cm 以内。目前能见到最大打印尺寸为 1~2m，多是定制机型。

FDM 打印雕塑的优势和劣势如下。

优势：相对于其他 3D 打印方式，FDM 的设备和材料都比较便宜，打印成本低。

劣势：

（1）打印的细节精度和其他打印方式相比不高。打印出的雕塑有明显的层纹（图 11.1.2），且后期处理比较困难。

（2）受打印机原理的限制，打印尺寸越大，精度越低，细节越差。

（3）打印时间太长。一个 30cm 高的雕像打印时间一般需要数十个小时。

（4）材料强度和耐热性有限，不利于长时间保存。仍然需要使用传统翻制或铸铜技术转换成其他耐久材料。

2）SLA（立体光固化成型）打印机

SLA（Stereo Lithography Apparatus）打印机的打印原理：通过特定波长的激光照射光固化液体材料表面，使之由点到线、由线到面凝固，完成一个层面的打印成型，然后升降台再移动一个层面的高度，激光运行再固化另一个层面。这样层层叠加构成一个 3D 实体。SLA 打印机的材料是光敏树脂、蜡、光聚合物等液体材料。SLA 是目前最常用、性价比最高的雕塑打印方式。笔者的团队已经用这种方式制作了一些较大的雕塑，得到了很好的效果。图 11.1.3 所示

图 11.1.1

图 11.1.2

为中瑞科技的SLA工业级3D打印机与打印的复杂结构雕塑。

SLA最大打印尺寸：工业级打印设备目前最大打印尺寸在1m左右。

SLA打印雕塑的优势和劣势如下。

优势：

（1）精度高，细节效果好。

（2）光敏树脂材料易于打磨。

劣势：

（1）设备昂贵，且有一定的使用和维护成本，对工作环境的温度和湿度有要求。

（2）打印成本较FDM略贵。

（3）打印出的模型仍然能够看到0.1mm的细小层纹，做小雕塑需要打磨处理。

（4）光敏树脂材料强度和耐热性有限，不利于长时间保存，仍然需要使用传统翻制或铸铜技术转换成其他耐久材料。

3）CJP（彩色黏结成型）打印机

CJP（Color Jet Printing）打印机的打印原理：滚筒将粉末状材料推送到建模平台上，均匀铺上很薄的一层，然后喷墨打印头将彩色黏合剂有选择地喷射到铺设好的材料上，使材料固化。然后建模平台降低，重复上述动作，直至模型完成。

CJP打印机的材料都是特制的粉末状材料，常见的是石膏粉末、尼龙粉末、陶土粉末、彩色黏合剂等。目前最大打印尺寸在60cm左右。图11.1.4所示为3D SYSTEMS的ProJet 660 Pro打印机和打印品。

CJP打印雕塑的优势和劣势如下。

优势：

（1）可打印彩色物体。

（2）材料多样，可以制作石膏、陶瓷材料物品。

（3）无支撑，表面效果较好。

劣势：

（1）设备非常昂贵。

（2）打印成本较SLA高出几倍。

（3）颜色效果差强人意。

图　11.1.3

图　11.1.4

4）SLM（选择性激光熔融成型）金属打印机

SLM（Selective Laser Melting）采用激光束逐层熔融金属粉末，根据3D模型数据构造完全致密且化学纯度高的复杂金属零部件。滚筒将粉末状金属材料推送到建模平台上，均匀铺上很薄的一层，然后利用激光束熔融金属粉末，这样层层熔融，以此构建造型。图11.1.5所示为中瑞科技的iSLM280金属打印机及一些金属打印品。

SLM打印的材料是钛合金、铝合金、不锈钢、钴铬合金、铜等粉末材料。最大成型尺寸一般在30cm以内。

SLM打印雕塑的优势和劣势如下。

优势：直接打印成金属品，省去了开模、翻模、修模、铸造等材料转换的中间环节，大大节省了人力和时间成本，同时也减少了造成雕塑细节损失的环节。

劣势：

（1）目前打印成本昂贵到无法用于雕塑的程度，主要用于军工、航天领域。

（2）设备非常昂贵，维护成本高。

（3）打印尺寸小，一般都在30cm以内。

除了以上介绍的几种常见的打印技术和设备以外，在世界范围内还有很多公司和团队在研发其他的3D打印技术，如陶瓷、玻璃、金属的打印，也有一些用于打印房子的技术和设备。可以预见，在未来的5~10年内，打印技术会不断进步，材料逐渐多样化，随着技术专利到期等因素，设备价格和打印成本也会不断降低。未来对艺术设计和艺术创作的影响会越来越大。

图　11.1.5

5）砂型3D打印机

砂型3D打印机的原理和彩色黏结成型机器的原理一样，只是它为铸造设计，通过软件自动设计成砂型，打印出可以直接用于铸造的砂型模型。省去了很多中间加工环节，大大提高了制造效率。图11.1.6所示为ExOne公司的S-Max砂型3D打印机。

砂型打印机的材料是铸

图　11.1.6

图 11.1.7

造用砂和酚醛黏结剂等。打印尺寸可达数米。

图 11.1.7 所示为雕塑家朱尚熹使用砂型打印后铸铜的写生头像,高 30cm 左右。

砂型打印雕塑的优势和劣势如下。

优势:对于要铸造的中小尺寸雕塑来说是一个非常好的选择,省去了很多中间环节,造价也比直接打印金属低很多。

劣势:

(1)成型细节的精细度受到砂砾的影响,打印出的表面是砂砾效果,精细度不如 SLA 打印。

(2)成型的自由度不如直接打印金属。雕塑的造型必须满足铸造工艺的需要。

3. 打印前的模型处理

不是所有模型都可以用于 3D 打印,也就是说,3D 打印对模型有一些要求。首先要求模型必须是封闭模型。也就是说,模型必须有厚度,不能是一个片状物体。另外,不同的 3D 打印机能够打印的尺寸是不同的,一般一次性打印在 60cm 以内,故此要在软件中将尺寸过大的雕塑数据切成几块打印,然后黏合。3D 打印还要求模型最好是一个壳体,模型内部没有其他任何表面。

3D 打印前的模型修改.mp4

接下来以一个案例来讲解 3D 打印前需要进行的一系列处理。

1)模型数据精简

做好的数字雕塑模型往往有数百万至上千万的面,数据量过大会造成目前的 3D 打印软件难以处理,故首先要对模型进行减面处理。

减面还是使用 ZBrush 软件的减面大师功能,如图 11.1.8 所示,该雕塑稿由人体、裙子和底座 3 个子工具组成。选择人体子工具,单击"Z 插件"→"抽取(减面)大师"面板中的"预处理当前子工具"按钮,经过短暂的计算后,设置"抽取百分比"为 10,单击"抽取当前"按钮。得到一个只剩下 10% 面数的模型。观察目前模型的细节效果,判断要打印到你想要的尺寸是否够用。如果不够,可适当提高百分比,然后再次单击"抽取当前"按钮。对裙子模型也如此操作进行精简。

2)拆分模型

由于目前 3D 打印设备一次性成型的尺寸都不大,大都在 60cm 以内。如果该雕塑要打印成 100cm,超出了能打印的最大尺寸,就需要将其进行拆分,切分成几个部分且每个部分都小于 60cm 才能打印。另一个原因是铸造时对雕塑的形状也有要求。所以,在拆分模型时也可以考虑按照铸造的要求拆分。

比较简便的拆分方法是使用 ZBrush 的布尔功能拆分。单击"工具"→"加载工具"按钮,在本书配套文件中找到并加载"插销模型.ZTL"文件,这是一个做好的插销模型。选择雕塑模型,并单击"工具"→"子工具"→"追加"按钮,将插销模型加入到雕塑文件中。如图 11.1.9 所示,使用"旋转轴"工具调整插销模型的位置、大小和角度,将其放置在

第11章 3D打印和CNC雕刻

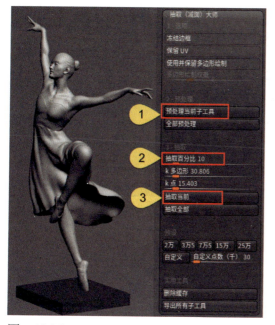

图 11.1.8

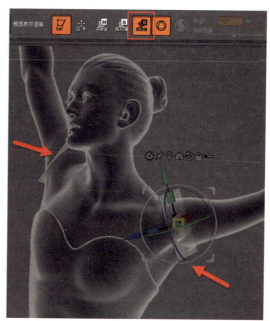

图 11.1.9

手臂三角肌的位置，其大小要大于手臂截面，将来才能切断手臂。如有需要，还可以在腰部、腿部也放置插销。

单击打开工具架上的"预览布尔渲染"按钮，如图11.1.10所示，设置雕塑的3个部分物体为并集，两个插销为差集。然后单击"工具"→"子工具"→"布尔运算"→"生成布尔网格"按钮。这时5个部分会进行布尔计算，得出一个名为UMesh的新物体，在工具按钮里可以找到并选择它。

这个新的模型是一个"壳体"，所有内部重叠的部分都被做布尔运算时删除了，只留下一个完整的壳体表面。这对于3D打印和CNC雕刻来说很重要。

3）输出STL文件

接下来选中名为UMesh的新物体，如图11.1.11所示，单击"Z插件"→"3D打印工具集"→"更新大小比率"按钮，在弹出的面板中选择右侧的第一个以厘米为单位的尺寸，这就是模型现在的尺寸。然后在菜单中设置"Y（MM）"的值为1000，这代表模型将来打印的尺寸高为100cm。最后单击"导出到STL"按钮，将模型导出为STL格式的模型。这个模型就可以发给3D打印公司进行打印了。

4）抽空模型

如果你自己有台光敏树脂的3D打印机，那么需要对模型进

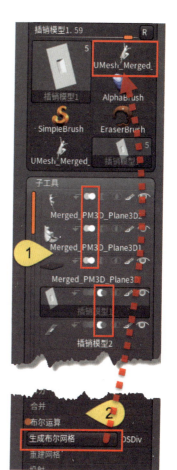

图 11.1.10

341

行更多的处理。比如抽空模型是很重要的，因为目前光敏树脂材料昂贵，抽空后的模型内部是中空的，只有表皮需要消耗材料，所以会大幅降低打印成本。

准确的抽空模型需要用到专业的 3D 打印模型处理软件——Magics。如图 11.1.12 所示，安装后打开 Magics 软件，单击"导入零件"按钮，将上一步导出的 stl 文件打开。打开后可以在视图中按住并拖动鼠标右键来旋转视图；按住并拖动鼠标中键来平移视图；滚动鼠标中键来推拉视图。单击打开"视图"工具架中的"零件尺寸"按钮，显示出雕塑的尺寸，检查高为 1000mm 无误。

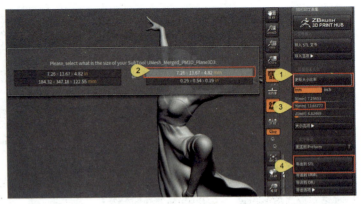

图　11.1.11

在模型上单击来选择模型，如图 11.1.13 所示，单击"修复"工具架中的"壳体专为零件"按钮，将模型按零件拆开。可以看到在右侧的"零件列表"中有 5 个零件层。单击每一个物体的眼睛按钮，可将物体隐藏或显示。会发现后两个物体是无用的碎片，将其前面方框里打钩（选中物体），其他物体的勾选去掉（不选中）。然后在选择的物体层上右击，在弹出的快捷菜单中选择"卸载所选零件"命令，将多余物体删除。

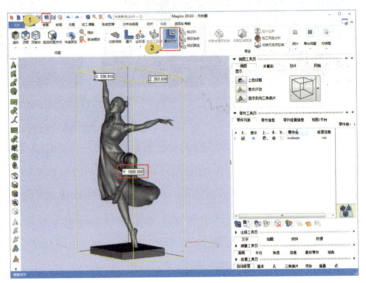

图　11.1.12

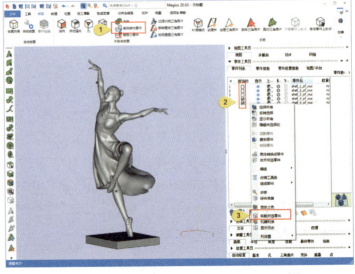

图　11.1.13

第11章 3D打印和CNC雕刻

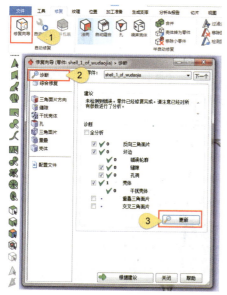

图 11.1.14

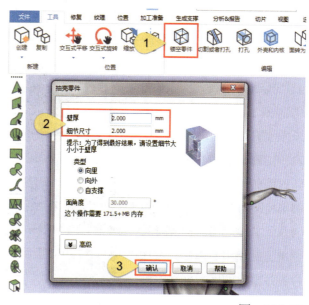

图 11.1.15

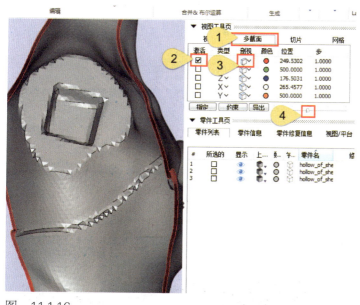

图 11.1.16

选择一个物体,然后单击"修复"工具架中的"修复向导"按钮,用以检查模型是否存在问题。如图 11.1.14 所示,在面板中单击"诊断"→"更新"按钮,看到诊断后的数据都有绿色钩,这就说明物体数据非常好。如果有很多红色的差号,那就是模型存在很多结构上的问题,要在窗口左侧找到对应的选项并单击,用自动修复功能进行修复。模型存在大量这种结构上的问题,是由于建模方法不正确造成模型上很多破洞、破面、重叠面等。按照本书所讲授的建模方法是不会出现这些问题的。

关闭修复向导窗口。在视图中框选剩下的雕塑物体将其选中,然后单击"工具"工具架中的"镂空"按钮,如图 11.1.15 所示,设置"壁厚"为 2mm、"细节尺寸"为 2mm,单击"确认"按钮。

经过片刻,壁厚已经自动计算处理。要观察壁厚的效果,如图 11.1.16 所示,勾选视图右侧"视图工具页"→"多截面"面板中"激活""X"复选框,单击"剖视"按钮,并用鼠标按住拖动滑块,观察模型的效果。可以看到一半的模型隐藏起来了,从侧面能够看到壁厚的效果。

最后,需要在雕塑底座

343

下面打个洞，使打印时雕塑内部的光敏树脂液体能够流出来。取消勾选 X 的多截面"激活"，重新显示出完整的模型。如图 11.1.17 所示，选择底座模型，单击"工具"工具架中的"打孔"按钮，在弹出的面板中设置"外圆半径"为 60，"内圆半径"为 60。单击"添加"按钮，在雕塑底部中心单击，添加打孔效果。如果想把孔的圆形表面也单独打出来，方便后面黏合封闭孔，可以勾选对话框中的"保留删除部分"复选框。最后单击"应用"按钮，计算出空洞。将两个手臂也同样各打一个洞。

图 11.1.17

最后选择所有模型，如图 11.1.18 所示，单击软件最上方的"所选零件另存为"按钮，将所有模型储存为 STL 文件。这些文件就可以用于光敏树脂的 3D 打印了。至此，3D 打印前的模型处理工作完成。

4. SLA 3D 打印过程

当下 SLA 光敏树脂打印是性价比最高的打印方式，在雕塑打印方面使用最多。

图 11.1.18

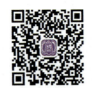

中瑞科技 SLA: 3D 打印过程 .mp4

其打印技术成熟，打印细节好，且价格相对适中。一般来说，雕塑家只需要准备好雕塑数据即可，打印的工作可以交给打印公司的相关技术人员去完成，雕塑家无须掌握打印设备的操作。下面以笔者的雕塑作品《红萤》为例，完整呈现 3D 打印的过程。图 11.1.19 所示为最终雕塑效果。

第11章　3D打印和CNC雕刻

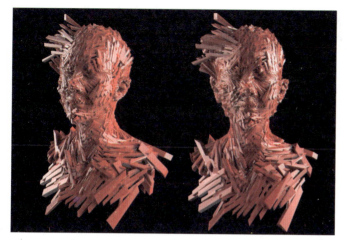

图　11.1.19

图　11.1.20

图　11.1.21

首先笔者准备好自己的雕塑作品数据。如图 11.1.20 所示，该作品高 48cm，结构复杂。为了保证打印的成功率，降低打印风险，将雕塑从脖颈处切断，分成上下两个部分。当时找了很多设备，都对如此复杂的造型能否打印成功没有信心。最后选择了中瑞机电科技有限公司（简称中瑞科技）的工业级 SLA 打印设备。

中瑞科技是一家专门研发和生产高端 3D 打印设备及 3D 打印软件的公司。先后开发了 SLA 光固化、SLS 粉末烧结、SLM 金属烧结等不同系列的工业级 3D 打印设备和软件，是目前国内顶尖的 3D 打印设备生产厂商之一。中瑞科技的 SLA 激光光固化设备打印尺寸大、精度高、设备稳定性好等优点在这一次的打印中也充分展示了出来。图 11.1.21 所示为中瑞科技 3D 打印中心内各种型号的打印设备。

1）处理模型数据

笔者将雕塑数据通过互联网提交给中瑞科技的相关技术人员后，技术人员使用公司研发的软件对模型进行检查，查看是否有破洞、重叠面等潜在的问题。这些问题都会造成打印无法进行或打印中途失败。

然后使用专业打印软件对模型结构进行计算，对悬空的区域生成支撑结构，如图 11.1.22 所示。然后对整个模型进行切片计算。

345

模型数据处理完成。

2）上机打印

将处理好的数据复制到打印机机载计算机上，然后就可以开启打印了。这时打印机内部顶端装配的激光头开始工作，按照模型图纸转动，对底部树脂槽中的白色树脂进行激光照射固化。过程如图 11.1.23 所示。

中瑞科技 SLA 工业机的打印层厚可设置为 0.05~0.15mm，一般设置为 0.1mm 就可以了。层厚越小打印出的表面越平滑，但会付出成倍的打印时间与打印风险。

经过数小时的打印，雕塑被成功地打印出来了。打印完成后从树脂槽内慢慢升起。如图 11.1.24 所示，可以看到雕塑表面光洁，打印效果很好。

3）去支撑物和清洗

操作人员将雕塑取出，首先将雕塑上多余的支撑去除。这些支撑很薄，较容易去除。图 11.1.25 所示为去除支撑的情景。

基本去除干净后，将打印件放入准备好的清洗池中，用工业酒精清洗掉雕塑表面残留的液态树脂，过程如图 11.1.26 所示。一定要注意清洗干净，避免以后残留树脂对雕塑造成损害。

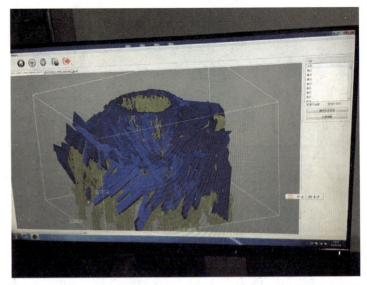

图　11.1.22

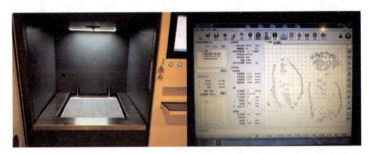

图　11.1.23

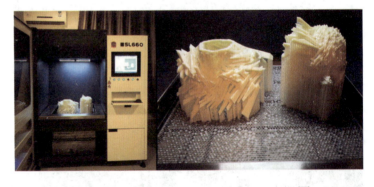

图　11.1.24

图　11.1.25

图　11.1.26

图 11.1.27

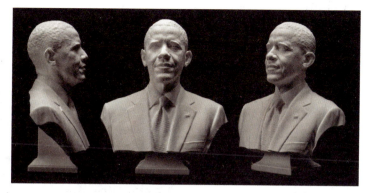

图 11.1.28

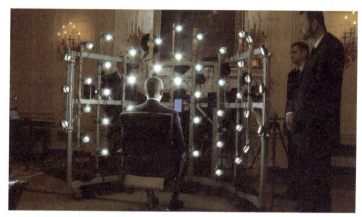

图 11.1.29

4）固化箱固化

将清洗干净的雕塑用软布或吸水纸擦干，放入固化箱中，通过紫外线灯照射雕塑，对未完全固化的树脂进行彻底固化。过程如图 11.1.27 所示。至此，打印工作就完成了。

打印人员将雕塑寄给笔者后，笔者对表面残留的小支撑进行精细地清除，对表面进行打磨、黏合雕塑和喷漆，最终完成的效果如图 11.1.19 所示。

5. 3D 打印参与雕塑制作的案例

案例 1：3D 打印美国总统奥巴马像

2014 年，美国史密森学会（Smithsonian Institution）组织了一个由来自 Autodesk 和 3D Systems 公司的数字图像技术专家，以及南加州大学创新科技研究所（USC Institute of Creative Technologies）的 3D 打印专家组成的 3D 打印团队，在美国白宫为时任美国总统的奥巴马进行总统雕像的创作。与之前历任总统像不同的是，这一次没有选择直接在总统脸上翻制石膏，而是使用了最新的数字化科技，对奥巴马头像进行了 3D 扫描和图像数据采集，制作了美国历史上第一尊 3D 打印的总统雕像。雕像效果如图 11.1.28 所示。

团队打造了一台称为 Mobile Light Stage 的 3D 图像摄制机，如图 11.1.29 所示，采用 50 组 LED 对奥巴马打光，保证他头部以及上身正面的各个位置在相机拍照时有足够的光照度。这 50 组 LED 将按照不同的组合方式营造出 10 种不同的光照场景，同时有 8 个 GoPro Hero 3+ 相机以及 6 个传统的广角单反相机对总统进行拍照，在不同的角度拍下高清晰度的照片。

然后，团队人员使用手持式3D扫描仪对奥巴马的上半身进行各个角度的快速扫描，采集3D模型，如图11.1.30所示。

配合之前Mobile Light Stage拍摄到照片中提供的面部、衣服的细节，团队可制作出一套超精细的奥巴马上身模型数据。制作好的面部模型数据效果如图11.1.31所示。

雕像数据被处理成5000多层，最终使用高品质3D打印机打印出1∶1的雕像。图11.1.32展示了时任美国总统的奥巴马观看雕塑的情景。

案例2：《田汉和湘剧情缘》的全数字化创作

《田汉和湘剧情缘》是青年雕塑家幸鑫、张盛、吴玥为2018年即将开放的湖南长沙田汉文化纪念园创作的一件公共雕塑作品。田汉主雕像高1.65m，浮雕墙高3.5m、宽5.5m。项目由长沙汉光雕塑总包，成都蜀海世星特艺完成青铜铸造。整个项目全部采用数字化方式创作稿件，以数字建模、3D打印、CNC雕刻、青铜铸造的方式创作。图11.1.33所示为作品模型数据。

由笔者负责带队创作雕塑的数字模型数据，建模师

谢佳明参与了背景浮雕的建模工作。在创作之初，将作品风貌确定为写实作品，团队计划将数字雕塑的各种特点体现出来，故此在创作雕塑数据时做了很多工作。比如在皮鞋的制作上

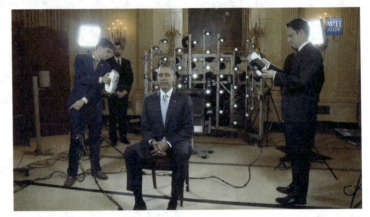

图　11.1.30

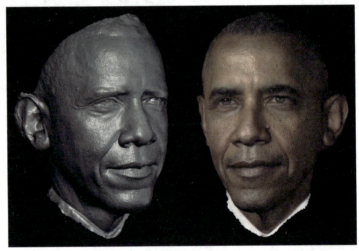

图　11.1.31

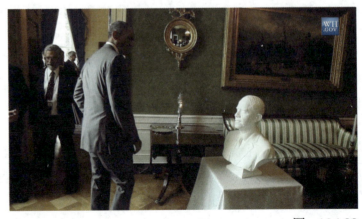

图　11.1.32

第11章 3D打印和CNC雕刻

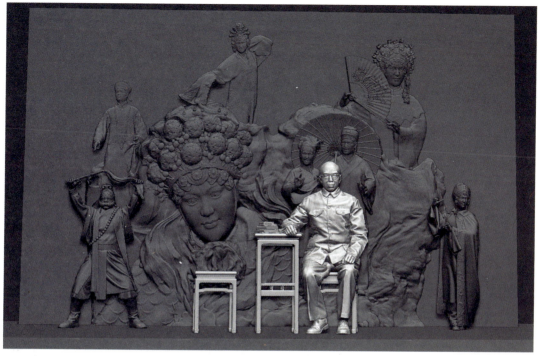

图　11.1.33

图　11.1.34

图　11.1.35

图　11.1.36

FDM 丝材打印与 CNC 数控雕刻相结合的方式呈现。保留 3D 打印的特殊层纹痕迹，将其作为当下 3D 打印技术的独特痕迹，作为时代性的体现永远地保留在这座雕塑中，成为其艺术语言的一部分，提示着这是一次全数字化正向建模、3D 打印公共雕塑创作实践的独特意义。

接下来将打印好的雕塑部件进行预装，并对有瑕疵的地方进行修补。然后在成都蜀海世星特艺按照传统铸造工艺对雕塑进行开模、翻蜡模、修模、铸造、打磨、热着色等一系列加工。图 11.1.36 所示为田汉像完成铸铜和着色的效果。

就非常精致，将皮革上的缝纫线都做了出来，如图 11.1.34 所示。

　　数字模型创作完成后，由团队的曾御龙负责按照 3D 打印和铸造的要求，对 1.65m 高的田汉像、浮雕墙模型进行切割分块等 3D 打印前的处理工作，并由 3D 打印团队进行打印。田汉像是使用 SLA 光敏数字材料进行打印的，细节非常好，如图 11.1.35 所示。两边戏曲人物立像和背景浮雕墙采用以

349

图　11.1.37

图　11.1.38

图　11.1.39

案例 3：张盛拼装式雕塑《机械的冥想》

《机械的冥想》是一件表现未来人工智能和人类结合后出现的新人类的作品。笔者使用 ZBrush、Maya 软件建模创作，模型效果如图 11.1.37 所示。

这件作品笔者在创作时按照可批量工业化生产的设想进行设计，将雕塑设计成了 27 个部分，如图 11.1.38 所示。一方面方便 3D 打印出高精度的效果和以后开模翻制；另一方面这些零件大部分都可以插拔式组装，可由藏家自己动手制作，类似于宜家家具、手办军模的概念，增加藏家的参与感，有一个"玩"雕塑的概念在里面。分模和做插销是个非常烧脑且耗时的工作。

将分好的模型使用中瑞科技的 SLA660 工业级 3D 打印机打印出来，进行打磨、修补和拼装，完成作品的创作，效果如图 11.1.39 所示。当然，后续也可以将其开模翻制，或者铸造成金属作品。由于 3D 打印非常精确，使得插销等安装变为可能，实现了传统制作方式难以做到的效果。

案例 4：意大利数字雕塑家 Selwy 小木雕项目

意大利数字雕塑家 Selwy 在 2012 年通过数字雕刻、3D 打印等手段完成了一个个人的雕塑项目。

首先 Selwy 使用 ZBrush 软件创作自己的 3D 雕塑模型，从概念设计到最终雕塑，都在数字雕塑软件中完成。由于最终作品是木雕，所以在创作中要注意避免出现太薄的部分。3D 模型效果如图 11.1.40 所示。

图　11.1.40

完成雕塑模型后，Selwy 使用 Materialize 的 Magics 软件对模型进行打印前处理，如图 11.1.41 所示，将所有物体都做成一个壳体，设置了壁厚，并将雕塑底部开洞。这样做是为了节省打印材料，并让雕塑内部的粉末状材料可以通过底部的洞流出来。

接着，他在 Shapeways（www.shapeways.com）3D 打印服务网站上打印出雕塑。由于最终是使用木雕复制机小批量雕刻木雕，故为了保证雕塑的细节，打印时至少要打印成最终雕塑的 2 倍尺寸，效果如图 11.1.42 所示。他在打印大尺寸的雕塑前，会先打印一个和最终木雕一样尺寸的雕塑，先看看最终的效果。如果感觉不对劲，他会回到 ZBrush 软件中重新修改雕塑。

Selwy 将打印件牢固地固定在金属板上，以防止其在木雕复制机上脱落或改变位置。然后操作木雕复制机，手工跟踪原始雕塑上的造型。木雕复制机的原理和配钥匙是一样的，有一个雕塑原型，然后就可以跟踪该原型表面的起伏，其他的钻头会雕刻其他的木头，做出木雕。如图 11.1.43 所示。木雕复制机可以缩小和放大雕塑，也可以等比例制作。雕塑用的是枫木，细腻且不会变色。

用机器雕完后，Selwy 使用自己的一套小雕刻刀完善缺失的细节，并用砂纸对木雕进行仔细地抛光。局部涂布颜色后，在木雕表面上了一层薄蜡，以防止木雕变脏。图 11.1.44 是 Selwy 工作的情景。

图 11.1.45 展示了做好的木雕成品，非常精致漂亮。

案例 5：美国雕塑家 Gil Bruegel 作品

美国雕塑家 Gil Bruegel 也是通过数字化建模的方式进行雕塑创作的，建立好数字模型后通过 3D 打印机打印出作品，组装、修补、打磨、铸造，完成作品，如图 11.1.46 所示。

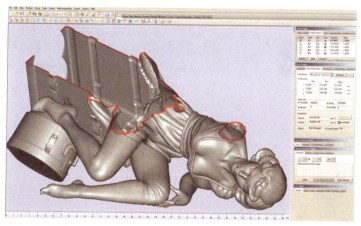

图　11.1.41

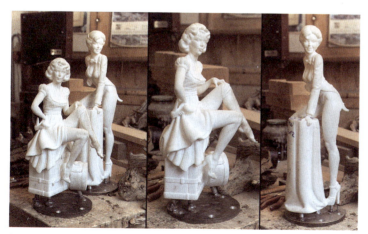

图　11.1.42

图　11.1.43

图　11.1.44

图　11.1.45

图　11.1.46

11.2 CNC 数控雕刻与雕塑

CNC（Computer Numerical Control，计算机数字控制）加工设备又叫作 CNC 加工中心、CNC 数控铣床等，是一种装有程序控制系统的自动化机床，被广泛用于特种零件加工，上到飞机零件，下到家具和广告牌雕刻。

对于雕塑雕刻加工，可以通过将做好的 3D 模型进行编程，转换为雕刻刀具运行的轨迹，对材料进行切削，从而实现自动化雕刻。图 11.2.1 所示为笔者使用山东诺博泰智能科技有限公司提供的 6 轴 CNC 机器人系统雕刻作品的过程。

CNC 数控雕刻与 3D 打印技术相比较，更适合用于 2.5m 以上的大雕塑加工，故此 CNC 雕刻目前常用于雕塑放大。将雕塑 3D 模型直接切块，分别雕刻后组装，从而达到精准放大、精准还原雕塑稿艺术风貌的目的。国内外大型雕塑的放大已经全面进入数字化时代。

第11章 3D打印和CNC雕刻

图 11.2.1

1. CNC 用于雕塑加工的优势和劣势

CNC 数控雕刻技术用于雕塑加工的优势和劣势如下。

1）CNC 加工雕塑的优点

（1）与 3D 打印比，CNC 成型尺寸大，直接加工 2m 左右的宽幅，适合大尺寸公共雕塑加工。

（2）与 3D 打印比，CNC 可直接加工木材、石材、金属等材料，材料类型多样且相对便宜。

（3）和传统人工泥塑放大比，造型准确，完全还原雕塑稿的艺术风貌。

（4）雕刻泡沫材料，造价便宜，比人工放大造价低。

2）CNC 加工雕塑的劣势

（1）与 3D 打印比，CNC 刀路上有一些限制，刀具伸不进去的地方都是加工不了的。3D 打印完全没有限制，即使是内部造型也可以打印。这和它们的加工、成型原理相关。

（2）与 3D 打印比，CNC 加工的雕塑细节要差一些。一方面是因为 CMC 的刀具尺寸大得多，另一方面和常用的泡沫材料本身的特点有关。目前国内做 CNC 精加工的厂家较少，具有类似诺博泰公司高精度 CNC 机器人雕塑系统的雕塑加工企业不多。一些雕塑厂使用劣质的 CNC 机器拉低了 CNC 设备的加工效果。

（3）高端 CNC 设备价格高昂，设备使用和维护要求也较高。

2. CNC 设备的类型和特点

CNC 技术广泛应用于多个行业，而由于各个行业的不同，使其雕刻机的型号以及其使用的内部配置也都大不相同，所以产生了很多不同类别的雕刻机。常用于雕塑加工的有以下几种。

1）多轴联动机器人雕刻系统

这是目前最高端的 CNC 雕塑加工系统。该系统由多个部分构成，以诺博泰 KR210 系统为例，由工业机器人、电动主轴、刀架、机器人行走导轨、控制柜等组成，通过自动化系统集成，使机器人成为多轴加工单元。该系统除具备 6 轴加工中心一些特点外，更可适应多种异型材料、非标准件的立体铣削加工。适合加工多种软金属和软材料，如铝、塑料、木料、玻璃行业，碳化纤维、复合材料等大型、复杂工件的高速铣削、钻削、雕刻加工，如图 11.2.2 所示。

该系统具有精度高、臂展大、加工死角少等特点，很适合用于高要求的大雕塑加工。可加工高密度泡沫、木材、代木、石膏、石材等材料。

图 11.2.2

图 11.2.3

2）木工雕刻机

木工雕刻机适合于木门、木板、浅浮雕的雕刻。图 11.2.3 所示为木工常用的 1325 雕刻机。类似的设备很多，型号各异，雕刻的尺寸也不尽相同。有些也可以加工石材。

英国艺术家 Kieran Mckay 为美剧《权力的游戏》设计和制作的几扇门，都是使用的数字建模，利用类似的木工雕刻机进行雕刻制造成木门，如图 11.2.4 所示。

3）泡沫雕刻机

泡沫雕刻机是一种专业加工泡沫的数控机床，其工作原理和木工雕刻机类似。常见的型号如 2030 泡沫雕刻机，造型如图 11.2.5 所示，可加工宽 2m、长 3m、厚 1m 的泡沫。可用于加工高浮雕或大型雕塑局部。材料可被卡住并做轴线转动，用于

图 11.2.4

雕刻圆雕。

4）数控圆柱雕刻机

数控圆柱雕刻机可以卡住材料，并让材料做轴线转动，同时进行雕刻，如图 11.2.6 所示。数控圆柱雕刻机有雕一个的，也有同时雕 4~10 个的。常用于木雕工艺品、小木雕的制作和生产。

3. CNC 雕刻过程

下面通过图文和视频的方式展示 CNC 数控机器人雕刻雕塑的大体过程。使用的是山东诺博泰智能科技有限公司提供的 6 轴 CNC 机器人系统，以高密度泡沫为材料进行雕刻，雕塑是笔者的《入侵》系列中的一件，高 80cm。

CNC 雕刻过程 .mp4

雕刻的操作流程如下。

（1）建立 3D 模型数据。

（2）使用 CAM 软件选择刀具和切削路径。

图　11.2.5

图　11.2.6

（3）通过CAMRob软件生成机器人语言程序。

（4）机器人雕刻成成品。

这4步中，第（1）步需要雕塑家制作，其他3步都可以交由雕塑厂的操作人员去完成，这里不再详述。

笔者首先创作出数字雕塑模型，效果如图11.2.7所示。然后将其导出为STL格式的模型文件，提交给诺博泰数字雕刻中心的技术人员。

诺博泰的技术人员使用专业软件对雕塑数据进行处理，将其转换成刀路程序，输入机器人系统，并将一个体积尺寸合适的高密度泡沫固定在雕刻平台上。启动机器人开始雕刻。雕刻过程如图11.2.8所示，机器人会先使用大尺寸的刀头快速切削出雕塑的大形，雕塑上刀路很粗、很明显。

待大形雕刻完成后，机器人会自动换更小的刀具再雕一遍，雕刻出更多的细节。想要更小的细节，就要使用更小的刀具雕刻。直到雕刻出满意的效果。可以看到图11.2.9中的右图上半部分就是使用更小的刀具雕刻后的效果，已经非常细致了。该套CNC机器人雕刻系统在公共雕塑的创作加工方面的应用效果非常好。

4．CNC雕塑创作案例

案例1：尼山孔子像

由南京晨光艺术工程有限公司加工制作的尼山孔子像坐落于山东曲阜尼山圣境，为孔子站姿铜像，像体铜壁板为钣

图　11.2.7

图　11.2.8

金结构，型面蒙皮采用2mm厚黄铜板手工加工，内部为钢结构。孔子像背山面湖，面南而立，遵循"可亲、可敬、师者、长者、尊者"形象定位进行塑造。像体高度为72m，象征72名弟子，也象征享年72岁。孔子像头、手、脚及衣服的纹饰进行了1∶1足尺放样，放样采用了逆向工程技术、数字模型数据处理技术和CNC数控加工技术。项目从2013年开始，到2015年制作安装完成。

图　11.2.9

首先设计团队制作了1∶10的雕塑稿，如图11.2.10所示，在定稿后，使用3D扫描设备将模型采集为3D数据。

接着将3D数据切割成若干块，使用CNC雕刻机对头、手、脚、纹饰等部位进行1∶1泡沫模型制作，泡沫材料的孔子头部已经组装完成的效果如图11.2.11所示。

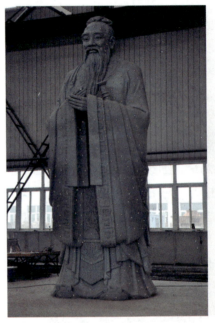
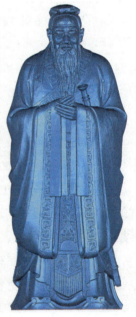

图　11.2.10

根据雕刻出的1∶1泡沫雕塑手工钣金制作铜壁板，过程如图11.2.12所示。其余部分的型面蒙皮根据型面钢架手工钣金制作。

最后在现场安装主钢架、安装铜壁板、像体表面涂装，完成雕塑制作，效果如图11.2.13所示。

图　11.2.11

第11章 3D打印和CNC雕刻

图 11.2.12

案例 2：Cicero Davila 作品

巴西雕塑家 Cicero Davila 是数字雕塑的探索者，既用传统的泥塑方式创作古典雕塑作品，又使用 ZBrush 软件进行创作。多年前笔者在 ZBrush 的美国官方网站（www.zbrushcentral.com）中看到过他分享自己的 ZBrush 雕塑模型作品。2016 年经朱尚熹先生引荐和他相识，常用微信交流。近几年他主要使用 ZBrush 和 CNC 雕刻机进行雕塑创作，2016 年前后购置了一套 CNC 雕刻机器人，用于雕刻大理石雕塑作品。图 11.2.14 所示为 Cicero Davila 和他用数字雕塑方式创作的大理石作品。

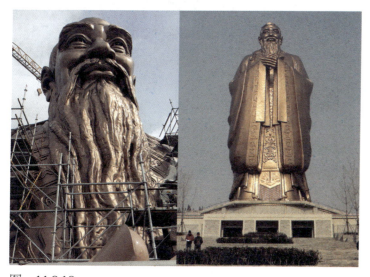

图 11.2.13

案例 3：西班牙火节（Fallas Festival）雕塑项目

每年 3 月在西班牙巴伦西亚的大街上以及该省的许多其他城镇会举办火节，雕塑团队会在此之前创作出一些大型火节纪念雕塑。作为火节的一部分，这些雕塑会在街头展览数天，最后在 3 月 19 日烧掉。这些雕塑根据大小和预算分成不同的类别，相互竞争以获得官方奖励。

在历史上，火节雕塑是用传统的雕塑技术建造的，比如黏土雕塑。模型被创造

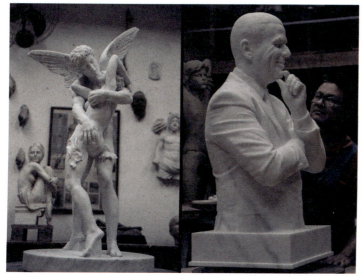

图 11.2.14

出来，然后用纸浆填充。然而近几年来，聚苯乙烯泡沫塑料的使用越来越广泛。这种轻质材料使建造更高的纪念碑成为可能。与传统纸板相比，它更容易燃烧，也更少污染。木头和某些金属碎片仍然被用来制作内部框架。

火节艺术家们曾经直接使用工具来切割泡沫造型。但是随着3D扫描仪和铣床的引进，直接成型聚苯乙烯的技术已经变得不那么必要了。艺术家通过扫描做好的小尺寸泥塑稿，使用CNC铣床进行泡沫雕刻。然后有些雕刻不精细的地方进行手工打磨和修改。

从2016年前后开始，一些雕塑家直接使用ZBrush软件进行雕塑创作，不再使用3D扫描仪和小泥稿制作的方式了。图11.2.15是艺术家Javier Álvarez、Sala Salinas 于2016年直接使用ZBrush建模和CNC雕刻的火节纪念碑雕塑——《马戏团》。

图11.2.16展示的是艺术家Moisés Ojeda创作的一件火节雕塑——《一千场战役》。和所有的雕塑创作一样，艺术家首先设计雕塑，图11.2.16是Moisés Ojeda设计的雕塑草图中的一张。

依据设计图，艺术家Moisés Ojeda通过ZBrush对其中的形象进行建模创作。制作中，他首先使用ZBrush的DynaMesh流程，

图 11.2.15

图 11.2.16

第11章 3D打印和CNC雕刻

图　11.2.17

以一个和最终雕塑中的样子最接近的动态对称塑造人物，然后使用 ZRemesher 对模型进行重建和建立细分级别，接着使用 TransPose 功能调整动态，过程如图 11.2.17 所示。这些技巧在本书第 4 章都有过详细的讲解。

以此方式创建出其他的模型，然后使用 CNC 数控雕刻机雕刻出它们，打磨、黏合、修补和上色，效果如图 11.2.18 所示。

最终完成的雕塑作品如图 11.2.19 所示，色彩艳丽且充满童趣，很受市民、游客的喜爱。

图　11.2.18

本章小结

本章详细讲解了 3D 打印和 CNC 数控雕刻技术、相关设备、技术特点和在雕塑中的应用方式及案例。通过对这些新科技的了解和应用，能更好地推动雕塑艺术的创作和雕塑艺术的新发展，开启雕塑艺术的新时代。至此，全书所有的章节讲解完毕。

图　11.2.19

参考文献

[1] 朱尚熹.数字网络时代对雕塑家的影响[C].山东济南：第四届中国雕塑艺术论坛，1998.

[2] 张盛.ZBrush 3高精度模型制作实战技法[M].北京：人民邮电出版社，2008.

[3] 郑军，竺聆.浅谈电视剧后期制作中的线性与非线性编辑[J].现代电视技术，2003（3）：41.